好評推薦

如同原文書名 *Balancing Acts* 直接點破，這本書揭示了劇場導演與藝術總監的工作核心圍繞在「創意」和「管理」之間的平衡；職掌英國國家劇院十二年的海特納，絕對是同業裡難以望其項背的翹楚。

海特納在這本逸趣橫生的總監工作回憶錄裡，不僅藉著後台八卦和軼聞趣事透露了經營一座國家級劇院的 know-how，也記錄了令人生羨的英國文化場景（Cultural Landscape）是如何由藝術家、製作方、觀眾三者協力激盪而成，更為我們細數了從莎士比亞到倫敦西區、從勞倫斯‧奧利維耶到詹姆斯‧科登，在劇場藝術裡，英國人引以為傲的文化身分認同。

海特納在這本書提醒了台灣的劇場工作者、文化決策者與觀眾們，藝術與商業之間的平衡並不矛盾，而是必須看清楚自身的文化在哪裡。

從歌劇起家、跨足音樂劇（《西貢小姐》）、到一部部現代場景的莎士比亞，以及分量十足的當代英國劇作家首演劇目，劇場導演尼古拉斯‧海特納可能是最讓當代所有導演眼紅的對象之一，更過分

——許哲彬（劇場導演）

的是他從二〇〇三年開始領軍英國國家劇院十二年……身為全球劇場產業拔尖單位的藝術總監，一本卸任後細數從頭的書當然不乏滿足獵奇心理的幕後傳奇，但這樣就太可惜一代巨匠的敏銳意念，他的創作光譜已經是一個在藝術與市場之間平衡自得的隱喻。

關於海特納先生與英國國家劇院，單單劇場文青所熱衷的國家劇院現場是不夠的，而出於一種謙遜，作者說這本書的許多內容出於一種「剽竊」，但都來自頂尖人物身上，現在這本書就這樣無私而大方地與世界分享，每個劇場人、甚或不在劇場但樂於追求生命平衡演出的每個人，都請不要錯過這個分享。

—— 黎煥雄（劇場導演）

蓬勃的英國劇壇中，英國國家劇院做為領頭羊，其定位、預算和台灣的公立劇院天差地別，因此製作質量與冒險精神都引人稱羨。這本珍貴幕後祕辛不但有總監的藝術視野與社會敏感，導演、劇作家與團隊的密切互動，也有如何拓展觀眾的成敗案例。相信藝術家和觀眾會讀得津津有味，而藝術行政與策展人更能偷得許多撇步。但我更希望文化政策的擬定與執行者能夠好好觀摩，理解文化的盛世需要多麼強大的支持才可能成就。

—— 鴻鴻（導演・策展人）

我在
英國國家劇院
的日子

尼古拉斯·海特納 ___著　　　周佳欣 ___譯

傳奇總監的 *12* 年職涯紀實，看他如何運用「平衡的技藝」，
讓戲劇重回大眾生活

永遠走在鋼索上

于善祿（台北藝術大學戲劇學系助理教授）

這本階段性的回憶錄主要寫的是尼古拉斯·海特納（Nicholas Hytner）在英國國家劇院（National Theatre）擔任劇院總監的日子（二〇一三至二〇一五，正值他四十七歲至五十九歲之間），在尚未進入全書正文之前，讀者可以透過一開始的「引言」了解到，他為了籌辦國家劇院的五十週年（一九六三至二〇一三）慶典，不斷地穿梭進出於劇院諸多部門之間，和主任、助理、工作人員開會，編列預算，確認各項準備工作的細節與進度。

尼古拉斯·海特納同時還要為尚有空缺的劇院劇季設想節目、決定劇目，畢竟整個國家劇院有三個表演廳——柯泰斯洛劇院（Cottesloe Theatre）、利特爾頓劇院（Lyttelton Theatre）、奧利維耶劇院（Olivier Theatre），座位數分別為三百個、九百個、一千一百五十個，一年總計需要安排規畫二十檔左右的節目。他希望能夠在這個時候（距離他正式離職，尚有十八個月），就將所有節目都排定；他甚至要和執行總監尼克·史塔爾（Nick Starr）討論，準備向董事會提報的報告內容。除此之外，還有更多更多的細節，族繁不及備載。

才一剛開卷閱讀，我們就迎來這位總監繁忙的日常，事涉演出、製作、技術、行政、財會、傳

（柯泰斯洛劇院二〇一四年重新更名為朵夫曼劇院Dorfman Theatre）

承、交接、人事諸多面向，可以想像其事務的繁雜與瑣碎。不過從其時而夾雜幽默的文字描述看來，尼古拉斯·海特納至少是樂在其中的。看得出來，在繁忙的工作與行程之外，他也具有高度的創作慾望，不時會參與到許多製作當中，主要擔任製作人或導演的工作；為了要尋找合適的創作伙伴及演員，也得經常到處看演出，出席業界許多場合。

除了在任職國家劇院總監期間，導演了莎劇、小說改編戲劇、新編戲劇、經典戲劇、青少年戲劇、歌劇之外，尼古拉斯·海特納也曾擔任了幾部電影的導演，如《瘋狂喬治王》（The Madness of King George）、《激情年代》（The Crucible）、《不羈吧！男孩》（The History Boys，本書譯為《高校男孩的歷史課》，該片未曾在台灣上院線，而是直接以DVD形式發行），以及近年的《意外心房客》（The Lady in the Van）等。他也因此得過不少獎項的肯定，尤其在大西洋兩岸的英美劇場及影視界，絕對是一號人物。許多我們熟知的明星都曾與他合作過，像是丹尼爾·戴路易斯（Daniel Day-Lewis）、薇諾娜·瑞德（Winona Ryder）、茱蒂·丹契（Judi Dench）、海倫·米蘭（Helen Mirren）等。

全書主要由尼古拉斯·海特納參與的許多不同劇組（有些是他擔任導演，有些則不是）以及對於相關人士的回憶所構成，劇目的安排與規畫，選擇製作的時機與理由，委託新創或重詮經典，劇本內容及主題的梳理與當代化處理，組織主創核心團隊與尋找、邀約卡司，預演與正式演出所獲得的迴響，這些項目大致形成每一個製作的主要元素，並成為一種模組化的敘述——這相當符合大部分劇場人士的記憶模式，以自我為圓心，以參與劇組劇目為經，再以其中所牽涉的人事物為緯，將一組一組的經驗脈絡化，裝置在相關的記憶檔案區。

如果說，把本書視為某種附帶詳細解說的劇目清單，應該也不為過。在尼古拉斯‧海特納擔任劇院總監期間，他們製作過或挑戰過西洋劇場史上許多重要時期的代表作品，像是莎劇《亨利四世》（Henry IV）、《亨利五世》（Henry V）、《無事生非》（Much Ado About Nothing）、《奧賽羅》（Othello）、《李爾王》（King Lear）、《哈姆雷特》（Hamlet）、《雅典的泰門》（Timon of Athens）、《一報還一報》（Measure for Measure）、《終成眷屬》（All's Well That Ends Well）、《第十二夜》（Twelfth Night）、《錯誤的喜劇》（The Comedy of Errors）等，莎劇不只在該劇院，應該是大部分定目劇院選擇的主要對象，更何況這裡是英國國家劇院。

其次，像是希臘悲劇《伊斐姬妮雅在奧利斯》（Iphigenia in Aulis）、《伊底帕斯王》（Oedipus Rex）、《安蒂岡妮》（Antigone）、《米蒂雅》（Medea），法國新古典戲劇《費德爾》（Phaedra，該劇院就是在二〇〇九年開始，以此劇展開至今風行世界各國的NT Live），義大利即興喜劇《一夫二主》（One Man, Two Guvnors），現當代經典戲劇《不可兒戲》（The Importance of Being Earnest）、《聖女貞德》（Saint Joan）、《勇氣媽媽》（Mother Courage and Her Children）、《民主》（Democracy）、《枕頭人》（The Pillow Man），小說改編戲劇《黑暗元素》（His Dark Materials）、《科學怪人》（Frankenstein），以及匠心獨運的《戰馬》（War Horse）和《深夜小狗神祕習題》（The Curious Incident of the Dog in the Night-Time）等。

可以看到，尼古拉斯‧海特納和他的團隊不僅在維持英國國家劇院「皇家」、「國家」、「經典」的傳統，也努力在研發與創新，既要照顧老觀眾，也要吸引年輕族群。他在「引言」中，寫道：「雖然我們要做的是藝術，但是我們明白自己也是身在娛樂業。而這正是本書與國家劇院所觸及的平衡演

出之一。」（頁18）這裡所說的「平衡演出」，其實也正是該書的英文標題 Balancing Acts，有點像走鋼索一樣，隨時要保持藝術與娛樂之間、菁英與通俗之間、經典與新創之間的總體平衡。尼古拉斯‧海特納接任劇院總監一職時，他已經是繼勞倫斯‧奧利維耶（Laurence Olivier）、彼得‧霍爾（Peter Hall）、理查‧埃爾（Richard Eyre）、崔佛‧南恩（Trevor Nunn）之後的第五任總監，在前面幾位總監所建立起來的劇院形象基礎（或者負擔），他完全知道自己的責任與工作目標所在，「我們熱烈地談著要如何找尋新觀眾，我們想知道怎麼樣才能吸引更多元的觀眾。我們擔心劇院的行銷、票價和形象。儘管這些都很重要，但是我們終究只能以舞台演出來吸引新觀眾。」（頁54）

由於一九八〇年代英國政府大幅減少藝文補助，使得劇場的票價不斷上揚，許多觀眾不再負擔得了看戲支出。尼古拉斯‧海特納一上任，就推行「十英鎊戲劇季」低預算、低票價的策略（二〇一一年開始微調為十二英鎊），價差缺口則找企業通濟隆（Travelex）外匯交易公司來贊助，不但可以平衡奧利維耶劇院淡旺季之間的上座率差距，還找回了一些觀眾，並藉此開發了從未進過劇院的新觀眾（像是倫敦東區的黑人族裔），成功地重新擦亮了英國國家劇院這塊招牌。

英國國家劇院算是「院團合一制」，既有自己的演出場地，又有編制完善的諸多部門，包括正副總監、戲劇文學、工作室、計畫、選角、音樂、行銷、技術、發展、數位、學習等，在總監之上，還設有董事會，對於人事與財務具有監督之權。總監和行政團隊必須要積極規畫演出節目，並控管演出品質，這也是為何這本回憶錄主要以演出劇目劇組為核心的原因。在這樣的制度中，戲劇文學部門乃重中之重，幾乎是劇院營運的最核心，「裡頭的書架痛苦地承載著從埃斯庫羅斯（Aeschylus）到斯特凡‧褚威格（Stefan Zweig）按字母順序排列的幾千部劇本，包括了我們做過的舊劇本、可能會做的

劇本，以及委託新劇本的各個階段草稿。」（頁27）於是，他們可以規畫進一步的巡迴演出，甚至打能的戲劇美學論述與思辯，演出獲得好評的戲碼因應觀眾要求，可以規畫進一步的巡迴演出，甚至打造近十年風靡全球的「國家劇院現場」（NT Live），該舞台劇實況轉播系列亦已於二〇一六年由威秀影城引進台灣，同樣引發了一股觀眾追劇的熱潮。

在尼古拉斯・海特納擔任英國國家劇院總監期間，的確將該劇院帶到另一個境界，也重新定義了劇院與觀眾、藝術與娛樂之間的關係，而我們主要是跟著他的回憶，重溫他在英國國家劇院的那些日子。對於戲劇，他有他的喜惡、堅持、幽默、嘲弄、脾氣、熱情；而就在我們閱讀著這本書的時候，尼古拉斯・海特納和尼克・史塔爾已經從二〇一七年起，開始在外西區（Off West End）經營另一家塔橋劇場（Bridge Theatre）了，兩人絕佳的工作默契繼續開展。

相對來看，台灣大部分的演出場館營運，除了較低比例的自製節目、委託製作節目、國際共製、規畫教育推廣工作之外，主要還是開放檔期讓演出團隊申請。因為台灣目前並非「院團合一制」，幾乎沒有常駐單一場館的演出團體，場館和團隊之間，像是經常變動、不穩定的租賃關係，屋主顧及的是場館有效使用的極大值，來來去去的短期房客則上演著品質高高低低的節目，久而久之，其實也會漸漸形成業界對部分場館的刻板印象。此外，場館最多只能評鑑團隊的節目計畫、演出與行政的品質，說到底，終究無法有效掌控演出質量，更遑論長期而有系統地規畫劇季，如此絕無可能建構屬於場館的美學個性，充其量就只有行政效率與性格而已。

弔詭的是，台灣即便有駐館團隊的作法，仍有些許爭議，譬如每年爭取駐館的總是某幾個團隊。當然這牽涉到駐館團隊除了演出檔期有保障之外，相對也要付出較多推廣活動的心力，場館與團隊之

間有較為緊密的勞務權利與義務的關係，但也可能分散或削弱團隊的創作能量。一般來說，爭取駐館的團隊，若沒有較健全的組織與規模的話，不太容易爭取到駐館的機會。一旦爭取到，可能可以增加行政業務或歷練，卻又不見得能增進創作品質與美學能量。

稍微進步的做法是駐館藝術家，場館經過一定的評選機制，挑出若干創作藝術家，提供較渥或完備的資源，如經費、空間、行政、硬體設備、行銷推廣等，讓藝術家可以較無後顧之憂地自由研發與創作。研發所耗費的成本，自然是希望完成後的作品能夠長銷或巡演。然而到目前為止，卻還沒有一個案例能夠像《戰馬》那樣，從研發到享譽國際，獲獎無數，且已經巡演超過十個國家、近百個城市（寫這篇文章的同時，我才剛在香港看完《戰馬》返台）。如果說《戰馬》能風行英語系國家及地區，那麼我們是否能創造出風行華語系國家及地區的作品呢？策略又是什麼呢？

目前台灣採行的主要是「策展人」制，可以較為靈活地整合並與場館、團隊、節目各資源之間互動。尤其是方興未艾、各地各式各樣的藝術節，主題特色有之，形式風格有之，大張旗鼓有之，小巧玲瓏有之。有心經營者，若干藝術節已經成為人們每年翹首期待的「一期一會」，甚至能夠吸引鄰近國家及地區的藝文愛好人士來台朝聖，台灣也有許多專業觀眾像候鳥般，隨著各地藝術節的演出脈動，南北奔波飛馳，把高鐵當捷運在搭。

身為台灣的讀者，我們不必然要羨慕或嫉妒英國國家劇院，畢竟英國與台灣各自有其不同的歷史文化及劇場脈絡，也各有自己的問題要去面對，甚至是就各自的特色去發揮。如果真有什麼他山之石可以攻錯的話，目前已經整合完成的國家表演藝術中心（下轄國家兩廳院、台中國家歌劇院、衛武營國家藝術文化中心，後者甚至已經設置了「戲劇顧問」一職），或許可以建構按注音符號順序或按

姓氏筆畫順序排列的台灣原創劇本資料庫，全時期，不分傳統戲曲或現代劇場，廣蒐海納，鼓勵持續創作、再製演出、閱讀、推廣、出版、研究，累積我們自己的戲劇作品傳統與劇場文化。

目次

引言

在國家劇院的排演室，麥可・坎邦（Michael Gambon）已經與艾倫・班耐特（Alan Bennett）的新劇本《藝術的習慣》（*The Habit of Art*）纏鬥了三天。麥可在國家劇院有過許多驚人演出，最近的角色是莎士比亞《亨利四世》上下篇中的法斯塔夫爵士（Falstaff），儘管偶有記憶差錯而讓他用伊莉莎白式的吵鬧演出掩飾過去。我收到過幾封抱怨信，認為我的製作使得麥可爵士的演出讓人難以理解。麥可喜歡惡作劇是出了名的，所以這些信可能是他自己寫的，但是我還是客氣地回了信。其中有一封抱怨信帶著可疑的誇耀，將自己與絕妙的莎劇演員和以簡潔演技著稱的賽門・羅素・比爾（Simon Russell Beale）相提並論。

他現在似乎沒有演出法斯塔夫時那樣的自信。他要演的是正掙扎於要演出詩人Ｗ・Ｈ・奧登（W. H. Auden）的一位老演員，對手是飾演班雅明・布列頓（Benjamin Britten）[1] 的亞歷克斯・杰寧斯（Alex Jennings），劇本是關於奧登和布列頓的劇中劇，戲裡的劇團正要上演同一部劇作。由於對英國表演的偉大傳統有著幾乎神祕的信仰，亞歷克斯因此不斷敦促著麥可。跟他們同台的是芙朗西斯・德

<hr>

1 著名英國作曲家、指揮家和鋼琴演奏家，是二十世紀古典音樂的重要人物。

拉圖瓦（Frances de la Tour），她有著固定挑高的眉毛和永遠死板板的聲音來面對人生的荒謬。芙朗西斯飾演的是劇中劇團的舞台監督，我很確信她足以應付麥可的任何脫軌演出。

但在那個當下，麥可還來不及講完一整句話，突然間血液好像從他體內消失，搖搖晃晃地跌坐到椅子上。我們趕緊呼救，氧氣瓶急忙地送了進來，跟著進來了擔架，然後就是戴著氧氣面罩的麥可被推離了排演室。一位舞監跟著麥可坐上了救護車去聖托馬斯醫院，就在麥可要進急診室之際，那位舞監問他有沒有什麼話要她帶回排演室。

「別管那些混蛋，」他回道，「他們已經打電話聯絡賽門・羅素・比爾了。」

正當麥可說這些話的時候，我與艾倫和劇團其他成員討論著換角的事。博學且聽覺敏銳的賽門・羅素・比爾當時正在做別的事，大概是在製作文藝復興時期合唱音樂（Renaissance choral music）的紀錄片，因此他並不在考量之中。不過，等到我們知道麥可沒有大礙之後，我們就不再掛心他了。我們身處於可以眺望河流的一間食堂，只見滑鐵盧大橋（Waterloo Bridge）下方滑行過載著觀光客的船隻，而隔壁大樓死氣沉沉的辦公室員工正盯著電腦螢幕。我們在那裡列出了可以擔綱該角色的男演員，儘管所有人都很傑出，但是沒有人可以逃過我們殘酷地評估他們是否適任。就在當天結束之前，麥可在建議下退出了演出，而我則聯絡了理查・格里菲斯（Richard Griffiths），一位不僅以其精巧和機智，也是以龐大的圓滾身材著稱的男演員。雖然奧登生活放縱，但是卻一點也沒有發福，艾倫因此已經更動台詞來辯護何以是一位胖演員來扮演奧登一角。

你是帶著願景開始，但是呈現的卻是妥協的結果。你不時會受到不同意見的影響，因此，雖然你想要找盡所有可能與奧登相像的演員來扮演這個角色，但是你知道最好是讓一個能夠記住劇作家寫的

台詞的演員來擔綱演出。

你知道一般而言實際可行的做法會勝過所有其他考量，但是你也知道要是只關心可行的事物，到頭來做出來的將是華而不實且俗不可耐的東西。

儘管你想要的是具有挑戰、野心、細膩和複雜的劇作，可是你也希望劇作家能夠賣座。

你希望劇作家所寫的完全就是他們自己想要寫出來的東西，但是你也希望他們寫的東西能夠反映劇院該有的自我形象。

你想要自己的劇院蕩漾著嘉年華破壞性的狂野能量，但是你打從心底對混亂感到畏縮，你所尋覓的是天體和諧的示意。

你想要探至深淵以便理解人類的苦難。不過，你儘管自負，但卻畏懼狂妄而在嘲諷之中尋求慰藉。你希望把莎士比亞變得當代。然而，你也知道莎士比亞寫下的是一個相當特定的世界，而那個世界與我們這個時代相隔了四百多年。

你希望能夠如履薄冰般游走於相互衝突的慾望之間，以便找到穩定與平衡，但是你卻輕視了心裡發出的警告，你其實是想要自己的作品有稜有角和無所顧忌。

當理查‧格里菲斯接了電話並說道：「你可能會想知道，我是在健身腳踏車上接電話的。」你拋卻心中不切實際的想法，那就是對方可能會比你上次見到時來得瘦，畢竟你知道那根本不重要，你向對方解釋了自己的困境。對方沒有提起一開始就該找他演奧登的，你對此並不感到驚訝，畢竟理查是個通情達理的人，他只說自己星期一會參加排練。

等到星期一的時候，理查因為塞車被堵在 A 40公路上，就打了電話告知會晚到半個鐘頭。理查

是世界上最擅於講故事的人，而他的故事永遠沒完沒了，可以滔滔不絕地講上好幾個小時。我們的進度已經落後了兩個星期，這也是為何身在後面房間的艾倫・班耐特會可憐兮兮地說：「等他一到就馬上排演，不然的話，我們就要整個早上聽著**早就知道的塞車故事**。」

我們就是這麼做。《藝術的習慣》是一部刺激、有趣、感人、悲傷且原創的作品，儘管可以媲美艾倫的前一部劇作《高校男孩的歷史課》[2]，卻比較不受歡迎，但是結果證明是值得觀眾花上幾個小時來觀賞的演出。我自己與劇作家和演員們利用所剩不多的排演時間，盡可能地在現實中落實崇高的理想。雖然我們要做的是藝術，但是我們明白自己也是身在娛樂業。而這正是本書與國家劇院所觸及的平衡演出之一。

* * *

二〇一三年，為了國家劇院的五十週年慶典，麥可・坎邦睽違四年回到了劇院，以精湛演技演出了哈洛・品特（Harold Pinter）《無人之境》（*No Man's Land*）的一幕戲。其擔綱的是雷夫・理查森（Ralph Richardson）原先於一九七五年飾演的角色，而德瑞克・杰克比（Derek Jacobi）則是扮演約翰・吉爾古德（John Gielgud）原先的角色並且展現同樣細膩的演出。麥可和德瑞克的演出是兩小時關於國家劇院歷史慶祝活動的一部分，這次活動聚集了國家劇院過去五十年來曾參與演出的演員，讓他們共同呈現劇院最讓人印象深刻的劇幕集錦，而英國廣播公司（The British Broadcasting Corporation，簡稱BBC）則現場轉播了這個節目。麥可和德瑞克錄了一段向品特致敬的介紹短片，竟然無理地承認自己對品特的劇作一無所知，倘若品特還在世的話，諒他們也不敢這麼說。

想要以兩個小時的時間來慶祝五十週年慶，既要全面又合理地涵蓋國家劇院的成就，同時又要節目好看，根本是讓人不敢想的事。不過，就一個晚上可以容納的東西而言，這個節目的確觸及了我事前多數的想法。

國家劇院的前身是老維克劇院（Old Vic Theatre），重現其一九六七年的劇目《哈姆雷特》的第一幕第一景為週年慶節目拉開了序幕。就像莎士比亞是自己劇作揮之不去的魅影，他的劇作他也縈繞著我。做為開幕戲，我原本害怕《哈姆雷特》可能過於深奧，但是「誰在那裡？」本就該是第一句話；此外，德瑞克·杰克比是一九六三年版本的雷厄提斯（Laertes），當他身穿盔甲扮演的鬼魂現身的時候，這位演員提醒了我們高雅戲劇也可以是娛樂界的金礦。

哈姆雷特並沒有出現在《哈姆雷特》第一景。不過，當晚稍後，賽門·羅素·比爾站上了寬廣的奧利維耶劇院舞台，看起來就跟他在二〇〇〇年版一樣脆弱孤單，「我近來——不知道是什麼緣故——失去了一切歡笑。」阿卓安·萊斯特（Adrian Lester）和羅里·金尼爾（Rory Kinnear）才剛在幾個月前結束了《奧賽羅》的公演，而現在只見他們兩人演繹奧賽羅陷入嫉妒的高潮戲來攏獲人心，期間短暫地穿插勞倫斯·奧利維耶和法蘭克·芬利（Frank Finlay）於一九六四年的傳奇演出片段，那是在老維克劇院現場演出的錄像。時間真是翻了好幾個跟斗。

奧利維耶是國家劇院的創始總監，而根據許多看過他現場演出的人的說法，他更是國家劇院最偉

2 此劇作於二〇〇四年於倫敦首演時大受歡迎，不僅於世界各地巡迴演出，並獲得包括二〇〇六年東尼獎（Tony Award）等無數戲劇獎，也曾改編成電影上映。

大的演員；舞台演出的檔案影片必然還魂了當年演出現場的實況。距離慶祝節目的幾天之前，奧利

維耶的妻子裘安·普洛萊特（Joan Plowright）回到老維克劇院錄製了蕭伯納（George Bernard Shaw）

《聖女貞德》的一場戲，而這是她在首演後五十年再次演出該劇作。她問我們，如果忘詞或說得結結

巴巴，她可不可以暫停。我告訴她，我們可以照她的意願多錄幾次，然後再剪輯成一段完整的表演。

然而，等到攝影機啟動之後，彷若時光倒流，她一次就錄完了整場戲，但是那個年輕人仍不禁落了淚。

道她是何許人物，也不知道她演出的是一個抗拒烈火之刑的少女。攝影團隊中有個年輕人並不知

在擔任國家劇院總監的十二年間，我最懊惱的一件事就是找不到瑪姬·史密斯可以演的戲。瑪

姬·史密斯跟裘安·普洛萊特一樣，也是奧利維耶第一個劇團的成員。她意識到我邀她參與週年慶

所帶有的反諷意味，而反諷正是她的特長之一。她建議演出喬治·法夸爾（George Farquhar）《扮成

風流瀟灑者的計謀》（The Beaux' Stratagem）中一段費解的簡短台詞。她解釋自己之所以會記得這段

戲，是因為扮演莎倫太太（Mrs Sullen）讓她花了相當長的時間才弄清楚台詞的含意。我其實不相信

這件事，因為她在排演時總是比別人要早好幾步。在慶祝節目之後的派對上，她與一九七○年版《扮

成風流瀟灑者的計謀》的導演威廉·加斯基爾（William Gaskill）交談，對方讚賞她依舊如故。她很

高興他注意到這一點而說道：「是你告訴我不要移動雙手的啊。」都過了四十多年，她依然記得他的

表演評點。或許是因為這個評點相當實用又不矯揉造作，倒也給導演一個應該如何與演員溝通的榜

樣。有天下午，茱蒂·丹契前來排演埃及豔后克麗奧佩托拉（Cleopatra）獻給安東尼（Antony）的

輓詩，這是闊別海倫·米蘭二十五年之後的演出。排演完之後，她問道：「有沒有需要注意的地方

呢？」請問要怎麼給茱蒂·丹契或者是海倫·米蘭這樣的演員意見呢？我們當中真的有人夠格去評點

瑪姬・史密斯嗎？

擔任國家劇院藝術總監的歲月讓我有機會接觸某些劇場導演，若非如此，我們根本一輩子都不會碰面，畢竟我們很少有機會一起共事。雖然演員對導演其實都瞭若指掌，但是只有受到極度挑撥才會不小心洩密。儘管我看過許多最著名的英國演員演戲，我到現在還是在挖掘這些演員如何演戲的奧祕。他們有許多人都參與了慶祝節目，但是有兩位只存活在品質不佳的錄像中——那就是扮演《阿瑪迪斯》（Amadeus, 1979）劇中作曲家的保羅・斯柯菲爾德（Paul Scofield），以及在《瘋狂喬治三世》（The Madness of George III, 1991）中扮演國王的奈杰爾・霍桑（Nigel Hawthorne）——觀眾完全為這兩位演員所折服。

當晚的慶祝節目涵蓋了國家劇院首批製作的當代經典作品，包括《君臣人子小命嗚呼》（Rosencrantz and Guildenstern Are Dead, 1967）、《無人之境》（1975）、《閨房鬧劇》（Bedroom Farce, 1977）、《阿瑪迪斯》（1979）、《世外桃源》（Arcadia, 1993）和《哥本哈根》（Copenhagen, 1998），而這些是湯姆・史達帕德（Tom Stoppard）、哈洛・品特、艾倫・艾克鵬（Alan Ayckbourn）、彼得・謝弗（Peter Shaffer）和麥可・弗萊恩（Michael Frayn）等劇作家的重要劇作，更是英國劇場的骨幹。國家劇院的核心精神就是回應國家狀況的新創劇作。彼得・尼可斯（Peter Nichols）的《國民健康》（The National Health, 1969）是此類劇作的最早作品。不論是當時還是現在，顯示了英國國民醫療保健服務（National Health Service，簡稱NHS）至少象徵了國民健康。霍華德・布倫東（Howard Brenton）和大衛・黑爾（David Hare）的《真理報》（Pravda, 1985）則是預言英國報業敗壞的劇作，描述了一位報業老闆急於蔑視英國產業編制並樂於操控讀者。只要看到安東尼・霍普金斯（Anthony

Hopkins）大步慢跑登上空曠的奧利維耶劇院舞台，扮演脫胎自澳洲媒體巨擘魯伯特·梅鐸（Rupert Murdoch）的劇中主角藍伯特·勒魯（Lambert Le Roux），那是沒有人能夠忘記的場景。幸運的是雷夫·范恩斯（Ralph Fiennes）沒有看過當時的演出，要不然在慶祝節目上可能就沒有他如此令人驚嘆的表演。

在《世事難料》（Stuff Happens）的一場戲裡，大衛·黑爾再次展現了他的先見之明，融合了逐字新聞報導和可靠的推測，透過這齣在二〇〇四年上演扣人心弦的戲，呈現了美國何以逐漸走向伊拉克戰爭的歷程，並不可思議地由亞歷克斯·杰寧斯扮演美國總統小布希（George W. Bush）。東尼·庫許納（Tony Kushner）《美國天使》（Angels in America, 1992）的英國首演是在國家劇院，後來才到紐約公演，而這部劇作也跟我們剖析自己的戲劇製作一樣，詳盡分析了當代的美國

想要從許多同樣動人的劇本挑選出橋段就更難了。由於有些劇作太具挑戰性，以至於難以售出許多戲票，可是票房其實不是十全十美的成功衡量標的。儘管如此，我還是很想知道，到底是什麼使得《戰馬》（2007）大受歡迎？為什麼《一夫二主》（2011）可以讓這麼多人發笑？**有什麼**好笑的呢？我們應該怎麼做喜劇？音樂劇應該在國家劇院的整體劇目中扮演怎樣的角色？理查·埃爾製作的《紅男綠女》（Guys and Dolls, 1982）徹底改變了倫敦觀眾看待百老匯黃金年代的方式。由崔佛·南恩所執導華麗的《窈窕淑女》（My Fair Lady, 2001），則是一部深刻重新評價美國一系列經典歌舞劇的高潮之作。

擔任國家劇院總監期間，我監製的第一齣新的音樂劇是理查·湯瑪斯（Richard Thomas）和史都華特·李（Stewart Lee）的《傑瑞·施普林內──歌劇》（Jerry Springer – The Opera, 2003）──連劇

名都點明了這是結合低俗娛樂和高雅藝術之作。自從亞里斯多德（Aristotle）認為劇源起於陽具崇拜遊行，劇場就不斷尋找許多方式來測試品味的界線。由於總有某部分的我比較情願坐在威格摩爾劇院（Wigmore Hall）聆聽一場海頓（Haydn）的弦樂四重奏，所以我很樂見《傑瑞‧施普林內──歌劇》沒有出現陽具，然而戲裡有著漫不經心的唐突，也不乏音樂素養。

許多演出《傑瑞‧施普林內──歌劇》的劇團團員都再次參與了《倫敦路》（London Road, 2011）的一場戲，那是阿列琪‧布萊絲（Alecky Blythe）和亞當‧寇克（Adam Cork）所做的。依據的素材是英國伊普斯威奇鎮（Ipswich）居民捲入一名連續殺人犯案件審判的證言，進而證明，只要需要的話，音樂劇也可以如同其他的戲劇類型一樣處理廣泛的形式和主題。整晚的慶祝節目包羅萬象，其本身其實回答了我在擔任總監這幾年間所叩問的問題──國家劇院是為了什麼而存在的呢？

在過去二十五年，艾倫‧班耐特都很信任地把他的劇作交給我，這次的慶祝節目也收了他的兩場戲。《高校男孩的歷史課》（2004）是關於歷史、文學、教育和八個聰明男學生的戲。製作這齣戲讓我在劇場度過了一段美好時光，大多數的原班人馬都回來參與演出。而最讓人感到遺憾的是，理查‧格里菲斯在大家重聚的幾個月前過世了。艾倫‧班耐特飾演了理查的角色，也就是每個人夢寐以求的老師，雖然他沒有抹去大家對理查的記憶，但是卻贏得理查演出時不曾有過的巨大笑聲。這是因為我和理查在十年前都沒有讀懂的一句台詞。「以前我都快被搞瘋了。」艾倫說。「你究竟為什麼不告訴我？」我大叫。那些如今每一個都至少過了就學年齡有十五年之多的歷史課男孩，竟然還得意洋洋地嘲笑我們兩人。

慶祝節目是以《藝術的習慣》（2009）的最後一段話來做結。擔任國家劇院舞台監督的芙朗西

斯·德拉圖瓦，還記得從老維克劇院搬遷到令人生畏的南岸（South Bank）新劇院的經過。但這其實是不需要害怕的：

　　原因就在於，唯有劇作——能夠敲掉劇院的牆角，讓劇院黯然失色並且顯得乏味而不再令人生畏。不論是豐富的劇作、低劣的劇作、荒謬的劇作、贖罪的劇作、輝煌的劇作、或腐朽的劇作，劇作都會頑強存在。劇作、劇作、劇作。

　　在劇院後台，我們把一間排演室打造成臨時的演員休息室。在一個大螢幕前方則排放了學校的長板凳，以便讓演員們可以觀賞演出。二○一三年的劇團團員和一九六三年的團員並肩而坐，大家都是地位平等的同儕。有幸活到二○六三年國家劇院百年慶典的演員，現在正與瑪姬·史密斯和茱蒂·丹契共享一張長板凳；而他們屆時將有可能會告訴在二○一三年連父母親都還沒有出生的演員們，自己曾經坐在這裡。

　　演員休息室是大家都要去的地方，即使是在彩排的時候，因此這個地方對每個參與演出的人有著磁鐵般的吸引力。我決定要在演出時溜出觀眾席到後台二十分鐘。不過，由於我買了一套新西裝，而且執意要讓大家看到自己還是一樣瘦，又不想讓皮夾破壞西裝的線條，所以就沒有帶皮夾而需要向別人借通行卡。節目那時進行到一半，我悄悄地溜出觀眾席跑到通行門，誰知道通行卡竟然不能用。我用力推門，可是門就是不開。在門的另一邊，走下樓梯就是演員休息室，而我卻被關在自己的劇院之外。在狂暴的沮喪、失望和憤怒之下，我開始敲門，愈來愈大力，用拳頭不斷急打著門上的強

化玻璃，打到玻璃突然碎裂了；只是因為是強化玻璃，門還是完整的，而我仍然進不了門。

傷心的我只得敗退，即使身上的新西裝依舊筆挺，我也只能偷偷溜回觀眾席。這件事像是殘酷地

提醒我，十二年的國家劇院任期即將結束，我也因此沒有告訴任何人自己做了這件事。直到十八月之

後的離職派對上，我才在告別演說中如實招供。聽眾之中，有個保全人員的代表對我嚴肅點頭示意；

因為我的行為其實監視器都拍下來了，所以他們一直都心知肚明。

* * *

我在這個工作崗位上已經有幾年了，星期一早晨總是如此開始：我的辦公室是在四樓，窗外是泰

晤士河（Thames）到薩默塞特宮（Somerset House）的景緻。儘管我逐漸習慣這樣的風景，但是我就

是不能適應窗下貨物出入口傳來回收車蒐集前晚空瓶的噪音。不管是倫敦最喜愛或是最厭惡的十大建

築物榜單，國家劇院都經常上榜。我喜愛劇院堅定的外觀；我喜愛襯著藍色天空、被陽光刻蝕得鋒利

的混擬土舞台塔，即使它們會像蛋盒般在雨天變得濕軟，我也喜歡；我喜愛鋪著紫色地毯而顯得活力

十足的門廳，但就不是那麼熱愛霸占了歐洲最棒臨河景觀之一的巨大垃圾桶。

我的桌上放著當下的劇目表：國家劇院的三個表演廳，每一個表演廳在接下來的十八個月都分別

有六、七個劇目的演出時段，一年大概有二十個節目。劇目表的最上部看起來很棒，我們已經為三個

劇院（三百座位的柯泰斯洛劇院、九百個座位的利特爾頓劇院和一千一百五十個座位的奧利維耶劇

院）安排了精采可期的節目。九個月的節目表之後，就出現了空檔，而到了劇目表的底部，就幾乎沒

有表演節目。我的核心工作就是要選出劇目並確保它們上演。

在隔壁的辦公室裡，尼克‧史塔爾已經在鍵盤上敲敲打打。身為國家劇院總監的我是劇院負責人，管理的是與劇院有著比較間歇性關係的作家、導演、演員和設計師。尼克則是劇院的執行總監，負責劇院和組織的日常運作。

「你在忙嗎？」我問。

「董事會的報告。」他說。

對於國家劇院的一切事務，尼克可以說是瞭若指掌，但是隱藏在他管理才能背後的則是一種學生般的理想主義。他曾經是「半月劇場」（Half Moon）的義工，而那裡在二十年前就是極端的實驗戲劇基地。

「O3還是沒有節目。」我揮動手中的劇目表說著，指的是奧利維耶劇院第三個時段還缺節目。[3]

「《伊底帕斯在科羅納斯》（Oedipus at Colonus）[4]發生了什麼事？」他問道。

「我收到保羅‧斯柯菲爾德的另一封信，他很不好意思在第一封信中反應太過熱烈。」我解釋著。我很想最後一次邀請保羅‧斯柯菲爾德站上舞台，就算是挑逗人心幾天也好；雖然他一開始似乎願意演出索福克里斯的告別悲劇裡垂死的伊底帕斯王，但是後來還是拒絕了邀約，「我恐怕是接到你演出邀約的當下，一時興奮答應了演出。」沒有他的參與，就沒有做這齣戲的意義。

「星期五的表演好不好？」我問道。我們兩人平常都不太有時間，尼克倒是抽空到劇院看了一場演出，畢竟戲一旦上了舞台，似乎就跟我們的實際生活沒有關係了。

「從頭到尾都是自我投射的戲，」他說著，「很離譜。」我們心滿意足地花了十分鐘數落了不喜歡的東西。

離開了尼克的辦公室，我穿過走道去了選角辦公室，想了解接受邀約和拒絕邀約的演員們，他們的最新進展。接下來，我去了文學部門的辦公室，裡頭的書架痛苦地承載著從埃斯庫羅斯（Aeschylus）到斯特凡・褚威格（Stefan Zweig）按字母順序排列的幾千部劇本，包括了我們做過的、大家仰慕的舊劇本、可能會做的劇本，以及委託新劇本的各個階段草稿。我詢問我們是否已經收到那位受大家仰慕的年輕作家的劇本。還沒有收到，這也讓我對劇目表上的空檔更加緊張。接下來，所有人都告訴我自己在週末看了哪些表演，並且一起數落了一番。

當我回到自己的辦公室時，我的助理妮爾芙・迪爾沃仕（Niamh Dilworth）對我說：「十點的時候在二號排演室有見面會。」當一部新戲進入排演的第一天，演出劇組和創意團隊會聚在一起，與國家劇院的各個部門（舞台、燈光、道具、服裝、劇院前台和行銷）的同仁見面。正當我走下樓的時候，擴音器傳來了廣播通告……「利特爾頓團隊的親愛寶貝們，可不可以麻煩移駕到舞台區呢？」在後台出入口的琳達・托赫斯特（Linda Tolhurst）發現到，英國國家歌劇院（English National Opera）向劇院同仁發布了適當的劇院廣播新指導原則，但是親愛寶貝並不在其中。所以她現在反而像狗咬著骨頭不放，更執意要這麼說。

在二號排演室，舞台監督已經把新戲的布景在地板上畫線做記定位，裡頭聚集了六十個人等著見

3　此書中，論及劇目輪演表時，C是柯泰斯洛劇院，L是指利特爾頓劇院，O則是奧利維耶劇院，數字則是指該季的表演檔次，以下不再贅釋。

4　古希臘劇作家索福克里斯（Sophocles）伊底帕斯悲劇三部曲之一。

面會開始。只見每個人都圍著標記外緣站著，彷彿踏到線內就會帶來厄運似的。大夥圍成了一個大圈圈，我的任務就是歡迎新的劇組成員、導演和設計師，如果是新劇本的話，也會介紹一下劇作家——不過今天上午的劇作家是易卜生（Henrik Ibsen）[5]。我提到劇院很興奮能夠與他們合作，確實總是如此，而今天更是這樣。原因是這是瑪麗安·艾利奧特（Marianne Elliott）第一次在國家劇院導戲，而我在曼徹斯特（Manchester）的皇家交易劇院（Royal Exchange Theatre）就為她的戲深深傾倒。瑪麗安也跟大夥說了話，她準備得很周全，讓人深受啟發。我已經開始期待這齣戲首演了，時間是六個星期之後。

到了這個時候，如果有戲要導的話，我就該到自己的排演室。我一年或許會導兩齣戲（擔任國家劇院總監十二年來，我總共導了二十六齣）。不過，若是不用排演的話，我就會上樓回到自己的辦公室。

「親愛的尼古拉斯·海特納，可不可以請撥分機號碼3232？謝謝您。」我在爬樓梯的時候聽到了琳達的廣播。3232是新聞主任露辛達·莫里森（Lucinda Morrison）的分機。如果露辛達不是在靜靜地發送劇院希望藝術報刊報導的新聞，我們兩人會一起去看芭蕾舞，不過她今早告訴我，《每日電訊報》（Daily Telegraph）要一篇一千五百字關於政府為何應該支持藝術的文章。「可是這種文章我至少已經寫過十四次了。」我說。露辛達則答說，可是我還沒有替《每日電訊報》寫過，而且那個議題是說再多也不夠的，我只好說自己會盡快完成。

在辦公室窗外下方，一名薩克斯風樂手已經開始向南岸街上的過客演奏起〈月河〉（Moon River），吹得極為差勁，他就這樣吹上一整天，天天不缺席，我於是就得一直聽到卸下職務的那一天。另一位舞台監督則在門口探頭，我都靠他們當我的內奸——我想知道排演有沒有出狀況。在三號排演室，導

演和劇作家槓上了，我稍後會跟那位導演談談，可是不管他們在吵什麼，我大概會支持劇作家，畢竟劇本是她寫的。

我在電腦上打開了週末的演出報告，內容包括了在國家劇院的表演、倫敦西區和巡迴演出的票房結果，以及舞台監督認為值得注意的事項。至於奧利維耶劇院的戲，「今天下午，演漁婦的候補演員演得很棒，但是演吉普賽人的演員因為站錯地方，找不到石楠花，就晚出場了。我們勢必要砍掉內褲攤的戲。」

我跟一位年輕劇作家相約見了面，他想替奧利維耶劇院寫一部格局宏大的新劇本，他的提案完全說服了我，因此決定委託他創作。之後，我穿過辦公室外的走道，推開盡頭通行門進入奧利維耶劇院陰森漆黑的尾端，我想看看下一檔戲的技術排練情況。技術排練的階段正是人們有時會脾氣煩躁的時刻；一齣戲煞費苦心地在排演室排了六個星期，現在已經到了不得不上台的時刻，所有的設計和技術組成部分突然之間加諸在演員身上，並且要在兩、三天內完成以便進行彩排。我正好到場看到一面厚重的牆從懸吊掛景緩慢地降下，然後就停在舞台上方六英尺高的地方晃動著。「卡住了嗎？」從劇院堂座區傳來了導演的聲音。我並沒有待下來看結果如何，這齣戲在排演室的最後一次整排讓我有點擔心，可是現在已無能為力，就只能靜待明天首場預演的觀眾反應再說。

在四樓電梯旁一間沒有窗戶的工作室，選角指導溫蒂·絲邦（Wendy Spon）正為了我下一齣戲的一個角色徵選演員，共有五位，每個人試戲二十分鐘。我跟每個人聊了一會兒、請對方念一段劇

5　挪威劇作家，素有現代戲劇之父之稱。

本、再一起討論一下剛念的台詞。這些演員的生活就是一支不斷遭受拒絕、沒有終點的隊伍，導演則是安心地坐著評斷，即便很少有導演比接受評斷的演員來得更有智慧或更專業。當一位試戲的女演員走入房間，如果她的長相不對，不用等到開口，選角在那一刻就已經結束了。導演可能要的是比較結實、或是比較自滿，又或者是比較像茱莉亞·羅勃茲（Julia Roberts）的人，女演員或許就是導演缺乏想像力之下的受害者。

這個早上試戲的都是二十幾歲的男演員，有些人掩飾不了自己的緊張，念劇本的時候，眼神會不時飄向我，想知道自己是否有達到指標。在刺眼的日光燈下，每個人都使出了渾身解數，但是有四人並不適合劇中角色。我大概沒有跟溫蒂說清楚自己要找的是怎樣的人，也有可能只是想從這些沒有得到角色的好演員來發掘角色的內涵。不管怎樣，儘管選角的過程對這四個演員是個不公平的痛苦經驗，但是對我來說是具有建設性的。我曾經看過第五位演員在另外一齣戲的演出，因而渴望與他碰面，而這可能使得他是其中一一個似乎不太在乎自己留下什麼印象的演員。這位男演員是羅里·金尼爾。他讀劇的時候，完全融入在角色之中，所以我就邀請他參加演出。

回到辦公室的時候，行銷部門的團隊正等著我審視下一期節目傳單的校樣。妮爾芙提醒我要與一位潛在捐款人共進午餐。我埋怨了一下，可是妮爾芙就是知道要如何逗我開心——她告訴我週末的時候，保全人員在地下停車場發現一個名演員與一個索取簽名的粉絲在幹壞事。我通常是最後一個知道這種事的人，所以就趕緊到走道跟大家分享這件事。結果我還是最後一個知道的人。

這位潛在捐款人下榻在薩沃依飯店。我一面不斷重打領帶、一面走過滑鐵盧大橋去跟對方見面。她是美國人，極為仰慕美國總統布希。我把話題引導到劇場可以如何改變弱勢年輕人的生活，以及劇

院正如何戰戰兢兢地要擴展學習部門的涵蓋對象。這位潛在捐款人完全支持改變年輕人生活的想法，只要不是大政府來做這樣的改變就行。正因如此，我閉口不提國家劇院每年從國家藝術委員會（Arts Council）獲得的經費。

我穿過咖啡吧回到劇院，順便跟杰·米勒（Jay Miller）買了一杯咖啡；不久之後，杰就會離開這裡去東倫敦哈克尼威克區（Hackney Wick），把那裡的一間老工廠改造成自己的庭院劇院（The Yard）。在劇院酒吧後頭，有一群野心勃勃的年輕人正在販售節目單和撕票根，他們是明日的作家、導演、演員和製作人。等我回到四樓辦公室，一位演出經理想要與我討論一下幾個月後就要開始排演的一齣戲的設計。演出經理所負責的是要準時讓符合預算的設計登上舞台，可是這齣戲的設計太昂貴了。因為我認為比較樸素的場景比較好，所以就告訴演出經理要堅定自己的立場，一邊竊喜可以用預算的藉口來把這齣戲稍微推上正軌，而不需要再跟導演和設計師尷尬地解釋我為什麼不喜歡他們正在做的東西。

我聽到辦公室外頭的妮爾芙正與發展部的人在搏鬥，原因是對方想要跟我簡報這一週稍晚的募款活動。「他必須要去看整排，請你明天再來。」妮爾芙說著。在她那感染人心的笑聲之下，隱藏的是兇猛的守門能力。

整排在一號排演室進行，旁邊就是工作室，我因此跟布景繪畫師、木工和道具製作師聊了幾分鐘的話。在畫框上的是一片巨大華麗的雲景；在隔壁的道具間，有個人正以一絲不苟的細膩技巧做一顆斷頭。我依依不捨地離開工作室去排演室，只見演員正在從高窗照進的光線中暖身。這是我第一次看這齣排練了四個星期的戲，迫不及待想看看現在是什麼模樣。我跟一群喧鬧的換裝人員坐在一塊，而

他們等著要知道什麼時候需要在後台幫演員快速換裝。看完後，我要給導演一些具洞察力的建議。這一天下午的導演是霍華德・戴維茲（Howard Davies），其天藍色的雙眼洋溢著笑意和強烈信念。不過，他的戲從來都不需要我的介入，我告訴他：「戲很棒！」然而，他還是開始擔心起自覺未臻完美的部分。

聲音主任珍妮特・尼爾森（Jeannette Nelson）尾隨我到樓上的辦公室，想知道我能不能夠聽到那位跑去演了三年電視劇現在才回鍋劇場的演員的聲音。即使演員情緒失控了，珍妮特都可以保持理智平靜，幫助演員找到連他們自己都不知道的聲帶力量。那個演員其實很優秀，可是我還是告訴她，等戲進了利特爾頓劇院之後，我會再多關注他的聲音。

尼克・史塔爾在自己的辦公室裡，財務總監麗莎・博格（Lisa Burger）也在裡頭。我一進去後就癱跌到沙發上說：「霍華德的戲非常好。你們對O3有沒有想到什麼？」雖然我還是擔心奧利維耶劇院還空著的第三個時段，但是尼克和麗莎關心的是下年度的預算，所以我們很快就討論起了明年O2和後年O1的時段。

「那貨物出入口呢？有編預算嗎？」我問道。這已經不是我第一次這麼問了。

「那要花一大筆錢，」麗莎說著，「可是總有一天會處理的。」

我信得過她，她知道要去哪裡找錢，而且若是找不到錢的話，她和尼克會想辦法募款。國家劇院的劇目正式在媒體上曝光前，大多數會有約六場的預演，所有參與演出的人就能夠評斷一下表演與觀眾是否有共鳴，這是在預演期間最寶貴的部分──刪除或重寫演出橋段、調整表演以及改善音效和燈光。因此，我與麗莎和尼

克就去了食堂與演員、帶位員、換裝人員和技術人員一起吃了一點東西。隔壁大樓現在則是空無一人，裡頭的員工都已經下班回家去跟小孩玩耍、與伴侶爭吵，或是看電視去了。然而，此時的國家劇院正為了夜晚的表演華燈初上。

即將在柯泰斯洛劇院上演的戲進步很多，我因而跟所有的演員在演員休息室裡愉快地喝了一杯。

休息室不顧清教徒的良好觀念，還是設有一個酒吧，即使演員在登台前喝上幾杯的時代早已一去不復返。雖然有些演員開始擔心會趕不上最後一班車回家，但是絕對沒有人會想要跟隔壁辦公室的員工交換生活。

我可以清楚記得像這樣日復一日的生活，或許因為我沒有寫日記的習慣，而會把許多星期一的生活融合成一天。再者，這本書的意圖也不是想要鉅細靡遺地寫出當時的情狀。我終究當了十二年的國家劇院總監，總是思考著要在舞台上搬演怎樣的表演、怎樣才能讓人在劇院度過愉快的一晚，以及劇院到底是好在哪裡。不過，我很少是獨自思考這些事情。我會與人交談，同儕也會有所回應，因此是他們形塑了我的想法，也是他們容許我可以告訴他們的想法有多糟，可是他們知道，十分鐘之後，我又會拾人牙慧，重述一遍他們的主意。倘若本書的許多內容是嚴重剽竊的結果，我可是從頂尖人物身上偷來的；至於我一輩子都完成不了的平衡演出，那就是我怎樣也無法充分寫出自己是多麼享受這一段時光。

第一部
布局

第一章 國家認同

二〇〇一年

我讀大學的時候，就知道自己既不能寫、也不能演，不過儘管不是百發百中倒是滿會抓觀眾笑點的。例如，在烏果·貝蒂（Ugo Betti）情感強烈的劇作《皇后與叛徒》（*The Queen and the Rebels*）中，我飾演了劇中的殘暴將軍贏得了滿堂彩，可是導演卻是失望透頂。劍橋有著一牛車的平庸作家和演員，急切地自稱是導演，想要在學生戲劇圈有一席之地。那就是你需要做的，只要自認是導演就行了。由於學校課程並沒有戲劇課，大學生們於是自己私下搞戲劇，或許是因為如此，他們之中才能有不少人在專業劇場界發光發熱。你若是有膽識的話，可以跟同學組成的委員會提出想法，想辦法遊說他們讓你做一檔戲。不過，就只有幾位幸運兒能夠得到梅卡洛（Meccano）巨型玩具般的表演舞台。

能夠做戲的地方很多，ADC劇院就是其中之一。裡頭的酒吧有著一幅彼得·霍爾的親筆簽名照片，他是皇家莎士比亞劇團（the Royal Shakespeare Company）的創團導演，同時也是帶領英國國家劇院遷移到南岸新建築的劇院總監。他在簽名照上寫了「獻給ADC——謝謝您們讓我有機會從

自己可怕的錯誤中學習。」沒有人能夠教你如何導戲，想要學習怎樣導戲的話，你需要以無情的眼光檢視自己；接下來，可能是在三年之後，你再次嘗試相同的花招，只是這一次是與專業人士合作，找機會當學徒習技。四百多年以來，不斷有來到倫敦的大學畢業生滲透進劇場界。一五九○年代就有所謂的「大學才子」（University Wits），包括了羅伯特・格林（Robert Greene）、湯瑪斯・納許（Thomas Nashe）與克里斯托弗・馬洛（Christopher Marlowe）等真正的戲劇人才。然而莎士比亞和班・瓊森（Ben Jonson）則根本沒有讀過大學。如此看來，大學教育並非進入劇場界的必備條件。我是國家劇院的第五任總監，也是其中第四位進入劍橋大學英文系念書的人，但是奧利維耶則沒有大學文憑就能擔任此職。

「大學才子」使勁擠入一門以票房定生死的行業，不夠娛樂的戲是很難存活下來的。這些才子譏諷著庸俗演員的野蠻越軌行徑，並且對觀眾強力灌輸自己的古典學養，可是他們仍舊設法以狂傲英雄的起起落落來贏得大眾的青睞，馬洛的劇作《帖木兒大帝》（Tamburlaine the Great）即是其中一例。時至今日，雖然我們這些後起之輩皆不如馬洛博學多聞，可是只有到宮廷演出的演員才能夠得到女皇支付的演出費，因此演員大部分的收入都是來自南岸劇院區的門票銷售。反觀法國和德國，當宮廷對莎白時代的宮廷演員提供贊助，可是多半不是補助的方式，而是只有到宮廷演出的演員才能夠得到女皇戲劇興致盎然的時候，戲劇被全盤接收並且得到慷慨贊助，儼然成為彰顯皇家聲望的工具。現今法國和德國的國家劇院依舊幾乎全是由政府資助，這些國家劇院要對文化部負責，不僅有著雄心壯志、要求嚴苛，而且極度蔑視大眾品味。英國戲劇相較之下則是試圖符合寓教於樂的目的，如同伊莉莎白時代的戲劇圈就是與鬥熊場和妓院廝混在一起，畢竟劇場界也是娛樂產業的一部分。

＊＊＊

由於我大部分都在歌劇院當學徒見習，我很早就學會了如何在巨大的舞台上調動眾多演員。接下來的我是什麼戲都導，在位於艾希特（Exeter）、利茲（Leeds）和曼徹斯特等地的許多固定劇目劇院，執導了包括耶誕節啞劇和伊莉莎白時期悲劇等各式戲劇。此後，我則是像顆彈球似的到處做戲，從弗里德里希·席勒（Friedrich Schiller）的《卡洛斯王子》（Don Carlos）導到艾倫·班耐特改編的《柳林風聲》（The Wind in the Willows）。不僅曾在巨大的德魯里巷皇家劇院（Theatre Royal, Drury Lane）執導情感流露的音樂劇《西貢小姐》（Miss Saigon），同時也到私密的阿爾梅達劇院（Almeida Theatre）搬演班·瓊森的《狐玻尼》（Volpone）。當舞台上的狐玻尼掀開他的黃金櫃子大喊著……「向我和世人歡呼致敬啊！」同時間德魯里巷的收銀機也不停咚咚響。

一九八八年，理查·埃爾當時是繼勞倫斯·奧利維耶和彼得·霍爾之後的國家劇院總監，他邀請我擔任副總監一職。關於我們的初次會面，他那令人回味的日記紀事為我的記憶添增了許多色彩。我的廢話很多而且固執己見，而他則是會自我解嘲、慷慨且精明。他寫到我讓他想起了尚路易·巴侯（Jean-Louis Barrault），這可以說是別人對我下過最好的評語。不過，我總覺得他看我要比我自己來得清楚多了。他給了我空間去成為一位更好的總監，我看到他對其他副總監也是如此。後來才慢慢了解到他的行事策略不只是為了國家劇院，同時也是為了我們著想。

在他的領導之下，劇院劇目不只是試著縮小藝術和娛樂事業之間的隔閡，同時透過更廣泛的內容來讚頌兩者之間的鴻溝。我執導了艾倫·班耐特和約書亞·索博爾（Joshua Sobol）的新劇作、

一部羅傑斯和漢默斯坦（Rodgers and Hammerstein）所作的音樂劇，以及《招兵官》（The Recruiting officer）。當理查在一九九四年宣布，要開始倒數計時三年後交棒的日子，那時的我根本無法想像國家劇院還可以被帶往什麼不同的方向，他似乎是以相當完善的方式在管理劇院。跟其他忙碌不休的劇場導演一樣，我也相當自我，想必認為只要自己的戲能夠登台公演，劇院實在沒有什麼需要改進的地方。

正因如此，不只是我，當時其他有資格接替理查職位的人也通通沒有提出申請。我當時才剛拍完電影《瘋狂喬治王》，於是就為自己找了一個美國經紀人，並且說服自己對美國大眾娛樂圈有著極大的興趣。我為美國電影拍攝史增添了一筆令人尷尬的嘗試——我婉拒了真正能夠娛樂大眾的腳本，不久就發現自己又在紐約執導莎士比亞的戲。

基於公共服務這般重大使命的驅使，崔佛・南恩臨危受命接任了國家劇院總監。他一直以來都是英國劇場界的重量級人物，若要說他有求於國家劇院，還不如說是國家劇院有求於他，而他在一九九七年接任的時機可說是相當不幸。一九九〇年代，接受政府資助的劇院都被告知要酌收市場所能承受的費用。票價攀升了，這意味著劇院比較不願意做有風險的戲，如此一來，主流觀眾也漸漸不再觀看有挑戰的戲。國家劇院上演了《紅男綠女》，而這在當時似乎是一項創舉，倘若我們能夠重新定義何謂偉大的劇作，那我們也可以重新詮釋何謂卓越的音樂劇。劇院之後則接連推出了不少百老匯經典名劇，儘管都是好戲，可是數量實在是太多了，占據了過多劇目檔期。新上任的英國工黨政府還沒有要增加補助的跡象，這使得國家劇院需要這些戲來提振票房收入；再者，無論如何，崔佛是喜愛這些戲的。儘管並不全然合理，可是這些劇目卻讓人質疑，國家劇院搬演了無新意的劇目只是為了滿足逐漸

老化的保守觀眾。

由於只有少數劇院有能力規畫大型的新劇作，年輕一代的劇作家只好聚集到微型的黑盒子實驗劇場。就在許多酒吧樓上的房間裡，迸發的創意能量激發著一群熱情同好為「新寫作」（New Writing）奉獻心力，就像是為了凸顯其特殊地位而總是大寫標示的首字字母。對於新劇作家有這麼多非得表達不可的東西以及他們表達的方式，我可以說是激動萬分。然而，我不禁開始思考他們為何不能在大一點的舞台做戲，以及新劇作是否可以再度獲得大眾的青睞，就像是一五五九年與復辟時期[6]的倫敦、二十世紀中葉的都柏林與紐約，以及一九五六年於倫敦重現的情況。今日，即便是數十年來劇作家趨之若鶩的皇家宮廷劇院（Royal Court），最扣人心弦的演出多半是在劇院的樓上劇場（Theatre Upstairs），只是每晚的觀眾不會超過九十人。

在同一段時期，有兩家小型劇院開始主動籌畫、耕耘經典劇目。在阿爾梅達劇院，由喬納森·肯特（Jonathan Kent）與伊恩·麥卡達米（Ian McDiarmid）主導，挖掘了一些少有演出的歐洲經典劇本，並以無可挑剔的製作和完美的演員陣容加以呈現。而在東瑪倉庫劇院（Donmar Warehouse），山姆·曼德斯（Sam Mendes）則是重新演繹了近代和古典的音樂劇與劇作，令人深受啟發。他們招引來的都是曾經擔綱過倫敦西區長演劇目的劇場喬納森、伊恩和山姆都是精明的娛樂家。他們招引來的都是曾經擔綱過倫敦西區長演劇目的劇場演員，而這些演員現在樂意接受微薄的週薪，以便能夠在賴以維生的電視電影工作檔期之外，參與短期劇場表演。對於能夠擠進劇院的觀眾來說，這無疑是好處多多，懂得提前訂票的行家能夠因此享受到一系列精采絕倫的演出。壞處則是演員和導演愈不願置身於大劇院，寧願選擇在微型空間做戲。可是真正的危險似乎是整個劇場界正逐漸退出公眾生活，不論是新興或古典戲劇都不再是泛文化

上對話的議題。這樣的情況很類似十七世紀初的發展，當時的英國皇室開始推崇排拒低俗觀眾的迷你室內劇院，當代的東瑪倉庫和阿爾梅達不舒適的小劇院則造就了一群新時代的小眾觀眾。儘管票價本身不貴，可是唯有花錢加入贊助者行列的人才能夠保證買得到票。表演節目十分精采，躬逢其盛的觀眾慶幸自己能夠看到戲，而這個著迷的小圈子裡每個人都很快樂。

到了二○○○年，對於才剛在美國娛樂界小試身手之後的我來說，這個著迷的小圈子似乎是個美妙的容身之處。喬納森、伊恩和山姆都是我的舊識，當時的我還是到處做戲，因此很高興他們想要與我合作。喬納森和伊恩送來了尼古拉斯・萊特（Nicholas Wright）相當有魅力的新劇本《克瑞西達》（Cressida），描述了一六三○年代倫敦的一位過氣演員訓練男孩演員的故事。《克瑞西達》之所以對我有著加倍的吸引力，是因為喬納森和伊恩對阿爾梅達劇院的排他性已經感到不安，故而承接下一座西區劇院，自信憑藉炫麗的節目和卡司可以不需要再侷限於位於伊斯林頓（Islington）自家劇院的保護空間。負責籌畫西區戲劇季的是劇院的執行總監尼克・史塔爾，他在一九九○年代曾擔任過國家劇院的企畫總監，當時的我也正巧是查・埃爾的副總監。尼克・史塔爾早就知道自己有朝一日能夠重回國家劇院工作，而他在我尚未招認之前就知道我也有相同的想法。

6
復辟時期係指英王查理二世（Charles II）於西元一六六○年復辟到一六八五年逝世，再延伸至一六八九年的這一段時間。查理二世復辟，應許了於一六四二年以內戰之名而關閉十八年的劇院重新開張，也允許女性演員登台演出，不過此時的劇院活動與莎翁時期大不相同，多半是上層階級的一種時髦娛樂，喜劇作品大量出現，主要描繪和諷刺新貴族和新崛起的資產階級，也反映家庭和婚姻問題。

＊　＊　＊

雖然後台戲（Backstage plays）讓從事劇場工作的人著迷不已，可是這種戲在紐約舞台的接受度總是要比倫敦來得高，或許這是因為演藝事業反映的更多是美國而不是英國的經驗。百老匯音樂劇《第四十二街》（42nd Street）裡的歌舞團導演對團員說道：「你年少時出走闖蕩，一定要成名返鄉。」這句話可以說是適切地隱喻了所謂的「美國夢」，可是在英國的我們卻是抱著戰戰兢兢的態度回到聚光燈下，試圖用自我貶抑的嘲諷來掩飾內心的雄心壯志，總是懷疑《星夢淚痕》（A Star Is Born）中狂妄的個人主義。不過，《克瑞西達》的靈魂人物是為麥可‧坎邦量身打造的角色，所以足以去說服倫敦的觀眾這是值得一看的戲。再者，尼古拉斯‧萊特的劇作關注的並不是成名返鄉，其重點是放在後起之秀拋棄舊式參與規則後發生的事。在《克瑞西達》最精采的一場戲中，麥可‧坎邦教導一位十四歲的男孩如何演繹莎士比亞筆下的克瑞西達，那是他自己於三十年前《特洛伊羅斯與克瑞西達》（Troilus and Cressida）剛問世時所飾演的角色。關於要怎麼演，男孩可是有著自己的想法，他覺得老演員太做作了，自己可以演得自然一點。坎邦向他展示老一輩的演法，看起來架勢十足的古怪老派手勢其實隱藏著更深沉的真理。在許多關於表演的偉大故事中，新一代演員登台不演戲的方式使得觀眾感到震驚。；年輕演員跟老演員說：「我不相信你。」老演員則說：「我不瞭解你。」

那是我第一次與麥可‧坎邦一起做戲。他是個身材高大的男人，手指修長而細緻，可以說是非凡地結合了野性力量與貓一般的優雅。他看起來就像是能夠在早晨砍倒一座樹林，而在午後編織蕾絲花邊。事實上，他會修復十七世紀的決鬥手槍，而這跟編織蕾絲花邊大概只有一箭之遙而已。在《克瑞

西達》裡，飾演他學生的麥可・雷格（Michael Legge）和丹尼爾・布洛克班克（Daniel Brocklebank）幾乎才剛脫離青少年時期，兩個人一直逼坎邦告訴他們有關表演的一切。他們就跟國家劇院五十週年慶典裡的孩子們一樣，目光寸步不移地盯著這位老行家。坎邦從舞台側翼看著他們，下戲後跟他們一起到酒吧廝混。他心裡想著：「有什麼是這些新演員知道而我卻不知道的東西呢？」好演員總是覺得自己還不夠好。

奧伯里劇院（Albery Theatre）是可以容納九百名觀眾的劇院，《克瑞西達》的演員可以毫不費力地觸及全場的觀眾。不論觀眾坐得多遠，麥可・坎邦的聲音和性格總是讓人覺得像是在看近距離演出。一九八三年的時候，於國家劇院最小的表演廳，即三百人座的柯泰斯洛劇院，他在亞瑟・米勒（Arthur Miller）《臨橋望景》（A View from the Bridge）中的演出可謂震撼人心。等到這齣戲移師到西區一千兩百人座的奧德維奇劇院（Aldwych Theatre）公演之後，我又看了一次，他的表演依然精湛，可是這一次是在一個比較適合的空間演出：畢竟這齣二十世紀中葉美國戲劇經典之作是為了壯麗的百老匯而寫的，而百老匯是偉大的公眾舞台，即使受制於票房的商業運作邏輯，那裡依舊曾經創造出短暫的黃金時代，滋養了平衡商業和藝術、耀眼奪目且野心勃勃的大眾戲劇。

就是為了這些美國大眾劇中的一齣戲，我相中了東瑪倉庫劇院。《琴神下凡》（Orpheus Descending）並不是田納西・威廉斯（Tennessee Williams）的賣座戲劇，也不像《玻璃動物園》（The Glass Menagerie）與《慾望街車》（A Street Car Named Desire）是上乘佳作。儘管如此，由於不需要強加限制和縮減這齣戲的規模，我認為這會是山姆・曼德斯會有興趣的戲。因此當我接到他的邀請時，我簡直受寵若驚。當我第一次見到山姆的時候，他大約二十三歲左右，是一個剛從劍橋大學畢業

的「大學才子」。即使在那個時候，他就展現了完美平衡自信及謙卑的言行舉止。那時的我參加了一個派對，同行的朋友兼同儕是導演迪倫・唐諾倫（Declan Donnellan）。跟我一樣，迪倫也是以不躁進的步伐建立出自己的事業。我們在派對上看到了山姆，而他當時才剛在西區跟茱蒂・丹契做了《櫻桃園》（The Cherry Orchard），並且隨即神祕地收服了我們。「我們有一天可能會淪落到替這個混蛋工作，」我跟迪倫說道，「可是我怎麼就是不會想幹掉他呢？」即便過了二十五年，就算他拿下了奧斯卡而且還導了007情報員詹姆士・龐德（James Bond）億元票房的電影，我還是不想這麼做。我們就像是兩個看午場戲的老太太一樣，一起看戲，然後一起吃飯八卦倫敦戲劇圈的人事浮沉。

讓我們再拉回到二〇〇〇年，山姆對《琴神下凡》非常感興趣。而令我欣喜的是，《瘋狂喬治王》中飾演皇后的海倫・米蘭也是如此。她後來從容地在希臘埃皮達魯斯（Epidaurus）的古劇場，面對一萬四千名的觀眾演出尚・拉辛（Jean Racine）筆下的費德爾（Phèdre）。而在二〇〇〇年時，在僅有兩百五十名的觀眾面前，她是居住於美國深南部一個小鎮乾貨行的托倫斯夫人（Lady Torrance），是垂死丈夫的乾枯俘虜。若是她的靈魂中曾剩下些什麼，後來也被鎮上的居民吸光殆盡。然而，生命的熱和光卻宛如魔法般突然降臨──狂野男孩瓦爾・澤維爾（Val Xavier）晃進店裡找工作。穿著蛇皮外套和帶著一把吉他的他讓夫人怦然心動，他們纏綿的愛慾使得她活了過來。

如果你導的是別人的劇本，你的職責就是要為其所用；要是你對它毫無想法，或者是它對你毫無意義，還是說你認為自己要做的不過就是把它搞定，你終將耗盡它的生命。然而，若是過於執意要把戲做為傳達個人成見的管道，這樣的導演會把戲導入死胡同而拒觀眾於千里之外。當你對劇本有著個人體會的時候，你需要在劇本與個人的連結以及劇本與觀眾連結的需求之間取得平衡。愈好的劇本，

就愈容易取得平衡——你認為是全然私人的連結事實上是普世的連結。你坐在劇院裡，理解到自己於乾貨行中所構築出的恐懼與內在生活並不孤單。你感受到集體對於穿蛇皮外套優美藍調歌手的渴望，讓他短暫地領你翱翔在一段生命之中，一同為他不可避免的毀滅而哀傷。

這麼少人看過《琴神下凡》實在是不對的事。這齣戲的戲票在開演之前就已經告罄，東瑪倉庫完全滿座。要在一千兩百名觀眾面前演出，演員需要足夠的聲音技巧、魅力和想像力，但是不能讓人感到自己正在這麼做，而海倫幾乎毫不費力就達到了這個要求。再者，縱然這齣戲失去了些許的親密感，卻從集體性之中獲得某種情感張力。只要變得更具包容性，戲劇必然會重新注入文化血脈之中。我再也不想只為像我一樣所謂的圈內人做戲，而令人沮喪的是，《琴神下凡》還是這樣一齣僅限小圈子的人看的戲。

正因如此，當崔佛‧南恩於二〇〇一年要我重回國家劇院的時候，我實在是高興得不得了。他在邀我回鍋之後不久，就宣布了自己的總監任期只剩兩年。我開始思考應該要為崔佛做哪些戲，也是在這個時候，我終於也開始想自己能夠跟國家劇院一起完成什麼。不過，雖然我可以想像為國家劇院選擇固定劇目並進行創意管理，但是以我對其他一切事務的了解，我也明白自己需要一位執行總監來打點其他事務。

正巧就在此時，尼克‧史塔爾打了電話給我。我們就聊起了劇場，而這一聊直到現在都沒有停止。我告訴他自己想要搬上國家劇院舞台的是怎樣的戲，而他則是跟我說他想要整頓做戲到演出的流程。我們在當下或是之後都不覺得彼此的活動領域涇渭分明。我曾經看過藝術總監和執行總監的關係不良而毀了表演藝術團體的例子，可是我不只是信賴尼克對劇院的管理，同時也信任他對新劇本的判

斷力。我們兩人都相當固執且能言善辯，彼此的社交圈並沒有重疊太多，可是我們在專業上的合作關係卻勝過大多數的拍檔組合，原因就在於我們不會過分地保護自己的園地，也都能欣然接受對方的打擾。

跟尼克談完話，我隨即與克里斯多福・霍格（Christopher Hogg）見了面，身為國家劇院董事會主席的他正在接觸潛在的總監候選人人選，或是能夠提出適當候選人人選的人。雖然我謹慎地將自己的角色定位在後者，可是克里斯多福・霍格並不傻，他在小筆記本上精確記下了我們的談話內容，完全契合他一絲不苟的行事作風。

* * *

我和崔佛・南恩很快就做出了決定，那就是我應該要導一部新劇本和一部莎劇。《冬天的故事》（The Winter's Tale）已經睽違國家劇院多年，而我有預感這齣戲會跟我常看到的很不一樣。事實證明我的想法只對了一半，可是這已經算是面對莎士比亞時所能期待的最佳狀況，同時為我往後十二年著手處理莎劇的方式奠定了基礎。此外，我想要為九百人席次的利特爾頓劇院找一部大型的大眾劇，藉此把一九九〇年代黑盒子劇場的能量帶進主流舞台——這算是我宣示意圖的一個動作。「新寫作」所呈現的是一個粗野、有時殘暴，但通常令人激動的世界，倘若國家劇院沒有支持這種劇作的廣大觀眾的話，我就不會想做這個劇院的總監。

我為此到國家劇院的文學部門（Literary Department）詢問是否有還缺導演的新劇本。文學經理傑克・布萊德利（Jack Bradley）從架上抽出了馬克・拉溫希爾（Mark Ravenhill）的《克萊普媽

媽的娘炮房》（*Mother Clap's Molly House*）。我從未見過馬克，但是我知道他之前寫的《購物慾》（*Shopping and Fucking*）和《即影即有》（*Some Explicit Polaroids*）兩個劇本，駭人且經常是殘忍地揭示了一九九〇年代消費主義的前線。皇家宮廷劇院的樓上劇場堪稱是黑盒子劇場中的梵蒂岡，僅保留給「新寫作」的信徒，《購物慾》就是於該處首演，而且意外成為倫敦西區的熱門劇目。

儘管劇名有推波助瀾之效，但是這齣戲大受歡迎的真正原因其實是馬克的聲音觸碰到了實驗劇院同好小圈子之外的人心，因此馬克正是我會想在國家劇院見到的劇作家。照片裡的馬克看起來嚴肅冷峻，我不曉得自己適不適合導他的戲，可是他的劇作帶著一種邪惡的淘氣以及性感的陰暗面，讓我覺得自己應該要多外出見見世面。

我幾乎是在讀到《克萊普媽媽的娘炮房》這個劇名的瞬間就愛上了這部戲。這是一部有史實根據的劇作。十八世紀的時候，倫敦大約有四十家娘炮房，男人可以在那裡會面交歡，換穿女裝，也可以用女性名字來稱呼彼此。同性戀的活動範圍從柯芬園（Covent Garden）一直延伸到莫菲爾（Moorfields），而其間有條供人物色對象而素稱「雞姦者步道」（Sodomites's Walk）的通道。克萊普媽媽就是其中一間娘炮房的主人，她和幾個顧客因為開設雞姦場所而遭到起訴。「我去過犯人的娘炮房，」一位名叫薩謬爾・史蒂文斯（Samuel Stevens）的人在證詞中說道，「按照他們的說法，我看到四、五十個男人相互做愛。有些時候，他們會坐在對方的大腿上，以放浪形骸的方式接吻，還會用手猥褻。」克萊普媽媽被套上枷鎖示眾並進了監獄，其中三名娘炮則因雞姦而被處以絞刑。

我們對娘炮房所知的資訊多半是來自於法院「可憎罪行」的起訴紀錄，而這些資料足以供人寫出一部同性戀男人受到壓迫和邊緣化的痛苦劇本。馬克並沒有這麼做，反而是在《克萊普媽媽的娘炮

房》中傳達十八世紀初的歡樂淫蕩。他將自己輕快地放到一七二〇年代的時空，不只歌頌了性，也讚揚劇中女主角如何以性賺進金錢。到了戲的下半場，他交互呈現了娘炮房和一場當代的性派對。這些現代男同志是失去靈魂的感官追求者，對比於娘炮們的快樂團體，他們實在是好不到哪裡去。

在領導國家劇院的十二個歲月中，我負責製作了一百多部新戲。縱使我欣賞所有的新劇作，可是我有時會先處理不是特別喜歡的作品。我以為《克萊普媽媽的娘炮房》大概不會是崔佛‧南恩喜歡的戲，可是他卻二話不說地接受了。他展現的熱忱成為了我後來十二年總監生涯的工作典範。

＊　＊　＊

在《克萊普媽媽的娘炮房》之前，《冬天的故事》已經排演了六個月，而這是我個人比較熟悉的戲劇。我對自己剛在紐約導完的莎士比亞不甚滿意，因此很渴望有新的開始。那是在林肯中心（Lincoln Center Theater）執導的《第十二夜》，其呈現的是一個化外、虛幻和誘人的世界。而這齣戲的結局是薇奧拉（Viola）和西巴斯辛（Sebastian）這對孿生兄妹的奇蹟式和解，透過這類表演似乎總是能夠讓人一窺神聖的完美，而我就是為此而沖昏了頭，以為自己可以依樣畫葫蘆地捕捉到劇作所呈現出來的東西。

儘管戲裡有許多感人誠摯的演出，可是最大的亮點是鮑伯‧克勞利（Bob Crowley）所設計的驚人舞台。在我整個職涯之中，經常發生的情況是鮑伯以詩意的想像搭配天衣無縫的的洞察力，因此是無懈可擊的友人和盟友。然而，在執導這齣《第十二夜》的時候，我卻沒有做到導莎劇一個最基本的平衡演出──莎士比亞劇作中的一切恩典行為都是根植於當下的時空。相反的，我創造的世界所依循

的意象，居然是劇中為情所苦的奧西諾公爵（Orsino）。

引領我到甜美的花園：

愛意在花蔭下分外情濃。

不過，之所以會如此，並不是因為我不知道奧西諾如此自溺，或是太過缺乏自知之明。保羅‧路德（Paul Rudd）以迷人的睿智演出奧西諾的浮華自大，自此就成了一位電影明星。然而，這齣戲的整個製作太渴望呈現出奧西諾的荒謬奇想，使得劇作提出的嚴厲質疑淪為空談，並在實際演出時被淹沒在光彩奪目的外在表象之中。

《冬天的故事》則是一部比《第十二夜》更加熱衷於恩典暗示的劇作，我誓言這次不要重蹈覆轍。在《冬天的故事》的終幕，埃爾米奧娜（Hermione）這位承受著丈夫萊昂特斯（Leontes）殘暴且無理嫉妒之情的角色，在超然的賜福祈禱中死而復活。

只不過她從未香消玉殞，她根本沒死，而是裝死裝了十四年，友人保利娜（Paulina）把她藏匿起來躲避丈夫的耳目。保利娜向萊昂特斯展示一尊栩栩如生的埃爾米奧娜雕像，而雕像竟然奇蹟似地變成真人——只是這根本不是奇蹟，而是一場騙局。然而，這一切並不是要否認呈現效果如奇蹟一般，也不是要假裝劇中陳述的不是幻想故事，這個劇作其實是利用了人對於重修舊好的一種深沉潛意識憧憬。但在二〇〇一年的時候，由於我已經絕對自己強加於《第十二夜》的美麗奢華世界感到不耐，因此我覺得《冬天的故事》的奧祕似乎就是在具體現實中發現了超自然力量的可能性。

本劇由萊昂特斯突然陷入瘋狂兇殘的嫉妒兇揭開序幕。他在不明所以的剎那，堅信自己的妻子與摯友波利克塞尼斯（Polixenes）有曖昧關係，而且她腹中懷的並不是自己的親骨肉。有些評論家認為這是此劇第一個難以說服人的橋段，顯示劇作家不再對刻畫奧賽羅陷入嫉妒時準確的心理狀態感興趣。他們覺得這是有待解決的問題，而解決的方式或許是創造出一個奇幻舞台，同時搬演瘋狂的嫉妒、被拋棄的嬰孩、海上暴風雨和「被一隻熊追著退場」（Exit, pursued by a bear）。7 可是對我而言，嫉妒心似乎是不需要解釋的，可能會如同萊昂特斯一樣瞬間迸發。嫉妒心發作就是可能已經發瘋了，而情況或許通常就是如此。

我邀請亞歷克斯‧杰寧斯來飾演萊昂特斯，告訴他這可能是一部關於我們已經知道的人物類型和世界的劇作，而我們都在這樣的世界中尋找神奇力量。當然，我們並不認識什麼國王或王后，而且在我們所知的世界之中，無人可以凌駕生死。然而，在舞台詮釋和不加深究地接受劇作之間，每一齣莎士比亞的戲都會要求觀眾要任由想像力馳騁。倘若是像我們一樣，在舞台上呈現的婚姻和家庭是在反映當代觀眾身處的世界，那等於是懇請當代觀眾讓你隨心所欲地處理劇作中的權力結構，那是比較貼近莎翁原始觀眾的東西。即便是活在一六一一年的人，也必須要活到七十多歲，才有可能記得最近一次英國國王讓皇后受審喪命的事。

亞歷克斯、飾演埃爾米奧娜的克萊兒‧史基納（Claire Skinner）和飾演波利克塞尼斯的朱利安‧瓦達姆（Julian Wadham）都是才剛步入中年，不是已經是、要不然就是即將為人父母。因此他們處理《冬天的故事》前半段的情緒心理風暴，彷彿是以降臨在自己身上的方式來達成。我邀請觀眾相信的是，在我們的世界中，一個快樂的婚姻可以於頃刻之間就變調失控；亞歷克斯與克萊兒以令人戰慄

的方式清楚呈現了婚姻的崩潰，因此不會讓人覺得誇張過度。我接下來則是邀請觀眾相信，在我們的世界裡，就是有丈夫會做把自己的妻子送入牢房這種極為難堪的事；由於飾演保利娜的戴博拉·芬德利（Deborah Findlay）發揮演技展現了強烈懷疑的態度，故而使得觀眾更容易相信這段情節。在往後的十二年間，我一再面臨的挑戰就是要如何縮短莎翁世界與當代世界之間的時代差距，然而解決之道總是不夠圓滿。

許多觀眾進入莎翁世界就是想獲得心中神祕的和諧，而我也是如此。但是，他就不是觀眾想要的那種多愁善感的劇作家。不過，《冬天的故事》的結尾顯而易見是復活情節，那必定會感動人心。畢竟這個情節表明了我們的罪行在來世是會獲得原諒的，只要我們矯正了犯下的錯就可以讓死者復生回到我們的身邊。保利娜在揭露假雕像之前，她敦促觀眾：

這需要你們

喚醒你們的信仰。

我羨慕那些從這句話裡聽到的是肯定自身宗教信仰的人。然而，埃爾米奧娜的復活其實是精心準備的表演藝術，只是在裝死十四年之後，她實在無法讓自己回復成還沒裝死之前的模樣。當萊昂特斯初次見到雕像的時候，他說道：

7 一般咸認這是莎士比亞最著名的舞台指示，《冬天的故事》的劇中角色安提哥納斯（Antigonu）就此死在舞台之外。

埃爾米奧娜沒有這麼多皺紋，沒有東西

比這看起來還要蒼老。

當他終於碰觸到她，他不禁倒抽一口氣：「啊，她是有溫度的！」這個劇作強調了人體血肉的真實存在，以及時間對其所造成的傷害。與其用講道方式要人相信奇蹟，我發現這樣的演出更具感染力。

* * *

《冬天的故事》演完了，但卻不會讓人覺得爭論就此結束，反而是在一完成之後，我就想要繼續與之爭辯。不過，我隨即直奔同志酒吧去見馬克‧拉溫希爾，而他本人跟照片上看起來完全不同，性格溫和且思想敏捷，對於初識的劇作家和導演間幾乎一定會出現的攻守互動，他絲毫不會感到厭煩。我們兩人一拍即合。有些劇作家一定要全部寫完之後才會願意讓別人讀自己的劇本，一定要寫到最後一個句點的品特就是著名的例子。馬克卻不是一稿到底的劇作家。他重寫了《克萊普媽媽的娘炮房》，而且直到最後一場預演演完都還在改劇本。

排演劇本是想像力的實踐，可是即使是跟最小的演員劇組工作，我也時常會被他們展現的豐富經驗嚇到。對我來說，當代性派對的幾幕戲是很重口味的，但是即便大多數演員都是異性戀，每個演員卻都面不改色地依照舞台指示演出。菲爾（Phil）和喬許（Josh）在沙發上打炮，喬許吸嗅著一

瓶春藥，室內還播放著色情錄影帶。扮演喬許的是剛從戲劇學校畢業的多明尼克．庫柏（Dominic Cooper）、康．歐尼爾（Con O'Neill）則飾演菲爾。雖然他們兩個人都不覺得尷尬，但是庫柏還是隱晦地關心沙發是否能夠遮掩住性交的部位。是的，至少大部分都遮住了。

一九八〇年，國家劇院就上演了霍華德．布倫東的劇作《羅馬人在英國》（The Romans in Britain）。在劇中最著名的一場戲裡，一位羅馬軍人強暴了一位年輕的魯伊德祭司（Druid priest）。導演麥可．布達諾夫（Michael Bogdanov）之後發現擁護所謂道德重整的瑪麗．惠特豪斯（Mary Whitehouse）居然提請自訴告了自己一狀，故而在老貝利街（Old Bailey）的法院[8]受審，罪名是「做出嚴重猥褻藝行為」，可是這場審判最後是鬧劇一場，原因是一位控方證人居然將一根大拇指誤認是陽具，法官因而駁回了此案。不過，麥可．布達諾夫可能會因此銀鐺入獄，那可不是在開玩笑呢。

《克萊普媽媽的娘炮房》中兩情相悅的肉體交歡，呈現的性愛場面真的就是性，而這與《羅馬人在英國》相當不同，後者的強暴戲是隱喻殖民壓迫。可是才過了二十年的時間，即便我無從得知國家劇院的觀眾會如何回應劇中的性事或是其中的性政治，我從未想過自己會被迫到法院接受審問。在性愛和性別流動的喜悅方面，這齣戲可以說是走在時代尖端，雜交似乎根本不是什麼大不了的事。

「哎呀，媽，我怎麼這麼容易就厭倦了。」劇中最受人喜愛正準備背叛現任男友的娘炮如此說道，「你會覺得這樣很糟糕嗎？我是不是很壞呢？」

戴博拉．芬德利在《冬天的故事》中扮演凡事吹毛求疵的保利娜，可是在這齣戲裡則是每個人都

8 指的是中央刑事法院（Central Criminal Court），慣常以所在位置的街道名稱做為替代稱呼。

想要擁有的那種縱容一切的母親。「你不壞，親愛的。媽媽沒有壞孩子，我是不會指責你的。」

如果觀眾想要的話，如同《冬天的故事》的最後一幕，《克萊普媽媽的娘炮房》同樣充滿著寬恕的願景。可是等到戲近尾聲，克萊普媽媽卻厭倦了持續不斷的派對生活，於是就跟一名叫做公主的異性戀易裝癖者和兩位娘炮隱退到鄉下生活。二〇〇一年，這齣戲的演出讓人覺得是在挑戰世人。戰帖上說道，在這個新的世紀裡，我們不只要用自己的方式去愛，我們還要有自己的婚姻和自己的家庭。

＊　＊　＊

「做為一個國家，我們認為自己知道過去的認同，但是我們需要知道現在的轉變，」我在終於提筆寫給克里斯多福・霍格的信上寫道，「因此現在是國家劇院大顯身手的好時機。」由於劇場導演終其職業生涯在做的都是拒絕別人的工作，所以可能被拒絕對他們來說是可怕的事，何況我並沒有比排練室更複雜的空間管理經驗。可是我認為自己知道國家劇院應該有的樣貌，於是決意向董事會表態自己經營國家劇院的意向以及自己的做法。

我們熱烈地談著要如何找尋新觀眾，我們想知道怎麼樣才能吸引更多元的觀眾。我們擔心劇院的行銷、票價和形象。儘管這些都很重要，但是我們終究只能以舞台演出來吸引新觀眾。

一九九〇年代出現了一群劇作家，其中有許多人在自己社群的不同角落體驗了生活的殘酷。這些劇作家的共通點就是有著毫不遮掩的渴望，想要與觀眾產生聯繫並同時娛樂他們。我們現在必須挑戰這些劇作家，期待他們到大劇院來揮灑才華。

而這一切都不是要否認我們身為一個古典劇場所需肩負的責任。然而，劇院邁到南岸已經有

二十五年了，其間已經公演過許多公認的偉大劇作，特別是來自英國固定劇目的優秀作品。我們

已經走到一個境地，可以開始哀聲嘆氣地費力搬演經典劇作，但是我們也可以在無盡好奇心的驅

使之下，致力重新發掘古典劇目在當代的意義。

我受到第一代劇院喬遷南岸這個史例的驅策，劇院不應該只是為了占據國家的重要位置，而

是應該逃離市政元老對「談論公眾、庸碌和煽動的事務」的定期鎮壓。然而，現在的劇院在國內

的影響力根本比不上四百年前的廣度。當時的整個社會飢渴地凝視著詩人的鏡像世界，「大量的

人投入了劇作書寫、演出準備和登台表演，其中尤以年輕人為最，而呈現出了相當令人難以忘懷

的景象」，當時的人都在倫敦度過了一段相當美好的時光。

伊莉莎白時代的劇院所展現的自信跟其官方地位毫無關係——當時的劇院敢作敢為、聲名狼

藉並且質疑威權。當代的劇院跟它們一樣擁有一群渴望冒險的觀眾，在社會不斷地再造革新的時

候，急切地尋求身為社會一分子的意義，同時也期待有一段相當美好的時光。

到目前為止都說得很好聽，可是在意圖和執行之間必然會出現落差。但是連我寫下這些話的時

候，我也清楚地明白，要是《克萊普媽媽的娘炮房》的觀眾沒有享受一段美好的時光，那真的會是一

件令人發窘的事。進行總彩排的時候，若是坐在樓座觀看的五十來個觀眾都毫無反應的話，那絕對不

是好兆頭。不過，首次公開預演的時候，我因為看到群眾聚集前來而整個人振奮起來。他們正是這齣

戲訴求的觀眾：年輕、時髦、其中還有許多同志，而且看戲看得很高興的樣子。《克萊普媽媽的娘炮

房》似乎開創出了一條戲劇嘉年華會的道路，上頭上演著挑逗人心且令人愉悅的新興戲劇。或許我之前低估了女性緊身馬甲配上毛茸茸胸部的誘惑，但是就在一位娘炮引誘另一位娘炮背棄美德的時候，這台戲撩撥了所有人的心弦。每個人都認為可以隨著這群娘炮們一同歷經世間的人情世故，多麼美妙。或者，這可能只是我自己的感受。

＊ ＊ ＊

《克萊普媽媽的娘炮房》開演一星期之後，我與國家劇院董事會進行了面試。這份職位還有其他五位候選人。我完全不記得面試的經過，唯一清楚記得的就是克里斯多福・霍格當晚就來電告知他們要錄用我為劇院總監。

第二章　想像力

二〇〇二年

在任命記者會上有人提問，為何國家劇院董事會又選了一位劍橋畢業的白人男性來擔任劇院總監？我事先準備了一句話來回擊：「我也有參與〈幾個贏得關注的少數團體。」這句話博得了一笑，但卻經不起考驗。我能想到的就只有兩個少數團體（同志和猶太人），但是這兩個團體在表演藝術圈是相當活躍的。不得已我只好把焦點轉移到觀眾身上，歸咎其中有太多中產階級的中年白人。如此一來反而招致忠實觀眾的憤怒信件大量湧入。對於劇院經營應該顧及中產階級中年白人利益的想法，他們完全沒有意見，可是對於我竟然完全符合這三個身分，許多人指出那就是我的不對。

四個月後，尼克·史塔爾被任命為執行總監。珍妮絲塔·麥肯塔區（Genista McIntosh）是前任執行總監，她說會待到我找到同意的繼任人選才離職。她對國家劇院可說是瞭若指掌，留給我們一份需要改正事項的詳盡分析。主要問題可以歸結如下：既有的運作模式不起作用；觀眾要的不再是只有深奧的經典作品和突破性的新劇作；此外，我們經常仰賴的是不間斷地上演百老匯歌舞劇，儘管這是

填滿劇院唯一可靠的方式，但是吸引的幾乎總是中產階級的中年白人觀眾。對她和我們來說，這似乎不是國家劇院存在的原因。

按照歐洲大陸模式打造英國國家劇院，一開始是由劇評家威廉·亞契（William Archer）和劇作家蕭伯納於十九世紀末所提出的想法。後來歷經了多次的錯誤嘗試，甚至六十年後都可能無法落實。但是幸虧勞倫斯·奧利維耶願意犧牲性個人的電影事業，為的是一個劇院的願景，致力於演出符合偉大歐洲國家劇院標準的固定劇目。

國家劇院成立之後並沒有專屬為它建造的劇院，因此初始有十三年的時間，奧利維耶暫時使用老維克劇院——那是一個維多利亞時代的音樂廳，其一磚一瓦都沉浸於漫無章法的大眾娛樂之中。莉莉安·貝里斯（Lilian Baylis）於一九一二年繼承了老維克劇院。至於這位理想主義者的動機，部分是出於想讓工人走出酒吧進入劇場，她認為莎翁的戲劇演出可以使得這些工人開始戒酒。就這一點來說，她肯定是在癡人說夢，但是像她這般的思考方式卻依舊主宰著藝術相關的公共政策。過去的偉大作品並不是為了作品本身而演出，而是達到目的一種工具性手段。至於所謂的目的，在我擔任劇院總監的十二年期間則有過幾次轉變：經濟再生、社會多元、國際聲譽，以及任何政府當下著魔的東西。

不過，對於莉莉安·貝里斯而言，肯定不是酒吧關門時街上少了幾名醉漢，幫助她經營老維克的是上帝。她會對一位想要演羅密歐的演員說，上帝比較喜歡他演出提伯爾特（Tybalt）；上帝也不喜歡演員要求加薪，她因此拒絕了大部分的加薪請求。儘管她與上帝之間存在著這種關係，但是或許可能就

是因為如此，在缺乏政府支助之下，她所製作的戲劇無論如何都是令人讚嘆的上乘之作。她讓票價親民，並且吸引了那個年代最好的演員參與演出，奧利維耶也在其中。

當奧利維耶接受請託，領導落腳於老維克劇院的國家劇院，他同時也帶入了自己的個人經驗：莉安・貝里斯的工具性民粹主義（populism），以及他個人在倫敦西區擔任戲劇季商業演員暨經理的經歷，他許多最為膾炙人口的表演即是在那裡上演。奧利維耶任命了《觀察家報》（*Observer*）劇評家肯尼斯・泰南（Kenneth Tynan）擔任劇院的文學經理，以便協助他尋找可以在法國或德國劇場看到的那種劇作。

國家劇院沒有章程，故而沒有創院文件向大眾宣告應該要做的是何種類型的戲以及為誰而做。在一九六三年的時候，劇院能夠找到最近似的方針是出版於一九〇八年的手冊，撰寫人是劇作家暨導演哈利・格蘭維爾・巴克（Harley Granville Barker），冊中建議成立一座莎士比亞國家紀念劇院（Shakespeare Memorial National Theatre），其理念如下⋯

必定納入莎士比亞劇作的演出劇目；重演重要的英國經典戲劇；不要遺忘新近優良劇作；製作新戲；翻譯國外古典和當代劇作。

在幾近百年之後，我依舊把這些理念寫入我的總監申請書之中，可是還是補充說明了自己的渴望，即國家劇院應審視其名稱的構成要素，國家劇院也應探索國家的狀態以及劇場的極限。

＊　＊　＊

「我知道應該要先做莎士比亞，」我對尼克・史塔爾說道，「但是我不想做《哈姆雷特》。」

國家劇院頭三任總監的演出劇目，首部戲都是《哈姆雷特》。格蘭維爾・巴克認為莎士比亞應該是首要劇目，儘管我深信這是正確的看法，可是我想要以最能夠傳達彷彿是昨日才寫就的劇本，做為我的開端。在二〇〇二年，那齣戲就該是《亨利五世》。那一年，英國部隊投入對抗阿富汗塔利班（Taliban）的軍事行動。當時的我認為這是合乎情理的，因此並沒有抱持著教條的反戰理念，只是覺得自己可以透過莎士比亞來探索陷入戰爭的國家情狀。即使在伊拉克戰爭爆發的五個月之前，也就是二〇〇二年的秋天，我在《泰晤士報文藝副刊》（*Times Literary Supplement*）做了如下的闡述：「這是關於一個充滿魅力的年輕英國領導人的劇作，他帶領著自己的軍隊投入一次危險的國外入侵行動，而他卻要費盡苦心地在國際法中為此找到理由辯護。」我真的沒有料想到，《亨利五世》會在入侵伊拉克的幾週之內上演。「以《亨利五世》打頭陣還有一個原因，」我告訴尼克，「那就是票價問題。」

從一九八〇年代到一九九〇年代初期，由於英國政府大幅減少補助，劇場票價節節調漲，使得大量的潛在觀眾不再負擔得起藝術的參與，其中包括了那些極可能會對格蘭維爾・巴克宏大劇目有所回應的人。我們以為只要能夠讓觀眾花比較少的錢來看戲，就可以找到願意支持我們做想做的戲的觀眾，可是減少票房收入會造成財務災難。而這個做法似乎沒有直接讓我們陷入絕望，原由是除了音樂劇之外，劇院的票房早已疲軟不振，像是《冬天的故事》的票就幾乎賣不到五成。事實上，除了音樂劇演出，奧利維耶劇院似乎從來不會有超過五成的觀眾。正因如此，我們必須捫心自問：要是票價減

半的話，我們是否就能夠賣出另外五成的票呢？如果我們能夠賣出全部的票，並且同時降低演出支出的話，情況會是如何？結果會不會比較好呢？

正當我思忖著如何在奧利維耶劇院用夠低廉的經費製作出一齣宏偉的劇碼，以便做為大幅調降票價的正當理由，莎士比亞的劇中說明人（Chorus）談論著要在環球劇場（the Globe）搬演阿金庫爾（Agincourt）戰役。

　　這個小小的鬥雞場能夠容下

　　法國的廣大疆土？我們豈能

　　在這木造的圓屋裡擠入眾多雄兵，

　　讓阿金庫爾戰場的空氣都為之顫慄呢？

過去許多年間，劇場設計師曾經把奧利維耶劇場填滿了一些人人印象深刻的曠野，如《冬天的故事》的第四幕場景是鄉村音樂節慶，狂歡者的帳棚就架滿在一片綠油油的寬廣草地上頭。說明人提議了一種不同的構思策略：

　　讓你們的想像力馳騁吧。

這是為了整個戲劇冒險計畫所發出的戰嚎──運用你們的想像力！

想像此環壁之內
現在有著兩個王國……

用你們的想法來填補我們的缺陷。

想像，停止懷疑。如果我們清空所有的舞台布景，以向你們收取看一部電影的錢做為交換，就收

十英鎊吧，你們會在意嗎？你們可能還更喜歡這樣——赤裸的奧利維耶劇場舞台是個美麗和諧的空

間，而在此處你們可能會心滿意足地，

我們可以這樣做多少齣戲呢？我們可以整季都做這樣的戲嗎？如果我可以用最低預算來製作《亨

利五世》，我就有可能說服其他劇目的導演和設計師也如法炮製。這種做法換來的是爆滿的熱情觀

眾，願意看看我們想要呈現給他們的戲，而這都是他們負擔得起票價的緣故。

我有堅定不移的信念，篤信國家劇院需要成為有別於實驗劇場的大型公共劇院。面對阿爾梅達劇

院和東瑪倉庫劇院所製作的傑出經典作品，劇院到目前為止給予的回應，僅只是在自身能容納三百人

的柯泰斯洛劇院演出上乘的經典戲劇小品，可是這卻會讓演員和導演更不願意參與奧利維耶劇院和利

特爾頓劇院的演出。我因此向柯泰斯洛劇院發出了克己的命令：不搬演著名的經典作品，只製作實驗

性的新劇作。十二年來，我始終堅持這個規定，偶爾才會法外開恩，如固定劇目無法涵蓋到的劇作，

以及為了慶祝彼得・霍爾的八十大壽而演出其執導的《第十二夜》。我可能因此拒絕了精采可期的製作，可是不走簡單的路，反而促使了導演和演員培養出為主舞台演出的韌性活力。

＊＊＊

大量的新劇作在倫敦各處的黑盒子劇場輪番上陣，我們因此不缺乏作品來填滿柯泰斯洛劇院的檔期。我要求閱讀文學部門書架上所有受到冷落的作品，有兩部劇作脫穎而出。一部是歐文・麥卡弗蒂（Owen McCafferty）的《時代剪影》（Scenes from the Big Picture），整齣戲以幾場戲串聯而成，全面審視了當代的愛爾蘭貝爾法斯特（Belfast），但是過於私密而不適合奧利維耶劇院；戲裡需要二十一位演員在小型劇場演出，這只有國家劇院才有能力製作。這齣戲符合了我寫給國家劇院董事會主席克里斯多福・霍格信上的承諾，就像是為觀察國家現狀的計畫所寫的一樣。另外一部垮米・奎阿瑪（Kwame Kwei-Armah）的《艾爾米納的廚房》（Elmina's Kitchen）也是如此，場景設於倫敦哈克尼區謀殺里（Hackney's Murder Mile）[9] 的一家咖啡館，同樣也是國家劇院不常顧及的另一個英國角落。

我曾經於一九九六年在柯泰斯洛劇院導過《伊尼什曼島的瘸子》（The Cripple of Inishmaan），劇作家是馬汀・麥克唐納（Martin McDonagh）。在我才剛剛擔任總監不久，他就寄來了劇本《枕頭人》。這個劇本或許不像有些新劇本談那麼多跟國家狀態有關的東西，但是卻沒有什麼劇本跟它一樣奮力挑戰劇場的表達極限。

9 謀殺里是當地路名的暱稱，以高犯罪率及軍事衝突聞名。

與此同時，我也傾力邀請過去與國家劇院合作過的一些大牌劇作家，向他們偽裝自己有權利享有如同奧利維耶和彼得‧霍爾等前任總監的位階。一開始就運氣不錯：麥可‧弗萊恩竟然出乎意外地寄來了新的劇本。他可以說是最多變的卓越劇作家，既可以寫出搞笑的《大家安靜》（Noises Off），也有《哥本哈根》這樣激發思維的作品。麥可的新作《民主》寫的是前東德國家安全部的一名間諜的真實故事，這個間諜在一九七〇年代初期擔任當時西德總理威利‧伯朗特（Willy Brandt）的私人助理。麥可是那種會交出無懈可擊完稿的劇作家，除了說好之外，根本不用說些什麼。連同劇本來到劇院的是麥可經常合作的導演麥可‧布萊克摩爾（Michael Blakemore）；他是奧利維耶在老維克劇院的同事，更是完全不需要評點的大師級導演。

若是以國家劇院的舞台來剖析英國，沒有一個劇作家能夠比得上大衛‧黑爾，而現在他想要與導演麥克斯‧史塔福德克拉克（Max Stafford-Clark）合作。一九七〇年代的時候，他們兩人都隸屬於前瞻性的合股劇團（Joint Stock）。麥克斯給了大衛一本伊恩‧傑克（Ian Jack）所寫的有關二〇〇〇年哈特菲爾德（Hatfield）火車事故的書，後來就提議與麥克斯的脫臼劇團（Out of Joint）和一群演員共同創作一齣根據訪談和研究寫成的劇本。這也是合股劇團一貫的創作方式。跟大衛和麥克斯談談的時候，我感覺自己像是來自迷人娛樂界輕率的闖入者，但是我逐漸習慣自己的角色，開始了解到實際上沒有人會太在意我的背景，畢竟他們感興趣的不過是一位國家劇院總監能夠為他們提供的贊助。

很多重要的劇作家此時都處在創作的空窗期。艾倫‧班耐特從來不會告訴別人自己正在寫什麼，總是低調地撰寫新作。他告訴我會試著動筆，但是聽起來不是很肯定。湯姆‧史達帕德答應未來會有合作機會。哈洛‧品特則是提議重新搬演最新劇作，即是他在二〇〇〇年為阿爾梅達劇院所寫的《慶

祝》（Celebration）。我很好奇他是否有想到這齣三十分鐘的戲會不會太短，品特卻認為可以做，彷效先前在阿爾梅達劇院的作法，搭配他早期一部獨幕劇來個雙劇呈現。我還沒有大膽到敢問他，怎麼會覺得國家劇院應該拿一齣已經在阿爾梅達劇院演過的戲來炒冷飯，因此只能含糊其詞地跟他說那是個不錯的提議。彼得·霍爾或許可以當面回絕他，但是我還不到氣候。

幾位劇作家接受了委託，他們會為奧利維耶劇院和利特爾頓劇院寫劇本，只是沒有一個劇本來得及在二○○三年公演。承諾要吸引新一代劇作家加入大劇院是我搭建平台的主軸，可是眼前卻顯得脆弱不穩。怪獸主義者劇團（Monsterists）是由八個年輕劇作家組成的團體，接到他們的邀約讓我有點擔心——從這個團體的名稱，我臆測他們約我見面是要揍我一頓。他們解釋團體的目標是要鼓勵劇院製作巨型新戲，我聽完後告訴他們那也是我的目標。他們問道：何以莎士比亞的戲可以有二十個演員，但是還活著的當代劇作家卻覺得有六個演員就算是走運了？我告訴他們沒來由如此，那就動筆寫作吧！只要是好劇本，國家劇院就會做。儘管他們懷疑我是在空口說白話，可是並沒有傷害我就讓我全身而退。雖然他們的劇本都沒有排上二○○三年的節目單，不過在我任期之內，其中四位上目睹了自己的劇本登上了奧利維耶劇院的舞台，分別是理查·賓恩（Richard Bean）、莫伊拉·巴菲尼（Moira Buffini）、大衛·奧德瑞吉（David Eldridge）和蕾貝卡·蓮奇維茲（Rebecca Lenkiewicz）。另外，至少還有兩位的劇本曾在柯泰斯洛劇院演出。任務完成了，怪獸主義者劇團後來就解散了。

* * *

沒有為大劇院量身訂做的新劇本，但是在二○○二年年中的時候，為了贏回那些過去買不起戲票的

觀眾，以及吸引那些過去從未踏入國家劇院的觀眾，我們決定推動一個重大計畫。我們要提供這些觀眾戲票，而且價格低於他們到西區看場電影的花費——奧利維耶劇院推出共計四齣戲的「十英鎊戲劇季」（三分之二的座位只需十英鎊，其餘則為二十五英鎊）。根據尼克·史塔爾估算，只要賣出百分之百的票（這幾乎總是假設的數據），我們就能夠有相當於正常票價百分之六十的票房收入，而國家劇院的預算傳統上都是如此推算而來。在假設的百分之百的收入和實際可能得到的結果之間，其間的差額有可能高達百分之八十，而這需要從降低製作成本和得到贊助來彌補缺口，我們因此需要贊助人。

我們同時需要能夠為經典固定劇目注入新意的演員和導演。老維克劇院時期，勞倫斯·奧利維耶成立了一個常駐的演員劇團。在一九六三年的時候，確立和保有一個國家劇院劇團參與劇院演出是可能的事，至於劇團成員，除了奧利維耶自己之外，還包括了裘安·普洛萊特、瑪姬·史密斯、羅伯特·史蒂文斯（Robert Stephens）、比莉·懷特羅（Billie Whitelaw）、德瑞克·杰克比和麥可·坎邦等人。當國家劇院於一九七六年從老維克劇院搬到了倫敦南岸之後，劇院就需要填滿三個劇場空間的節目，這也使得維持一個常駐演員劇團變成一件不可能的事。崔佛·南恩曾在一九九九年試著恢復常駐演員劇團，由三十八個演員組成的優秀劇團負責六齣戲的演出。然而，世界局勢不同了，劇場之外有太多的機會。等到一年之後，那三十八個團員就估量情勢而與國家劇院分道揚鑣。對於這樣的改變，我並不後悔，反正我所希望打造的固定劇目，在形式和主題上都相當多元，是不可能由單一演員劇團來專門負責演出。當初第一年加入劇團的演員，有許多人後來又回鍋演戲，包括：羅傑·阿倫（Roger Allam）、賽門·羅素·比爾、亞歷克斯·杰寧斯、派特森·喬瑟夫（Paterson Joseph）、阿卓安·萊斯特、海倫·米蘭、瑪格麗特·提札克（Margaret Tyzack）和佐伊·沃納梅克

（Zoë Wanamaker）。雖然劇院劇團有可以識別的核心分子，但是成員並非恆常不變，實在有太多的演員我都想納入演出。

想出涵括二十部劇本的固定劇目並不是單憑一己之力就能夠完成的，我因此向了解我那會立即否定，卻可能在十分鐘後稱讚這是天外飛來一筆毛病的人，徵詢意見。對於奧利維耶劇院的「十英鎊戲劇季」，我需要的是夠強大的戲，有著能夠激發觀眾想像的吸引力，同時不用昂貴的視覺呈現，而這就是我的四齣戲宣言。因為我已經有了莎士比亞，所以還想要一齣外國經典、一齣現代經典劇（在沒有新劇本的情況下），以及一部輕鬆的夏日消遣劇。格蘭維爾‧巴克一定會嘀咕消遣劇是多餘的，可是我才不管呢！我可是在申請書上就允諾了要帶給觀眾一段真正的美好時光。亞歷克斯‧杰寧斯建議重新將《小報妙冤家》（His Girl Friday）搬上舞台，就可以讓觀眾看得很開心。這部一九四〇年的電影改編自班‧赫克特（Ben Hecht）和查爾斯‧麥克阿瑟（Charles MacArthur）的《新聞頭版》（The Front Page）。[10] 原劇中的男主角記者希爾迪‧強生（Hildy Johnson）在電影中變成羅莎琳德‧羅素（Rosalind Russell）扮演的女性角色。「當我們可以照劇本演，何況還是一部傑作，我們為什麼要把電影搬上舞台呢？這樣做太蠢了。」我對亞歷克斯說道。「因為電影跟劇本一樣好笑，但卻更性感，而且誰說希爾迪‧強生不能是個女的？」亞歷克斯這麼回我，「讓我來演華特‧本斯（Walter Burns）會很不錯。」「這個想法超讚的。」我說著。那當然是十分鐘之後才蹦出的話。

我跟導演理查‧瓊斯（Richard Jones）在蘇活區喝杯咖啡的時候，他提議做《維也納森林的故

事》（*Tales from the Vienna Woods*），厄登・馮霍爾瓦特（Ödön von Horváth）在劇中描寫了前納粹時期維也納的迷人眾生相。我心想：「誰會來看？有哪些觀眾會想看戰前的維也納？」接著就想起了會有買得起十英鎊戲票的新觀眾。「這主意真是不錯！」我說。

霍華德・戴維斯建議的是《等待果陀》（*Waiting for Godot*），除了一棵樹和兩個流浪漢之外，整個奧利維耶劇院的舞台會是空蕩蕩一片。他重讀了劇本後就改變了想法，我暗自鬆了一口氣，我好害怕坐著看這個劇作無止盡地演出。誠如劇中一位流浪漢說道，習慣是最好的麻醉劑。經過了這麼多年之後，我已經對他們的荒謬免疫了。熱愛貝克特的黛博拉・沃納（Deborah Warner）後來再次提起《等待果陀》，還建議找瑪姬・史密斯和茱蒂・丹契分飾維拉迪米爾（Vladimir）與愛斯崔崗（Estragon）。我曾經坐著等待果陀現身很多次。可是，貝克特遺產管理會是出了名地不願意為劇本選角妥協，所以向對方提議授權是在浪費時間。

馬克・雷文希爾提醒了我大衛・馬梅（David Mamet）的《埃德蒙德》（*Edmond*），那是場景設在紐約篇幅不長的暴力寓言。我自己從來沒有讀過，便問道：「那是實驗劇場的戲，不是嗎？」後來讀了之後，我心想，雖然是由二十三段小規模短戲組成的一齣戲，其中貫穿著某著迫切的狂躁，若是交給對的人來處理的話，或許能夠在奧利維耶劇院上演。佐伊・沃納梅克也同意演出原先由羅莎琳德・羅素在電影《小報妙冤家》主演的角色。肯尼斯・布萊納（Kenneth Branagh）同意我的想法。奧利維耶劇院已經有了類型廣泛的固定劇目；每部戲都找到了主角；此外，即使我們還沒有找到貼補價差的金主，我們也有了十英鎊的戲票。

我們為利特爾頓劇院規畫了極有希望的計畫。湯姆・史達帕德的《跳躍者》（*Jumpers*）是在一九

七二年為國家劇院所寫的劇本，而我們找了賽門‧羅素‧比爾來演其中一個主角。我很欣賞凱蒂‧米契爾（Katie Mitchell）導演的作品，有部分原因是她的戲跟我導的戲天壤之別。而她現在很想做契柯夫的《三姐妹》（Three Sisters），可說是該季唯一沒有非議的偉大劇作。相較起來，《亨利五世》是令人毛骨悚然的入侵之作；這是莎士比亞寫得比較好的三部劇作的續篇，表達直接且情緒簡單，但是我後來卻始料未及地欽佩這個作品。霍華德‧戴維茲建議做尤金‧歐尼爾（Eugene O'Neill）的史詩劇《悲悼伊蕾特拉》（Mourning Becomes Electra），而利特爾頓劇院可能原本就是設計來呈現龐大的劇作。許多演員都爭相要與霍華德合作，結果不出所料，他自己說服了海倫‧米蘭來演歐尼爾的戲，而她願意參演確實是件大事。

到此為止，國家劇院的固定劇目似乎出自於格蘭維爾‧巴克的教戰手冊。莎士比亞（✓）；重演重要的英語經典戲劇（從缺，但是二○○四年或許會實現）；不讓近來難得的好劇本為人所忽視（✓；《跳躍者》、《埃德蒙德》）；搬演新劇本（✓；整個柯泰斯洛劇院的固定劇目）；製作古典和當代的外國翻譯劇作（✓；《三姐妹》、《維也納森林的故事》；凱蒂‧米契爾已經提說要導尤里庇狄斯﹝Euripides﹞的戲）。這個劇目看來嚴謹，並且回應了我的簡報──一場殷實的平衡演出。不過，總是會出現相反的聲音而陷入掙扎，同時也擔心著整個劇目太過適切而有問題，聽見內心的小惡魔在耳邊輕語：無──聊！

我想自己手中還握有一項祕密武器。在一九九○年的時候，當時還是理查‧埃爾副總監之一的我，曾自願在奧利維耶劇院導一齣大型的親子節目。我提議搬演兒童繪本《柳林風聲》，理查後來則安排我與艾倫‧班耐特一起合作。當時來看表演的親子觀眾可說是欲罷不能，儘管格蘭維爾‧巴克都

沒有提及孩童，但是沒有任何一個當代國家劇院能夠漠視他們。何況現在針對年輕讀者而寫的當代文學作品精采齊全，我因此覺得我們不應該多花心思在老一輩喜愛的故事上頭。

從文學部門的架上挖出《克萊普媽媽的娘炮房》的是傑克·布萊德利，他問我是否讀過菲力普·普曼（Philip Pullman）的《黑暗元素》三部曲。儘管沒有讀過，但是就我所知道的，那似乎是舞台呈現不出來的作品，而這一點卻也是它的優點。拉開故事序幕的是：「大廳漸漸昏暗下了來，萊拉和她的守護精靈（dæmon）繼續走著……」我光是讀到這一段話，甚至都還沒有搞懂什麼是守護精靈之前，就已經開始幻想要把守護精靈搬上舞台。之後，萊拉跟一隻身穿盔甲的北極熊做了朋友──請問有誰會不想看看他們其中的任何一位呢？接下來：「她那刮耳的聲音被數不盡的低聲細語所淹沒，只聽見每個鬼魂充滿著喜悅與希望高聲呼喚。拍打著翅膀，一直到鬼魂再次趨於沉默為止。」我就像是《歌舞線上》（A Chorus Line）的踢踏舞者一樣覺得：「我做得到。」而所有的鷹身女妖都尖聲驚叫，共同降伏了吃塵族和飛崖族，親眼目睹一位他們想像兩個來自平行宇宙的小孩就站在地獄的邊緣，不到或許是上帝的老人死去，而最終他們墜入了愛河。我告訴傑克：「去把版權買下來。」作者菲力普·普曼以前是英文老師，非常了解創作劇本是怎麼一回事，因此當他得知我們並不是要請他寫劇本之後，可是鬆了一口氣；不過，如果我們在劇本方面需要幫忙的話，他還是願意助一臂之力。我請了尼可拉斯·萊特來把這部作品改編成舞台劇，最終成品是一系列工作坊的心血結晶，而菲力普提出來的想法總是不像他人一樣對原小說那麼畢恭畢敬。至於劇院委託尼可拉斯·萊特的任務，其中一項是要求他寫出的劇本必須善用奧利維耶劇院的舞台機械設備。這套舞台機械裝置是一九七〇年代的工程奇蹟，可是後來就逐漸廢棄不用。儘管如此國家劇院的工程部門仍舊細心養護，宛如是在地底下辛

勞保護金礦的尼伯龍根人（Nibelungs）11一般，等待機械還有重見天日的一天。部分原因是為了反襯

「十英鎊戲劇季」的樸實作風。我決定把《黑暗元素》安排在之後公演，畢竟這齣戲需要呈現出奢華

的戲劇風格。我問：「我們如何負擔這齣戲的成本？」財務總監麗莎‧博格說：「我們要找到一百五

十萬英鎊來平衡今年的預算。」

* * *

崔佛‧南恩出任國家劇院總監，是在英國工黨一九九七年普選勝出的數個月之後。經過二十年逐

年減低補助之後，尼克‧史塔爾完全知道何時應該使力出手，他寫信給藝術委員會，提醒該單位崔

佛‧南恩和珍妮絲塔‧麥肯塔區在二〇〇〇年提出的請求。包括用來支付養護劇院建築物費用已核准

的一百萬英鎊額外補助款，以及一百五十萬英鎊尚未通過的固定劇目額外補助。截至二〇〇二年，國

家劇院的補助款是一千三百五十萬英鎊，政府也開始增加藝術委員會的預算，而尼克則在官方藝術開

講（Official Artspeak）侃侃而談，許諾藉由重新注入活力的表演節目與十英鎊戲票計畫，將可滿足

「藝術和觀眾再生的迫切需求」。這個說法正中了藝術委員會的下懷，因此承諾劇院會從二〇〇四年

開始提高劇院的補助，並且在未來的十二年都會是劇院的堅強伙伴。不過，我們的第一季節目還是短

11 此處意指北歐神話。尼伯龍根起源於古代北歐的「死人之國」或「霧之國」（Nibelheim），中世紀德語稱住在該地的

人為「尼伯龍人」，即生活在「霧之國」之人。改編自尼伯龍神話的作品很多，最有名的當屬德國歌劇家理查‧

華格納（Richard Wagner）的歌劇《尼伯龍根的指環》（Der Ring des Nibelungen）。

缺了一百五十萬英鎊。

我們跟克里斯多福‧霍格解釋了這個問題，而他聽完後就只是聳了聳肩並且告訴我們，鑒於二〇〇四年提高補助的承諾，我們可以假定董事會會通過二〇〇三年度一百萬英鎊的財政赤字預算。他還說到，我們可以把這個舉動視為是對於我們的野心所投下的信任票。我聽完之後很驚訝，發現自己與內心的柴契爾（Thatcher）交戰，心坎深處對於執行財政赤字感到慌亂。我們與克里斯多福各退一步，把赤字設在五十萬英鎊並且撙節開支。對於克里斯多福這樣一位知名的產業巨頭，竟然比我們還要鎮定看待整件事，我們不禁享受起其中的諷刺意味。

不過，我們還是沒有如同《克萊普媽媽的娘炮房》一樣引發騷動的戲劇，可以宣示劇院的意圖。利特爾頓劇院還缺第一檔戲，同一檔期的奧利維耶劇院有《亨利五世》，柯泰斯洛劇院則有《時代剪影》。我的建議是，或許可以做《貴人迷》（Le Bourgeois Gentilhomme）。若是交到對的導演手上，莫里哀（Molière）的《莫里哀》（Molière）那是非常不然的話，也可以做米哈伊爾‧布爾加科夫（Mikhail Bulgakov）的戲可以做得相當有趣。狂野的戲。結果沒有半個人買單，更別說是我自己了，我只好搭火車前往愛丁堡，想看看藝穗節有沒有戲可以搶到國家劇院演出。

抵達愛丁堡的當天晚上，我就去看了一齣我在雛形階段就已經在巴特西藝術中心（Battersea Arts Centre，簡稱BAC）看過兩次的戲。尼克‧史塔爾是BAC的理事會成員，在二〇〇一年八月的時候，他帶我去看了BAC的一場晚間試演。這齣戲的導演湯姆‧莫利斯（Tom Morris）先向觀眾引介了尚在發展的戲，並且邀請觀眾在結束之後到吧台區聊一聊感想。BAC自成立至今一直是肢體劇

場（physical theatre）、編創劇場（devised theatre）、偶戲、沉浸劇場（immersive theatre）和音樂劇場的大本營。這樣的劇場多半是劇場人的劇場，而不是劇作家的劇場。我對劇場人的了解比不上對劇作家來得深入，而且我也太不喜歡劇場人這個用詞。然而可能是受到了湯姆的影響，這幾年反而開始愈來愈常使用這個稱呼。湯姆在ＢＡＣ就像是聰明的Ｐ・Ｔ・巴納姆（P. T. Barnum）[12]，只聽見他喊著：「升幕！升幕！」喧嘩而時髦，觀眾就這麼進入了一大堆瘋狂的事物之中，而他的狂熱更是無法抵擋，我立馬引誘他到國家劇院。

晚間試演開演之前，他告訴我們即將觀賞的是有關美國脫口秀主持人傑瑞・施普林內的歌劇第一幕，坐在鋼琴前的那一位就是該劇的作曲家理查・湯瑪斯。史都華特・李是單人劇巡演的翹楚，他則跨刀幫忙寫了劇中歌詞。這齣歌劇有八位演員，而且每一個人都是唱歌能手。他們確實要很能唱，因為這戲是以像是巴哈Ｂ小調彌撒曲（Mass in B minor）[13]般的音樂拉開序幕。只不過他們唱的不是「奇瑞」（Kyrie）[13]而是「傑瑞」，隨後則是一首莊嚴的賦格曲。

12 知名美國馬戲團經紀人兼演出者，擅長以絕妙行銷手法包裝演出，其生平事蹟曾改編為好萊塢電影《大娛樂家》（The Greatest Showman）。

13 拉丁文，為了與傑瑞諧音，此處採音譯。這裡指的是彌撒曲第一樂章《垂憐經》，歌詞為「Kyrie eleison」，意為「天主，求您垂憐」。

我的母親之前是──

我的母親之前是──

我的母親之前是──

我的母親──

我的母親──

之前是──

之前是我的父親！

之前是──

我的父親

之前是我的父親！

一刀剪斷！

之前是父親！

剪斷！

接下來是完美的六十分鐘演出：一段炫目的「傑瑞・施普林內秀」，配搭著令人嘖嘖稱奇的歌劇式誇張音樂。等到這齣音樂劇於二○○二年二月回到ＢＡＣ公演的時候，大家早已口耳相傳，使得這齣戲整整三週完售。前半場的表演依然棒極了；後半場的新戲則弱了一些，戲裡下地獄的傑瑞與耶穌、撒旦和幾個聖經著名人物一起主持談話節目，要等到上帝以貓王艾維斯形象現身之後，整齣戲才又活絡了過來。

戲後在吧台區，我告訴理查．湯瑪斯和史都華特．李自己看得實在很過癮，但是也指出了這齣戲之所以不適合國家劇院的一串理由。我想當時搪塞的那些理由鐵定很糟，我居然連一個都不記得了。

現在能夠回想到的就是，我可能覺得這台戲過於簡陋粗俗，最好就是讓它去別處發光吧。此外，只有幾個歌手和一架鋼琴的陣容，讓人覺得是個小格局的演出。

在試演六個月之後，愛丁堡的集會廳（Assembly Room）上演了由史都華特．李初步完成的演出。現在有了真正的樂隊和合唱團，這齣戲首次出現眾多在電視演播室中的現場，觀眾齊唱開場的賦格曲。觀眾一定有四百人之多，可是這齣戲卻讓人覺得是在四千位觀眾面前演出。

戲一開始幫傑瑞暖場的男子唱道：「祝福你們度過一段愉快的時光。」而他所唱的內容確切呼應了我的宣言，也正是我之所以來到愛丁堡的初衷。愛丁堡的觀眾聽完都瘋狂了，我也是。

「我到底做了什麼？」我在中場休息時不禁哀嚎，「我正在享受最美好的時光，這些觀眾也是啊，可是我之前竟然拒絕了這齣戲！」後半場的戲還是一團糟，可是我已經不在意了。我聯絡了理查、史都華特和他的經紀人（也是他們的製作人），向他們認錯並收回了自己先前說過的話，國家劇院於是邀請到了這齣猶如陽具遊行的粗俗戲劇。

現在似乎終於取得了舊與新、嚴肅與無理，面對世界的戲與省思內心的戲之間的真正平衡。這是認真對待這個組織名稱中「國家」和「劇院」的固定劇目。可是至少仍存在著一個可怕的缺失，那就是缺少女性劇作家創作的新作品。國家劇院成立四十年以來，留有紀錄的女性劇作家劇作委託製作可說是少得可憐，二〇〇三年似乎沒有任何劇本可以立即製作。二〇〇四年在柯泰斯洛劇院，留有紀錄的女性劇作家劇作委託製作可說是少得可憐，二〇〇三年似乎沒有任何劇本可以立即製作。二〇〇四年在柯泰斯洛劇院，這種情況開始有所變化並持續改善。而在我任期的最後兩年，國家劇院監製了十六部女性劇作家的新戲，男性

劇作家的新作品則是十四部。不過，這個改變實在是來得太遲。

＊　＊　＊

邁入二〇〇三年之際，透過降低支出以及設想會有更多來觀看演出的觀眾，「十英鎊戲劇季」要漸漸能夠自酬支付花費。由於計畫的風險極高，我們仍然需要找到一位贊助人。我們以為有間大銀行會是囊中之物，不料在對外宣布節目單和開始販售十英鎊戲票之前，對方卻抽回了贊助。我們還是按照原計畫進行，並屏息以待。發展委員會（Development Council）的所有捐助者不是人人都能夠理解十英鎊戲票的必要性，有些人甚至擔心手頭寬裕的觀眾反而能用低於買得起的票價進場看戲。由於欠缺觀眾的經濟狀況調查，我不知道自己該如何處理這個事情。蘇珊・陳（Susan Chinn）是委員會副主席，對於其他捐助者的激烈反應，她發亮的眼睛似乎藏著忍俊不住的笑意。幾個捐助者輪番拷問過我之後，她把我拉到一旁，告訴我應該要與她的一位朋友見個面，而對方就是通濟隆外匯交易公司的創立者和執行長洛伊德・朵夫曼（Lloyd Dorfman）。

洛伊德原來是個熱愛劇場的人，而且他本人與夫人莎拉（Sarah）多來一直默默地資助表演藝術，現在則是樂見通濟隆成為主要贊助人。當時的我已經在排演《亨利五世》，那是第一齣十英鎊的戲。就在該年三月初，通濟隆通知劇院要每年贊助三十萬英鎊。沒想到，聯軍在一個星期之後入侵了伊拉克，而通濟隆幾乎是立即停止了所有新的支出。我不能怪他們，畢竟他們做的是外匯交易的生意，而世界上的人都不旅行了。我只好埋首在排演的工作中。當我排到劇中阿夫勒爾（Harfleur）的圍城情節時，英國軍隊也進入了巴格達。當我排完阿金庫爾戰役之後，稍待幾天，我聯絡了洛伊德。

「戰爭看來結束了，」我說道，「我想可以了解一下現在是怎樣的情況。」果真不失所望。到了「十英鎊戲劇季」結束的時候，可以說要是沒有通濟隆，就沒有所謂的十英鎊戲票，而這樣的贊助模式在海內外各地廣受仿效，提供大量便宜戲票也成為所有倫敦劇院的通用方式。從我的任期到下一任總監，通濟隆始終是國家劇院的贊助人，成就了破天荒的長期贊助關係。

在排演持續進行與預算平衡的情況下，我可以胸有成竹地向政府說明其經費補助了什麼樣的戲，以及為什麼這些戲值得補助。我在《觀察家報》上發表文章，不只說明了我們不應吝於承認工黨政府挹注於表演藝術的可觀資金，卻也到了再次叩問表演藝術的目的為何的時候。我想要重新思辨藝術投資的框架，不再只是關注預期的工具性利益，而是找出更好的討論方式。

在縮衣節食的年代，我們不知道該怎樣談論這件事，所以試著用柴契爾政府的語言來論述——投資藝術是有經濟效益的，這是因為藝術是巨額的隱性收入來源，不僅可以吸引觀光客，也能夠重建內部城市，還能賺回大筆的增值稅，諸如此類。

現在的我們學會了說使用權、多樣化和包容的語言，我們一起分享新工黨藝術議題的抱負，我們大家都想要盡力為廣大的群眾表演。然而，不斷地聚焦於觀眾的本質，這反而才是真正的威脅。在過去，表演藝術曾顯然為了無法自食其力而遭受攻擊，可是現在卻被批評其吸引到的是不對的觀眾。

現在關注的顯然是叫做年輕觀眾的族群，而且每個人都認為這是美事一樁。與此同時，我們也有中產階級的中年白人觀眾群，但是這卻變成一件非常、非常糟糕的事。而且最近，國家劇院

的觀眾群竟然被評價得比劇院的一些表演選要糟。不過，當有人注意到劇院觀眾席中出現了穿戴鼻釘的小毛頭，批評就變好了。

我大可說出自己其實也給了這些觀眾其糟無比的評論，但是我略過不提，而是轉而聚焦在吸引新的觀眾是多麼難的一件事。之所以會如此，是因為藝術教育在公立學校的優先事項清單上排名很後面。

這似乎是很荒謬的情況。我們大量投資藝術之際，卻如此各於引介孩子認識這些唾手可得，足以帶給他們一輩子愉悅和幸福的事物。我們其實正在剝奪一大批未來觀眾的參與權，而這對他們有欠公允。他們並不會全盤喜愛所有的引介事物，但是這不打緊。我就在學校認識了各種自己厭惡的事物，例如我第一個想到的就是足球。我們無法勉強人們愛上古典音樂、劇場或舞蹈，除非有人揭露了它們的神祕之處，否則人們無從了解自己是否喜愛。我們的學校應該要恢復原狀，讓孩子們再次擁有滋養心靈的空間。

十二年之後，戲劇和音樂教師儼然成為公立學校裡日漸消失的物種。二〇一五年，教育部長奉勸青少年不要學習藝術人文學科，否則「未來的人生發展都將受阻」。可是在二〇〇三年的時候，當我寫到主要關鍵並讚頌著藝術的內在價值，以此推演出我一貫自我感覺良好的文章高潮，我實在並不覺得自己相悖於一般趨勢。

國家補助藝術的最佳理由就是，一個有活力的社會因為自我檢驗而發展茁壯。簡而言之，社會若是能夠積極思考何謂美、何謂真實的話，人們的生活就會更加精采充實。一個國家之所以健全繁榮，並不只是在於打造名勝古蹟，更該提供其公民發掘出自我價值的資源，以便超越市場機制而享受到真正的美好時光。

第三章　一段相當美好的時光

讓觀眾享受一段美好的時光，這必然是莎士比亞書寫《亨利五世》時渴望達成的目的。在一五九○年代，至少還有其他三部亨利五世的劇本在倫敦搬演，但是只有《亨利五世的著名勝利：包括阿金庫爾的光榮戰役》（The Famous Victories of Henry V: Containing the Honourable Battle of Agincourt）留存下來，因此莎士比亞大量借用了這部劇作來寫作。他必定知道大眾想要從亨利五世的系列劇作中得到的是什麼東西，那就是要為英國歡呼、揶揄法國，以及沐浴在「這位英格蘭之星」的榮耀之中。

人們通常會用《亨利五世》來衡量發生戰事的國家其緊張情勢，而劇中並存著好鬥的愛國主義（belligerent patriotism）和堅持武裝衝突的血腥結果，但是我從未看過以極端愛國主義（jingoistic）來表現《亨利五世》的演出。儘管如此，奧利維耶的電影還是充斥了這些情節。沒有其他時間點比一九四四年更需要檢視這個劇本，畢竟那是整個國家號召團結奮戰的時刻。奧利維耶必須相當粗暴地更動劇本，以便達到意欲的挑釁目的，他因而刪減了任何會遮掩國王光芒的橋段。可是這是發生在聯軍即

將入侵法國的情境，有誰能夠懷疑他的急迫或誠實呢？為了回應時事，奧利維耶任命了莎士比亞來擔任編劇。而在二○○二年的時候，整個情勢也迫使我這麼做。二○○三年三月十六日是我們開始排演的前一天，就在那一天，美國總統小布希和英國首相托尼‧布萊爾（Tony Blair）共同宣布，他們將忽視聯合國安全理事會（UN Security Council）逕行向薩達姆‧海珊（Saddam Hussein）宣戰，並在三天後就展開了入侵行動。正因如此，我們若不把《亨利五世》當作當代劇本來加以演繹，就顯得有違常理。

由阿卓安‧萊斯特飾演英王亨利。一九九一年，迪倫‧唐諾倫執導了《皆大歡喜》（*As You Like It*），全劇的演員都是男性，而且古怪難解。我看了那齣戲之後，就很欣賞飾演羅莎琳德（Rosalind）的阿卓安。他的外表、聲音和舉止都像個戰爭領袖，可是卻在舉手投足之間展現了微妙的優雅和細緻的知性。《亨利五世》以內閣會議揭開序幕，國王需要堅若磐石的法律正當性來為其入侵法國的行動辯護。他冷峻地控制了局勢，暗示坎特伯雷大主教（Archbishop of Canterbury）替他回答重要問題：

「我可不可以憑藉權利和良知提出這個主張？」大主教只得答應國王的請求，拐彎抹角地說了一堆，並分析主宰法國王位繼承的古代《薩利克法》（Salic law）：

沒有任何法律

可以反對陛下向法國提出要求。

只除了在法拉蒙時代（Pharamond）制定的這麼一條法律：

「In terram Salicam mulieres ne succedant」

（女人在薩利克的土地上沒有繼承權）

而法國人就把薩利克的土地曲解為法國的領地。

光是這個部分的解釋就將近有一百行，相信國王聽了之後必然相當滿意，如同托尼・布萊爾一樣，對於入侵伊拉克之舉，英國的檢察總長也以國際法來向他提出了惡名昭彰的辯解。城府深沉的大主教在內閣會議桌上發放了精心製作的檔案，還在解釋英國採取軍事行動的權利時不斷提及。觀眾被迫接收有關聯合國決議的新聞媒體和不可靠的檔案，馬上就瞭解了狀況。

劇本始終會隨著時間而改變，莎士比亞的劇本尤其如此。當奧利維耶拍電影時，有誰會想知道動機是否名正言順呢？動機早已不證自明。因此，奧利維耶把大主教的戲刪到所剩無幾，並且在剩餘的戲分中加以嘲弄，但是不出幾分鐘就展現了最飛揚跋扈的自己──在送網球給法國皇太子當禮物以示羞辱之後，竟然就遭返了法國大使。當時的法國總統是反戰的雅克・席哈克（Jacques Chirac），而他的舉動給了阿安・萊斯特的表演一個意外的利多訊息。就在這齣戲公演的前幾天，席哈克把半打的次級紅酒送給托尼・布萊爾當作生日禮物。

這個劇本大部分都是跟呈現方式有關，首先是國王羅織了故事來鼓吹發動戰爭，再來是戰事初始進程的嚴峻，最後則是戰役後果。我始終堅持這不是一齣與伊拉克戰爭有關的戲，阿金庫爾戰役是並存的現實，但絕非就是伊拉克戰爭。托尼・布萊爾不是透過世襲而掌權，而且當時的坎特伯雷大主教羅文・威廉斯（Rowan Williams）14也不是戰爭內閣的成員──一位高級教士不向權力說出實情，這

是一件很難想像的事。不過，我們在處理這個劇本的時候，深切地感受到莎士比亞是為了此刻的我們而寫。我們因此失落一種推論：莎士比亞是為了其身處時代的觀眾而寫是個不容爭辯的事實。這是一大損失，但所幸只是一時的失落，畢竟我們總是有再次做莎士比亞的機會。

然而，我們這一次不得不改變劇本。排演才剛到第四天，所有報紙都刊登了發表於伊拉克國界的演說。皇家愛爾蘭軍團（Royal Irish Regiment）第一大隊的提姆・柯林斯上校（Colonel Tim Collins）向旗下士兵戰前喊話：

我們是要去解放伊拉克，不是去侵略他們……，現在有些在場還活著的人不久就會遠離人世。如果有人不想要踏上這趟旅程，我們不會派遣。至於其他人，我期待你們前去撼動他們的世界……，而那些在戰爭中傷亡的人，請記得他們今天早晨起床著裝的時候，並沒有想到自己會在今天死去……，若不是你們執行的是最高命令，人們可不會搭理，而你們的事蹟將會永垂青史。

在安全的排演室裡，我們排演著另外一段精采的台詞：

沒有勇氣打這一仗的人，
盡可脫隊，我們會發給他通行證……

14 第一○四任坎特伯雷大主教，任期為二○○二年十二月到二○一二年十二月。

今天是克利斯品節，15

凡是今日不死而安然返回家鄉的人

以後聽人說起這個節日就會感到驕傲……

至於現在正在睡覺的英格蘭紳士們

以後可會埋怨自己沒在這裡。

我們不知道柯林斯上校是否有想到莎士比亞，但是阿卓安蹲踞吉普車車頂演出「聖克利斯品日」（St Crispin's Day）的演說時，他的心裡絕對有想到柯林斯上校。

英國記者莎拉・奧利弗（Sarah Oliver）速記下了柯林斯上校的演說。我們剛開始排演的時候，扮演說明人的潘妮・唐妮（Penny Downie）提議她的角色可以是伴隨亨利五世軍隊的隨軍報導記者。不過，我們旋即理解到，這個角色是該劇本五幕戲的劇情引導人，是以回溯的方式記述行動的發展，而不是事件的參與者。而我們並非第一個注意到她所承諾會發生的事往往不會實現，就像是先給觀眾受到認可的粉飾歷史，但是接下來看到的卻是混亂的真實情形。在阿金庫爾戰役之前，觀眾得知可期待「夜晚可以感受到亨利的氣息」，結果卻不是怎麼激勵人心的接觸，沒有人「從他的外表得到任何慰藉」。喬裝的亨利偷偷摸摸地巡視營地，反倒大大惹惱了他的士兵。

潘妮以入侵法國的官方版本揭開整齣戲的序幕。一幕幕演下來，她愈來愈察覺到自己眼光的局限，原因在於她所引介的行動，實際發展與她的描述相互矛盾。在一部非常聚焦於呈現方式的戲劇中，她使勁地要把自己的敘述加諸於真實之上，到了最後，即使預示了「玫瑰戰爭」（the War of the

Roses）的災難，我們卻可以感覺到她對自己所說的故事已經失去了信念。

潘妮在排演室很受歡迎。她並不是第一個飾演說明人的女演員，早在一八五九年的時候，查爾斯·肯恩（Charles Kean）就讓自己的太太擔任該角色。不過，我總是看到由男演員飾演該角。潘妮略微沖淡了這部戲的男性氣息：全體二十五名演員中，只有另外三位是女演員，而這是演出戰爭戲不能不承擔的隱憂。由於軍隊每日都要接受訓練，很快地，有些人就會彼此看不順眼，這是他們想像自己身處戰事中不可避免的結果。如此一來，我就能比較釋懷排完戲後跟演員一起廝混的日子已經結束了。在接下來的十二年之中，當演員們一起去酒吧的時候，我只能從後台出入口回到自己的辦公室。

即使演員陣容士氣軒昂，我仍然對執導軍事戰役的場面感到焦慮。現在做戲（或拍電影）或看戲（或電影）的人，有多少人擁有親身經驗？或者又有多少人聽過從戰爭活下來的人的二手經歷呢？幾世紀以來，關於戰爭的戲劇都是由經歷過戰事的人所製作，也是為了他們而做。即使從未親身參與過任何軍事行動，莎士比亞必然曾經跟好幾百個士兵交談過，才可能寫得像是在一五八○年代。奧利維耶也曾是海軍航空隊的隊員。至於我們這對戰爭一無所知的人來說，就需要運用自己的想像力，更好的策略是找到戰鬥的提示性隱喻，而不是偽裝自己能夠讓觀眾投入如同實際規模的戲劇再現。

說明人幫忙提醒觀眾：「你應該要……馳騁你的想像……翻轉你的心靈……活絡你的思想。」在設計師提姆·哈特利（Tim Hatley）設計的空闊舞台上，除了第一幕的內閣會議桌之外，他將幾張庸俗華麗的路易十五世複製椅充當是法國宮廷，一面牆兼具錄像螢幕的功能，另外就是幾輛真正的吉普

15 十月二十五日，為耶穌基督殉道的克里斯品兄弟所設立的紀念日。

車。吉普車大概比說明人的企圖助益更大，觀眾因而更能夠馳騁自己的想像。只不過這些吉普車便宜得不像話，算是令人興奮的取巧道具去展現武裝衝突。

亨利五世選擇了口頭雄辯來做為宣傳戰的武器。在我們這個語言貧乏的年代，杜撰故事更常是電影人的領域，而錄像當作劇場語言來使用依舊處於初期階段，因此我使用錄像的方式並不複雜。國王經常出現在電視牆上，在第一幕的結尾向全國人民廣播宣戰訊息：「我們要在法國國王的面前教訓法國皇太子。」下一場戲，他的老酒友巴道夫（Bardolph）與他在酒吧短暫會面後就去打撞球。他隨後對著鏡頭威脅了阿夫勒爾的居民。接下來的場景是，驚嚇的法國公主在電視上看著有法文字幕的轉播。當英軍進入巴格達之後，宣傳人士就加強動作──在我們的戲開演的前幾天，美國總統小布希宣布「任務完成」。我們也做了自己的「任務完成」錄像，就像當代的政治能手，劇中的亨利王藉由戰爭的勝利來加強自己的形象。

《亨利五世》似乎不斷地探究宣傳和真實情況的落差，進而質問國王的戰爭行動是否正當或明智。劇中扣問了他謀略手腕的優劣，以及他對自己子民的關心程度；也叩問了他做做樣子的公審和處決是否正確或值得。亨利五世到底是個英雄還是戰爭罪犯？在伊拉克戰爭的情境之中，我們因為謊言而涉入戰爭和勝利者的自滿，莎士比亞似乎與我們在排演室一起要求答覆。

我們要的答覆似乎與一九四四年奧利維耶想要的是截然不同的方向。說什麼戰爭罪犯？就劇本而言，國王在聽到法國人攻擊英國士兵和行李運輸車之前，就已經下令屠殺法國戰俘。奧利維耶和肯尼斯·布萊納都用調動情節次序的不當方式來營造對國王有利的呈現──亨利五世之所以會屠殺法國戰俘是回應法國對於英國士兵的攻擊。亨利五世的行動讓人感覺是一次報復攻擊，即使是這樣，它還是

不折不扣的戰爭罪行，而且我也不確定劇本是不是在乎這一點。亨利五世**既是**英雄**也是**戰爭罪犯。他不是第一個，也不會是最後一人。

到底國王有多麼在乎他的子民？戰爭的理由正當嗎？就在阿金庫爾戰役的前一晚，他在夜晚喬裝現身，全軍隊無法感受到他的氣息，他反而與自己的軍隊發生了激烈的爭辯，關於究竟英國軍隊打從一開始有沒有入侵法國的權利。當戲正式上演之際，觀眾都聽到了我們對於領導人的譴責，其藉由劇中的普通士兵麥克·威廉斯（Michael Williams）之口說出：

可是，如果不是師出有名的話，這筆帳就要算在國王自己的頭上了。一場仗打下來，砍下了多少條腿、胳臂和頭顱。總會有那麼一天，這些會結合在一起高聲哭喊：「我們竟然死在這樣一個地方！」……恐怕沒有幾個在戰場上死掉的人是死得像樣的！

英國倫敦政府和美國華府硬拗的說法愈來愈荒腔走板，國王的冗長回應也一樣不太能讓人信服。在整個屠殺之後，獲勝的國王向法國公主凱薩琳（Katherine）求愛並贏得芳心。觀眾的回應一般都是欣喜於國王所展現的魅力和機智，並且沉浸於浪漫的療癒氛圍中。雖然阿卓安確實十分迷人，但是我們全都無法被這幕戲的魅力所說服。如果從凱薩琳的角度來看的話，浪漫的滋味其實並不甜美，這是意義全然變調的一場戲。亨利五世可以盡可能地展現機智、誘人的吸引力，或是使出渾身解數。然而，我們卻無法忽視一個事實──這位勝利者不僅堅持王室遭到消滅的公主下嫁於他，還要對方說出她愛他。「妳愛我，就

是愛法國的朋友；我就是愛法國愛得這麼深，所以我不願意離棄法國的任何一個村莊，我要叫它整個屬於我的。」凱薩琳顯然無法理解國王沉重的幽默感，她被迫接受了亨利五世，成了外交強暴的受害者。

亨利五世的可取之處並不包括自覺，他並不是哈姆雷特。不過，他辯才無礙，足以讓他的誠信問題幾乎顯得無關緊要。現在正在睡覺的英格蘭紳士們──那幾乎包括了今日的所有人──依然可以受到鼓舞，不論是來自奧利維耶或阿卓安·萊斯特等劇場人，或者是那些肩負超越個人重大責任的人，如柯林斯上校和溫斯頓·邱吉爾（Winston Churchill），而這些人都是回到《亨利五世》得到了啟發。等到戲開演之後，對於托尼·布萊爾的話術甚至是他的動機，社會上普遍心存懷疑，而亨利五世也因為他的關係而被玷污了。正因如此，我們可能錯失了亨利五世一些典型莎翁角色的曖昧特質──儘管他既無情又自私，但是卻也是建國者的英雄化身，只是近來才失去大眾的青睞。阿卓安在二〇〇三年的成就即是在舞台上演出了亨利五世的英雄氣概，不過觀眾想要看到的是探討像布萊爾這般領導人的戲，我想這齣戲也鼓吹了這樣的想法。雖然亨利五世是位勇敢、堅定和振奮人心的領導人，卻贏得不了人們一丁點兒的信任。

* * *

《亨利五世》並不是我在國家劇院執導過的最細膩或是最好的莎士比亞戲劇，可是針對把莎士比亞當作是新世紀最敏銳的政治評論家這點倒是展露無遺。

首場預演的前幾天，我詢問了可以預期的票房情況。行銷部門的同仁告訴我：「很不錯，應該有

六成。」可是那並不是我想聽到的；所謂很不錯，應該要是百分之百。首場預演當天，我對觀眾入席的狀況比對舞台上的演出還要緊張。我躲在劇院堂座後面的音控台盯著觀眾進場和計算人數。劇院並沒有全滿，但是湧入了一大群觀眾，看來是懶得事先訂票而在最後四十八個小時才匆匆購票。這些人看起來是新的觀眾群，因此也帶來了不同的活力。其中多半都不是中年人，而且有些還不是白人。

《亨利五世》隨即愈賣愈好，最後賣出了百分之九十六的票。不久之後，我們就任命克里斯·哈波（Chris Harper）為行銷部主任，他說服了整個組織要接受賣出百分之百的票應是新常態。在通濟隆贊助之下而前來國家劇院的觀眾中，超過百分之三十的人從來不曾來過劇院看戲。這些買十英鎊戲票的人什麼戲都願意看。他們坐在位子上身子似乎會向前傾，願意姑且看看我們呈現的是怎樣的戲。

許多劇院常客寫信告訴我，新的票價讓他們可以更常看戲，而這是跟提振票房有關的另一個令人高興的消息。少數人則不太自在，或許是覺得劇院不再是專屬於他們的場所吧。有些人則是憤憤不平地指出，阿卓安·萊斯特是黑人，亨利五世可不是黑人。辦公室助理露西·普雷柏（Lucy Prebble）謹慎地把這些信件放在我的文件盤，認為已經到了自己該辭職的時機，而這確實是明智的決定。她藏著一個自稱不可告人的祕密，即她所寫的一個新劇本，後來於二○○三年十一月被搬上倫敦皇家宮廷劇院樓上劇場演出。

每一部十英鎊票價的戲給布景、服裝和道具的預算是六萬英鎊，而這個數目比奧利維耶劇院一部正規戲的一半預算還要少得多。製作部主任馬克·當肯（Mark Dakin）負責戲劇的實體舞台呈現，而他與設計師按照指示做出了氣勢磅礡的場景，似乎沒有什麼人注意到我們的花費很少。而這種簡約的製作經費讓十英鎊戲票的新觀眾得以湧入我們的大劇院。

《小報妙冤家》是接著《亨利五世》公演的戲碼。亞歷克斯・杰寧斯是對的，他演華特・本斯演得很棒，佐伊・沃納梅克也把希爾迪演得好極了。約翰・奎爾（John Guare）把霍華德・霍克斯（Howard Hawks）執導的電影版和《新聞頭版》結合在一齣劇中。在美國劇場界中，約翰可以說是擁有最獨特聲音的劇作家之一，他的熱情和好奇心會席捲整個空間，而且經常吟唱美國歌曲集的熱門歌曲，無論是最不知名的歌曲還是美國戲劇經典，他都知之甚詳。美國導演傑克・歐布萊恩（Jack O'Brien）也知道這些，因對英國劇場的認識不淺而知道要請鮑伯・克勞利來當設計師。鮑伯花在服裝上的花費極少，但是看起來卻像是百萬華服。倫敦舞台的傳奇人物瑪格麗特・提札克扮演了一位強悍的老婦人，而她戲中所穿的皮裘花了大部分的服裝預算。排演幾個星期之後，我問她排戲的情況。

「我好愛傑克・歐布萊恩，」她說道，「他不廢話，直接告訴你要站在哪裡、哪時候要有動作、還有哪時候要笑，真是讓人安心。我已經有好幾十年沒有跟像他這樣的導演一起做戲了。」由於她看起來很快樂，我想就不要提醒她，她最近才跟我合作過。《小報妙冤家》賣出了百分之九十七的戲票。

我們一直相信，只要肯尼斯・布萊納答應綱主演，《埃德蒙德》一定會賣座。這齣戲是由二十三場短戲所組成，幾乎每一場戲都是主角埃德蒙德和另一位演員的對話，而肯尼斯的演出讓奧利維耶劇院彷彿縮小成最後一場戲的一間小小牢房。有些領銜主演的演員會獨自與觀眾交流，完全獨占整個舞台空間，使得其他同台演員都得不到觀眾的注視。肯尼斯就不是這樣。在每一場短戲中，他會搭抬同台的演員，有時候甚至只是在場聆聽，而讓觀眾把焦點放在演對手戲的人身上。《埃德蒙德》賣出了百分之九十八的票，讓我們差幾個座位就達到設想的百分之百票房。

最後一齣十英鎊的戲《維也納森林的故事》則拉低了整體平均票房，上座率只有百分之七十五。

理查‧瓊斯對國家劇院的結果不甚滿意。他的戲劇美學令人振奮，卻與英國主流戲劇的心理寫實主義相去甚遠，故而失掉了十英鎊觀眾的票。不過，這其實是我們被好幾個月接近滿座的盛況寵壞了，畢竟《維也納森林的故事》百分之七十五的上座率似乎才算是在根本上為通濟隆贊助戲票辯護，要是以正常票價出售的話，這齣戲可能很難賣出四分之一的票。

* * *

許多國家劇院的常客一定都對《傑瑞‧施普林內──歌劇》敬而遠之，他們空下了超過一半的座位給首度踏入國家劇院看戲的觀眾。細心的觀眾在下半場戲可能感受到了一股嚴肅的道德氛圍：在攝影棚發生的爭吵之中，受到槍擊的傑瑞下了地獄，被迫承認他的節目對節目來賓可憐的生活所造成的破壞性影響。「我本來就不是要解決問題，我只是用電視播出這些問題而已。」他發出哀鳴。似乎在這一時半刻，這齣戲詢問著電視節目是否要對其以娛樂之名而吞食的真實人生負起責任。

不過，整體而言，這是垃圾電視節目和高雅藝術非關道德的結合，是一場輕鬆愉快的華麗表演。

理查‧湯瑪斯在日間電視的澎湃激情中聽到了歌劇，而且具有為之找到相襯音樂的天賦異稟。

「我跟妳最要好的朋友有一腿！」史蒂夫（Steve），如同普契尼（Puccini）一般巨大的男高音，對著飾演太太小蜜桃（Peaches）的花腔女高音如此唱著。

「你們幹了什麼，幹了什麼，你們到底他媽的，幹了什麼！」她將聲調每半音階每半音階的調高來回應。

「臭婊子！臭婊子！骯髒、污穢、下賤、不要臉的淫蕩臭婊子！」合唱團以美妙的密集和聲對著

小蜜桃的好友珍卓（Zandra）唱著，而珍卓則以如同班雅明·布列頓樂曲般的淒美獨唱道：「我記得在我們年輕的時候，我們有過歡笑，我們有過快樂，我們想要活出自己的夢想，我們充滿著希望，一直到我染上了古柯鹼和毒品！古柯鹼和毒品！」

一五八〇年代，英國的劇院皆遷至泰晤士河南岸避難，那是因為市政府要人認為劇院釋出了有關當局（精神上或世俗上）想要壓制的勢力，故而將其驅逐出市區。二〇〇三年的《傑瑞·施普林內——歌劇》是齣粗俗、不正經又令人欣喜的戲，昔日這樣的特點會讓創作人身陷囹圄，然而，如今有關當局則會幫忙支付把這樣的戲搬上舞台的費用。

《傑瑞·施普林內——歌劇》和「十英鎊戲劇季」向新觀眾許諾了一個新形態的國家劇院。我在年初時就已經在《觀察家報》表達我的憂慮，擔心「一個藝術事業的成功是以其吸引**官方認可的群眾**」來加以評斷。就我們在二〇〇三年的發現，群眾是跟著戲跑，因此內容廣泛的表演節目就能夠吸引各式各樣的群眾。誰會在乎這些人不是來看同一場戲呢？對於不想看《傑瑞·施普林內——歌劇》的觀眾，我們提供了《三姐妹》和《悲悼伊蕾特拉》，這些國家劇院長久以來相當擅長的重要嚴肅戲劇。純就劇本來看，《悲悼伊蕾特拉》是那種讓人覺得過頭的高格調肥皂劇，可是霍華德·戴維茲不僅嚴肅地處理整個劇本，而且又找出劇本中可以讓演員展現自虐反諷的橋段，藉以抑制其過度的通俗濫情。海倫·米蘭是整齣戲發光發熱的焦點，知道如何讓觀眾適時歡笑來緩和情緒。儘管《悲悼伊蕾特拉》經過了大幅修剪，可是仍舊長達四小時又三十分鐘。回想起來，整齣戲宛如幾年之後主流電視長劇的原型，充滿了大量暴力和相互指責的循環，可以說是美國知名電視影集《絕命毒師》（Breaking Bad）的前身。

雖然奧利維耶劇院即將出現一堆麻煩，但是柯泰斯洛劇院對於新戲的渴求並不亞於那些二十英鎊票價的經典劇作。在《艾爾米納的廚房》一劇中，垮米·奎阿瑪想問的是他自己的孩子這一世代的人發生了什麼事。艾爾米納的廚房是一家「只比低劣品質高一檔次」的西印度群島料理外賣餐廳，店主達立（Deli）是退休的拳擊手，而他的兒子艾許立（Ashley）正開始販毒。「我這輩子要做的是大代誌。」劇中對話從倫敦北部口音完全轉化成牙買加方言。「喔，天殺的，他們又抓到我了。我今天晚上要把一個混蛋殺了。」

扮演達立的是派特森·喬瑟夫，他是一位在舞台上有強大氣場的古典派演員，能夠為強烈、滑稽和可怕的劇本增添悲劇力量，可是他也跟其他人一樣明白，我們若想把一個不熟悉的社群搬上國家劇院的舞台，為了讓大部分對話可以明瞭，我們當然可以修改潤飾，只是這樣反而失去了意義。相信像我一樣的白人觀眾若是能夠跟完全了解的人一起看戲的話，就會比較容易進入狀況。因此，不論如何，對這齣戲了然於心的人早該來發掘屬於他們自己的國家劇院。

有一批觀眾則是對國家劇院的所有節目來者不拒，貪婪吸收著丟到他們面前的東西。然而，也有一群觀眾對國家劇院應該如何抱持著某種期望，並期盼一切不負所望。我們因此必須發展出一套溝通密碼，以便在劇院傳單上向他們描述上演的劇作，如「實驗性」是個倒人胃口的有效字眼，而「用語不雅」則是隨著時間流逝愈來愈不成問題。大部分來看《艾爾米納的廚房》的觀眾都是那些會出沒在類似艾爾米納廚房那般場所的人，而他們正是我們鎖定的行銷客群。本身也是演員的垮米也對票房有所助益，他最近才剛離開長期參與演出的《急診室》（Casualty）電視影集，還上了《成名學院輕鬆名人賽》（Comic Relief Does Fame Academy）16擔任名人競賽者。反正只要能夠吸引觀眾來看戲就行。

來看麥可・弗萊恩《民主》首場預演的觀眾，在看戲時認出了坐在觀眾席的劇作家本人，因此發生了我以為只會在電影中出現的場景——他們在落幕時站起來為他鼓掌，並且還有幾個人大喊：「作家！作家！」儘管他們似乎羞於在大庭廣眾之下表現自己，但是他們熟知他們的劇作家，所以帶著很高的期望來看戲。誠如麥可寫於後記的話語，《民主》是從「一直讓我為之讚嘆或是感動的成就」逐步發展而來。他所謂的成就即是西德公民從一九四五年戰後的滿目瘡痍中「建造出了歐洲最繁榮、穩定和體面的國家」。在麥可・布萊克摩爾的製作中，西德政治系統的運作就跟音樂喜劇般令人陶醉。

看完了《枕頭人》的第一次整排，我告訴馬汀・麥克唐納這是他寫過最好的劇本。他回說：「才不是，是有史以來最好的劇本。」這當然是玩笑話，就像馬汀所有的笑話，你知道他只不過是在說笑而已。他是個彬彬有禮的迷人合作伙伴，完全不同於劇中的幽默所透露的殘酷。《枕頭人》的生命力來自於關於毀壞人生的一種真誠的悲劇性洞見，而唯有在戲劇創造所集結的風暴之中，才能透過藝術而獲得救贖。劇中充滿了故事。其中在過場中順道提及的是一則叫做「莎士比亞的房間」的故事：

「年老的莎士比亞有一只箱子，箱子裡住著一位黑色小侏儒婦人。每回只要想要新的劇本，他就會拿棍棒刺她。」多年前，馬汀曾告訴我這個故事的完整版。莎士比亞自己寫不出來，於是就要那個侏儒替他寫所有的劇本，而她已經受夠了要受人使喚寫東西。莎士比亞把她鎖在箱子裡，她在裡頭用自己的鮮血在內壁上寫下了自己真正想寫的劇本，而那是她寫過最好的作品，遠比被莎士比亞用棍棒戳刺而交出的劇本都要好。我不記得是為了什麼原因，或許，莎士比亞和那位囚困箱中侏儒的關係，就像是馬汀和他自己的想像力一樣，心中某處塗抹著鮮血的地方有著最好的劇作。我寄望他繼續寫下去。

就此毀於大火之中，也因此無人有幸讀過。侏儒在故事結尾死掉了，而那部世界上最好的劇本

《枕頭人》後來到了百老匯公演，自此被世界各地的劇團搬上舞台。柯泰斯洛劇院的前六部戲有三部後來也到了更大的劇院演出：《艾爾米納的廚房》轉戰倫敦西區；《民主》先在利特爾頓劇院，後來也到了倫敦西區演出；大衛‧黑爾的《永恆之路》（The Permanent Way）則是在利特爾頓劇院上演。大多數的新劇碼終究還是登上了主流舞台。

＊　＊　＊

秋天來臨，我們面臨了自食惡果的情況。《黑暗元素》三部曲總共有一千三百頁之多，儘管早知這會是一齣大戲，想要把這三本小說塞進奧利維耶劇院依舊是一件相當魯莽愚蠢的事。米爾頓（John Milton）的《失樂園》（Paradise Lost）是這套小說的靈感來源，可是菲力普‧普曼狂野不羈的想像力超越了米爾頓。把這三部曲壓縮成兩部各三小時的戲，就像是要把一整座加油站的油灌入一個小壺一樣，簡直是不可能的事。

小說是以弦理論（string theory）為出發點，並穿梭於數個宇宙之間。書中的主角是兩個十二歲的小英雄──一位是來自於牛津約旦學院的萊拉‧貝拉克（Lyra Belacqua），而其身處的宇宙中，每個人打從一出生就有一個隨身的動物精靈；另一位是來自於我們這個世界牛津住宅區的威爾‧帕里（Will Parry）。等到威爾於第二部的開頭首次出場的時候，我們已經深深沉浸於萊拉的世界，我

16
《成名學院》（Fame Academy）是一度甚受歡迎的英國音樂競賽節目，名人賽是其衍生節目，參賽者是為了慈善募款的名人。

們的世界相形之下反而更古怪，故而跟萊拉一樣震驚於威爾竟然沒有隨身精靈。萊拉和威爾之所以能在不同的宇宙之間移動，主要是借助於一把匕首，其能分割次原子粒子在空間中切出入口。萊拉後主謀。孩子們都被帶到冰凍的北方之境，並且被「教誨權威」（Magisterium）的「實驗性神學家」四處逃亡，以便躲避考爾特夫人（Mrs Coulter）——這位迷人的夫人其實是大規模捕捉英國孩童的幕（experimental theologians）以暴力的方式將他們與守護精靈分離。而身為教會組織的「教誨權威」發現了萊拉是第二夏娃的預言，因此要致她於死地。三部曲的高潮是一場米爾頓式的戰役，關於「教誨權威」和萊拉的父親艾塞列公爵（Lord Asriel，一個和善的撒旦）力量的對決。結果是「教誨權威」被打敗了，其背後的權威同時瓦解，萊拉和威爾就此結合做愛——第二次的墮落拯救了第一次的墮落。[17]然而，當他們兩人理解到各自的命運是必須生活在自己的世界，他們發誓餘生每年的仲夏夜都會回到牛津植物園（Oxford Botanic Gardens）。他們會坐在同一張板凳上，即便彼此之間的距離比宇宙中最遠的星辰還要來得遙遠。

這就是我們這齣戲的開場與結局：一棵大樹下，兩個孤單的年輕演員一起坐在板凳上，可是身處不同世界的他們完全看不到對方。在他們其中一人的身旁有著全身穿著黑衣的第三個演員，專責操控一尊松貂偶，也就是萊拉的守護精靈潘拉蒙（Pantalaimon）。兩齣戲都是採取倒敘手法，以此來合理化我們請了成年演員來飾演孩童，演出二十歲萊拉和威爾的兩位演員也同時演出十二歲的主角。結果看來，選角反而是我們最微不足道的問題。

我請了設計《克萊普媽媽的娘炮房》的吉爾斯·凱鐸（Giles Cadle）來做舞台設計。我想像是用戲偶來代表守護精靈，雖然我對戲偶毫無概念。湯姆·莫利斯帶我到巴特西藝術中心去看了幾場偶

戲，可是看來都不像是我想要的東西。因此，我聯繫了製作《獅子王》（The Lion King）劇中動物戲偶的設計師，我和吉爾斯飛到他在美國奧瑞岡州波特蘭市的工作坊去與他見面。由於萊拉世界中的每個角色都有不同的動物精靈，我們向他一一描述了每個精靈，彼此交換了設計圖，就讓他全權負責。

在此期間，我鼓勵吉爾斯盡情使用奧利維耶劇院的鼓形旋轉舞台發揮了最大效用，而那是能從舞台地下深處傳送出驚人視覺效果的龐大裝置。包括了牛津、倫敦、北極山巔、武裝熊族國王奧夫‧雷克森（Iofur Raknison）的皇宮、廢棄城市「喜喀則」（Cittàgazze）[18]在內的許多地方，吉爾斯想像了這些地點，並展現了驚人的細節。吉爾斯帶店面的小工作室位於倫敦基爾伯區（Kilburn），國家劇院技術和製作部門的團隊都擠進去看令人驚奇的舞台設計模型。因為我是他們的新老闆，所以沒有人敢對我說：「你是發瘋了嗎？」

這兩齣戲的票幾乎是一開賣就宣告售罄。我真的沒有想到書迷竟是如此熱情，可是我噤聲不語，好讓別人以為我有多聰明。不過，比起那些購買預售票的成千上萬戲迷來說，「基督宗教教師協會」（Association of Christian Teachers）就不是那麼喜歡了。「菲力普‧普曼的目的就是要破壞和攻擊基督教信仰，他的藝瀆言言行是無恥的行徑，這是品味極差的戲劇製作。」該協會的執行長在距離正式公演還有一段相當長的時間之前就如此說道。事實上，這三部曲尋求的是靈魂生命的新象徵，其攻擊的對象並非信仰，而是那些宗教基本教義派和其殘酷的信條。

17 這裡指涉的是聖經中亞當和夏娃的故事。

18 書中充滿幽靈的城市，是威爾取得穿越時空的奧祕匕首之處。

在長達十星期排演期間的第一天，戲偶從美國奧瑞岡州運抵劇院。我們不知道應該如何操作這些戲偶，起因是我竟然沒有想到要在導演團隊中加入一位戲偶專家。可是這些戲偶看起來好極了，晶瑩剔透且明亮輕巧。菲力普‧普曼跟劇組打個照面之後，就離開去見他的朋友坎特伯雷大主教羅文‧威廉斯。羅文極為讚賞他的小說，不知何故，並沒有受到小說無恥褻瀆上帝的影響，繼續維持他的信仰。三十位演員則是坐下來開始劇本第一部的讀劇工作。

就是在讀劇的時候，我第一次聽到自己說：「這樣是行不通的。」尼古拉斯‧萊特並沒有因此退縮，反倒是快馬加鞭寫出行得通的東西。至於這一點，我的意思是劇本的首要任務是要能夠生動地說出故事。由於大多數的演員只有一點時間來建立自己扮演的幾個角色，他們因此需要演出每個角色的基本特色。

這也意味著，我可以跟他們一起琢磨表演細節的時間不多，所以他們從我這裡得到的最佳回應往往是：「這樣是行不通的。」而在他們還沒有空問我怎樣才行得通的時候，我就必須先與尼古拉斯‧萊特一起埋首在劇本之中，釐清一些糾結的情節，或者是跑去跟技術團隊處理相關問題，例如：要怎樣才能不用在每場戲之間休息十分鐘，只用一艘破舊的船來表達從倫敦轉移到冰凍北方的空間變化。

在這場戲劇風暴靜止的中心是一起在戲劇學校念書的三位年輕演員：安娜‧麥斯威爾‧馬丁（Anna Maxwell Martin）飾演萊拉，塞謬爾‧巴奈特（Samuel Barnett）飾演萊拉的守護精靈，多明尼克‧庫柏飾演威爾，而他們三人都是倫敦音樂戲劇藝術學院（London Academy of Music and Dramatic Art，簡稱 LAMDA）的校友。或許部分原因是他們在劇組中幾乎是獨立的，他們強迫我要擠出時間來給他們，因此有可能跟他們玩出一些火花，所以排戲排得很盡興。至於其他人，要不是在巨大的熊

偶面具之下汗流浹背，學著整齊劃一的女巫動作，不然就是茫然地瞪著自己的青蛙、蠍子或貓咪等守護精靈，思考著要如何為之賦予生命，才摸索出如何合為一體。沒有人催促他們弄清楚，到底一個女孩和她的守護精靈之間有怎樣的關係？他們問著。到底守護精靈是她的兄弟、內心、好的本質、最深的恐懼、還是她的靈魂呢？對此並沒有簡單的答案，畢竟菲力普‧普曼筆下的守護精靈擁有著神話的力量，孕育著意義但卻無法理性解釋。安娜和塞謬爾在探索了每個可能性和嘗試各種東西之後，儘管花了一些時間，結果不僅呈現了鮮活明晰的演出，更暗示了某種豐富的內在生命。安娜和多明尼克的關係也是如此發展出來。我們就看著他們隨著這齣戲一起成長。

扮演考爾特夫人的是派翠西亞‧霍吉（Patricia Hodge），艾塞列公爵則是由提摩西‧達頓（Timothy Dalton）飾演，；兩人天生就有的威信，讓他們能夠即刻駕馭菲力普‧普曼筆下許多世界的高度，像是派翠西亞就為每個世界注入了一股瑪琳‧黛德麗（Marlene Dietrich）般的冷酷魅力。不過，即使像他們這樣有經驗的演員，對於只排演三週，我就宣布要整排一次第一部的戲，他們同樣也感到訝異。經過四個小時生硬的整排之後，每個人都排隊等著喝咖啡，卡司中的兩位演員竟然坐在排演室另外一頭的角落啜泣。

「戲沒有那麼糟啊。他們是怎麼了？」我向副導阿萊塔‧柯林斯（Aletta Collins）問道。

「嚴重外遇。他們其中有一個人的家裡有伴侶，但是不願意為另一個人跟伴侶分手。大家都知道，就你不知道。」阿萊塔說。

「跟這齣戲無關囉？」我問。

「對。可是他們很不開心。」阿萊塔答道。

「我沒有時間去擔心那種事。」我說完就把劇組聚在一起。「戲還是太長了，守護精靈還是不行。」我接著就開始劇本第二部的漫長開始排演，而阿萊塔則是專心處理守護精靈的表演。

我必須開始排演第二部了，阿萊塔會在隔壁房間跟你們解決守護精靈的問題。

「你在哪裡學過操作精靈戲偶的？」當他們消失在走廊一端的時候，我聽到有人問著。他們沒有一個人受過訓練，那就是問題所在。阿萊特和演員們只好一起摸索出操作戲偶的基本技巧。等到我們了解到彼此也成為朋友。曾經一度只是漂亮卻毫無生氣的戲偶，現在已經是生龍活虎，不論是行動或思考都宛若是操控它們的演員的延伸。羅素‧托維（Russell Tovey）飾演羅傑，他很滿意自己的守護精靈，即使該場景的焦點移轉到其他地方，他還是跟扮演守護精靈的演員繼續玩戲。「羅素，不要再演得那麼好看了。」我打斷他，而這大概是當時多數演員從我這邊得到的最好的反應。

四年後製作《戰馬》的時候，我們就更加明瞭不該漫不經心地對待古老的戲劇藝術。

當第二部排演到一半的時候，阿萊特帶領演出守護精靈的演員加入排演。我重新排了第一部的第一場戲，也就是萊拉遇到廚房男孩羅傑（Roger）的場景。他們兩人看到守護精靈變成朋友之後，才

當我們進到奧利維耶劇院的舞台，吉爾斯設計的舞台實在是非常宏偉，可是我卻低估了要讓多年未使用的鼓形旋轉舞台重新啟動所要花的時間，這也使得技術排練一直停停走走。

「我們到底在等什麼？」我會從觀眾席大聲說著，「還要多久？有人可以告訴我嗎？這樣是行不通的！」

當我還是年輕導演的時候，我發過一、兩次脾氣，而那是適得其反的失禮行為，我很快就變得溫和許多。不過當技術排練不斷停擺，我可以感覺到自己脾氣又上來了，可是身為劇場導演的我不能讓

自己的情緒爆發。因此，當武裝熊族國王奧夫‧雷克森的皇宮第九次卡在懸吊掛景上的時候，我衝跑上觀眾席的中央走道，大力甩開沉重的觀眾席大門，獨自在清靜的門廳宣洩情緒。我感覺到自己的手腕發軟無力，發出比整團女巫還要大聲的嚎叫。我的右眼出現了超大的針眼，我都快崩潰了，可是我們才剛排完第一部中場休息的段落。

我們及時取消首場預演，以便知會觀眾不要來劇院，可是不能讓他們來看戲還是一件相當丟臉的事。在原本應該是第二場預演的下午，我們邀請了劇院外場的工作同仁來看彩排。鼓形旋轉舞台才轉了三分鐘就卡住了，之後又不按計畫地卡住了幾次，三個小時過了，我們還沒演到中場休息。尼克‧史塔爾和馬克‧當肯把我拉到一旁，告訴我就算沒有時間通知觀眾不要來看戲，我們也必須取消另一場預演。我哀訴：「來看戲的孩子們要怎麼辦？」不過他們更關心的是演員的安全，所以我只得認輸。菲力普‧普曼勇敢地建議，他會在門廳幫失望的孩子們簽書。

隔晚，我的手腕腫脹、右眼烏青，還是在開演前上台跟觀眾說話，我警告他們等一下看到的戲隨時都有可能中途暫停。我哽咽地說：「我很抱歉。」然而，儘管鼓形旋轉舞台有時轉動得遲緩笨拙，但是都沒有卡住，而三十位演員終於可以擺脫龐大製作的殘酷控制。到了第二場演出，他們自信大增。可是隔天一早，按照我自己安排的可怕時刻表，我們必須先放下第一部的戲，開始進行第二部的技術排練。我與製作團隊很早就到場，看著舞台工作人員把前晚的布景全部拆掉。我不禁歇斯底里地大笑起來，倘若有人讓我選擇的話，我會取消整個演出。

我們只不過算是勉強撐了過來。卡司中最年長的演員派屈克‧戈德福雷（Patrick Godfrey），竟被困在一棵移動的道具樹後面幾乎要被壓扁了。以至於安娜威脅要帶領全體演員罷工，我們只好又取

消了一場預演。不過，第二部後來終於還是公演了。

在此期間，每當有空檔的時候，飾演賈斯伯修士（Brother Jasper）的年輕演員會靜靜地走到前舞台，練習對著「教誨權威」發表冗長陰險的演說。這位演員才剛畢業於皇家戲劇藝術學院（Royal Academy of Dramatic Art，簡稱 RADA），而我幾乎把什麼都給他演，他是被偷的小孩、吉普賽人、武裝熊、鵝精靈和穿戴著黑色長假髮和絲裙的女巫。賈斯伯修士是他最重要的時刻，而我先前根本沒時間去注意到他演得這麼出色。「這個孩子演得真迷人。」我對阿萊塔低聲耳語，而她早就知道了。不久之後，他跑來告訴我崔佛。南恩找他去老維克劇院演出哈姆雷特。我心裡想著崔佛果然是寶刀未老，而班・維蕭（Ben Whishaw）也不會再去演熊了。

當我們終於可以把兩部戲串在一起演出，這才開始讓人覺得一切的痛苦是值得的。觀眾完全沉浸在劇情之中，其中有一半是兒童或青少年。每回鼓形旋轉舞台吐出吉爾斯令人無法置信的視覺美景，他們會驚歎連連，對於演員的英勇陪伴則衷心喜愛。演員倒是當我不再對他們囉嗦之後就演得更好了。正當安娜和多明尼克演著「人類墮落」的古老故事，女巫席拉芬娜・帕可拉（Serafina Pekkala）則在一道金光中說道：「月兒高高，雲朵依舊，兩個孩子在一個未知的世界巫山雲雨。」只不過這一次的故事並非攸關**罪惡**，而是**愛**。當他們兩人離別回到不同的世界去度過餘生時，整個劇院沒有人不為之心碎。

「看到普曼的戲在國家劇院的觀眾有大量的學子，這實在太振奮人心了。」坎特伯雷大主教羅文・威廉斯對 BBC 說道。那是一次演出前的平台論壇，看來他與菲力普之間找到了許多共同點。「我們最後可能也會想到耶穌是有史以來最偉大的故事家。不管耶穌是不是上帝之子，他就是一

個很會說故事的人。」菲力普說著。

「這話八九不離十。」坎特伯雷大主教回道。

* * *

我們在隔年又演了一次《黑暗元素》，這一次我們都知道要做些什麼。一想起二〇〇三年導這台戲的我缺乏耐性又獨裁，就不禁臉紅。新版的卡司完全沒有像英勇的原班人馬在衝突中遭受傷害，整個演出更加流暢順遂。我們一致決定把那次幾近災難的經驗全部拋到九霄雲外。

當我以國家劇院總監的身分撰寫第一份年度報告的時候，因為公共補助對表演藝術的生存至關重要的緣故，我深思良久。我寫到，藝術組織務求超越「藝術家個人的虛榮和不足之處」而永續長存，所以補助至少可以確保這些組織的穩定運作。儘管二度取消預演的傷害依舊可見，但是我還是能夠公布該年度達到百分之九十二的賣座率，並有五十萬英鎊的盈餘來填補五十萬英鎊的預算赤字。一般來說，接受補助的藝術機構都會想辦法在年度報告炫耀統計數字，而隨著時間一年年流逝，我們的報告也顯得愈加浮誇。然而，我不確定自己是否還能再創此番自始至終富有創意的榮景。

第二部

新玩意

第四章 關於自己和彼此

新劇本

星期三早上九點半，約有二十個人擠在我的辦公室開每週計畫會議，包括了兩位副總監尼克·史塔爾和麗莎·博格，以及選角、文學、學習、音樂和行銷等部門人員。窗外傳來河濱回收車蒐集瓶子而發出的撞擊聲音，我們瞪著劇目表並丟出想法彼此討論。兩位副總監會在交談中適時暗示自己偏愛的計畫，並且巧妙地調動到契合個人行事曆的檔期。

「《海鷗》（*The Seagull*）放在L2不錯。」凱蒂·米契爾想要利泰爾頓劇院的第二個時段。

我一起看著利泰爾頓劇院和奧利維耶劇院的劇目表，O2時段要上演霍華德·戴維茲所執導的貝托爾特·布萊希特（Bertolt Brecht）的《伽利略》（*Galileo*），於是說道：「契訶夫的戲比較適合L4。」

我心煩著要怎麼平衡劇目表，倘若《海鷗》跟另外一齣二十世紀經典劇作同一時段演出的話，可能會吃掉彼此的觀眾。可是凱蒂沒有時間在L4做戲，也不能挪動霍華德在奧利維耶劇院的檔期。而我們想要做這兩齣戲，所以此就只能讓它們留在現有的時段。

「兩齣戲大概都演六十場怎麼樣？」我問。行銷部門顯然都不太熱衷要要售出六十場在利泰爾頓劇院演出的《海鷗》全票，我也知道他們是對的，但是利泰爾頓劇院沒有辦法更快推出下一檔戲，因為這齣戲導演的檔期跟凱蒂一樣不能調。《伽利略》是通濟隆補助的十英鎊票價節目，要賣六十場才不成問題，只不過霍華德寧願戲能夠滿座而不是長期演出，故而總是試著商討少演幾場戲。我認為確切的場次可以日後再議，於是就先擱置了這個問題。

就眼前的劇目表，馬克·當肯指出這兩齣戲會在同一個星期演出，而他不希望讓製作部和技術部的同仁負擔過重，畢竟是他們要把一切搬上舞台。因此，我們就讓首演日期有十天的間隔。我詢問凱蒂對《海鷗》卡司有沒有任何想法，儘管她守口如瓶，還是透露了自己已經聯絡了朱麗葉·史蒂文生（Juliet Stevenson）。我聽到這個消息比知道有六十場演出還要開心，肯定會有很多觀眾想要看到她演阿卡汀娜（Arkadina）。

「是到了我們該做一齣復辟時期（Restoration）喜劇的時候了，」我說著，「有沒有人有興趣？」看到他們研究著劇目表而沉默不語，我嘆了口氣說自己會為團隊負責這齣戲，但是我其實暗自竊喜自己可以做復辟時期的戲。我自以為是地講起了曾看過和讀過的復辟時期喜劇，可是他們卻還是埋首在劇目表之中，我只好把會議焦點從既有的舊戲轉移到新的劇本，大家突然精神為之一振。

「我們有沒有談氣候變遷的劇本？」有人問道。「有誰會寫這樣的戲？還是說有沒有跟移民有關的劇本？怎麼都沒有人寫國民醫療保健服務？有沒有劇本是寫中東？還是說談中國現狀的戲？」

儘管我們會刺激劇作家讓他們也能體認我們的當務之急，但是會委託對方寫劇本，大多時候往往只是出於欣賞而想一起合作。劇作家也會向我們提點子，我們則鼓勵他們寫出我們覺得最有意思的劇

本。有些時候，我們就只是想要劇作家下一個新劇本，而不理會到底是什麼戲。有些時候，我們則是邀請對方將我們所提供的材料改寫成劇作。

我們尋覓著劇作，以便回應田納西·威廉斯所謂的「一種幾乎是吶喊的殷切渴望，祈求全人類努力多了解自己和彼此」。我們要的是向內自省，同時對外關照世界的劇作；我們要的是與特定社群交流，又跨越特殊性的劇作；我們要的是奠基於英語劇場文學傳統，以及能夠顛覆此一傳統的演出。

我們聽到國家劇院工作室（National Theatre Studio）的現況。工作室就在老維克劇院旁邊，距離國家劇院約十分鐘的路程，是年輕駐院劇作家的寫作地點，他們因此有時間和空間去發展自己的想法。工作室主任擁有極大的自主權，她會引入自認可以最有效利用劇院資源的劇作家，並適時通知我來觀看正在發展的計畫。反過來，若是零壓力的工作坊可以幫助某些演出的話，我也會在演出進入排練階段之前就送到工作室。我詢問了艾瑪·萊斯（Emma Rice）的寫作進度。艾瑪擁有一批粉絲大軍，那是她與她的高及膝劇團（Kneehigh）於荒蕪的工廠和廢棄錫礦場做大眾劇場所累積的成果。她現在想要把麥可·鮑威爾（Michael Powell）和艾莫里克·普瑞斯伯格（Emeric Pressburger）一九四六年的電影《太虛幻境》（A Matter of Life and Death）改編成舞台劇。她的工作室工作坊進展順利，這讓我們很期待在奧利維耶劇院舞台上看到她執導此劇的成果，所以就回去查看劇目表的空檔以便安排演出。

我們討論了一下已到截稿日期的劇本，其中大部分都拖稿了。我們期盼這些劇本全是傑作，然而收到劇本的時候，有些必然會讓人失望，因此必須決定是否要逼劇作家繼續修改，還是乾脆告訴對方我們不想要製作自己所委託撰寫的戲了。這總是相當痛苦的事情，對於劇作家更是如此，但是勉強把

一個劇本改得面目全非的話，可不是明智之舉。

不過，在每個星期三的早上，我們都會相互壓榨出大家都想看，但卻沒人要寫的新劇本。二〇一一年的時候，在每個星期三的早上，我們都會相互壓榨出大家都想看，但卻沒人要寫的新劇本。二〇一二年的時候，我們決議全球暖化是不容再輕忽的議題。為了把握其不言自明的必要性，我們決定強行讓這齣戲叫做《格陵蘭》（Greenland），並在尚未找到人選撰寫之前就排定了演出時間。我們決定強行讓這齣戲搬上舞台的最佳方式，就是說服幾個作家來參與一系列的工作坊，讓他們分工完成劇作。我們半哄半騙地找了四位劇作家來工作室，結果激發出了一些令人興奮的想法。如果給每一個劇作家充分的時間寫作的話，這些想法都可能發展成不錯的劇本……一位母親跟立志成為生態鬥士的女兒之間的爭執；在二〇〇九年的哥本哈根會議上，一位政策學究和一位氣候科學家的激烈情事；一位地理學家被傲慢的牛津劍橋（Oxbridge）訪談搞得火冒三丈；北極島嶼上的一位自然主義者[19]與年輕的自我展開親密對話，並且還有一隻北極熊來做客。參與演出的十五位演員演出精湛，北極熊演得尤其令人驚喜──真的是太令人驚喜了，可以說是整場演出最棒的部分。雖然四位作家都交出了很有趣的作品，但是我們決定把所有作品拆成數個片段，再湊成一部大雜燴。戲開演幾天後的一次計畫會議上，行銷部的艾力克斯·貝禮（Alex Bayley）一想到自己賣不出去的戲票就面色發白，於是問道：「我們可不

19 歐洲在十九世紀浪漫主義運動後，產生了自然主義文藝思潮，在戲劇上出現了所謂的自然主義戲劇。其否定古典主義和浪漫主義戲劇，主張再現真實生活的片段，用觀察到的事實來描寫記錄人物面貌，不用詩的語言和獨白，而崇尚生活化的對白來做為戲劇語言。在演出上，鼓勵演員拋棄過分矜持或誇張的表演，在觀察自然的基礎上進行藝術創造，在舞台設計上則推崇趨近真實的畫面呈現。

可以重演《哈姆雷特》，就不要演這齣戲了？」我們便悄悄地撤下了這檔戲，換上了一齣莎劇。

《格陵蘭》開演的同時，皇家宮廷劇院上演了理查·賓恩的劇作《異端分子》（The Heretic）。在《格陵蘭》把氣候科學轉化成戲劇上栽了個跟頭的當下，理查的劇作則是關心那些不接受當前正統信念也就是全球暖化的人可能面臨的問題。他之所以會寫這個劇本是因為個人著迷於此，而不是有人要他寫。比起這項幾無爭議，大概也因此無法轉化成戲劇的科學本身，他更有興趣的是科學異端分子的困境。查理以激怒我們其他人為樂，我喜歡別人來激怒我，並且期望這齣戲能在國家劇院演出。

* * *

倘若委託劇目能夠刺激創作的話，大衛·黑爾是少數樂意接受委託寫作的成功劇作家之一。《永恆之路》這個劇本始於一群演員協助蒐集的訪談資料。劇本全是訪談逐字稿，再由一位擅長說故事與敘述故事原委的果決劇作家彙整而成。劇作的第一句話是：「英國，是啊，是個美麗的國家，但是說來慚愧啊，我們卻連鐵路都不會經營。」第一位乘客向觀眾宣布鐵道系統在一九九一年私有化之後，英國這個國家和其鐵道系統所發生的事情。在折磨人的兩小時演出中，大衛緩緩地將焦點從私有化後四次鐵路災難的事故原因，轉移至陷入其中的眾生相。

閉幕辭是由劇中叫做「喪親寡婦」（Bereaved Widow）的角色來負責講述，儘管並未表明身分，但她本身是位作家。「我自創了一個詞來表達我們的感受，」她說道，「我們這些歷經了苦難的人，搭起了我稱之為『歐斯底里的情誼』。」《永恆之路》向外關照著這個世界的同時，也進行了一場內心之旅，終而呈現出一部攸關哀悼的劇作。

大衛計畫下一部劇本要寫聯合國。當時的我還在尋覓一個適合在奧利維耶劇院演出的大型新戲，而聯合國無力阻止伊拉克戰爭，我覺得應該是不錯的主題。然而，隨著人們得知戰後伊拉克的災區情況，我告訴大衛，一座國家劇院若要能當之無愧的話，一定要製作一齣戲來探討我們何以一開始就讓自己落入了這般境地，而且我希望親自導這部戲，他隨即一口答應下來。過了幾個星期，他就交給我《世事難料》的劇作，劇名靈感是來自當時美國國防部長唐納德·拉姆斯菲爾德（Donald Rumsfeld）對於巴格達劫掠事件的輕率回應：「世事難料……情況很混亂，可是自由就是混亂的，而自由的人可以自由地犯錯、犯罪和做壞事。」大衛說他跟劇作家同僚霍華德·布倫東提過這個劇本，而對方的回應是，這個劇名完美到根本不用創作劇本了。

不過，大衛並沒有聽從這個建議，反而是開始彙整個紀錄的訪談逐字稿，如拉姆斯菲爾德的新聞記者會，以及導致戰爭發生的事件參與人談話。大衛訪問了幾位重要相關人士，這些人比起跟新聞記者交談，更願意與劇作家開誠布公地談論這件事。等到我們與一群演員花了一星期的時間在工作室排練時，他早就有了一些驚人的資料，而且排練成果相當好。很少有劇作家像大衛一樣，會高興見到演員處理劇作對話的才華。對於一些劇作家而言，好演員就是能夠在某種程度上完成劇作家事先構築的想法，可是大多數劇作家都會震驚於演員居然演活了他們的劇本。他們知道劇本只是一齣戲的起點，一齣戲是劇作家和演員的共同資產。大衛並不是容易受他人影響的人，大衛很有主見，可是他給人的印象往往是，他不敢相信自己這麼幸運，逃離了出生地海濱貝克斯希爾（Bexhill-on-Sea），並展開了一段戲劇探險之旅。大衛回到了自己的書房寫出了一部歷史劇，一部如同《亨利五世》般的歷史劇。「事情發生了，就是發生了。」他在節目單上這麼寫著。「故事中沒有蓄意不實的部分，每一個

場景都是直接引用人們一字一字的談話紀錄。至於接觸不到的世界領導人和其隨從，我就只能運用自己的想像了。」

《世事難料》也採取類似《亨利五世》的戲劇結構。劇本的主線圍繞在美國人身上，而副線則是與英國人有關。主線的悲劇英雄是柯林・鮑威爾（Colin Powell）。這部劇作問道：在聯合國全然同意的情況下，握有大權的鮑威爾為什麼不阻止戰爭的發生？或是讓戰爭以他想要的方式發生呢？拉姆斯菲爾德、迪克・錢尼（Dick Cheney）和保羅・伍佛維茲（Paul Wolfowitz），這些以謀略壓制鮑威爾的巨頭和軍閥，即使只有頭盔和鎖子甲也能發揮作用，他們就跟薩福特（Suffolk）公爵、薩默塞特（Somerset）公爵或約克（York）公爵一樣冷酷狡猾。劇作或許強化了一種普遍的懷疑，那就是鮑威爾不只是匆促參戰的始作俑者，同時也是受害者，可是給予全新詮釋的人卻是當時的總統小布希。毫無疑問，小布希的確在語言上有問題，但是在亞歷克斯・杰寧斯一針見血的演出中，骨子裡那一股狡猾經常會讓把他視為傻瓜的人亂了方寸。拿一場直接引述公開紀錄的演說來講，表面上看似愚蠢的文字，卻在亞歷克斯看來隱晦的表演中透露出堅毅剛強。

我是指揮官，明白吧，我不用解釋。我不需要解釋自己為什麼會說一些事情，這就是做總統有意思的部分。或許有人需要向我解釋為什麼會說一些事情，可是我不覺得自己虧欠任何人一個解釋。

當主線和副線交錯之際，美國總統小布希不動聲色地讓英國首相布萊爾潰不成軍。布希政府的財政部長保羅・歐尼爾（Paul O'Neill）描述了他們的會面，就是「我說話，總統只是聽而已」。大衛筆

下的小布希擅以沉默為武器，而亞歷克斯會算好每次停頓，停得恰到好處讓演對手戲的人開始冒汗，然後再重複說些陳腔濫調。英國人從來就不知道要如何應付小布希。喋喋不休地說著。他在科索沃和獅子山共和國這兩個人道干預成功經驗的驅使之下，存心忽視了一個事實，那就是所謂的人道干預從來都不在小布希的考量之中。

至於反戰人士所期盼的自我肯定狂歡，則被一群身分不明的歌舞隊干預，進而被逼入了一種尷尬慌亂的境地。其中一人突然用言語挑釁奧利維耶的觀眾：

不管有多下流，有多墮落，請你不要把注意力放在當下、解放的時候，或者是那些被解放的人們。而是要關注對於解放方式持續不斷的舊時討論：合法嗎？還是不合法？又是怎麼進行的呢？……

可以的話，請如此想像，歐洲的一個獨裁者謀殺了自己的子民、攻擊了鄰國，並且屠殺了只是臨近挑釁但沒有任何冒犯行為的五十萬人。那麼請捫心自問，你是否真的認為，在我們團結奮起推翻這個罪犯之前，我們需要先行檢驗國際社會的良好感覺和聯合國的確切程序嗎？難道國家主權的繁文褥節只會延宕我們的行動嗎？

可是大衛具有一份劇場人的自信。他說的是劇院觀眾以為自己知道的故事，就像是一五九九年環球劇場的觀眾以為自己知道阿金庫爾戰役的故事一樣。他像貓一樣玩弄著觀眾的預期心理，如同邪

（Nicholas Farrell），展現了一種極欲取悅對方的焦慮態度，喋喋不休地說著。他在科索沃和獅子山共

惡阿巴尼薩叔叔（Uncle Abanazar）[20]的迪克・錢尼怎麼還沒出現？為什麼坐在內閣會議桌的德斯蒙德・巴里特（Desmond Barrit）會對鮑威爾、聯合國和英國流露出鄙視的神態，但是卻很少說話呢？這是因為大衛要讓錢尼等到下半場中途才來場大爆發。如果《世事難料》是齣音樂劇的話，迪克唱的就會是這一段壓軸。

那就趕緊把貓丟掉。

托尼・布萊爾？我讀過他的東西，也聽過他的談話……
他知道自己要的是什麼東西：他想要從紐約世貿中心的廢墟中重建某種新的世界秩序。他想要有權進入世界上的每一個國家，為他所能發現的苦痛提供救濟。可是那不是我想要的……
我們不需要他。就現在而言，他只會給我們添麻煩。……最好是當貓屎已經滾得比貓來大，

在一場密室討論的戲中，德斯蒙德・巴里特的演出贏得了滿堂彩；雖然這是憑空想像的戲，但是對觀眾來說，其中透露著真實未加掩飾的難受氣味。

歷經十二年且花費幾千萬英鎊的經費之後，針對伊拉克戰爭的「齊爾考特調查報告」（Chilcot Report）終於在二〇一六年七月六日出版了。就在出版當晚，大衛在國家劇院舉行了一場事前排演過的朗讀會。唯有報告裡的一句話，我真希望我們能早十二年知道就好了──那是布萊爾寫給小布希的一封信裡的話：「不論如何，我會與你同在。」不過，這次的朗讀會確認了《世事難料》對整件事的理解是對的，而理解無誤也不過是這部戲的部分成就而已。

二〇〇九年，我詢問大衛是否能夠透過舞台讓觀眾了解二〇〇八年的金融危機，他果然再次完成任務。我問他：「我們有沒有可能向劇場的觀眾解釋，金融系統複雜到連負責經營的人都搞不清楚呢？」以同樣的方式，他聽完後就跑去訪問銀行家、投資人、債券交易員、政治人物、監理機關和新聞記者等許多主要玩家，然後就寫出了《是的力量》（The Power of Yes）。這齣戲公演的時候，剛好有一群歐洲其他國家的劇場導演造訪國家劇院。在正常情況下，這群人都很排斥英國劇場的美學保守主義，但是他們這一次卻被打動了，卻也感到困惑，為的是觀眾竟然如此殷切渴求這類肩負著明確公共服務的劇作，讓他們得以透過戲劇去了解先前不明白的事物。

引錄劇場（verbatim theatre）若不是交給像大衛這樣高明的劇作家來操刀處理的話，就會讓人煩膩。我實在是看過太多只是在展示文字紀錄的戲，殊不知一部引錄劇作的戲劇和敘事結構，其實需要跟驚悚劇一樣狡猾才能吸引人。但是導演納迪亞・佛（Nadia Fall）想要用戲劇發聲的是一群邊緣化的年輕人。二〇一一年夏天，這些年輕人跑到倫敦街上搶劫商店，並在一陣胡亂洩怒之下放火燒了店家。接下來的兩年間，納迪亞在一家座落於倫敦東區服務弱勢年輕人高聳青年旅館，認識了住在旅館的房客和工作人員。他們告訴她自己的故事，而她則記下了故事，加以整理撰寫成一部叫做《家》（Home）的劇作。旅館的那些房客和工作人員來觀看了日場演出。雖然他們大多數都允許納迪亞記錄

20　阿巴尼薩叔叔為傳統阿拉丁啞劇中的一個滑稽角色，這位頭號反派人物是一個邪惡的魔術師，千方百計地要騙阿拉丁去一個魔法洞穴拿取神燈，並打算達成目的之後再殺掉阿拉丁。結局是邪不勝正，至於阿巴尼薩叔叔的確切下場，不同的版本則給予不同的處理。一九九二年迪士尼阿拉丁動畫片中的賈方（Jafar）即是以這個虛構人物為原型。

他們的談話，但是卻沒有真正了解為何她會對自己興趣濃厚。因此，當他們發現並不只是有人聆聽自己的故事，自己的故事還變成了人們花錢買票來觀賞的戲，不禁得意洋洋了起來。他們看到了自己出現在舞台上會大聲喝彩。納迪亞說服他們向她說出自己難以對其他房客啟齒的事。曲終人散之際，沒有觀眾可以比這群青年旅館的房客更加了解自己和彼此。我們也從中觸碰到了劇場的一個原始功能——透過為彼此表演每個人的生活故事來賦予生命尊嚴。

引錄劇場的最佳擁戴者都會謹遵受訪對象所使用的每個字句，這是他們不願妥協的部分，其中阿列琪·布萊絲更是死忠分子。我看過她在國家劇院以外的地方演出的兩部戲，只見劇中的演員都配戴清楚可見的耳機，裡頭轉播著剪輯過的原始訪談，以便記錄下來的目擊者，其語調上的抑揚頓挫都可以通過演員準確地傳達給觀眾。這兩齣戲都使人感受到一種不尋常且令人信服的威信。

二○一○年的某一天，國家劇院工作室為作家和音樂家舉行了一場「快速約會」（speed-dating），目的是要帶頭開啟某種新的音樂劇場。在這場活動中，打得最火熱的兩個人就是阿列琪和作曲家亞當·寇克。亞當想要幫引錄音樂劇作曲。我回說：「這聽起來很蠢。不過，等你有能聽的東西的時候，告訴我一聲。」幾個月過後，我就聽到了《倫敦路》的第一幕。二○○六年，伊普斯威奇鎮發生了五位性工作者連續遭到謀殺的事件。《倫敦路》就是根據當地居民和其他相關人士對事件餘波的證言所寫成的劇本。亞當戴上了阿列琪的耳機，喝著她給的「酷愛」飲料（Kool-Aid）。他以此譜出的音樂優美複雜到令人屏息，完全將人物語調的抑揚頓挫融入一段結構漂亮的樂章中。他與阿列琪在顯然冷酷無情的事件中，意外地挖掘出一段有關社群復原的故事——這宗連續殺人事件把謀殺者與同住一條路的居民和流鶯聚在了一塊。我完全臣服於聽到的東西，而且認為劇院副總監魯弗斯·諾里

斯（Rufus Norris）也會同樣為這首樂曲傾倒，因此就請阿列琪和亞當播放給他聽。

他們攜手於二〇一一年搬上舞台的《倫敦路》，可以說是國家劇院做過的最好的戲之一。儘管我認為這個演出可能只會對行家有吸引力，但是為了滿足大眾的要求，我們還要把戲從利泰爾劇院搬到奧利維耶劇院公演。當倫敦路真正的居民到戲院看到舞台上的自己，他們跟上述倫敦東區青年旅館的房客同樣感到訝異，尤其是自己說過的話居然給改編成了歌曲。比起青年旅館的孩子們，這些居民顯得更有自信，因此寫下了意見給劇院。有件羊毛衣特別受到指責──該角色在現實生活中的居民堅持指出，他打死也不會穿那件羊毛衣。

* * *

在《倫敦路》開演之前，我竟然愚蠢到說這是一齣關於伊普斯威奇鎮謀殺事件的音樂劇，故而引發了一些討厭的新聞報導。一般認為在倫敦西區製作音樂劇都是為了賺錢，正因如此，音樂劇是娛樂產業而非藝術，那些報導寫得像是我們要把被害者的悲傷變成某種俗不可耐的東西。如果我們懂得宣布《倫敦路》是音樂劇場或音樂實驗劇場的話，或許伊普斯威奇鎮隨後出現的地方報導，可能就不至於惹惱被害者婦女的家人。阿列琪有創造力，同時具備藝術，她因此聯絡了受害人的家屬，向他們再三保證。儘管如此，這還是我少有寧願劇院沒有上報的時刻。

霍華德‧布倫東於二〇〇五年推出的劇作《保羅》（Paul）讓國家劇院成為掀起全國信仰論戰的前鋒，而我對於其引起的騷動則是淡定多了。《保羅》裡的約書亞（Yeshua）21倖存於釘上十字架的死刑並且獲得追隨者的營救，在他們的安排之下，他於是在大馬士革（Damascus）城外與熱衷迫害

那些追隨者的掃羅（Saul）相遇。掃羅相信約書亞是起死回生。接下來劇本就朝著一般人熟悉的情節發展：掃羅改名為保羅，開始秉持他在迫害他人時的熱情，投入基督教的傳道工作。劇本的尾聲是掃羅與彼得（Peter）躺在羅馬的監牢裡等待處決，而羅馬皇帝尼祿（Nero）前往探視他們兩人。「死亡崇拜總是給國家帶來問題。」皇帝向兩人說道，接著從一個理性主義者的角度語帶諷刺地談起了基督教的興起。

不過，《保羅》也是一部讚嘆宗教信仰神祕現象的劇作，儘管此劇作的劇作家對此並不認同，但畢竟他的父親是衛理公會教派（Methodist）牧師，他因此對宗教信仰知之甚詳。當尼祿皇帝離開他們的牢房之後，彼得對著保羅要求真相：耶穌復活只不過是個「故事」。可是保羅選擇相信奇蹟，彼得最後也是如此。本劇請求觀眾，包括堅定的無信仰者在內，要接受無理性信仰與保羅布道力量有直接的關聯，特別是對歌林多（Corinthians）的自發性布道。

我若能說萬人的方言，並天使的話語，卻沒有愛，我就成了鳴的鑼、響的鈸一般。

就算這位偉大精神領袖的信仰是奠基於幻象之上，但誠如英王欽定本的聖經翻譯隱約附和的暗示，倘若沒有這位偉大精神領袖的信仰，人性會墮落到什麼程度啊。

對於劇作的懷疑論者拒絕接受耶穌死而復活，許多信徒並不覺得有多重要，畢竟他們的信仰歷經了好幾個世代世俗懷疑論者的考驗而繼續存活。然而，他們騷動不安的是，這部劇作所體現的基督教布道振奮人心的力量。冒犯到他們的大部分發生在開演之前，就是愚蠢無聊的新聞稿描述了新一季節目的內容。

幾家報社刊登了戲的新聞，接下來的幾天，我確實接到了好幾百封信件，大多數內容雷同，有些是由小孩子耗時費力地抄寫和簽名所寄來的信。儘管寄信給我的人都沒有讀過劇本，但是他們每個人都很憤怒，一致要求劇院取消演出，有些人還寫到他們會為我努力禱告。

在《保羅》公演不到一年之後，康納‧麥克弗森（Conor McPherson）的《討海人》（The Seafarer）被搬上了舞台。這齣戲描述的是四個醉漢窩在愛爾蘭都柏林的一間破房子裡，玩牌的時候所發生的事情。在酒氣氤氳之中，呈現了一則自殘和救贖的聖誕節寓言，如同小說《一位年輕藝術家的畫像》（A Portrait of the Artist as a Young Man）22一樣，活脫是天主教的驚悚故事，不過較為滑稽可笑。其中一個醉漢帶來的朋友居然是撒旦，而另一個醉漢玩撲克牌到了最後竟以自己的靈魂下注。在地獄裡，魔鬼說道：

真的沒有愛你的人，即使祂也不會。（**魔鬼指了指天空。**）祂已經放下了你，連祂都對你感到厭煩。你就被關在一個比棺材還要小的空間，而這個空間埋藏在好幾千哩之下，在冰凍漆黑的廣大海床之下。你就被活埋在那裡。那裡非常冰冷，冷到你可以感覺到流下的憤怒淚水都凝結在眼睫毛上，而且你的每一根骨頭都因為深沉且永久的痛苦疼痛著，你會不禁想著：「我必然要死了……」可是你卻永遠不會死。

21 即希臘文的耶穌。

22 愛爾蘭作家詹姆斯‧喬伊斯（James Joyce）的名作之一。

老醉漢們的家人合力送走了魔鬼，結果證明他們彼此是相愛的，而愛正是他們的救贖。就在魔鬼離開房子的那一刻，「『耶穌聖心』底下閃閃發光，而房間裡也照進了第一道曙光。」

我不太關心劇作是否反映出我個人看待經驗的方式，反而會為了劇作家在作品中所流露出的信念和真誠久久無法言語，而這也是《討海人》和《保羅》都能感動我的原因。國家劇院沒有責任要公正持平地看待一切，畢竟新聞工作並不屬於劇院的事務。在每週三的計畫會議中，我們照常不太在意大家是否都贊同某個劇本。我曾經受到一位藝文記者的質疑，關於劇場人為人察覺的左派偏見。我那時其實應該要駁斥有人將創造性藝術分門別類，因為連政治信念都不再能夠套用於那樣的分類。然而我卻說要是有人可以寫出優秀的右派劇本的話，我很樂意製作成戲。無聊的劇本紛至沓來，都是偏執地處理某一個論點而已，而且完全欠缺戲劇張力。言之有物的劇作實在少之又少。像是專搞鐵娘子柴契爾夫人個人崇拜的百頁文字，還是幾個月之後寄來的前南非總統納爾遜・曼德拉（Nelson Mandela）的造神劇作都難以搬上舞台，被我否決的原因是因為這兩個劇本完全無戲可言。可是對於那位柴契爾夫人的沉悶擁護者來說，他寧可相信自己是政治偏見的受害者。

我總是很高興能夠翻轉人們的預期心理，但是有些人卻堅信劇院懷有意識形態的目的。對於討人厭的右派評論人士來說，我們是侮慢且膽小的左派分子，只樂意毀損基督教，而沒有勇氣挑戰伊斯蘭教。事實上，沒有人有興趣詆毀這兩個宗教，而是幾位戲劇家深深著迷於變形基本教義派的起因和影響性。

* * *

理查‧賓恩是第三個怪獸主義者劇團在奧利維耶劇院推出大卡司劇作的成員。其二〇〇八年的《英格蘭人很友善》(England People Very Nice)，描述的是倫敦四波移民浪潮漫長驚險的喜劇性旅程。首波是法國胡格諾派教徒(French Huguenots)、接下來是愛爾蘭人、猶太人、而最後是落腳於貝斯納爾格林區(Bethnal Green)的孟加拉人。不論是為了逃離迫害或貧困，每一波的新移民都面臨著住所、工作、宗教和文化上暴力的敵意。在一家酒館裡，劇中人物伊達(Ida)抱怨法國人：

湯維生。

該死的青蛙！都虧了我的祖父沒有死在英國內戰，所以有一半的法國人可以來這裡靠賣青蛙

伊達、勞瑞(Laurie)和雷尼(Rennie)，兩個倫敦的工人和一個牙買加人，他們還在同一間酒館喝了四幕戲和四世紀的酒。當愛爾蘭人、猶太人和孟加拉人抵達倫敦的時候，他們還在酒吧。沒有哪種種族刻板印象沒有受到嘲弄。

伊達：這些該死的愛爾蘭佬！為什麼？愛爾蘭佬如果想要跟另外一個愛爾蘭佬說些什麼，幹嘛不乾脆就說出來？他們為什麼一定得生氣、彼此槓上一架，然後再寫一首歌來說這件事？

勞瑞：因為愛爾蘭人很重視口語文化。

在開始寫劇本之前，理查是個單人喜劇演員。他後來還寫出了《一夫二主》，一齣主要就是要

讓觀眾發笑的劇作。《英格蘭人很友善》幾乎一樣是讓人捧腹的劇作，只是笑點完全不含蓄。而這部戲的歷史背景豐富，並且關注了許多問題。四幕戲中的跨種族戀人都是由蜜雪兒・泰瑞（Michelle Terry）和薩夏・達文（Sacha Dhawan）這兩位年輕演員飾演。而他們的演出精湛大膽，在一波波難民移居英國的混亂過程中，表現出了劇作渾然天成的樂觀精神。法國人受到蹧蹋，而他們的孫子反過來蹂躪愛爾蘭人，後來的猶太人則被愛爾蘭人凌虐。大多數的移民後來都不再只是居住在貝斯納爾格林區，而是搬到艾塞克斯郡（Essex）去過著寧靜的郊區生活。在第四幕最後一場戲中，薩夏扮演的孟加拉人孟希先生（Mister Mushi），與蜜雪兒扮演的愛爾蘭和猶太人後裔黛博拉，兩人在戰時結婚一起生活終老，因而見到了自己的孫輩受當地清真寺的影響變得偏激。這齣戲提出的問題是：幾世紀以來迫害範式的集結，是否真因激進伊斯蘭主義而受到威脅。

《英格蘭人很友善》的慎重其事讓人心服口服，沒有人可以在這一點上加以責難。這齣戲就像是一部粗俗卡通，穿插著投影的連環漫畫來推動整場演出。隨著戲進入尾聲，氛圍陰沉了下來，本身為虔誠穆斯林的孟希深感憎惡地聆聽著一段動畫製作的布道演說，那是逐字引用伊斯蘭瓦哈比教派（Wahabi）的傳道者會在網路上散布的那種垃圾言論。

　　你們這些住在西方的穆斯林，你們更關心的不是你們女人的穿著，而是多常倒一次垃圾。當農夫要評斷一頭公牛時，他不會看公牛，而是會看母牛在做些什麼。阿拉最終一定會審判你們！

只有有心人才能了解箇中的諷刺意味。對於《每日郵報》（Daily Mail）來說，國家劇院依舊是

「多元文化主義的必要基地」。對於《衛報》（Guardian）而言，這齣戲儼然堅信國家劇院永遠不背離自由主義的共識，即使只是調性的偏離都足以引起變節的指責，而從白人工人階級尖銳的觀點來看移民史更是饒富趣味。「背景不同的七個人」被派遣到奧利維耶劇院記錄他們覺得失望的部分，可是他們都是《衛報》的固定撰稿人，儘管不同背景，卻沒有呈現出不同的世界觀。

《英格蘭人很友善》奚落了種族偏見、讚揚了移民，同時認知到新移民和處於最困難處境的社群兩者都受苦了。理查‧賓恩同時發出了離經叛道的、人性的、尖銳的、滑稽的、冒犯的、憤怒的聲音，以及對有違文雅順從的包容。他的劇本爆發出無比的戲劇能量。儘管我同情《衛報》教條式的虔敬，但是我偏好經營的是有足夠自信而能夠挑釁這些信念的劇院。

有充分自信偶爾卻會使人忘記細微差異、模糊矛盾和均衡和諧，而過度堅持己見。雖然一篇八百字的專欄論戰通常會比關於劇場的爭辯來得讓人自在，但是我對編舞家和導演洛伊德‧紐森（Lloyd Newson）和其「DV8身體劇場」（DV8 Physical Theatre）[23] 有著絕對的仰慕，因此當他轉移焦點到言論自由、檢查制度、同性戀恐懼和宗教基本教義派的時候，我樂於跟隨他的腳步。

國家劇院聯合製作了洛伊德的四場表演，而這些表演都清晰展示了我為何從一九八○年代就開始喜歡他的作品。當時的他已經開始打破舞蹈、劇場和電影的藩籬，探討艱難的主題。關於偉大的劇場是建立在妥協之上的說法，洛伊德就是對此活生生的駁斥。他激烈的視野原封不動地呈現在舞台上，激烈態度甚至如同宣傳的說法一樣，只要他的戲在活生生的舞台上一開演，那晚到的觀眾呢？一個都不准入場。

23 DV8 為英文 deviate 的縮寫，具有脫軌、背離之意。

「或許我們可以晚五分鐘再開演，好讓晚到的人有時間找到座位坐好。」當我們討論首次合作案的條件時，我這麼建議過。

「準時進場是觀眾的責任。」洛伊德堅持說道。雖然為人風趣和善，但是他可是個不好招惹的人物。

儘管我惶恐不安，還是跟劇院前台的工作人員吩咐了有關規定。有個晚上，身為洛伊德粉絲的流行天后瑪丹娜（Madonna）晚到了十分鐘。根據驚恐的前台經理的說法，親自觀看每場演出的洛伊德會突然不知從何處現身來禁止出入。可是這一晚他卻遇到了對手，流行天后降服了他，只能讓她走進觀眾席看完剩餘的演出。

等到了洛伊德於二〇〇七年來演出《跟你直說》（To Be Straight With You）的時候，劇院前台工作團隊已經知道怎麼把晚到的觀眾，在不讓他察覺之下偷渡到後排樓座的方法。這是無法歸類的表演，以八十五次逐字訪談為基礎，透過令人驚奇的方式融合了舞蹈、文本和錄像來傳達，整個演出的驅動力是來自於一種關於宗教對於同性戀偏執態度的個人憤怒。各種形式的基本教義派都是這個表演的關注所在，而其中最令人不安的證據是來自於一位十五歲的跳繩男孩赫爾（Hull），當他向父母親出櫃之後，他就被家人逼到後巷刺傷。最終的高潮就是他離家逃到倫敦，並在那被新結交的同性戀朋友欣喜若狂的擁抱，此時只見男孩跳繩的歡樂迴旋逐漸超越了他故事的恐怖。

由於洛伊德一直耿耿於懷他所發掘的激進伊斯蘭，所以在二〇一一年又回到國家劇院推出新作品《我們可以談談這件事嗎?》（Can We Talk About This?）。洛伊德所蒐集的資料來源，多是那些發現有些事情不能說，並為此付出代價的人。他重溫了這些故事——其中包括了對薩爾曼·魯西迪（Salman

Rushdie）所下的追殺令、謀殺荷蘭電影導演堤奧‧梵高（Theo Van Gogh），以及一起一九八四年的妖魔化事件——該事件主角是中學校長雷‧哈尼福德（Ray Honeyford），他當時寫了篇文章刊登在一份右派期刊上，文中反對盛行的多元文化主義信條以及其對英國教育的影響。一位憤怒的贊助人在演出一半時不禁大聲咆哮：「這根本是伊斯蘭恐懼症的狗屁表演！」雖然他是單一個人，但是倒是說出了大部分自由派觀眾感到氣餒的心聲。

《達拉》（Dara）則是把激進基本教義派放在不同的情境之中，其時代背景是蒙兀兒帝國時期的印度，原劇本來自巴基斯坦劇作家沙希德‧納迪姆（Shahid Nadeem），由譚雅‧讓德（Tanya Ronder）於二〇一四年改編搬上舞台。儘管這齣戲跟洛伊德‧紐森的表演一樣讓人難受，但是其關懷重點是劇中英雄所提倡的普世伊斯蘭教，而這是眾多主要是年輕穆斯林的觀眾所同意的看法。

* * *

　　我是個穆斯林，但是我跟大家每一個人一樣也是人。如果我們選擇愛一個特別的人，難道這就表示只有這個人值得愛嗎？「你們有你們的宗教，我有我的宗教。」「關於宗教，絕無強迫。」這是直接引自古蘭經的話。我們不能夠把自己的宗教強行加諸於他人身上。

　　《達拉》這部戲是以巴基斯坦人的觀點來看印度次大陸。多半的情況下，我們是以自己的觀點來看世界的其他地方，而西方介入他國事務這把雙面刃則不可避免地成為我們許多劇作家的創作焦點。麥特‧查門（Matt Charman）是有著無價覺察力可以嗅出故事的年輕作家。他在二〇〇九年寫了《觀

察家》（*The Observer*），劇中描述了一位懷抱理想主義的國際選舉觀察家前往一個不知名的西非國家，並在那體現了西方自由主義的入侵。二○一○年的《鮮血與禮物》（*Blood and Gifts*）是 J·T·羅傑斯（J. T. Rogers）的劇本，劇中描述了一位美國中央情報局駐外站長於一九八一年前往巴基斯坦，去資助一個叫普什圖（Pashtun）的叛亂組織，以便協助他們對抗蘇聯入侵阿富汗。莫伊拉·巴菲尼的龐大劇作《歡迎光臨底比斯》（*Welcome to Thebes*）（同樣寫於二○一○年）則是重新處理了希臘神話，以此想像了一個受到內戰嚴重摧殘並企圖重新振作的非洲國家，他們尋求的並非是要西方伸出援手，而是獲得富有鄰國的幫忙。然而，這個比較富有的國家積極跨越國界強行實施民主制度，完全是在謀求利益的動機之下——該國總統只把底比斯視為一個「巨大的經濟發展區域」。

雖然我自己沒有找到或發展出跟非洲有關的非洲劇作，但是比爾·T·瓊斯（Bill T. Jones）從紐約帶來了奈及利亞音樂家菲拉·庫堤（Fela Kuti）的音樂劇傳記。二○一○年的時候，前來國家劇院觀賞《菲拉！》（*Fela!*）的大部分觀眾似乎都是奈及利亞人，菲拉·庫堤的音樂幾乎讓他們忍不住隨即起舞。至於觀眾中的少數白人則要一段時間之後才開始仿效，當奈及利亞人在派對狂歡之際，這些白人也斯文地輕輕擺動。

其他歐洲地區的當代聲音也同樣不足。有些時候，我會閱讀一些在原文引起轟動的劇作譯本，但是卻發現自己完全給難倒了。其關鍵是由於許多歐洲劇場都受到大力補助，他們的作家因而只需要吸引小眾菁英觀眾，至於劇中的密碼，就待導演和觀眾自行解碼。我認為自己不可能要求國家劇院的觀眾來解開連我自己都解不開的謎團。

但是有兩個劇作特別凸出。達德烏什·史渥伯杰尼克（Tadeusz Slobodzianek）的《我們這一班》

（*Our Class*）是描寫其母國波蘭的一齣政治反抗劇。一九四一年，波蘭的耶德瓦布內鎮（Jedwabne）發生了一千六百名猶太人大屠殺的事件。許多波蘭人，包括統治他們的復甦右派國族主義者在內，都深切抗拒該事件的最新調查結果——將屠殺歸咎於波蘭的在地社群而不是當時占領該地的德國納粹。《我們這一班》描述了同一個班級中十位同學的故事，時間橫跨一九二五年至今，反猶太主義則是貫穿全劇的主題。對於身材像頭大熊一樣魁梧的達德烏什來說，少了十分之一猶太人口的波蘭變得貧瘠了。他認為在二戰期間遭到抹滅的猶太文化是波蘭文化遺產的一部分，但是卻在他出生前就被完全去除。

＊＊＊

《三個冬天》（*3 Winters*）是克羅埃西亞劇作家譚娜・史帝維契奇（Tena Štivičić）以自己慣用的英文寫成的作品，描述了同一座房子一九四五年、一九九〇年和二〇一一年發生在札格雷布市（Zagreb）的故事。席捲寇斯家族（Kos）的歷史暴力，其猛烈程度幾乎不亞於達德烏什・史渥伯杰尼克劇作中的耶德瓦布內鎮所經歷的災難。屋子裡的四代人不斷適應著殘留的君主政體，歷經了法西斯主義、共產主義、內戰，以及最終自由市場資本主義的無情需求。誠如許多頂尖劇作一樣，《三個冬天》聚焦描述一個家族，尤其是家族中的女性，她們如何在席捲家門的世界動盪中奮戰與相愛的故事。

＊＊＊

在星期三早上的會議中，我一向都比同事更在意劇作的格局大小，而且總是想要找到能夠在國家劇院較大的兩個劇場上演的劇作。然而，我們迫切地需要瞭解彼此，而最佳辦法莫過於讓我們難受地

把自己置身於對方的家庭之中。為了在內省的劇作和關注外界世界的劇作之間取得平衡，我通常會尋找焦點明確但野心較大的劇本。一個家族就足以讓觀眾融入更寬廣的巴爾幹半島悲劇；在柯泰斯洛劇院上演的一個倫敦北部猶太家庭的小戲，或許跟在奧利維耶劇院的大型中東史詩劇傳達了同等分量的訊息。

當我在二○○二年請麥克‧李（Mike Leigh）吃午餐時，我問他是否願意幫國家劇院做齣戲。他說，從來沒有國家劇院的人邀請他吃頓午餐，所以他當然說好，答應會幫我們做齣戲。只是一份烤多佛比目魚？這樣就可以邀到一部戲？一份午餐和完全保密的但書：他要與七位或八位演員用四個月的時間來集體即興創作一齣戲。每個人都知道麥克做事的方式，因此一點也不成問題。

「我早就開始思考，現在可能是做點東西來談談**我們的共通之處**的時候，」麥克說道，「可是先不要告訴別人。」他的眼中閃爍著關於我們兩人都有曼徹斯特猶太根脈的快樂認知。雖然猶太議題是紐約劇場的主題之一，但是一直以來倫敦的猶太觀眾似乎不太熱衷看到舞台上的自己，而這或許是歐洲移民社群不希望自己引人注意的焦慮反應。可是我認為我們能面對麥克‧李在新劇中所呈現出來的自己。麥可已經有十二年沒有做戲了，因此二○○五年的訊息公布後就馬上引起了很大的迴響。公告沒有透露新戲的任何內容，甚至連個劇名都沒有就未演先轟動，讓第一輪預售票銷售一空。

在正常的情況下，麥克會聯絡一些固定的合作伙伴，也與一些新的合作人選見面，然後一同即興創作。然而，為了集體即興創作出一個具敏銳觀察的猶太家庭劇作，麥克需要八位有猶太家庭成長經驗的演員；這意味著，選角部門的托比‧威友（Toby Whale）和其部門同仁必須聯絡全倫敦的戲劇經紀人，詢問旗下是否有客戶是猶太人。猶太經紀人可以連想都不用想就說出一串人選。非猶太經紀人

的反應通常是：「親愛的，我不知道欸。我怎麼會知道呢？」

大多數人都不知道。可是為了幫麥克·李的戲找到演員，經紀人必須打電話給客戶詢問對方是否為猶太人。麥克終於找到了八個演員，而四個月之後就孵出了一齣新戲。他們容許我觀賞最後一次整排。

《兩千年》（*Two Thousand Years*）這部劇作後來還被集結出版，麥克在引言中寫道：「這是我的猶太劇作。」他的劇本雖然都是即興創作，但是都是由他統籌編寫才會搬上舞台。「我的電影和劇本都是以某種方式來處理認同議題。你是誰？你是什麼？哪一個是真正的你？而哪一個是別人的期望和偏見所定義而成的你？」

劇中角色祖父戴夫（Dave）說道：「妳生來是猶太人，妳就是猶太人啊。」孫女譚米（Tammy）回說：「那不是全部的我——我感覺自己是猶太人，但是也覺得自己不是猶太人。」

我不是唯一一會認同後述家庭的猶太人——這樣的家庭感覺很猶太又不猶太，會吃培根，會為了以色列在加薩（Gaza）的行動感到痛苦，以及為了劇中兒子喬許（Josh）突然擁抱極端正統猶太教而深感困惑。然而，對於以色列和巴勒斯坦、宗教和社會進程等更廣泛的問題，麥克的熱情回應也同樣感動了非猶太裔的觀眾。

首場預演之後，正當我徘徊在柯泰斯洛劇院外頭想要打探第一批觀眾對戲的反應，一個拿著筆記本的年輕記者攔住我問：「你剛看完戲嗎？」

我謹慎地說自己看了戲。

「我是《衛報》記者，」那位記者說道，「你覺得這戲怎麼樣？」

我說這是我這輩子看過最聰明的戲了，我是猶太人，可以證實戲裡對猶太認同有著深刻的洞察，

可是要是你不是猶太人的話，也會愛上這齣戲的。

「非常謝謝您，」那位記者說道，「我可以引用你的話嗎？請問尊姓大名？」

我憑空杜撰了一個名字。我回道：「『奈傑爾・夏普斯』（Nigel Shapps），我四十二歲。」我少報

了幾歲真實年齡，這跟我是猶太人無關，只因為我是個虛榮的人。

隔日的《衛報》刊載了麥克・李回歸劇場的報導，一字不漏地引用「奈傑爾・夏普斯」的看法，

但是沒有提到他的年紀，這一點就令人遺憾了。麥克對奈傑爾留下了比多佛比目魚更深刻的印象。為

了滿足觀眾對於戲票的需求，我們把《兩千年》移到利特爾頓劇院演出。睽違六年之後，麥克才又帶

來了新作《悲痛》（Grief），這是探索一個一九五〇年代郊區家庭真實情事的哀傷劇作，萊斯莉・曼

維爾（Lesley Manville）的演出令人深深動容，她扮演了劇中一位戰爭寡婦，竟然因為受創極深而親

手摧毀了自己的女兒。

以家庭為主軸的劇作為劇院帶來了觀眾入戲最深的許多夜晚。在露辛達・寇克森（Lucinda

Coxon）於二〇〇八年的劇作《現在快樂嗎？》（Happy Now?）中，其中心人物凱蒂（Kitty）是一位

擁有一切的女人——有個管理慈善機構的好工作、一個丈夫、兩個完美的小孩、和一個同志好友。在

我們所做過的戲當中，這是最令人認同而感到痛苦退縮的戲。凱蒂永遠感到疲憊，她總是倉促地打點

好小孩再送他們去上學、要承受婚姻瀕臨崩潰的朋友們只在乎自己的自利心態，還要顧及自己傑出丈

夫的巨大自尊，因為對方為了讓自己感覺良好而從律師轉行當老師。此外，她的母親是個知道要如何

激怒她的黑帶高手。

二〇一二年，史蒂芬·貝勒斯福德（Stephen Beresford）放棄了成功的演員生涯，創作了第一個劇本《豪斯曼家庭的最後情事》（*The Last of the Haussmans*），因此他知道演員在營造角色和傳達台詞方面所需要的東西。茱莉·華特斯（Julie Walters）飾演的茱蒂（Judy）是一九六〇年代的難民，她把一雙兒女的生活搞得一塌糊塗，不只在他們小時候就把他們拖到印度的一家靜修處所，現在他們更必須住到她在南部德文郡（Devon）海邊的破房子裡。

> 茱蒂：現在這裡都是渡假屋了。這些法西斯豬玀。他們不希望我拖垮他們獨有小藏身處的房價……這是房地產。你知道嗎？這是世界各地的政府設計來控制的最佳利器。只要讓人們關心自己的房產，根本可以不用監管國家，因為這些人會主動幫政府監察。什麼居民協會？簡直是比前東德國家安全部還要爛的東西。

如果是在三十年前，傳達這樣的對白多半不帶任何諷刺意味，畢竟那似乎依舊是劇場可以號召群眾力量的年代，看完戲的觀眾會被激怒到足以打倒不公正的系統，只是系統絲毫不受動搖。而現在號召群眾的力量已經相當薄弱——理解我們自己和我們的居所已經成為了全職工作，一九六〇年代世代的敗壞處境正是這齣戲的主題。茱蒂的兒女顯然因為她的極度自我放縱而狼狽不堪，而這個劇作並沒有以簡單的譏諷來處理一個夢魘般的母親或是這個母親的價值觀。

《哈珀·雷根》（*Harper Regan*）是賽門·史蒂芬斯（Simon Stephens）於二〇〇八年的劇作，描述了萊斯莉·夏普（Lesley Sharp）扮演的劇中主角，踏上前往斯托克波特（Stockport）的漫長艱困

旅程，但是抵達時還是來不及親口告訴父親自己對他的愛。她有一連串與孤單男子的慘痛邂逅，以及一次與母親令人傷痛的衝突。哈珀心中燃燒的憤怒是如此地激烈，就像是譚娜‧史帝維契奇和史蒂芬‧貝勒斯福德的劇中人物一樣，然而，

哈珀不能在盛怒下說話⋯⋯

哈珀把拳頭塞進自己的嘴巴⋯⋯

哈珀就只是看著她。她說不出話。她氣到全身顫抖。

＊　＊　＊

賽門把英格蘭北方的情感靜默譜成了一部戲劇性的詩篇，就像是跟他經常合作的導演瑪麗安‧艾利奧特一樣，也成長於斯托克波特。我的家鄉是比較舒適的迪茲布里（Didsbury），離那裡只有幾英里遠，是曼徹斯特的中產階級郊區，但是賽門劇中人物的情感壓抑和沉默寡言，對我而言似乎並不陌生。賽門放棄教職後才開始全職創作劇本，他對自己筆下所描寫的生活可謂知之甚詳。

儘管許多藝術家的藝術創作都與自己以前的生活有關，但是難以避免的是，卻只有極少部分能夠觸及到自己以前的世界。就國家劇院上演的戲而言，主題大部分確實都來自於前來看表演的觀眾最為疏離的社會角落。倘若我們的新劇作不存在大都會偏見的話，那是因為這些劇作家多半都是把自己扎根於大都會以外的世界，作品也流露出自己對於那個世界的同情。在二〇〇六年的《菜市場小子》

（Market Boy）中，大衛・奧德瑞吉將整個羅姆福德市場（Romford Market）搬上了奧利維耶劇院的舞台。場景設於柴契爾夫人主政的一九八〇年代中期，在喧鬧的盛大演出中，再現他當時在菜市場兜售高跟鞋所經歷的情感教育歷程。

把他們想要的東西給他們，他們就會把你想要的給你。我們是生來追逐女人的，而女人都是生來買鞋子的。

《高校男孩的歷史課》、《戰馬》、《深夜小狗神祕習題》和《一夫二主》是國家劇院在商業上大獲好評的四齣劇碼，而這四齣戲都對倫敦敬而遠之。

透過舞台，劇場可以與更廣大的社群有深度互動，是因為劇作家和演員呈現了來自個人的經驗，或者是他們透過創造性的同理心來觸及人心。然而，該如何把觀眾從類似露辛達・寇克森在《現在快樂嗎？》裡那一對伴侶，擴及到如同納迪亞・佛的《家》中的那群孩子，一直是劇場面臨的難題。說實在話，即使能觸及類似劇中伴侶的觀眾——他們都太疲憊了，而且要去哪裡找臨時保姆來照顧小孩呢？孩子出生前，他們是經常到劇院看戲的人，或許等到孩子大到可以照顧自己之後，才有可能再回來欣賞演出。至少等到他們真的回到劇場看戲時，他們會感覺這還是屬於自己的場所。

若說到堅決主張藝術不應主是特權菁英分子的專有資產，沒有一位劇作家能像李・霍爾（Lee Hall）一樣令人心悅誠服。正因如此，二〇〇八年當《礦工畫家》（The Pitmen Painters）於泰恩河畔新堡（Newcastle upon Tyne）的現場劇院（Live Theatre）公演的時候，我就趕緊前去觀賞。看完戲隔

週的星期三會議，我根本沒有跟大家討論就逕行宣布：「我們要引進這齣戲。」

《礦工畫家》說的是一個真實的故事。一九三四年，在諾森伯蘭郡的煤礦城市阿星頓（Ashington, Northumberland），當時伍德霍恩媒礦公司（Woodhorn Colliery）的礦工想要在夜間學習經濟課程，可是苦於找不到老師，就只好改選藝術賞析的課。藝術賞析的老師很快就理解到，用幻燈片向這些礦工介紹古老的大師作品是不會讓他們有任何成長的，因此他決定讓礦工動手作畫。儘管大家開始知道有一群作畫的礦工，他們還是繼續下礦工作。真正改變他們的不是藝術的存在，而是親手創作藝術的過程。其中一位礦工是這樣描述自己完成第一幅油畫的感受：

當我停下來看著自己完成的東西，我才突然意識到光線——已經早上了——該是要上工的時候了。我以為頂多是一個小時左右的時間，想不到竟然畫了整晚。我不禁發抖——真的是全身顫抖——因為這是我在人生中第一次真正完成了某個東西。

在麥克斯‧羅伯茲（Max Roberts）設計的舞台上，你可以看到礦工們的繪畫，而這些畫作本身透過藝術傳遞了普通生活的豐富。礦工們在礦井和酒吧的平凡現實、賽狗和賽馬，或是一杯啤酒和一場西洋棋中，找到了一種超脫的力量。

李‧霍爾的電影《舞動人生》（Billy Elliot）追述了一個礦業村莊的年輕男孩因為舞蹈而出現的人生轉變。比利（Billy）很幸運，因為他誤打誤撞上了一堂芭蕾舞課；礦工畫家們的幸運則來自於他們找不到老師教經濟學。《礦工畫家》結束於一九四七年，當時的戰後政府承諾讓每個人都能夠修習藝

術與接受教育。一位礦工說道：「他們現在不會再讓出惼莎士比亞和惼歌德給上層階級了。」接任的政府卻背叛了這些人。李・霍爾的出身與比利・艾略特（Billy Elliot）和阿星頓礦工一樣，也跟他們一樣幸運，他加入了一個地方性的青年劇團，並且進入劍橋求學。由於他是個傑出的劇作家和電影編劇，我料想他現在已經屬於為人辱罵的都會菁英，可是他代表著自己的社群，不斷地把背棄藝術普及的承諾所激生的憤怒轉化為藝術。

李的劇本提出了一個管道來抒發恆久不變的沮喪。畢竟我們有太多同胞在離開學校之前，都沒有被引介去認識自己支付的負稅所應得的文化財富。這個國家的每個文化機構都承諾要幫助學校，不只是藝術賞析而已，更是要如同礦工畫家一樣，讓人們能夠參與藝術的實踐。在國家劇院，我承繼了自一九九五年就已經啟動的「連結」（Connections）計畫，以便直接回應學校寄予國家劇院的期望。每一年，劇院會委託已有聲譽的劇作家構思十齣小戲，在此僅羅列幾位本章提及的人物，如霍華德・布倫東、莫伊拉・巴菲尼、露辛達・寇克森和李・霍爾等人。全國多達五百個學校以及青年劇團會從中挑選一齣想演的戲，之後每個團體會在全國各地四十多間合作劇院的戲劇節中，演出自己的戲劇製作。二〇一六年，全英國有一萬名青少年參與了這個計畫——如同一個龐大的阿星頓礦工畫家團體，大家捲起衣袖，親自上工。其中少數幾個團體會受邀到倫敦，參與國家劇院為期一週的戲劇節演出。

即使是其中最平淡無奇的演出，你也能察覺到這些青少年變得如此充滿自信，以及深刻地分享自己選擇傳達的劇作家託付於劇作的廣泛主題。如同阿星頓的礦工畫家，這些孩子們終將回歸自己的社群，而其獲得的回報是這個社群投入了戲劇演出。這些然而，就這一次，劇作家投入了範圍更廣的社群，孩子在國家劇院演出的時候，跟一般觀賞契柯夫戲劇日場演出的觀眾相比，他們和他們坐在觀眾席中

135 第四章 關於自己和彼此

的啦啦隊似乎要喧鬧活潑多了。但是你會不禁注意到，就一切基本要件來看，他們對於活動的投入是一致的——能夠感同身受、沉浸在他人的生命經驗中、熱情包容且自由開放，你盼望每個人都能如此。就我們付出的無法估量的代價而言，一個失靈的政體已經使得半數的人口不只是在物質方面有所欠缺而已，連在藝術和藝術教育的提供也顯然不足。

* * *

二〇一〇年，當我在布西劇院（Bush Theatre）觀看詹姆士‧葛拉漢（James Graham）的劇作《威士忌品酒師》（The Whisky Taster），他那時才二十八歲，並沒有比那些二「連結」計畫的孩子們大多少。我問他想要為國家劇院寫怎樣的戲，他隨即就自個兒慷慨激昂地說了起來…「我愈來愈著迷於一九七四年到一九七九年之間的『懸峙國會』（hung parliament）24時期，」他後來寫道，「而早在二〇一〇年大選之前就有這樣的情況，順帶可以拿來跟當代的情況做比較。」二〇一〇年的大選結果造成了懸峙國會，保守黨人士和自民黨人因而正式結盟。可是想要著墨一九七〇年代中期的懸峙國會？他是認真的嗎？我無法想像我們何以在三十年後需要一個這樣的劇本，探討工黨政府和自民黨短暫結盟時所發生的經濟延宕、罷工以及國會陰謀。我對那個時期有著沮喪慘澹的記憶，可是當時尚未出生的詹姆士竟然栩栩如生地向我推銷他的想法。

「好吧，」我說，「我們什麼時候可以看到劇本？」

《下議院》（This House）在幾個月後送抵劇院。詹姆士並不是一個打混的作家。訪問過下議院（House of Commons）不同黨派的議員之後，他決定真正的戲劇事件發生在黨鞭辦公室（Whips'

Office），而且故事主角是令人料想不到的工黨副黨鞭華特·哈里森（Walter Harrison）和保守黨副黨鞭傑克·韋瑟里爾（Jack Weatherill）。他以這兩個人物為中心寫出了一部關於政治事業的宏大劇本，而這正是我想看到並允諾怪獸主義者劇團在較大劇院上演的那種劇作。我的煩惱是這個劇本可能無法吸引那些沒有經歷過那段時期的觀眾，因此打消了把它放入奧利維耶劇院檔期的念頭。我告訴詹姆士這齣戲比較適合在柯泰斯洛劇院演出，這樣比較沒有售票壓力，而且戲裡在走廊的權謀耳語不必用力演就可以傳遍觀眾席。他聽完後有些氣餒，但是他很快地按照我們給他的評點寫出了另一個版本。

《下議院》於二〇一二年公演的時候，首批排隊進場的觀眾是政治人物，而他們大多數人頂多時有時無地支持表演藝術。可是有誰會不想要看看舞台上的自己呢？此外，令他們驚訝的是，這並不是把他們的失敗當作笑柄的戲，反而是從他們職業的醜陋真實中獲得樂趣。柯泰斯洛劇院的戲票在幾天之內售罄，我們也就順理成章地把《下議院》移到奧利維耶劇院繼續公演，這齣戲還是一票難求，票房好到可以移師到倫敦西區。要不是因為當時唯一一家有空檔的劇院老闆偏愛安德魯·洛伊德·韋伯（Andrew Lloyd Webber）製作的新音樂劇，這齣戲早就在西區上演了。對於這齣戲能夠如此成功，大概只有劇作家本人沒有感到意外。

雖然詹姆士闡述構想時是聚焦在自民黨和工黨的結盟，以及其與二〇一〇年聯合政府的相似之處，但是事實證明這並非重點所在。在兩個黨辦公室超現實運轉和交易的樂趣背後，存在著對議會過程一個令人肅然起敬的信仰。而這讓人想起了麥可·弗萊恩的《民主》。除此之外，我們還可以感

24 沒有單一政黨取得過半數議會席次的選舉結果，造成黨派僵持不下的情況。

受到一股巨大的失落感。劇中的政治人物屬於另一個年代——他們似乎有真實的生活，扎根於真實的社群。進入國會之前，華特‧哈里森是個電工和工會幹事，至於傑克‧韋瑟里爾則是在接管家族公司前當過裁縫學徒，而他們兩人都在二次大戰時上過戰場。由顧問、研究人員和新聞專欄記者所宰制的當前國會就顯得較為貧乏，這些人的終身職業只有政治而已。因此，這個劇作哀悼了一種政治部族的消逝，那群人有著政治之外的生活，而政治上的敵意都不只來自個人的虛榮而已。

其實《下議院》傳達的是人類簡單的正直行為。為了拉下當時的卡拉漢政府（Callaghan government），就在要投下信任票的迫切時刻，工黨議員阿爾弗雷德‧布勞頓（Alfred Broughton）卻躺在臨終的病榻而無法投票。為了補償政府失去的這一票，傑克‧韋瑟里爾向華特‧哈里森提出自己要棄權的建議，而他的這個舉動必然會激怒該黨領導人而終結他的政治生涯。哈里森對此相當感動，故而拒絕了韋瑟里爾的建議，結果政府因為少了一張信任票而垮台。不過，詹姆士‧葛拉漢的劇本揭露的不只是一段超越黨派的友誼，而且透過這段友誼來強調凌駕個人利益而存在的原則、正直和誠實等價值。二〇一六年，《下議院》終於在倫敦西區公演，而就在幾個月前，英國才剛成為脫歐公投和其後果的受害者。只見追逐私利的政治菁英其愚蠢輕浮的相互較勁，而所謂的原則、正直和誠實都淪為他們協商的商品。

* * *

「這個劇本粗硬，談的是國家狀態。暫定劇名：《被駭了》（Hacked）。」理查‧賓恩說著，「你覺得怎樣？」

我的回答之一：「當然好啊，請開始進行。我們什麼時候可以有劇本？當你寫完的時候，麗貝

卡・布魯克斯（Rebekah Brooks）的審訊也結束了吧，不是嗎？」

理查的朋友兼劇作家同行克里夫・柯爾曼（Clive Coleman）也是一位新聞記者，他當時正在追

蹤新聞國際集團（News International）因為非法電話竊聽的法律訴訟。克里夫認為這樁竊聽醜聞顯示

了，我們以為國會、警察機關和無懼的自由新聞報刊等機制，具有堅若磐石的廉正，但是不過是自欺

欺人而已。事實上，我們心知肚明梅鐸新聞集團控制政治階級，我們現在也了解到新聞國際集團與倫

敦警察廳的關係有多密切。事情顯然愈來愈荒謬，對於不利於新聞國際集團堆積如山的證據，要是有

人膽敢質疑其何以拒絕採取任何行動的話，倫敦警察廳竟然會面紅耳赤地加以斥責。當新聞國際集團

的執行長麗貝卡・布魯克斯於二〇一一年遭到逮捕時，這次行動終於承諾我們將會揭露梅鐸新聞集團

與政治、執法機關和整個國家到底有多麼緊密的關係。

在克里夫的大力貢獻下，整個案件的司法程序結束之前，理查就完成了劇作。「是啊，」劇中《新

聞自由報》（Free Press）的編輯威爾森（Wilson）對一群新聞記者說道：

我們最近都沒有像樣的人渣故事。哪些人是人渣呢!?人渣顯然就是來自利物浦的人──打零

工的人、沒工作的人、吸毒的人、國會議員、女性主義者、北方人、罪犯、囚犯、少女媽媽、尋

求庇護的人、非法移民、合法移民、擅自占屋的人、有戀童癖的人、騎自行車的人、工會會員、

愛爾蘭共和軍的成員，以及仰賴托育的職業婦女。（停頓。）只要有其中一種身分的人就是人渣

故事，而若是有兩種以上的人，那就是雙倍的人渣故事，保證讓人興奮。

在劇中，為了討好集團的愛爾蘭老闆帕斯卡爾·歐利里（Paschal O'Leary），《新聞自由報》的新聞編輯佩姬·不列顛（Paige Britain）竊聽了跟首相有性關係的知名板球球員傑斯伯·唐納德（Jasper Donald）的電話、女王的電話，奪取威爾森的編輯職務，竊聽了一對十二歲失蹤雙胞胎的電話以便設計他們的父親謀殺了兩人。佩姬·不列顛後來被逮捕了，罪名是祕謀攔截通訊，定罪後被判處兩年徒刑。等到她出獄後，她在歐利里的美國電視頻道有了自己的談話節目，包括瑪丹娜、俄羅斯總統佛拉迪米爾·普丁（Vladimir Putin）和教宗等人都是節目嘉賓。

在這段期間，法院延後了麗貝卡·布魯克斯和共同被告的審訊，要等到二〇一三年十月二十八日才開庭，而這距離理查首次提出劇本構想已經超過了一年的時間。即使是像這樣一齣針對該案件的諷刺劇，我們知道劇院要等到審訊結束才能夠安排這齣戲的檔期，否則就會違犯藐視法庭的法律規定。對於成長於美國憲法第一修正案（First Amendment）[25]的戲劇家來說，這可能是使人困惑不解的事，但是英國法律視無罪推定（assumption of innocence）為優於言論自由的保障，並且禁止出版任何會造成審訊出現偏見的資訊。我們猜想，單是向外公布劇院想要製作一齣這樣的戲，可能就會惹禍上身，因而把戲延後了半年，只在節目單上留下了未標明的檔次，對劇院內部都只說明是理查·賓恩的新作。我們認為等到這齣戲真的開演的時候，應該是在判決結果出來的幾個月之後，這樣起碼會讓人為其時事性感到訝異。

隨著排演時程逼近，審判也不斷拖延。我們諮詢了皇家法律顧問安德魯·卡德科特（Andrew Caldecott），他是關於藐視法庭這一方面的專家。不用說是在審訊期間演出，他確認單是公布演出消息

即會讓我們觸犯法律。他也對我們保證藐視法庭的規定並不會涉及到排演，只要我們戲密進行就不會有問題。理查·賓恩想要知道安德魯是否覺得這是一齣有趣的戲。他告訴我們戲非常有趣，但是要是麗貝卡·布魯克斯被無罪釋放的話，我們當然有可能無法推出這檔戲。可是這麼一來就會影響到我們的時程。由於已經預留下了一大段檔次，我告訴他這齣戲非演不可，他說那麼我們可能會招來大量的毀謗索賠。

「可是劇本並沒有以任何方式暗示佩姬·不列顛就是麗貝卡·布魯克斯，」我解釋著，「或是指帕斯卡爾·歐利里特·魯伯特·梅鐸，同時也沒有暗示劇中的那群低俗的新聞記者是直接取自被人質疑的《世界新聞報》（News of the World）的那群低俗記者。更沒有人說有誰竊聽了女王的電話或是有人跟首相有性關係！我們對被告有沒有罪都沒有意見，我們很樂意由陪審團去做裁決。這不過就是一齣諷刺劇！」

雖然安德魯·卡德科特證實我們是能夠用諷刺劇來做為法律上的辯護，但是他還是建議我們不要冒這個險。

從安德魯位於倫敦法律區[26]的辦公室走回國家劇院後，我告訴尼克·史塔爾我們的麻煩大了，我不可能嚴肅地請求國家劇院的董事會支持我們製作一齣可能永遠上不了舞台的戲，或許是該思考替代

25 此修正案部分涉及言論自由的保障。
26 此處原文 Temple 指的是倫敦市中心的聖殿教堂（Temple Church），附近不僅是倫敦的法律區，更是英國國家法律中心。

方案的時候了。

幾天之後，我們回到安德魯辦公室去梳理出劇本裡有可能會被告的部分。隨著列出的部分愈來愈多，我的心就沉了。在我們討論的版本中，佩姬‧不列顛是《新聞自由報》的新聞編輯，後來晉升為主編，並且是該集團產業規模等級電話竊聽行為的主腦。麗貝卡‧布魯克斯原是《世界新聞報》專題記者，後來被提拔為主編，但是以自己完全不知道有電話竊聽的事來自我辯護。問題所在並不是劇本暗示了有產業規模的電話竊聽，或者是新聞界、倫敦警察廳部門和政治機構階層之間有著不健康的關係，這些其實都沒有爭議。劇本的問題是其中似乎已經認定若干人士違法有罪。

「麗貝卡‧布魯克斯的辯詞也很有問題啊，」我問道，「難道她真的有這麼蠢或無能到不知道自己的報社發生了什麼事嗎？」

我們大致上都同意這一點。

「不然的話，如果我們不讓帕斯卡爾‧歐利里晉升佩姬‧不列顛為主編，而是讓他提拔另外一個愚蠢到不知實情的人呢？如果佩姬‧不列顛沒有升到主編，她就不會被指認是麗貝卡‧布魯克斯，這樣可行嗎？我們可以讓另外一個人來做主編，無辜的主編，不暗示這位主編觸犯法律。」

理查草擬了替代主編的可能設定：喜歡馬匹，有著一頭長鬈髮、嫁給了一個肥皂劇明星、可能有點笨、不會做違法的事。安德魯認為這樣應該可行。在接下來的會議中，我們確保了麗貝卡‧布魯克斯和共同被告都不能對劇本中角色對號入座。

雖然審判是從二〇一三年十月開始，但是等到二〇一四年四月二十八日開始排演的時候，審判還是沒有任何要結束的跡象。我告訴劇組演員劇本有兩個版本。他們手中有一個版本是，罪有應得的佩

姬・不列顛有升職為《新聞自由報》的主編，而在第二個版本中，升職為主編的是愛馬的維吉尼亞・懷特（Virginia White）。佩姬・不列顛則是繼續擔任新聞編輯，在整齣戲裡都在竊聽和說謊，至於可憐無辜的維吉尼亞則笨到完全沒有發現。

「你們最好是兩個版本都記下來。」我對演員說道。「如果陪審團判定被告有罪的話，我們就做第一個版本。可是一旦他們被無罪釋放，我們就會做第二個版本。記得在這段期間不要對外透露風聲。」

我從沒有見過麗貝卡・布魯克斯，要是我真的知道什麼的話，那就是她是一個迷人的人。我跟許多曾經與她見過面的人談過，而這些人都證實了她的吸引力。不過，她不可能比扮演佩姬・不列顛的比莉・派佩（Billie Piper）來得更有魅力。她跟我曾合作過的演員一樣，渾身散發著難以言喻的電力，能夠讓觀眾情不自禁地為之傾倒。她同時在掌控喜劇時機上極其敏銳，因此沒有什麼是她沒有辦法應付的。至於她在劇中畢生難忘的受害者，是艾倫・尼爾（Aaron Neil）飾演的蘇力・卡薩姆爵士——亞洲人、（Sir Sully Kassam），他是倫敦警察廳廳長，並且是倫敦警察廳引以為傲的多元化標竿——亞洲人、男同性戀和愚鈍。他召開了例行記者會解釋旗下警員的輕率行為：

　　不幸的是，在我的監管之下，加勒比海非裔男性還是不成比例地被武裝警力射殺而喪命。儘管我想要說白人男性被意外槍殺的數目相同，但是遺憾的是我不可能這樣說。可是只要能夠與社群一起努力，我相信明年就可以把一切導入正軌。

　　可是國家劇院以外的人都不知道這齣正在排演的戲，我們也沒有對外開賣任何一張票，而那場審

判看來會拖得比《捕鼠器》（The Mousetrap）還要久。[27]可是我們有個勉強湊合的內奸——有個人認識老貝利街的一名法官，就打了電話給對方以便探聽審判可能結束的日期。好消息是可能在六月中結束，壞消息是陪審團可以花上六個星期才做出判決。

「順便一提，」老貝利街的法官說道，「千萬別讓別人知道你們在做什麼。」

我必須向國家劇院董事會報告，原本排定要在六月十日首演的劇作可能要延到八月，這意味著要有損失幾十萬英鎊票房收入的心理準備，而他們對此則是無怨無悔地承受下來。

就在原本排定首演的那一天，法官桑德斯先生（Mr. Justice Saunders）在麗貝卡·布魯克斯案件的審訊上做出了總結。我們仍然公演了這部劇作，現在劇名則改成《偉大的不列顛》（Great Britain），但是觀眾大約是五十位左右的親朋好友。戲開演前，我發表了一份聲明……「如果你們告訴任何人，你們會被逮捕，法官桑德斯先生會以藐視法庭的罪名把你們送入監牢。」整場演出期間，大家都鴉雀無聲。

「謝謝你的聲明。」理查·賓恩說道。

隔天，陪審團退席，思考判決。就在當晚，另外五十位親朋好友來看了演出。由於我此次的聲明比較溫和，觀眾開始笑了起來。我們暫且固定演出佩姬·不列顛被判有罪的版本，因為我認為要讓演員的腦袋同時記住兩個版本會讓他們過於混亂。就這樣，我們祕密地向一小群受邀的觀眾演出了八場之後即喊停，接下來就把尚恩·歐凱西（Sean O'Casey）的《銀杯》（The Silver Tassie）排入節目表演出。

原定首演日兩個星期之後的六月二十四日，我的助理妮爾芙·迪爾沃仕跑進我的辦公室，向我喊

著陪審團已經要宣布判決了。被告之中，只有兩位被判有罪，至於麗貝卡‧布魯克斯和其他五位被告則都無罪釋放。

「這個結局好多了！」我大聲叫喊。「今天下午就開始排演**無罪的版本**！而且開始賣票！」

我們決定隔天再公布演出消息，並開始對外售票，這樣一來即可不用與判決的報導爭搶版面。六月二十五日早上九點，新聞主任露辛達‧莫里森召開了我任職國家劇院總監期間最後一場且最令人愉快的記者會。我告訴在場所有新聞記者有關理查‧賓恩新戲《偉大的不列顛》的消息，演出即將在星期一晚上，也就是在記者會當晚公開首演，而我希望大家都能夠到場看戲。我讓理查談了一下劇情之後就制止他再說下去。

無所不知的娛樂記者巴茲‧巴米伯耶（Baz Bamigboye）發言說道：「劇作家是不應該被審查的。」而在記者之中，他算是唯一一個早就聽到了這齣戲風聲的人。

「我老是被人審查。」理查回道。

整個檔次的票在幾天內就完全售罄。等到正式開演，愚蠢的愛馬主編維吉尼亞‧懷特是當晚得到最多笑聲的人物之一。當警察抵達《新聞自由報》報社去逮捕她和其他幹部時，她在驚恐中哭喊：「我們到底做了什麼!?」然而，或參雜著些微的失望氛圍，嫌棄這一齣諷刺劇口無遮攔的猥褻砲火不夠猛烈。或許這齣戲永遠不可能符合大家對我們兔子戲法的期望，那就是我們竟然可以如此快速宣

<hr />

27 此劇作為推理小說女王阿嘉莎‧克莉絲蒂（Agatha Christie）於一九五二年的作品，迄今為歷史上公演紀錄最長的戲劇演出，作者此處顯然是以嘲諷的口吻來說明新劇面臨的狀況。

布，劇院已經有經由審判而檢視了整個體制的一齣戲。或許是這個劇作並沒有完全滿足民眾強烈渴求的結果——希望看到梅鐸集團就此支離破碎、倫敦警察廳無法卸責、政客被徹底摧毀、並且徹底剖析這個病態的社會。

不過，《偉大的不列顛》可說是拳拳到位，就像所有最棒的諷刺劇一樣，這齣戲什麼是端正行止的界限，還把許多行為搞得不正派的對象搞得灰頭土臉而不亦樂乎。我們後來宣布，這齣戲在國家劇院的檔次結束之後，馬上要移至倫敦西區的皇家乾草市場劇院（Theatre Royal Haymarket）繼續演出。當然這是不花腦袋就能預料到的結果。

審判之後，麗貝卡‧布魯克斯去了美國低調生活。一年過後，她就回來擔任新聞國際集團的執行長。這個後續發展完全超乎了理查‧賓恩諷刺劇的想像。

「電話竊聽？」佩姬向觀眾說道。「拜託，少來了！那就像是騎著一輛沒有車燈的自行車。你們沒有一個人會在乎我們去竊聽脫褲子想出名的名人或是王室成員。看在老天爺的分上，這不就是你們付錢想看的東西嗎？」

真是一針見血。等到《偉大的不列顛》更換劇院演出的時候，再也沒有人真的在乎發生過的一切。儘管西區的觀眾照樣發笑，但是他們早已向前看了。他們知道審判所暴露出來的老貝利街腐敗和新體制核心的犯罪行為，幾乎不會對顯赫權勢造成任何損害。雖然《偉大的不列顛》是相當有趣、適時回應時事的一齣戲，但是到了當年年終也只是一段古老的歷史罷了。

* * *

堅持每年最多製作二十齣戲，其中至少要有一半是新戲，這就注定了我們的星期三會議肯定會有一些錯誤決定。有些時候，我們錯誤判斷了一個劇作，看到了多於它所實際呈現的東西。有些時候，我們沒有好好對待一部好的劇作。一個經典劇場的慘澹夜間演出，通常會名正言順地怪罪到導演身上，而一齣乏善可陳的新戲則一定會由劇作家扛責。基於同行緘默原則（Omertà）[28]，我不在此點名那些把一些好劇本做成幾乎是爛戲而該愧疚的導演。不過，我自己就導壞了幾齣戲。

當一切順利時，我極樂意跟一個在世的劇作家一起進行排演。約翰・霍吉（John Hodge）的《合作者》（Collaborators）是二〇一一年的作品，這位是寫出《魔鬼一族》（Shallow Grave）和《猜火車》（Trainspotting）等電影劇本編劇的第一部舞台劇作，之所以如此緊扣人心也就不足為奇。過去有人委託約翰將賽門・塞巴格・蒙提費歐里（Simon Sebag Montefiore）的《青年史達林》（Young Stalin）改編成電影劇本，那時他很訝異地在一處註腳中發現到，偉大的俄國劇作家和小說家米哈伊爾・布爾加科夫（Mikhail Bulgakov）曾經接受莫斯科藝術劇院（Moscow Art Theatre）的請託，撰寫了一部神化年輕史達林的傳記劇作。約翰因此試圖說服電影製作人，以布爾加科夫所寫的史達林劇本為素材，不失為一種做史達林電影的有趣方式。但是電影製作人沒有被他說服，他於是轉而寫出了一個劇本，關於暴政以及被迫與之妥協的藝術的極致喜劇傑作。約翰知曉什麼是藝術的妥協，畢竟他曾經待過好萊塢。

「我怎麼知道自己可不可以信任你呢？」布爾加科夫詢問著前來委託史達林劇本的內務人民委員

28 原指黑手黨之間有默契的行為原則，彼此不向官方揭露彼此之間的犯罪行為。

部人員（NKVD）[29]。

「先生，我想你可能在娛樂圈待太久了。」受到冒犯的內務人民委員部的人說著，「對於祕密警察來說，我們說的話就是承諾。」

這個劇作別出心裁的主要想像在於，安排了史達林主動提議要幫忙寫劇本，而讓布爾加科夫來管理蘇聯，直到後來布爾加科夫才知道自己在做什麼，原來他正在組織「大清洗」運動（Great Terror）[30]。約翰所描繪的史達林是個迷人、充滿誘惑、無法讓人看透且恐怖的人，這個角色讓賽門‧羅素‧比爾演得大呼過癮，他也因而獲獎無數。但是他知道這齣戲真正的重擔是落在扮演布爾加科夫的亞歷克斯‧杰寧斯身上，他必須演出為了保持自身廉正的痛苦掙扎中所顯示的深刻悲劇性。《合作者》凝視了恐懼的漩渦，邀請觀眾在安然無恙的疏解中發笑。誠如劇中陳述，暴君的模樣就是如此——對於二十一世紀政治而言，這是一種對於其歇斯底里製造恐慌的有益糾正，並讓我們從中看到一種暴政，是為了制止暴君出現而建立的不完美官僚體制。

在我擔任總監的最後幾年，約翰‧霍吉是國家劇院一批新劇作家的其中一人，而女性劇作家的劇作也在這段期間終於多過了男性劇作家的作品。露西‧普雷柏原先是在二〇〇三年幫我和尼克‧史塔爾接聽電話的劇院助理，她在二〇一二年終於以劇作家的身分為劇院帶來了《效應》（The Effect）。這是一個極為動人的劇作，叩問了許多關於存在的重要問題：什麼是愛？我們何以為人？人是否不只是一套化學刺激物的生理反應而已？就像《哈姆雷特》，這齣戲詢問的是，一個人若是把睡覺和吃喝視為生活主要的幸福和目的的話，他到底算是什麼東西。

羅娜‧孟若（Rona Munro）的大劇《詹姆士三部曲》（James Plays）是關於蘇格蘭國王詹姆士一

世、詹姆士三世和詹姆士三世的三部劇作，具有如同莎士比亞劇作的野心，並同時關注了歷史過往和當下情勢。它們是由蘇格蘭國家劇院（National Theatre of Scotland）委託和共同製作，在二〇一四年的愛丁堡藝術節首演，時間正是在該年蘇格蘭獨立公投之前，而移師至奧利維耶劇院演出時則是宣布公投結果的當天晚上。這三部曲是有趣、暴力、充滿信息和迷人的戲劇，有著勞瑞‧桑塞姆（Laurie Sansom）所執導的聲勢浩大且神氣活現的舞台呈現。在《詹姆士三世：真實之鏡》（James III: The True Mirror）的高潮戲中，詹姆士三世的丹麥妻子瑪格莉特皇后（Queen Margaret）向蘇格蘭議會反擊說道：

你們到底在怕什麼？

你們想要事情怎麼完成，還有事情應該要怎麼完成，可是等到機會來臨的時候，瞧瞧你們自己！

你們這些人知道自己的問題是什麼嗎？你們他媽的什麼都有就是少了姿態。你們尖叫咆哮，蘭做著莎士比亞的戲，與孟若在蘇格蘭一起做戲實在為我帶來了更多樂趣。

二〇一三年，泰晤士河畔出現了一座臨時劇場，這是史蒂夫‧湯普金斯（Steve Tompkins）所設

距離在同一個劇場小題大作地搬演了兩部《亨利四世》十年之後，我不禁想著，比起自己在英格

29 一九三〇年代史達林時期主要的政治警察機關，可謂國家安全委員會（KGB）的前身。

30 或是所謂的 Great Purge，另譯作「大整肅」或「大清掃」，是史達林發動的一場政治鎮壓迫害運動，期間死傷無數。

計的亮紅色巨型木屋，而他身為二十一世紀初期劇場建築師的專業技能，讓人回想起二十世紀初期的法蘭克‧麥契姆（Frank Matcham）。所有期待新國家劇院的劇作都棲身於此，包括了譚雅‧讓德、團隊劇團（TEAM）、黛比‧塔克‧格林（debbie tucker green）、尼克‧沛恩（Nick Payne）和凱莉‧克拉克內爾（Carrie Cracknell）的作品。我任職期間的最後一場首演，是在我即將離開國家劇院四天之前的晚上演出。那是珊姆‧霍爾克羅夫特（Sam Holcroft）的《生活法則》（Rules for Living），一齣令人目不暇給的喜劇，關於一個家庭聖誕節我們為自己所設下的法則，以及我們用來應付這些法則的機制。這是她為國家劇院所寫的第二個劇本，而第一個劇本是奇特有趣的歐威爾式（Orwellian）諷刺劇《埃德加與安納貝爾》（Edgar and Annabel）。我認為沒有什麼是這個作家寫不出來的東西，而她將會在國家劇院成立一百年週年時還在為這個劇院寫戲。

波莉‧史坦漢（Polly Stenham）、法蘭西絲‧雅筑‧高以格（Frances Ya-Chu Cowhig）、

* * *

在我離開國家劇院的那一天，共有七十位劇作家接受劇院委任寫作，其中有超過三十人自委任迄今已經遞交過劇本，而其中許多劇作都已經搬上了舞台。在開計畫會議時，我們會力求在年輕劇作家和英國劇場大牌劇作家的劇作之間取得平衡，這些大牌劇作家包括了湯姆‧史達帕德、哈洛‧品特和艾倫‧班耐特等人。我們從不短缺年輕劇作家的劇本，然而在多數的星期三會議中，我往往是沮喪地向大家報告，自己還沒有聽到大牌劇作家們的消息。

自從一九六七年的《君臣人子小命嗚呼》之後，湯姆‧史達帕德大概每十年會為國家劇院寫一齣

戲。我鍥而不捨地邀他另一齣新戲，可是他只在有話想說的時候才會動筆寫作。我只能苦苦等待，等到任期幾乎要屆滿之際，他才寄來了《難題》（The Hard Problem），而其不妥協的嚴肅和莊重之美，儼然就像是貝多芬晚期弦樂四重奏的一個樂曲。不過，這部劇充滿了笑點，說的是年輕人的故事，主角的年紀輕到可以是看過《君臣人子小命嗚呼》首次演出觀眾的兒孫輩。湯姆可說是一位魔術師，給人一種類似普洛斯皮羅（Prospero）[31]的感覺，但是其劇作則完全沒有告別的意味。

難題指的是意識（consciousness）。年輕的心理學生希拉蕊（Hilary）與自己的年輕教師發生了關係，這樣的安排在湯姆的宇宙裡即成就了性感、趣味橫生、悲傷和激昂思辨的一場戲。

希拉蕊：請解釋一下意識。

（耐煩地，史派克引著她的手指在蠟燭火焰上停留一會兒，她在驚呼中急忙把手指抽回來。）

史派克：火焰——手指——大腦；大腦——手指——哎呦。這就是意識。

希拉蕊：很好。現在解釋一下悲傷。（史派克發出痛苦的抱怨聲。）你認為你知道痛苦。假如你把我連上導線的話，你可以追蹤到訊號，電流快速地跑來跑去。如果你把我的大腦用掃描器掃描，你也可以找到活動發生的位置。砰的一聲！就找到痛苦所在！現在解釋一下悲傷。我要怎麼樣感到悲傷呢？

史派克：妳現在悲傷嗎？

[31] 莎劇《暴風雨》（The Tempest）的主角之一，醉心於魔法的米蘭公爵。

希拉蕊：是的。

史派克：是我讓妳悲傷的嗎？

希拉蕊：史派克，不是什麼事都跟你有關。

湯姆這次又回歸到其劇作家生涯中最讓他關心的主題——人是在尋求「整體道德智識的某種形式，否則我們只是在自我陶醉而已」。正當你以為自己讀懂了《難題》的時候，它卻突然以痛苦向你襲擊。還是個女學生的時候，希拉蕊讓別人領養了她的寶寶。

我打從第一天開始就像是思念一半的自己般地想念她，可是最糟的是，我真的沒有辦法給她任何東西、為她做任何事情，她就這麼離開了。我後來想到了，我可以只是，就只是當個好人，或許這樣就會有所回報，上帝啊，我想應該有人會好好照顧她。

「妳相信上帝嗎？」她在求學時的老朋友茱麗亞（Julia）停頓了一會兒後問道。

「我必須相信。」希拉蕊回說。接下來，彷彿要將上帝推薦給心存懷疑的困惑觀眾一般地說道：

不過，我要告訴你的是，不管如何，每個人為了自己所愛的人，都應該要每天禱告，或許只是因為上帝把這些人放入了你的日記。

有一天，湯姆說道：「所有導演都想要讓我的劇本溫暖起來，可是我卻想要讓劇本冷卻下來。」

那是因為他覺得我把戲導得有些感傷。「我們通常都會找到折衷的方式。」我猜想，所有導過他的戲的導演大概都跟我一樣，為了排演過程中逐漸浮現的不同感覺層次感到驚訝不知如何回應。二○一五年，當柯泰斯洛劇院以嶄新的朵夫曼劇院（Dorfman Theatre）重新開幕之後，《難題》就是這個新劇院的第一齣新戲，也是我國家劇院總監任期中最後一部執導的戲。《君臣人子小命嗚呼》於老維克劇院演出迄今已有四十八年之久，而湯姆現在與年紀跟當年的他差不多的珊姆·霍爾克羅夫特都是國家劇院固定劇目的劇作家。

* * *

我很幸運自己能夠獲得湯姆的一部劇作。就在哈洛·品特獲得二○○五年諾貝爾文學獎不久前，我與設計師鮑伯·克勞利在一家餐廳共進午餐，而那裡當然不像哈洛在《慶祝》中所嘲諷的餐廳。我在三年前曾臨陣退縮，說自己無法分享他想要重新搬演這齣三十分鐘舊戲的熱忱，加上當時這齣戲才剛在阿爾梅達劇院演出。我們看到哈洛在對面角落用餐，鮑伯跟他揮手打了招呼，畢竟他們兩人經常合作做戲。二十分鐘之後，當哈洛的太太安東妮雅·弗雷澤（Antonia Fraser）匆忙離開餐廳時，或許我就應該要有所戒心，可是突然間哈洛就向我逼近。

「你這個他媽的騙子。」他對我大聲咆哮，一時間整間餐廳都安靜了下來。

「你這個他媽的騙子、天殺的狗屁。」因為不知道該說什麼，我只好保持靜默。

「你跟我說要在國家劇院重演《慶祝》，」哈洛說著，看起來冷靜了一點，但是依舊操著品特般的

威脅口吻，「你跟我說要把它搭配《房間》（The Room）來做雙戲公演。你根本是個騙子和狗屁。」

「我很抱歉讓你那樣覺得，」我溫和回道，「我沒有那個意思。我真的很抱歉。」

「誰要你他媽的向我道歉，」哈洛吼叫著，「我對你他媽的道歉一點興趣也沒有。我現在就是他媽的要告訴你，你就是個騙子和狗屁。」他說完後就離開餐廳。

鮑伯靜待餐廳的其他人不再往我們這桌看。「這是一個人生的儀式，」他說，「只有等到哈洛．品特罵你狗屁之後，你才能夠真的稱得上是國家劇院的總監。」

兩年之後的二〇〇七年，我向哈洛捎了消息，告訴他國家劇院想要搬演他早期的劇作《溫室》（The Hothouse），也很滿意演出卡司。就在首次預演的前幾天，伊恩告訴我有個演員在記台詞方面出現了無法理解的困難，而他很擔心對方無法完成演出。我曾經跟那位演員合作過，知道他是個靠得住的人，因此向伊恩保證，等到他出場面對觀眾的時候，一切都不會有問題的。

在首場預演，那個可憐的演員完全崩潰了。單單前半場的戲，他就需要別人提詞四十次。這是我在劇場待過最難熬的夜晚之一。中場休息時，在利特爾頓劇院大廳外的一個小房間裡，我與哈洛和他的同伴見了面。所有人都不發一語，後來他的一位朋友總算打破了僵局。

「扮演拉許（Lush）的演員演得很棒。」哈洛的朋友說道，努力不要讓大家的注意力一直放在那位崩潰的演員身上。

「你說拉許演得很棒是什麼意思？」氣到發抖的哈洛說著。「劇本呢？難道劇本他媽的不棒嗎？你對他媽的劇本有什麼看法呢？」

他真是迷人、熱情極了。他很滿意演出。我很滿意導演是伊恩．瑞克森（Ian Rickson）。他真是迷人、熱情極了。他很滿意我們要做這齣戲，很滿意導演是伊恩．瑞克森

哈洛的朋友告訴他那個劇本是個傑作，剩下的中場休息時間就這樣安然度過了。沒有人再次提起那位一直忘詞的演員。在後半場的演出中，他甚至忘詞忘得更厲害。演出之後，我安排了哈洛與伊恩・瑞克森一起與我吃頓晚餐。席間，哈洛就只是坐在位子上，接著是一段漫長的可怕沉默。

「他是個天殺的好演員，」哈洛提起了那個演員，好端端的一齣戲就這麼被他給毀了，「表演本來就是一個他媽的困難工作，我也演過，真的是他媽的很難。告訴他，要是他記不住台詞的話，就自己編。他知道他在演什麼。告訴他就自己編台詞。」

隔天晚上，受到哈洛信任票的提振激勵，那個演員只忘了兩次或三次台詞；之後的每場演出，他的台詞完全不再出錯。他再也不曾忘詞過，如同戲裡的其他人一樣傑出。

哈洛・品特素以性情暴躁著稱，同時也以對於每部劇作的用字遣詞、停頓和標點符號的精準而聞名，而這一切成就了戰後英國劇場最重要的戲劇作品。以上敘述是《溫室》首場預演時的插曲，可以算是我對品特研究的一點貢獻。

* * *

「我前幾天跟艾倫說過話，」喬治・芬頓（George Fenton）於二○○三年的一天晚上打了電話來聊是非，「他念了他新劇本的一個笑話給我聽。」喬治是個作曲家，可是他跟哈洛・品特一樣也是演員出身，曾經演過艾倫・班耐特的第一個劇本《過去四十年以來》（Forty Years On），至今依舊是艾倫最好的朋友之一。

「哪一個新劇本？」我故作輕鬆地問著。「要不要說那個笑話來聽聽？」

「我不記得了，」喬治說，「可是真的讓我笑了。」

幾天過後我回到家，在門墊上看到一個大牛皮紙袋，裡頭正是艾倫的新劇本。上頭貼了一張表達歉意的紙條，說明他自己並不知道這是不是一個好劇本，封面上以粗體大寫字體手寫著：《海克特的男孩》（HECTOR'S BOYS）或《高校男孩的歷史課》。

第五章 看待事物的一種方式

艾倫‧班耐特

一九九〇年，我提議在奧利維耶劇院搬演肯尼斯‧葛拉罕（Kenneth Grahame）的《柳林風聲》，這齣愛德華時期[32]經典作品會是不錯的聖誕節應景節目，理查‧埃爾於是安排我與艾倫‧班耐特見面，在我們共同居住的北倫敦康登（Camden）共進了晚餐。就盲目約會來說，一切進行得還算順利——他說自己願意把那本小說改編成舞台劇——但我們並不算是一拍即合。緊張的我很怕自己說出什麼蠢話，所以席間有很長的沉默，艾倫後來抱怨我不會跟人閒聊。他很擔心書裡的篷車、駁船、火車，以及前往老鼠、獾和鼴鼠房子的地下旅程，而我告訴他儘管寫下所看到的東西，我會設法把它們

32 此係指英王愛德華七世（Edward VII）在位的短暫時期，即一九〇一年到一九一〇年。其社會平和充裕，繁榮隨處可見，擁有獨特的建築風格、時尚和生活方式，後人常視此一時代是浪漫的黃金時代，不過也有人認為與成就輝煌的維多利亞時期或是遭逢重大災難的一戰時期相比，這不過是一個平庸的享樂時代。

呈現在舞台上。自此之後，這一直是我們的合作方式，只是沉默的情況在近來倒是少了一些。

他剛開始寫的幾份草稿總是不好閱讀。由於他的寫作工具是一些早已停產難用的可攜式打字機，因此說白了，他是剪剪貼貼地把打得很糟的場景拼貼在一起，再添加上幾乎難以辨認的手寫文字。等到一個英勇的打字員重打出易讀的草稿之後，我會在頁面邊緣寫上自己的評點。我試著用這些評點與他溝通，可是他很快就會對此感到不耐，並且抗拒任何概念上或主題上的疑問。

「艾倫，你這個部分是在說什麼？」

「那是喬治三世的瘋狂。」

我後來才會了要說得實際、具體和簡潔一些。這個部分要多一點。這之前就說過了，我們真的還需要這個部分嗎？場景不夠清楚。國王恢復的情況太悠哉，要多加一點。我的許多評點後來幾乎是原封不動地被寫進了《藝術的習慣》，成為這齣關於奧登和班雅明‧布列頓的劇中劇裡，演員和登場劇作家之間的交流。

費茲（**向作者說道**）：我會忘記是因為覺得自己之前就說過這些話了。

作者：你之前確實說過了。

費茲：所以我們還需要這段話嗎？

「當然。」舞台監督猛然說道。艾倫看來是忍住了，沒有直接藉由劇中劇作家之口說出他自己肯定時常想要對我說的話。

《柳林風聲》充滿了我們並非一定要有的事物。在超出我的預期之下，艾倫從故事裡挖掘出一個顛覆性心理劇，處理了愛德華時期四名單身漢的各種壓抑情慾。

老鼠：你喜歡老獾嗎？

鼴鼠：噢，喜歡啊。

老鼠：你不覺得他很兇？

鼴鼠：很兇？我覺得他很和藹啊。

老鼠：他是很和藹。

鼴鼠：而且善解人意。

老鼠：當然，年紀到了就會這樣，他比你和我都要老很多。

鼴鼠：我不覺得他老啊。

老鼠：噢，他老……

為了獲得不解風情的鼴鼠的鍾愛，老鼠和獾展開了熱烈的競爭，但是他們透露出來的僅是要幫鼴鼠暖暖小腳罷了。前來慶祝河畔聚餐樂事的觀眾們，則被引誘進入了林地生物的某種共謀之中，而這些掠奪性生物並非張牙舞爪而是身著睡衣。同時，在設計上善用了奧利維耶劇院鼓形旋轉舞台的優點，舞台正司空見慣地時轉時停。舞台設計師馬克‧湯普生（Mark Thompson）彷彿是個維多利亞時期的魔術師，他做出了真正的一列火車、一輛汽車、一艘駁船，以及真正在地底下的地下房屋。當鼓形

旋轉舞台螺旋升起，可以下降通往舒適起居室的樓梯映入眼簾，居住在地下房屋的生物就能夠打開舞台暗門登場，而副業是房地產投機客的黃鼠狼、白鼬和雪貂則在一旁虎視眈眈地監看著。蟾蜍、老鼠、鼴鼠和獾打了一場英勇的戰役，把野生林地生物占領軍驅逐出去，重建計畫瓦解了，蟾蜍則想其他辦法要把住家開放給更多的生物。

這些投機客提出蟾蜍樓重建計畫，要打造成管理式公寓和辦公室。

「誰會知道，」他若有所思地說著，「說不定蟾蜍樓有一天會擁有自己的藝術節呢。」

不過，他的河畔鄰居很滿意當下愛德華時期般的田園生活，所以並不太熱衷他的想法。

從一九六八年開始，艾倫就兜著彎子談論著過往田園歲月。《過去四十年以來》中的校長就對眾人發現通往祕密花園的入口而哀嘆：「他們現在可要連根折損花朵、拆卸花壇，還會在上頭丟滿紙屑和破瓶罐。」甚至在《柳林風聲》中，我們也可以看到劇作家不斷努力解決一個大主題，而那是他在《過去四十年以來》的結尾台詞所傳達的訊息。

出租。世界交會處的寶貴地點，現在可供歐洲客戶選擇。房產外圍部分已處理歸屬現有房客。具有些許歷史意義和時代特色。需要稍加改裝和改善工程。

《柳林風聲》幾個最棒的笑話都是在排演時激發出來的。多數劇作家都由衷仰慕演員的能力，能夠把看似沉重的劇本化為行雲流水的對話。艾倫則是少數劇作家中，偶爾會允許演員為他寫出對白。只要行得通，他就會納入劇作。交談是基於對要緊之事有十足的把握，我和他極少爭辯，其中部分原

因是我知道什麼時候是不值得跟他爭辯的。若是劇本太長，他會讓我修短——即便他知道有其必要，他也不會一定要在自己寫的對話中放入某句台詞。然而，要是我修掉了他知道的好對白，他就會再想出另一句台詞，如此一來就把修掉的內容又放回劇中。

* * *

我很少知道艾倫是否正在創作劇本，一向要等到他把劇本初稿丟入我的信箱才會揭曉。一九九一年春天送抵信箱的是《瘋狂喬治三世》，當時的我還是理查‧埃爾在國家劇院的副總監。這是一部有史實根據的劇本。一七八八年，喬治三世顯然發瘋了，他的醫生和朝臣日記將他的病徵描寫得鉅細靡遺。當時的首相小威廉‧皮特（William Pitt the Younger）日漸擔心國王的失能情況，因而從林肯郡（Lincolnshire）請來了一個專治「瘋癲的醫生」——威利斯醫生（Dr Willis），他把國王的病徵減輕到能夠接受的狀態。與此同時，威爾斯親王（The Prince of Wales）集結了國會敵對陣營的力量企圖強行通過一個「攝政法案」。但是在一七八九年的春天，可說是在千鈞一髮之際，國王似乎恢復了理智，「攝政法案」因而功敗垂成。

這個劇本以法醫般的智慧栩栩如生地呈現了一場為人遺忘的憲政危機。我閱讀劇本的時候，就明瞭整齣戲的核心端賴於重量級的演出。太幸運了，我碰巧看了奈傑爾‧霍桑在《幻境》（Shadowlands）中，扮演失去親人的魯益師（C. S. Lewis）。我一直很欣賞喜劇演員奈傑爾的完美演技，例如他在《遵命！大臣》（Yes, Minister）技壓全場的舞台氣勢，但是更驚訝於劇場有著一股記憶中不曾察覺的悲傷。落幕後一起共進晚餐時，我一定明顯表現出了這份驚訝，而對於我這樣的反應，奈傑爾也不太隱藏自

己實在很生氣。他過了半百才得到了應得的認可，而他從未真正諒解我們這些人的後知後覺。或許我可以想像他演出霸凌兒子、困擾首相和對醫生們咆哮的喬治王，但要不是看了《幻境》，我全然不知道他竟然可以毫不保留地暴露自己，演出國王逐漸陷入毫無節制的胡說八道。

儘管劇本初稿不時有感人、逗趣的情節，但是卻不夠流暢。劇本很長，而且國會謀略的部分讓人感到吃力。此外，劇本也無法自圓其說。為何劇作家主張這是著墨於喬治三世瘋狂的作品，而結尾是一場在聖保羅大教堂前冗長散漫的情景——醫生們在那裡爭辯著國王的康復，為了邀功而互不相讓。

有一位穿著現代服飾的醫生加入了爭論，那是理查·杭特醫生（Dr Richard Hunter），他是第一本提出喬治王是罹患紫質症（porphyria）著作的兩位作者之一，該身體疾病會攻擊神經系統引發所有的瘋狂病徵。接下來，先是一些政治人物，然後國王自己也加入戰局，一群人就在那裡為了國王的身體和身體政治爭論不休，吵到國王叫大家閉嘴，並說出以下的話：

請容許我這麼說，真正的教訓是，疾病之所以危險是因為名人患病。或者，我的情況是，皇族成員……親愛的子民，我告訴你們，如果生病了，還不如當個窮困平凡的人比較安全。

我們開始排演之後，愈加清楚那一場戲不只是太長而已，還偏離主題。由於奈杰爾的表演力道十足，完全顯現了國王的痛苦，因此唯一可能的結尾就是慶祝國王康復。在搭乘火車前來演出的途中，奈杰爾開始寫下給我的信：「我寫這封信是希望你白天有空的時候閱讀，而不用再占用排演的時間來討論結尾……這位國王以及身為演員的我，帶領觀眾經歷了情感強烈和自然主義風格的夜晚之後，怎

麼可能演出艾倫預期的那一場戲？我們並不是在為觀眾上歷史課，他們私下自行閱讀即可！」

艾倫的戲通常需要時間來醞釀結尾。杭特醫生很快就變形為艾達·麥克卡爾平醫生（Dr Ida Macalpine）。這個角色在倒數第二幕戲短暫登場，她帶著書上台說明書中有關國王的資訊，同時告訴觀眾到底是出了什麼問題。等到排演到一半的時候，麥克卡爾平醫生的角色也不見了，而她的診斷僅存於節目說明中。現在敲定的結尾是喬治王和奈杰爾的勝利時刻。不過，艾倫實在很喜歡原始的結尾，於是悵然地把它收錄進後來出版的劇本導言中。

奈杰爾要求身邊的每個人都全心投入。他要同台演出的演員使出渾身解數，也要我挑戰他，不要讓他用精湛演技來掩飾缺乏真實的感覺。他的演出幾乎不需要監督。我每隔三、四個星期才觀看一次表演，沒有像有些導演會更頻繁地看自己的戲，我常注意到奈杰爾不再做出某個總是奏效的表演。

「那樣表演變得老套了，」他會這麼說，「我不再相信那樣的演法。等你下次再來看戲的時候，我就會知道該怎麼演好。」

這個劇本比多數歷史劇更深植於事實之中，即使是觀眾最愛的一幕戲也是如此。由於我們擔心國王康復的橋段不夠長，艾倫就寫了一幕戲做為回應。威利斯醫生答應國王陪讀一次《李爾王》：「我不知道這是在幹嘛。」他對前來探訪的大法官瑟洛（Lord Chancellor, Thurlow）如此說道，而這時國王和醫生才剛好正讀到李爾王和三女兒蔻蒂麗雅（Cordelia）和好的一幕戲，國王就強迫大法官瑟洛扮演蔻蒂麗雅。

瑟洛……噢，我親愛的父親啊！治癒瘋狂的靈藥

就在我的嘴唇上，讓這一吻

修復我那兩個姊姊加諸於您的劇烈傷害吧

她們應當尊敬您的！

國王：好的，親我，老兄。快親我，快親。這是莎士比亞的劇本呢。

（瑟洛作勢要親吻國王的手。）不對，不是那裡，這裡，老兄，這裡才對。

（邊說邊把臉頰奉上。）現在可以滾開了……

瑟洛：陛下看起來似乎比較像自己了。

國王：是嗎？沒錯。我一直都忠於自己，就算是生病了也是如此。

現在只是像我自己而已。這是很重要的。我還記得要如何去像。什麼、什麼呢？

這幕戲幾個主要的巧妙比喻是忠於史實的：喬治三世喜愛莎士比亞，他認同李爾王，以及他的

朝臣聽到他又開始出現某種口頭用語時就知道他正在康復中，特別是他說「什麼、什麼呢？」的時

候——這些用語在他生病時全都不見了。後來這部戲要拍成電影時，我們可以花好幾個星期才說服艾倫稍微修繕一

家，因此厭惡偏離史實。艾倫相當講究這方面的事情，畢竟他是受過訓練的歷史學

下歷史，以便讓身在倫敦市郊邱村（Kew）的國王，可以在最後一刻乘坐車輛奔抵西敏宮（Palace of

Westminster），在千鈞一髮之際阻止了「攝政法案」的討論。「我們需要追逐戲，艾倫，我們需要一

個動作場面。」

我不斷施壓要求展現敘述張力，敦促艾倫把更多自己想表達的東西轉化成戲劇行動。不過，他只

會有限度地配合，而他抗拒的態度也是對的。畢竟他的情節很簡單，甚至可以說幾乎不存在，是為了顯露角色而不是要製造懸念。他有效地利用觀眾的信任來擴展他們的同情。

一位國王生病了，並逐漸康復。班雅明·布列頓拜訪了詩人Ｗ·Ｈ·奧登，但是沒有要求對方替歌劇《魂斷威尼斯》（Death in Venice）填詞。一位老太太把自己的小貨車停放在劇作家位於倫敦北部的住家外頭，一待就是十四個年頭，一直到她過世都沒有離開。

在《意外心房客》（The Lady in the Van）一劇中，瑪姬·史密斯扮演的謝普德小姐（Miss Shepherd）從她的黃色小貨車出場，她就像是顆骯髒的導彈，儘管觀眾可能不想要這樣的人物到家裡做客，但是在一九九九年的時候，她卻是整齣戲的魅力焦點，觀眾對她是欲罷不能。不只是對於想製作他戲的人，艾倫最寶貴的天分就是其寫作本領，能夠寫出讓重量級演員垂涎的超棒角色。而對於廣大的觀眾而言，這就是他們最渴望在舞台上看到的。我不時會勸（有時還真的說服了）正在嶄露頭角的劇作家，寫劇本時不妨專心想著為一位大咖演員量身打造出一個重要角色。這些成長於黑盒子劇場的新興劇作家，只需要跟少數劇場狂熱者交流短短數星期，而且比起艾倫的世代，他們的劇作有更多公演的機會。正因如此，他們失去了一種創作上的考量，那就是如何替可以容納九百名觀眾的劇院寫東西，可是對於艾倫、麥可·弗萊恩、湯姆·史達帕德，甚至是哈洛·品特，這是他們創作的第二天性。一九七〇年代以前，即是小型的實驗劇場尚未蓬勃發展的時候，倘若你希望自己的劇作登上倫敦的舞台，你一定要設想是為倫敦西區的劇院創作劇本。

＊　＊　＊

回到二〇〇三年的一個夜晚，待在家裡的我才剛讀完了《海克特的男孩》。

就讀於謝菲爾德文法學校（Sheffield grammar school）的八位歷史課學生，正在準備牛津大學和劍橋大學的入學考試。這群年約十八歲的學生有三位老師：一位是偏好「清楚明示和適當組織事實」的林托特太太（Mrs. Lintott）；另一位是剛從學校畢業的厄文先生（Irwin），他認為歷史與其說跟信念有關，還不如說是一種表演——「誤解的結果就是正確的結果。一個問題有前門和後門，探究時請走後門，要是能走旁門的話更好。」；第三位是教授普通學科英國文學的海克特先生（Hector），他慫惠學生表演一九四〇年代的電影片段，引用拉金（Larkin）、奧登和豪斯曼（Housman）的詩句。對他而言，「不管對人有沒有絲毫的用處，所有的知識都是珍貴的。」他也會順道要學生坐上摩托後座送他們回家，但是會以迅雷不及掩耳的速度往後偷捏學生一把。而這種鹹豬手行為與其說是掠奪倒不如說是可悲（而當理查‧格里菲斯答應飾演海克特先生之後，要他演出時騷擾後座的乘客，以他的身體結構是不可能做到的事）。不過，校長夫人卻宣稱，她有一天瞥見他在一間慈善商店外頭的「浪蕩舉動」，校長就趁機強迫他提早退休。這群男孩之中，最沉著冷靜的達金（Dakin）與校長的祕書有一腿，因此知道校長很多的不檢點行為，於是就以此要脅校長要讓海克特先生復職。劇終時，這八位男孩都進入了牛津和劍橋大學，而海克特先生則死於一次摩托車事故之中。

我知道這是不錯的劇作初稿，也知道劇情逗趣。由於政府沉迷於學校聯盟的排行榜，我因而覺得這個劇本不僅切中時事，甚至有其急迫性。劇本集中在三個到四個男孩身上，多數的男孩甚至連個名字都沒有。；此外，我看不到海克特先生除了文學與教育目的之外的個人想法或感情。我擔心劇本會流於一連串讓人眼花撩亂的歷史課和英國文學課，而且多半吸引來的會是對《修道院解散法》

（Dissolution of the Monasteries）和一次大戰時期詩人有興趣的那些人罷了。

「劇本很棒，但是太深奧，太小眾，」我在隔週的星期三計畫會議上說道，「頂多就是演出七十

場或八十場。」

所有參加會議的人都覺得另外一個劇名比較好，因此，當我與艾倫見面時，我說服他改用《高

校男孩的歷史課》為劇名。他真的不確定這是不是一個好劇本。他告訴我之所以會萌生寫這個劇

本的念頭，是聽到我上了麥可・柏克萊（Michael Berkeley）於ＢＢＣ廣播三台（Radio 3）所主持

的「個人愛好」（Private Passions），那是比「荒島唱片」（Desert Island Discs）高一檔次的廣播音

樂節目。我在節目中選播的一首歌曲是羅傑斯和哈特（Rodgers and Hart）[33] 所創作的〈意亂情迷〉

（Bewitched），演唱的是艾拉・費茲潔拉（Ella Fitzgerald）。艾倫先前並沒完整地聽過這首歌，聽完

後則特別喜愛其中的歌詞：

> 我會為他歌唱
>
> 在每個春天為他歌唱
>
> 並且讚賞著緊貼著他的長褲
>
> 我是如此地意亂情迷

33
指的是著名百老匯創作組合作曲家理查・羅傑斯（Richard Rodgers）和作詞人羅倫茲・哈特（Lorenz Hart）。

我曾經跟艾倫談到自己在曼徹斯特文法學校（Manchester Grammar School）擔任男童高音的經歷，有時是在約翰·巴畢羅里爵士（Sir John Barbirolli）擔任指揮的哈雷管弦樂團（Hallé Orchestra）少年合唱團，但是從來不確定唱教會禮拜歌曲是否符合猶太教教規。由於作家經常會出現的某種神祕聯想，艾倫竟然想像了一個猶太少年以尚未變聲的高音對著另一個男孩唱著〈意亂情迷〉。於是就出現了不快樂的猶太同志少年波斯納（Posner）對著俊美的達金唱出〈意亂情迷〉的戲。

可是那並不是我。當時的我不會唱出自己想要的東西，而且有很長一段時間都是在書本中尋覓尋覓。我先是於曼徹斯特市中心的威爾夏書店（Willshaw's bookshop）外頭徘徊，接著才猛然衝入店裡買了小說。偷偷摸摸的行徑宛如買了《肌肉男同志》雜誌（Homo Hunks）一樣，要是我知道有這樣的人存在，肯定是驚恐得拔腿就跑。對於來自中產階級家庭34的墨利斯愛上了最下等獵人斯卡德（Scudder），我感到很興奮，想必應該是比查泰萊夫人的獵場看守情人更粗暴的關係，儘管這個部分並不是很清楚。畢竟佛斯特並不像 D·H·勞倫斯（D. H. Lawrence），他對墨利斯和情人的床第情事著墨不多。在我終於不會再受到比我膽大的男孩所引誘而離經叛道一段時間的時候，我羨慕墨利斯，心中不禁羞愧迷惘極了。

波斯納這個角色確實依舊吸引我。他被關在通道大門之外，卻敲打著強化玻璃想要入內參加派對。而艾倫不斷在不同劇作中回歸處理的課題，就是人存在的境況。「這是一種無法分享、與人分離的感覺。」海克特先生後來在戲裡這麼說道，「裹足不前，完全不合潮流。」正因如此，儘管我的工作需要跟許多人接觸，這樣的話總是會觸及我的痛處，而這也是我喜愛艾倫作品的原因。

E·M·佛斯特（E. M. Forster）的《墨利斯的情人》（Maurice）在其逝世之後出版時，我才十五歲。

不過，我必須跟艾倫討論一下波斯納對著達金唱〈意亂情迷〉的戲。儘管這場戲很精采，但是對於波斯納沒有變聲這件事，我還是覺得有問題。

「他已經十八歲了，怎麼可能還沒有變聲？」我問道。

「我就是很晚才變聲。」艾倫說道。

「多晚？」我問。

「十六歲。」艾倫說。

「十八歲就另當別論了，」我說，「而且不管怎樣，我們怎麼選角呢？這就是說我們需要找一個十三歲的男孩來演，只有這樣才有可能找到還沒有變聲的演員，可是其他男孩都是二十出頭的專業演員，這樣根本說不過去。」

「一個女人燒了丈夫的珍貴草稿之後，再往自己的頭上開了一槍，這才是說不過去。」艾倫以一種斷然的口氣說道，而這是我第一次聽到他拿易卜生跟自己相比，我於是決定就此打住。

有些時候，我覺得艾倫是故意在自己的初稿中埋下線索，導演必須要像一頭發掘松露的豬一樣，自己嗅聞出好東西。「先不管波斯納的聲音怎樣，他到底有多寂寞？有多麼不快樂？為什麼丟了工作的海克特先生不會心煩？他在整齣戲裡似乎跟所有的人在情感上都是疏離的，連跟他自己也是。他到底是多好的老師？還是說他只是在課堂上娛樂大家呢？」

艾倫打住了我的發言。他一直不喜歡我努力地想要表達徒勞的意見。當他同意一般主旨之後，最

<hr>

34 此處原文為 suburban，意指郊區，但此處隱射主角與情人之間的階級差異。

好就讓他照著自己的方向去發展。

「對於選角有什麼想法嗎？」我問。

「我覺得可以找芙朗西斯‧德拉圖瓦來演林托特太太。」他說。

儘管我說不上認識她，但是我馬上可以想像她說出每一句台詞。事實上，她只跟我說過一次話，那是我在國家劇院的劇團聚會上被介紹為新任總監的時候。我當時還不敢曬稱她為芙朗姬，她那時正在演出柯泰斯洛劇院的一齣戲，她起身詢問自己能否說幾句話。「我完全不知道你是誰，」她說道，「但是我要代表全體工作同仁在此歡迎你。」

就在同一時刻，我和艾倫都覺得應該要請理查‧格里菲斯來演海克特先生，他的機智和優雅足以說服觀眾原諒他在摩托車上毛手毛腳的行為。理查到我的辦公室見我，但是坐在沙發上的他卻一臉沮喪。

「我不能不演這個角色。」他說。

我不知道接演這個角色為何讓他這麼不快樂。

「這樣我會破產，」他說，「只靠劇院付的這些錢，生活會過不下去的。」

我向他保證會獲得騎士爵位般的報償，也就是國家劇院特別最高薪資。不過，這樣的薪資也只是他電影片酬的一小部分罷了，更是大幅少於演出電視劇的領銜主角可以得到的報酬，因此我的保證並沒有讓他開心起來。我們接著就聊起了一些趣事，像是他參演的幾個劇本，以及從中得到的微薄薪資等。如此過了一個小時，他就決定接下這個角色，然後可憐兮兮地拖著蹣跚步伐離開了我的辦公室。

為校長一角物色演員很容易──克里夫‧梅里森（Clive Merrison）在《瘋狂喬治三世》裡扮演

了威利斯醫生，我們因此知道他可以勝任演出毫無幽默感的偏執狂。我們也找了史蒂芬・坎貝爾・摩爾（Stephen Campbell Moore），他以出人意料的寬容演出了年輕的厄文老師，而且似乎夠堅強，不至於被理查・格里菲斯演出的海克特先生擺布。

幾個星期之後，我們在國家劇院工作室朗讀劇本的二稿。我們找了多明尼克・庫柏來演達金。

「老實說，我覺得你可能年紀太大了。」我對他說。他只是溫和地指出，自己在《黑暗元素》裡演的是一個十二歲男孩，所以就由他來演達金一角。

《黑暗元素》的其他演員也加入這個班級。班・維蕭接演了斯克理普斯（Scripps），羅素・托維演的是男孩二號（劇中的多數男孩都還沒有名字），以及扮演波斯納的塞謬爾・巴奈特。我則對艾倫謊稱：「沒有變聲的演員都很忙，不能演。」

儘管讀劇讀得零零散散，但是因為二稿出現了一些絕妙的東西，讓我不由得興奮起來。第一幕的結尾加了一場新戲：就在海克特先生剛剛失去教職之後，回到教室的他發現波斯納正等著上私人課程。他們一起讀了托馬斯・哈代（Thomas Hardy）的短詩〈鼓手霍吉〉（Drummer Hodge），而他們的討論，似乎也回答了初稿中我對這兩個角色的疑問。海克特先生被解雇後有著怎樣的感受？非常驚嚇沮喪。他是多麼好的老師？棒極了。波斯納有多寂寞？超寂寞。為何海克特先生看似如此情感疏離呢？因為他比波斯納還要寂寞。

艾倫卻很沮喪，他在每一次的首次讀劇之後總是這樣，但是我卻隱約感受到了這齣戲排演幾個星期後的風貌。我開始思考只演七十場可能是不夠的。我詢問了艾倫對於飾演這些歷史課男孩的演員有何看法，但是警告他不要太喜歡班・維蕭，原因是他接了另一齣戲要演出哈姆雷特。艾倫喜歡多明尼

克，但是會覺得羅素・托維應該演沉悶的運動型男孩拉奇（Rudge）。儘管傑米・帕克（Jamie Parker）在讀劇時將這個角色表現得很好，可是當他不小心透露自己會彈鋼琴之後，我們就決定換他演斯克理普斯。雖然艾倫也很喜歡塞謬爾・巴奈特，但是堅持已經變聲的他並不適合演波斯納。

「可是他的嗓音像天籟一樣！」我說。「而且我們不能選一個沒有變聲的十二歲演員。**那看起來會很荒謬。**」

艾倫要求選角指導托比・威友安排一些沒有變聲的兒童演員來試演。「或者找個看起來像十八歲少年的女演員來演也可以啊。」他提議，試圖幫助選角工作，只見托比低頭看著自己的鞋子。

「告訴塞謬爾・巴奈特稍安勿動。」我在艾倫離開後就對著托比吼著說道，「千萬別讓他接演其他的戲。」

我們還缺演出一號、二號、三號和四號男孩的演員，每個演員需要展現出強烈的個人特質，以便刺激劇作家給每個男孩合適的名字。為此，托比找來了更多二十歲出頭的男演員，而我們繼續告訴艾倫很快就會有十三歲的男孩來試演。我們特別喜愛來自曼徹斯特的兩位演員，他們是安德魯・諾特（Andrew Knott）和薩夏・達文。安德魯讓我想起了昔日的同窗男孩。薩夏告訴我們要讀一首自己寫的詩。

「這個傢伙有受過演員訓練嗎？」我悄聲向托比說道。「有沒有人跟他說過這是很糟的主意？」

「他沒有受過訓練，而且真的只有十八歲，就饒了他吧。」托比低聲回道。結果竟是一首很棒的詩，薩夏以堅定的信念朗誦完畢，讓我們根本無法想像不讓他參加演出。很酷的塞謬爾・安德森（Samuel Anderson）是我們還欠缺的一種人物風格，我們因此也要他加入演出。

當日稍晚，門突然開了，在等著試演的一大群演員中，有個胖子不停地講話。他不是超有自信，就是超級緊張，然而不管怎樣，他都相當滑稽。「你最近做過什麼表演？」我問。

「我演了」齙叫做《胖朋友》(*Fat Friends*) 的情境喜劇。」他說著，並開心到迸發出如同綠野仙蹤裡西方女巫般的嘎嘎笑聲。他的名字是詹姆斯・科登 (James Corden)，我們決定讓他演四號男孩（提姆斯 [Timms] 是他終於得到的名字），還給了他更多的戲分，而其中有些台詞還是他自己寫的呢。

「誰要演波斯納呢？」艾倫問道。

「我們已經沒有時間了。我會請塞謬爾・巴奈特來演。」我堅定地回說，艾倫就沒有再多說什麼了。

幾個月之後，在出版的劇本引言中，艾倫終究承認變聲的波斯納「承續了我所創造的角色」，塞謬爾・巴奈特實在是完美人選。

* * *

劇場生活是許多心理難題的解方，而當我參加曼徹斯特文法學校的戲劇演出時，我受到了一種同志情誼的吸引，那種情感似乎比起我在家裡慣常經驗到的情感少了許多危害。我們演戲時會在教師休息室換裝，而戲服就攤放在炭火旁帶著煙燻味的扶手椅上頭。我們黏上假鬍子或扣上加了厚軟墊的胸罩，接著就舒服地坐在扶手椅上，傲慢地表達自己對於導演的看法。少數幾位英文老師會輪流執導學校的戲，而每一位都各自有一群狂熱的擁護者。我愛戴的是布萊恩・菲西安老師 (Brian Phythian)，他擁有如同海克特先生一樣的熱情和魅力，但是完全沒有他的毛病。他是學校戲劇社的指導老師，要

是我沒有參與他的排練的話，現在的我不可能成為戲劇界的一分子。即使是四十年後的今天，我仍舊嚮往著大家圍著火堆坐成一圈，親密安全，為明確的目標努力的氛圍。而在安全的排練室裡，我仍然要面對外在世界中過於折磨人的一切事物。

我坐在鮑伯‧克勞利的工作室，討論著《高校男孩的歷史課》的舞台設計，腦海中想著布萊恩‧菲西安老師、我中學六年級的教室，以及有著回音的文法學校走廊。我不需要重訪曼徹斯特也能將這一切記得清清楚楚。「不過，在去牛津和劍橋大學參加入學面試之前，我們不需要排隊唱首格雷西‧菲爾茲（Gracie Fields）的歌，」我告訴鮑伯，「所以這並不算是社會寫實主義的戲。」然而，我們兩人都覺得，艾倫的劇本對話所展現的格言機智需要骯髒的真實做為基礎。我們在利特爾頓劇院的模型裡面意擺放一些灰色卡紙牆，讓紙牆相互成直角排放在軌道上。如此試了幾個小時，我們終於解決了舞台的動線，如何讓演員可以從教室到辦公室、再到校長室、走廊、更衣室、然後再走回去。這是我們最快完成的一次工作經驗，不然通常都要花上好幾個月的工夫。

塞謬爾‧安德森、史蒂芬‧坎貝爾‧摩爾、詹姆斯‧科登‧薩夏‧達文、安德魯‧諾特和傑米‧帕克，他們在第一天到劇院排戲時都很緊張。演過《黑暗元素》的塞謬爾‧巴奈特、多明尼克‧庫柏和羅素‧托維則是熟門熟路，像是學校的舊生般洋洋得意地進入劇院。理查‧格里菲斯悄悄走到詹姆斯身旁。「不要這麼害怕，」他說，「等你看到劇院給的薪資條，那才是真的應該害怕的時候。」

我們接下來讀了一遍劇本。「這樣好了，」我在讀劇結束時說道，「這個劇本裡面有許多東西都要等到我查明後才搞得清楚，很多我不知道的歷史跟認不出來的詩。所以讓我們都同意，沒有什麼是不該問的蠢問題，好嗎？」

每一天的開始，艾倫都會教大家奧登、拉金和華特・惠特曼（Walt Whitman），而我就教莎士比亞和威爾弗雷德・歐文（Wilfred Owen）。飽讀詩書的理查則會帶領大夥兒一起走入為人遺忘的文學小徑，而這些都要比惠特曼的《草葉集》（Leaves of Grass）來得有趣多了。這大概是我記憶裡最快樂的時光。雖然這齣戲的女性成員比《亨利五世》還要少，就只有芙朗姬、她的後補演員和舞台監督，但是排演室裡的陽剛氣息卻不會很重，沒有人會踢起足球。傑米和塞謬爾・巴奈特會在鋼琴旁練唱劇中的歌曲，羅素和多明尼克一同努力專研拉金的詩〈聖靈降臨節的婚禮〉（The Whitsun Weddings），詹姆斯則跟大家分享食譜。我很驚訝自己竟然輕鬆地扮演起父親般的角色，即使我並不覺得自己渴望這樣的身分，但是似乎做得還不賴。或許是主題的緣故，這齣戲教化了一屋子的年輕男演員。若是在演《亨利五世》的話，他們可會像英國軍人一樣挑釁好鬥。或者，可能是我有幸可以跟這一群男演員合作，他們不僅合作無間共度兩年的時光，而且在往後的十年依舊維持著緊密的情誼。

他們了解到艾倫是如同奧斯卡・王爾德（Oscar Wilde）一樣嚴格注重行文風格的作家。甚至是最聰穎的牛津和劍橋的大學新生，也經常遠不及劇中的歷史課男孩來得風趣和善於言辭。達金坐在海克特先生的摩托車後座，仔細思索著自己的苦難。「即使是好色之徒，或是立志變成這種人，我卻突然想到，女性差不多每天都要承受笨手笨腳的男性騷擾，她們的生活不輕鬆啊。」儘管台詞需要根植於具體事實之上，也需要如復辟時期的喜劇一樣讓人屏息或充滿知識，可是達金所言實在更接近傑克・華興（Jack Worthing）[35] 的措辭，而不是謝菲爾德青少年的日常玩笑話。我鼓勵演出歷史課男孩的全

[35] 這是奧斯卡・王爾德劇作《不可兒戲》中的主角。

體演員要收斂本身自然主義的直覺表現方式，並且要思考每個段落的意思。他們觀察理查的表演，聽著他行雲流水地說完每一個拗口的長句。等到第四個星期排演的時候，多明尼克就能一口氣說完有志成為好色之徒的那一段話，也同樣能夠一派輕鬆自在地演出計畫與校長祕書發生性關係的橋段：「說到我的作戰計畫，我可以讓你知道我跟費歐娜的最新進展嗎？」

理查、芙朗姬和克里夫‧梅里森都知道這是一齣趣味橫生的戲，其他人則必須懷抱著相當的信任。一幕講法文的戲讓他們慘遭滑鐵盧──在海克特先生的一堂課上，不知是基於何故，或許是為了讓男孩們成為更全面發展的人，他竟然要男孩們用法文即興演出一場妓院戲。最終還要我以極緩慢的速度把他們的台詞錄製到每個人手機，好讓他們能夠鸚鵡學舌地說出來。波斯納演的是老鴇，達金則演嫖客。

波斯納：日安，先生。

達　金：日安，親愛的。

波斯納：請進。這是您的床和您的妓女。

海克特先生：哦，我們這裡該怎麼樣，就怎麼樣。

扮演嫖客的多明尼克脫了長褲，演妓女的詹姆斯則翻閱著價目表（「十法郎就可以看我傲人的乳房」），而此時校長卻走進了教室。海克特先生要求校長講法文（「不准說英文」），可是校長懂的法文有限（「為什麼這個男孩……達金，不是嗎？……他沒有……長褲？」）。海克特先生流暢地解釋，

達金演的是在伊普爾（Ypres）戰地醫院的傷殘士兵，全班就這麼被迫中止演出妓院戲，而開始痛苦呻吟起來。排演到第五個星期的時候，大多數的演員都可以駕馭法文台詞了，不過，他們還是很害怕要在觀眾面前演出，而且認為觀眾也會跟他們一樣對這場戲感到一頭霧水。

* * *

當我坐在利特爾頓劇院等待首場預演開演的時候，我記得觀眾對這齣戲並不買帳是怎樣的情形，我們在後台除了為大家打氣之外別無他法。更常見的情況是，與我一同看預演的觀眾也不知道自己對戲有何想法，若是如此，你就必定要使出渾身解數讓戲變得更有說服力。然而，就在全身戴戴摩托車騎士服裝的理查首次闊步上台的那一刻，觀眾決定了《高校男孩的歷史課》就是他們期待已久的一齣戲。

戲開演大約五分鐘的時候，芙朗姬和理查兩人在舞台上討論著自己就讀的大學。「杜倫大學（Durham）非常適合學歷史，」芙朗姬斷然說道，「我在那裡生平第一次吃了披薩。當然還有其他的東西，但是我印象最深的就是披薩。」觀眾哄堂大笑，彷彿這是他們第一次在劇場裡聽到的好笑台詞一樣。

幾分鐘之後就到了那場法文課，而觀眾整個被引爆了。克里夫·梅里森和史蒂芬·坎貝爾·摩爾正在舞台兩側等著登場。「天啊，」克里夫說，「我們要徹底毀了這齣戲了。」不過，英國觀眾最喜愛的可不就是有人被抓到沒穿褲子的場面。因此，當校長走進教室看到只穿著內褲的達金，觀眾簡直是笑到發狂了。

不久，即使是不好笑的對白，觀眾也開始發笑。在厄文先生的一堂課上，「先生，您實在很年

輕，」薩夏飾演的阿克薩爾（Akhtar）對著史蒂芬扮演的厄文先生說著，「現在不會是您的空檔年吧（gap year）36，先生？」誰想得到觀眾竟會發笑？顯然不在薩夏的意料之中，這是他第一次演出專業戲劇，所以他的爸爸媽媽都到場觀賞他的成功表演。

在上半場的戲裡，多數的演員都有直接跟觀眾說話的戲。不過，芙朗姬選擇等到第二幕演了十分鐘，在與校長發生令人惱怒的衝突之後才轉身面向觀眾。「我到現在為止都還不能演出自己真正的內在聲音，」她在極為僵人的精準停頓後說道，隨後引發了或許是整晚演出最巨大的笑聲，「我的角色就是要有耐心、不苟言笑地默許男人的嗜好和偏見。」

芙朗姬對於觀眾的回應就比我來得淡定。「親愛的，我其實對觀眾說的是我整個演員生涯的心聲。」她後來這麼告訴我。「女性從來就無法擁有內在的聲音，而觀眾也都心知肚明。」這也是觀眾之所以會在她問全班學生以下問題喝采的原因。「你們可以想像一下，要教授五個世紀男性的愚昧歷史是多麼令人喪氣的事情嗎？」艾倫在之後的劇作裡都會為芙朗姬寫個角色。

「拉奇先生，你會怎樣定義歷史嗎？」在一次模擬面談中，芙朗姬向機敏的羅素所扮演的遲鈍拉奇提出了這個問題。

「我會怎樣定義歷史嗎？」羅素重覆說了問題後才回道，「那就是不斷發生的狗屁事情。」

接著又是一陣完美而適時的笑聲，可見觀眾已經對這部劇作的重要主旨被養出了胃口，他們因此可以察覺到這也攸關著其核心論辯題旨之一。不過，對於托馬斯‧哈代的短詩〈鼓手霍吉〉，觀眾顯然就相當意外。當海克特先生與校長的災難性談話導致他丟了工作之後，回到教室的他發現波斯納正獨自在那裡等著他。

「我們這個星期學了什麼？」海克特先生問道，只聽見波斯納真誠地背誦出詩句：

他們把鼓手霍吉丟入埋葬，

沒有入殮，就跟發現時一樣。

一撮隆起的土堆標誌他入土的地方，

破壞了周遭大草原的平緩模樣。

化外的星座向西張揚，

每個夜晚都在他的土塚上方。

年輕的鼓手霍吉從不清楚，

畢竟剛剛來自威塞克斯的家鄉，

灌木樹叢和揚塵壤土，

該對這樣的廣闊台地做何感想，

不懂蒼茫夜色中何以升出

閃爍其中的奇異星光。

36

意指學生在上大學之前通常會暫時放下課業先旅遊或工作一段時間，然後才正式就學。

但是霍吉即將永遠化作

陌生平原的一撮土；

他那樸實的北方頭顱和胸脯

將會長成一棵南方的樹，

任憑眼中奇異的星座，

永恆主宰著他的星宿。

塞謬爾背誦完之後，觀眾席安靜了下來，氣氛濃重到現場一片寂靜。對於這兩位年齡相差幾十年的悲傷學生和落魄老師，為何可憐霍吉的死亡能夠如此敏銳地同時說中他們的滿懷心事呢？「有什麼想法嗎？」海克特先生問，「對他的名字有沒有任何的看法？」

海克特先生終於不再說一些愚蠢的東西而敞開了文學大門。「最重要的事情是，」他說道，「他有自己的名字。」他也跟波斯納談起了南非祖魯族（Zulu）和荷裔布爾人（Boer）的戰爭……

在剛開始的戰事之中，當人們要紀念士兵……或者該說二等兵的時候，死者的名字會被記錄並銘刻在戰爭紀念碑上頭……因此，雖然他可能是被埋葬在萬人塚之中，可是他依舊是鼓手霍吉。這個失落的男孩即使已經不在人間，還是有著自己的名字。

此時舞台上有三個失落的男孩，霍吉、波斯納和海克特先生，而哈代的這首詩彷彿寫的是他們三人。

「『沒有入殮』（Uncoffined）是哈代的典型用詞，」海克特先生繼續說著，「就是名詞前加了『沒有（un-）』的複合形容詞。當然，也可以加在動詞前，像是『沒有親吻』（Un-kissed）、『沒有喜悅』（Un-rejoicing）、『沒有告白』（Un-confessed）、『沒有擁抱』（Un-embraced）。」理查和塞謬爾各自坐在教室桌子的兩邊，既沒有喜悅、也沒有擁抱，但是他們卻能把觀眾拉入戲裡，入戲之深到僅只需要思考和感受。他們已經不是在演戲了。理查繼續說道：

閱讀的最佳時刻，是當你讀到了某個東西，不管是一種思想、一份感受、或者是看待事物的一種方式，你覺得這個東西很特別，而且對你來說尤其如此。就在你的眼前，那是另外一個人寫下的東西，而那個人你從來沒有見過面，甚至可能早已作古。而彷彿是有隻手牽起你的手寫出自己的心思。

某個瞬間，塞謬爾似乎要牽起理查的手。理查伸出手的姿勢如此遲疑不決，若是在其他場景或演出的話，大概不會有人察覺。然而，當晚的九百名觀眾都分享了艾倫「看待事物的方式」，故皆屏息而視。只是海克特先生閉鎖其中的世界，唯有可能與作古的詩人建立情誼。所幸在那個時刻消逝之前，理查、塞謬爾、艾倫和托馬斯‧哈代在一份孤獨人心的情誼中接納了利特爾頓劇院的觀眾。這是觀眾之所以走進劇場看戲的原因之一，藉此了解到《皆大歡喜》裡被放逐的公爵對奧蘭多（Orlando）所說的這句話：「你看看，不是只有我們不快樂。」

（艾倫後來接到來自哈代傳記作家克萊兒‧湯瑪琳〔Claire Tomalin〕的一封信，信中指出海克

特先生對〈鼓手霍吉〉的看法有誤。霍吉其實是普通勞動者的通稱，有點類似用喬·博格斯（Joe Bloggs）來泛指一般人。因此，哈代並不是單指名叫霍吉的個人，而是一種嘲諷評述，對於跟他一樣在戰爭裡被遺忘的死傷士兵遭人扔到萬人塚的對待方式。儘管艾倫在《倫敦書評》〔London Review of Books〕承認犯下這個錯誤，但是我想我會這樣回應克萊兒·湯瑪琳：真是好眼力，當然，海克特先生想錯了，可是這正是這場戲的重點，透過他對這首詩的錯誤解讀，觀眾得以窺見他的靈魂深處。〕

在《高校男孩的歷史課》的結尾，八位男孩並排坐著，林托特太太一一為我們道出他們的未來，多數男孩都成為「社會的中流砥柱，只不過社會對中流砥柱卻不再有太大的用處」。成為國際稅法律師的達金還算快樂，打造了乾洗店連鎖店事業的提姆斯會在週末時嗑藥，拉奇則是為首購族建造價格實惠的住宅建築。八個男孩中，有七個都過得尚可，而他們都沒有怨言，只是精力已不復見。他們彷彿長出了另外一層皮囊，藏住自己的祕密，壓抑自己的失望。男孩們都長大了，可是人生都不如自己預期般美好。只見他們面無表情地望著觀眾，觀眾都知道他們代表的就是自己，而且慶幸自己可以是他們，不然的話就會是波斯納，他被生命擊倒而沒有長大成人。

在這齣戲開演不久，塞謬爾說出了切中喜劇核心的台詞：

我是猶太人。

我很矮小。

我是同性戀。

我還住在謝菲爾德。

我的人生完蛋了。

波斯納真的是完蛋了。儘管他不需要Ｅ·Ｍ·佛斯特告訴他自己是怎樣的人，但是他的自我意識卻拯救不了自己。他的人生並不如意，就像許多人一樣。即使是我們之中最幸運的人，也知道自己曾經如何瀕臨人生谷底，感到落敗、失望和全都完蛋了，這些是我們內心多少都會升起的感受，而看了充斥艾倫劇作的悲慘人物之後，我們只能心懷感激。

《高校男孩的歷史課》的首場預演是我在國家劇院最心滿意足的夜晚。等到一個星期之後的正式公演，大夥兒都覺得勢不可擋。就在開演前一個小時，有人在利特爾頓劇院的懸吊系統操作區偷偷抽了一根菸，觸動了消防灑水器，導致舞台完全溼透，燈光系統也無法使用。到了七點，戲都要開演了，水還是從懸吊系統大量滴落。我們只能請觀眾在前廳等候，並且請每個人免費喝杯酒。燈光系統修復了，可是用來控制設定好的燈光效果指令程式卻遺失了。燈光設計師馬克·韓德森（Mark Henderson）同意在演出的時候幫忙重新打燈。到了七點半，我們提供了觀眾第二杯酒，以便讓舞台人員完成挽救工作，延遲到八點，我趕緊解釋了延誤的原因，並告訴他們整個劇團在過去兩個小時都在拖乾舞台。儘管是天大的謊言，可是觀眾顯然喝了過多的酒，故而都接受了這個說法。至於理查·格里菲斯拿著毛巾趴在地上的畫面，也無損於他們對這齣戲的觀感。

兩年半之後，在紐約百老匯的星期日午場演出中，八位歷史課的男孩和三名老師最後一次在舞台上紀念死去的海克特先生。演出的最終時刻，當海克特先生的鬼魂回來糾纏他們的時候，我知道理查所說的話也會一直縈繞在所有觀眾的心中，這是因為那些話提醒了眾人，我們在彼此身上學到的東

西，以及我們決定在劇場度過一生的初衷。

傳禮物。

那是有時你只能照做的事情。

接到禮物、感受一下、再往下傳。

不是為了我，也不是為了你自己，而是為了在某地某時的某個人。

傳下去吧，男孩們。

那是我想要你們學習的遊戲。

把禮物傳下去。37

＊　＊　＊

艾倫第一次跟我提起《藝術的習慣》是在搭機前往紐約的時候，那時的我們正要趕到當地與《高校男孩的歷史課》的團員會合。他想像了詩人Ｗ・Ｈ・奧登與作曲家班雅明・布列頓一次為了歌劇《魂斷威尼斯》在牛津會面的情形。在布列頓抵達之前，當時年紀尚輕的亨弗萊・卡本特（Humphrey Carpenter）──後來為這兩個名人寫了傳記的人──先到了奧登位於牛津大學基督堂學院的住房，為的是希望能夠訪問詩人，可是奧登當時卻是在等一名年輕的男妓。

奧　登：脫掉你的褲子。

卡本特：為什麼？

奧　登：你覺得呢？動作快點，時間都過了一半了。

卡本特：你要我做什麼呢？

奧　登：你什麼都不用做，我還會付你錢，這是一場交易。我要對你口交。

卡本特：可是我是ＢＢＣ派來的。

奧　登：真的嗎？好吧，實在沒辦法。我寧願來的是比較鄉土的男孩，可是這個世界什麼樣的人都有。

等到搞清楚來者是誰之後，奧登就對年輕的男妓史都華（Stuart）說道：「你是年輕的男妓，我是詩人。牆的另外一頭住的是基督堂學院的院長。我們各自有各自要扮演的角色。」奧登可能還會補充說，他們所有人都值得劇作家關注。

在排演這一齣描寫奧登和布列頓的劇中劇裡，戲裡的作者是艾略特·利維（Elliot Levey），其敏捷機智備受同儕的愛戴。這個劇作家傳達了他在排練室目睹過的每個年輕劇作家的憤慨。他並不像艾倫，但是艾倫卻一直告訴我自己很喜歡這個劇作家，或許是他演出所展現的壓抑憤怒激起的某種共鳴吧。

劇中最精采的一場戲是布列頓和奧登的針鋒相對，其圍繞著性慾與藝術、文學與音樂、創意和靈

37 傳禮物（Pass the parcel）是西方的一種小遊戲，禮物層層包裹後加以傳遞，音樂停止時，接到禮物的人就可拆掉一層包裝，如此下去，拆去最後一層包裝的人就可得到那個禮物。此處應意指人生課題。

感、自我克制和盡情揮灑，以及年老與堅持。這位作曲家和這位詩人都有一種藝術的習慣，並且堅持到底。

艾倫現身來參加下一檔戲《人們》（People）的首日排演，人在後台出入口的琳達問著：「還沒有放棄嗎？」他確實還在實踐藝術的習慣。《人們》還沒有開演，但是消息卻已經走漏，指出這是攻擊國民信託組織（National Trust）的戲，然而事實卻絕非如此。這齣戲的場景是一幢鄉下破大宅的一間房間，地點是約克夏郡（Yorkshire）中部。房間裡住了兩個老太太：桃樂絲·史塔克普爾女士（Lady Dorothy Stacpoole）和她的看護艾莉絲（Iris）。國民信託組織則是以拉姆斯登（Lumsden）做為其在劇中的代表。

桃樂絲：是的，拉姆斯登先生，要是我說自己沒有聽過這種廢話的話，那就是在欺騙你。我特別厭惡隱喻。

隱喻是虛假的。

英國充滿了錯誤。

鄉村房子全是缺點。

此物非彼物……不管國民信託組織希望人們怎麼想。我不會跟你自滿的國家合作，那不過是一個偽裝的英國。

拉姆斯登：如果我熱心了些，可要原諒我，可是我是把這間房子看做是一個隱喻……能夠向孩子們訴說英國的故事，所有的故事都在這裡面。

艾倫總是否認自己使用隱喻：「那是在說喬治三世的瘋狂。」可是他從不嫌惡一石二鳥的情節。

他安排桃樂絲把房子出租做為A片的拍攝地點，之後才讓她屈服於國民信託組織而把房子讓渡出去。

《人們》是艾倫與芙朗西斯·德拉圖瓦創作關係的完美結晶，她飾演了桃樂絲一角，就像是諷刺地返回《過去四十年以來》中的祕密花園，不過並不像是後者校長，念念不忘於大眾發現開啟祕密花園之門鑰匙前的時光。與其渴望花園成為別的東西，還不如讓人在花園裡拍攝色情影片。

* * *

當我們還在製作《人們》的時候，艾倫給我看了《派對取食籤》（*Cocktail Sticks*），想知道我們是否能夠用這個廣播短劇來做些什麼。這是一部坦率的自傳性劇本，寫的是他父母親的故事。這部自傳的優秀小品，娓娓道來隨著艾倫年歲增長逐漸與他雙親產生的隔閡。我跟他說劇院很樂意製作這個劇本。

雖然大多數的演員都可以扮演艾倫，可是亞歷克斯·杰寧斯卻不僅抓住了他的聲音特質和言談舉止，更捕捉了他諷刺的憂鬱和無盡的同理心。

「他真是不可思議。」來看戲的瑪姬·史密斯如此讚嘆亞歷克斯的演出。她還指出像艾倫這樣一個害羞的人，竟能放開自己成為目光焦點，實在非常難得。

「你還記得我們為什麼沒有在一九九九年把《意外心房客》拍成電影？」我向艾倫問道。

「我那時候不覺得瑪姬會想要演。」艾倫說。

「我敢說她想演，」我說，「就算她那時不想，要是亞歷克斯願意在電影裡演你的話，我打包票她現在一定願意演。你知道她有多愛他，當然，她也很愛你的。」

我們就是因為這樣而決定把《意外心房客》拍成電影。不過，要不是我已經拍過電影《瘋狂喬治王》的話，我就絕對不可能拍《意外心房客》。要不是艾倫堅持，不管是誰要出資，一定得請我當導演，並讓奈杰爾‧霍桑飾演喬治三世，那麼我可能也拍不成《瘋狂喬治王》。在這其中，誠如我們在理查‧埃爾引介認識後所合作每件事情，艾倫一直是我生命中的貴人。

第六章　一無所知

電影

　　小塞繆爾‧戈爾德溫（Samuel Goldwyn Junior）完全不同於你所聽過的明目張膽的老戈爾德溫，他是一個說話溫和、有教養和謙虛的人。在電影這一行，我沒有見過像他這樣對於他人的想法和天賦感到興趣的人。由於他也是一個熱情的親英派，這或許稍微解釋了他在一九九四年的決心，那時的我根本沒有想過要主掌國家劇院的事，可是他卻願意出資製作《瘋狂喬治三世》。他也不曾想過可以由奈杰爾‧霍桑之外的演員來演出喬治王，並且樂觀地要我來執導拍成電影。

　　「當導演很簡單，」他說，「只要告訴攝影指導你的想法，他就會幫你完成其他的工作。你不會有問題的。」

　　我所認識的攝影指導只有安德魯‧杜恩（Andrew Dunn）一人，他的前任女友演過我導的一齣舞台劇。

　　「他很不錯，」塞繆爾說道，「就找他。誰要做電影的設計呢？」

「電影應該要像是《亂世兒女》（Barry Lyndon）。」我說，並把目標人選定得很高：肯・亞當（Ken Adam），他是《奇愛博士》（Dr Strangelove）和所有早期詹姆士・龐德系列電影的設計師，而且得過奧斯卡金像獎。

「那就找肯・亞當。」塞繆爾說。

「肯・亞當不會想跟我合作的。他合作的對象是史丹利・庫柏力克（Stanley Kubrick）。」

「他還能有什麼最糟的回答？不要嗎？」塞繆爾如是說，而這也是我後來問過許多導演的問題。

我追查到肯在紐約的一間旅館，於是就親自帶著電影劇本去他的房間找他。「艾倫・班耐特？」

肯說道，「我相當樂意做他的戲。」

「我對電影一無所知。」我帶著歉意說著。

「別擔心，」肯說，「我知道的東西大概就夠讓我們開始動工了。」

「你執導第一部電影的經驗就這麼一次，」安德魯・杜恩說道，「下一次，你會知道太多的東西，你會擔心他們要把水肥車停在哪裡這樣的的事。想到什麼都可以問。不要讓別人告訴你有什麼是不可能辦到的事情。」

我知道的實在太少，少到連水肥車是指載滿馬桶的拖車也不知道。我不知道，通常讓電影劇組不斷移動且後面還拖著一台水肥車是個很糟的做法，最好是能夠定點待多久就待多久，而且每個地點盡量都要有幾個不同的用處。

肯・亞當不在乎所謂不可能的事情。他目睹過德國國會縱火案（Reichstag fire）、與家人於一九三四年逃離柏林、加入英國皇家空軍（RAF）執行轟炸出生國德國的長程飛行任務。他設計了《奇

愛博士》的戰略室和《007：金手指》（Goldfinger）的諾克斯堡（Fort Knox）。他堅持要確切地在適合的大房子裡拍攝每一個場景，而且似乎認識所有大房子的主人。「我就去敲門看看強尼・阿倫德爾（Johnny Arundel）是不是在家。」正因如此，水肥車根本沒有上路。

肯、安德魯和剪輯師塔里克・安瓦（Tariq Anwar）就是我的電影學校。塔里克嚴格地帶我看過每天的毛片，並指出我拍錯的地方。排演舞台劇的一幕戲和拍攝電影的一個場景，其中最讓人抑鬱的差異就是在隔日早晨淋浴的時候，當你有了自己從一開始就應該怎麼著手進行的領悟，你可以回到排演室去修改舞台劇，可是卻必須與拍完的電影片段永遠困在一起。．．

艾倫的一個舞台指示後來被剪輯掉了。這個指示要求驚嚇的王室成員要尾隨瘋狂的國王，有點像是俄國導演愛森斯坦（Sergei Eisenstein）《恐怖伊凡》（Ivan the Terrible）裡的東西。連肯・亞當也被難倒了，即使他會把愛森斯坦的電影場景處理得很好。儘管我是一無所知，可是身邊的人都知道很多，這使得我拍出了比之後知道更多的自己還要好的一部電影。

小塞繆爾・戈爾德溫也知道要怎麼賣片。他說道：「出了英國，沒有人知道喬治三世是誰。」美國人只知道他是喬治王，是不適合擔任自由民眾統治者的一位暴君，我們因此為電影取了新的片名：《瘋狂喬治王》。結果竟有人報導，塞繆爾之所以會改片名，原因在於他是個粗俗的好萊塢鉅子，他不想讓愚昧的美國觀眾以為《瘋狂喬治三世》（The Madness of George III）是《瘋狂喬治 I》（The Madness of George I）和《瘋狂喬治 II》（The Madness of George 2）的續集。

「這是很棒的故事。」塞繆爾說道，而且完全不想否認。美國電視台得知了這則報導，於是夜間新聞節目都在播報這則新聞。電影是賣座了，還入圍了四個奧斯卡金像獎獎項。塞繆爾在頒獎典禮的

前一晚舉行了晚宴，地點是他從父親繼承而來位於比佛利山莊的宅院。老戈爾德溫每次要開拍新電影的時候，都會把這間房子拿來抵押貸款。「等到電影賺了錢，他就會付清貸款並舉行派對。」塞繆爾如是說。縱然他是個從容自信溫文爾雅的人，可是有其父必有其子，我到現在依然懷疑是他親自捏造了那個續集的報導。

在幾年後的一次官方場合，我遇見一位擔任白金漢宮王室侍從官的年輕英國皇家空軍軍官，他問我是不是那個導《瘋狂喬治王》的傢伙。我說我就是。

「真的是天公作美！」他說，「你是怎麼知道的？」

我是怎麼知道了什麼？

「當我得到這份工作的時候，我可以說是一無所知，完全不知道要做些什麼。因此，我就問了皇家禮儀的規範，也就是鞠躬、點頭和退出房間等等的規矩。想說不知道有沒有手冊。或者是有沒有人可以教我？得到的答案卻是要我租《瘋狂喬治王》的DVD，要像隻老鷹般仔細地看，而我想知道的全都在電影裡頭。我就真的照著做了。真是超棒的電影，不只是表演太精采了，還不可思議地呈現了所有皇家禮儀。你是怎麼知道的呢？」

「都是我們編造的。」我答說。

「你是在說笑嗎？」受到打擊的侍從官說道。

「做電影可以說就是這樣——東西都是我們編出來的。」實際上，當我們在做舞台劇時，我就已經花了很大的工夫研究了點頭哈腰的規矩。不過，由於沒有人想在舞台儀式中看到真實事物的實際紀錄，所以就要自行發展出需要的東西，畢竟沒有人是到劇場來找指示說明的。我總是感到訝異，人們

居然會認為電影呈現的是真實的事物。

＊　＊　＊

《瘋狂喬治王》之後，成箱的劇本開始紛至沓來。一位好萊塢製作人帶著嚇人的誠意說道：「你應該搬去好萊塢，你在那裡會被愛包圍。」而讓我心動不已的電影劇本是亞瑟‧米勒撰寫的《激情年代》，那是二十世紀福斯公司（Twentieth Century Fox）寄來的劇本，小塞繆爾‧戈爾德溫的得力助手湯姆‧羅特曼（Tom Rothman）才剛到該公司上任。湯姆跟塞繆爾一樣是個有教養且精明能幹的人，但是個性更為張揚。湯姆至今依舊是我在好萊塢最要好的朋友。

我到亞瑟‧米勒位於紐約上東區的寓所拜訪他。他是個讓人無法掌握的人。多年以來，即使更換過數個導演，《激情年代》還是無法搬上銀幕。他問我會怎麼處理劇本的語言。我不想要改變語言的任何部分──我幹嘛要搞亂他那嚴峻的清教徒式散文呢？他聽完後友好了一點。先前提案合作的最後一個導演告訴他，為了多廳電影院的觀眾，需要把劇中的古老對話修改得比較合乎時代。

對於好萊塢電影獲許開拍的時機與原因，當時的我是一無所知。不過，若是丹尼爾‧戴路易斯沒有首肯演出劇中人物約翰‧普羅克托（John Proctor）的話，我們就不可能在一九九五年拍攝《激情年代》。他讀了劇本，我們見面討論了一下，他隨即答應接拍。經紀人和監製打來的恭喜電話響了整天。一切似乎就如此簡單。

亞瑟要我到他位於康乃狄克州（Connecticut）的住處待上幾天。在他從一九五〇年代初期就開始待著寫作的小屋裡，IBM電腦螢幕上的《激情年代》閃著綠光。邊聽著我描述自己對電影

的想像，他就隨手用電腦鍵盤敲打出來，整個情況像是給莎士比亞關於《馬克白》（Macbeth）的評點一樣。他問了我選角的問題。我告訴他保羅・斯柯菲爾德想演主持女巫審判的副州長丹福斯（Danforth）。他對英國劇場的重要男演員有著無限的敬意，因此我的話其實是讓他太窩心了。

他不知道有哪個年輕的美國女演員想要飾演十七歲的艾比蓋兒・威廉斯（Abigail Williams），而劇情會逐漸揭露她與約翰・普羅克托其實是一對戀人，普羅克托的恥辱蔓延著整部電影。

「一位異常美麗的女子……擁有掩飾一切的無窮能力。」這個女子是女巫審判的主要控訴人，而劇情

「你是怎麼看她的呢？」我向亞瑟問道。

「就像沒有人會這樣記得瑪麗蓮一樣，」亞瑟說，「她其實不只是美麗而已，而且有著一股無與倫比的生命力。她就是生命力的化身。」

我並沒有提到瑪麗蓮・夢露（Marilyn Monroe），但是他主動談起了她來回應艾比蓋兒・威廉斯的問題。一九五一年，他與瑪麗蓮・夢露首次在好萊塢認識。他後來曾寫到兩人當時還沒有發生性關係，而他選擇回到美國東岸的首任妻子和兩個小孩身邊，可是「想到瑪麗蓮不在身邊的生活簡直讓人無法忍受」。回家之後，他在一九五二年完成了《激情年代》，藉以勇敢反抗參議員喬瑟夫・麥卡錫（Joseph McCarthy）的共產主義者獵巫作為。然而，這很難讓人不懷疑，他在書寫過程中與劇中主角約翰・普羅克托懷著相同的情感騷動。有人發現艾比蓋兒・威廉斯和其他十幾位青少女在森林裡裸舞；為了保護自己，她們卻指控無辜的村人與惡魔有所勾結。而在獵巫行為隨即快速失控的情節中，劇本的主旋律其實是普羅克托的外遇情事和他嚴重貧乏的婚姻生活。劇中最感人肺腑的是他行赴絞刑台前與妻子伊麗莎白（Elizabeth）重修舊好的一場戲，「當我親吻你時，我不禁心生懷疑，」伊

麗莎白說道，「我從來就不知道該如何訴說自己的愛。我有的只是一幢冰冷的房子！」

演出艾比蓋兒的是薇諾娜·瑞德，而伊麗莎白則是由瓊·艾倫（Joan Allen）飾演。在麻薩諸塞州北岸區（North Shore）艾塞克斯河（Essex River）河口的霍格島（Hog Island），我們搭建了塞勒姆村（Salem Village），那裡離真正的清教徒塞勒姆獵巫案發生地點只有幾英里遠。安德魯·杜恩和塔里克·安瓦從倫敦前來與我們會合。丹尼爾提早了幾星期抵達現場，不僅為血液中注入了清教徒農夫的日常生活上建造住處和農場。他開始過起約翰·普羅克托的生活，幫忙在約翰·普羅克托的屬地節奏，同時改造了渾身肌肉。在影壇，丹尼爾以完全融入扮演角色著稱。只要攝影機開始拍攝，他必須說服自己這不是在演戲。儘管他是說著某人的故事和講著某人的話語，他盡一切可能把自己逼到是完全自動自發的狀態。他從一開始就會認同劇中角色，並且在冗長片場拍攝時日中始終維持這樣的身分。一個又一個鏡頭，一次又一次拍攝，為了電影劇組的方便，電影演員需要隨時有呈現幾秒完美表演的準備。或許他一天只會有幾分鐘的演出，可是只要導演一聲下令「開始！」，他就必須馬上進入演出狀態。在每次拍攝等待期間，有些演員會放空，而有些則是聒噪過動。

透過丹尼爾的完全融入，我們得到了足以與電影史上最佳演出媲美的表演。片場之外的他文靜又淘氣；即使是在片場內，他一定也有些時候是他自己，我就有一張他坐在約翰·普羅克托屋外板凳的照片，只見他笑著在喝可樂，這大概對麻州清教徒沒有多大的吸引力。

雖然兩人之前素昧平生，可是丹尼爾對保羅·斯柯菲爾德是相當敬畏的。丹尼爾預期會見到一個魔法師，可是等到保羅在開拍前三個星期到片場與他排練對手戲，他們卻像是在不同星球的兩個人。丹尼爾反倒寧可不要排練直接上場，他總是與劇本保持距離，彷彿那是放射性的提醒物一般，提醒著

他當日要拍攝的是一個早已決定的故事，而不是度過一個未經計畫的生活。他咕噥地走過劇本，什麼

都不做，等到拍攝時才會賦予一切該有的生命。保羅則是說出了文本的樂音，他先從母音開始，在跨

越兩個八度音階的極佳嗓音中謹慎地念出每個字，猶如在唱歌劇一樣。他們兩人似乎對彼此感到困

惑。不過，只要攝影機開始拍攝，他們兩人就確實是在同一個空間。雖然他們是各自抵達，可是卻有

著和諧一致的表現：毫不掩飾、充滿火花、渾然天成。

保羅不太喜歡談論表演或飾演的角色，然而他曾告訴我丹福斯這個角色之所以會吸引他，是因為

理解到其極端狂熱的行為正是湯瑪士‧摩爾（Thomas More）信仰的黑暗面，而《良相佐國》（A Man

for All Seasons）中湯瑪士‧摩爾一角鮮明的正直性格曾讓保羅得到了一座奧斯卡。他饒具興味地提

醒我們：「聖湯瑪士是個狂熱貫徹教義的基督教新教徒。」此外，他很樂知道什麼是他需要做的：

快一點、慢一些、提高聲量、我要站在哪裡？有一次，在拍攝的空檔，我開始詳盡分析起一幕戲裡

蘊藏的微妙諷刺。他制止我說：「你的意思是要多點喜劇嗎？」我答說是的，接著就退回到攝影機後

頭。

　在電影片場，一位導演應該要簡明精準，不需要像在劇場排演室中出現的冗長贅言的公開討論。

電影導演只需和演員溝通片刻即可，像是保羅和丹尼爾，或是如同瑪姬‧史密斯和奈杰爾‧霍桑，他

們這樣的演員擁有絕對的天分，有時連他們也對自己感到訝異，不確定該天分來自何處。保羅可以召

喚恐怖，真正的恐怖，可是拍攝空檔時間卻愛玩鬧。他拿起戲服轉圈說：「我好愛這件斗蓬。」

愈貼近劇本的部分就是這部電影最強烈的橋段，那是在普羅克托的冰冷屋子裡，以及丹福斯在會

議堂盤問那群虛報巫術的女孩們。當艾比蓋兒‧威廉斯感覺到自己的指控逐漸瓦解的時候，她抬起頭

看著屋椽，說到自己看到有隻伸展著翅膀的黃色小鳥：巫術！她歇斯底里的反應感染了其他女孩，使得法官相信指控而把村中女巫判處死刑。我有位於大陸邊緣的整座小島任由我調度，我讓黃色小鳥追逐著女孩們，使得她們跑出會議堂進入大海，整個村莊的人隨即緊跟在後。「這是電影啊！」我這樣告訴自己。銀幕上看起來很棒，展現了一幅栩栩如生的集體歇斯底里的意象。然而，這段戲卻削弱了這一幕原本殘忍無情的敘述張力，要是全部是室內戲的話其實更好。

另外是我把電影的情感高潮拉到美洲新世界的邊緣。等到我們要拍攝最後一場伊麗莎白和約翰‧普羅克托的戲時，地點是麻州海邊的一個小牢房，可是當天卻颳起了狂暴的東北風，我於是決定拉到戶外拍這場戲。當他們兩人言歸於好之際，只見暴風雨在他們周遭肆虐，大海不斷沖打著海岸。暴風雨聲實在是太大，我們後來只得為整場戲重新配音，而在錄音室的瓊‧艾倫和丹尼爾‧戴路易斯卻拾回了如同在當天的冰冷之中相同的優雅聲音，這是整部電影最棒的部分。

《激情年代》的票房是失敗的。或許是因為電影過於嚴肅，而且我同時過於焦慮地想要證明自己做為電影人的資格，故而拍了群眾狂奔入海以及其他不必要且過於激情的戲。然而，整個拍片過程是令人興奮的，能夠在新英格蘭的秋天度過三個月的時光，讓我第一次、也是唯一一次萌生了偏愛拍電影勝於導舞台劇的念頭。

* * *

在我拍攝《激情年代》的期間，劇作家溫蒂‧瓦瑟斯坦（Wendy Wasserstein）介紹我認識了好萊塢製片人賴利‧馬克（Larry Mark），溫蒂曾替他把小說家史蒂芬‧麥克考利（Stephen McCauley）

的《欲擒故縱》（The Object of my Affection）改編成電影劇本。儘管她的劇本在紐約公演實屬大事，可是倫敦從來沒有喜歡上她筆下迷人但無安全感的美國東岸女性，這些女性試圖兼顧得來不易的獨立和被愛的需求。溫蒂懂得廣結善緣，可是她的生活是孤單的，而且還寫下了這種生活。誠如自己筆下的女主角們，她用笑意來驅逐惡靈。

我們一同合作了四部或五部電影劇本，而我已經遲鈍地了解到，如果最近的一部電影賠了很多錢，愛會離你而去，我們因此一部電影也沒拍成。不過，賴利·馬克知道什麼主掌了生殺大權而懂得俯首帖耳、百般討好，因此《激情年代》上映兩年之後，我和溫蒂在一九九七年拍出了《欲擒故縱》。到了那個時候，電影劇本可說是大幅改編了史蒂芬·麥克考利的原著小說，但是對方從未抱怨過——小說家們本來就對電影圈的期望不高。

雖然故事的主要想法屬於史蒂芬，但是溫蒂寫成她自己的版本：珍妮佛·安妮絲頓（Jennifer Aniston）飾演的女主角由保羅·路德（Paul Rudd）扮演的男同志好友搬來與她同住，而他才剛與男友分手，她則快被自己的男友搞瘋了。因此，在知道自己懷孕的時候，她決定留下小孩但結束兩人的關係。她問同志好友願不願跟她一起扶養小孩，由於他想當爸爸，因此就答應了。然而，當她漸漸地愛上這位同志好友的時候，對方愛上了另外一個男人。最終，他離開了她，而這使得她心碎。

而這一對主要的伴侶，溫蒂是以亞倫·艾達（Alan Alda）、艾莉森·珍妮（Allison Janney）和奈杰爾·霍桑等演員為對象寫出潑辣的對白。有著過人手腕、有趣和鮮明的珍妮佛為電影帶來了資金，而她與保羅維持著光明正大的友好關係。二十年後回頭看這部電影，其情節設定沒有任何不妥……一個聰明的單身女子可能起先渴望的是一位男同志的陪伴，而後來愛上了對方。不過，現在的男同志美國

人，若想要當爸爸的話，他可以跟男友結婚和領養小孩。電影有這麼一場戲，保羅隔著鐵絲網柵欄看著一個年輕的父親跟七歲的兒子在操場上打棒球，讓人覺得他彷彿被隔絕在天堂之外。這是令人感傷但誠摯的一場戲，我能感同身受，而保羅的演出感人肺腑。可是未來是屬於同志運動人士的，他們促進了社會變革，這部電影也因而過時了。

電影初剪的片子帶著一股誠實的憂鬱：戀愛的複雜與困難、性的阻礙，珍妮佛和保羅知道他們對彼此的愛永遠超過對各自伴侶的愛。可是試片的觀眾卻希望每個人都有快樂的結局，製作公司也是如此，我們於是重拍了結尾戲。這部電影的票房尚佳，已經是賴利·馬克委製多年之後，算是對他在好萊塢極佳適應力的一個獻禮。

合作完《欲擒故縱》的兩年之後，有天下午，我接到了溫蒂的來電。

「我快要生小寶寶了。」她說。

「是誰的小孩？」我問，臆斷她是在產房陪伴一位懷孕的朋友，或者可能是在研究一個新的劇本。

「我的。」她說完就爆出一陣大笑。

她只會把個人的祕密適可而止地分享給朋友知道。在她懷孕期間，我其實與她見了許多次面，但是都沒有注意到。不過，我知道她有做體外人工受孕。有一次為了接受療程，我們必須提早結束在瑪莎葡萄園島（Martha's Vineyard）[38]的寫作之旅。她從來沒有告訴我捐精者的身分，而我也從來沒有過問。她早產三個月生下女兒露西·珍（Lucy Jane）。在溫蒂最備受讚譽的劇本《海蒂編年史》（The

38
位於美國麻州外海的一個小島。

Heidi Chronicles）之中，她的另一個自我化身為海蒂・何藍德（Heidi Holland），在劇中從未妥協，即使感到生活「停滯不前」也始終維持單身，並且於劇終領養了一個小孩終結了自身的孤單。往後的六個年頭，溫蒂與露西就是過著她筆下所勾勒的海蒂生活。不過，她還是藏著一個祕密，即使每個人都感受到事情有點不對勁，可是當她說自己罹患的是貝爾氏麻痺症（Bell's palsy），大家選擇相信她。事實上，她罹患淋巴瘤（lymphoma）。溫蒂於二〇〇六年一月離開人世，徒留龐大的親朋好友頓失所依。

亞瑟・米勒記憶中的瑪麗蓮・夢露不只是美麗而已，更是生命力的具體化身。溫蒂覺得自己並不美麗，而她只以他人對她的愛的一丁點兒來愛她自己。雖然她會覺得拿瑪麗蓮來對照很滑稽可笑，但是這就是我腦海中想到的事。

* * *

一九九〇年代結束之際，我理解到自己既沒有賴利・馬克的適應力，也不可能把美國電影業做為終身職志。劇場才是我的志向所在，而那裡不會有人威脅要用愛來包圍。除了相當關注艾倫・班耐特的劇作之外，我並不確定自己為電影界有什麼貢獻。因此就開始保持低調，如此一直到二〇〇五年，我才又再度宣稱了自己電影人的身分。

《高校男孩的歷史課》公演之後，電影公司紛紛提出邀約，其中有一些很想要為「選角過程有所貢獻」，但是我和艾倫則希望由相同的四位老師和八位男孩擔綱演出，而且不允許任何人干涉劇本。我們兩人的經紀人都是安東尼・瓊斯（Anthony Jones），而且都很珍惜他欣然捨去百般奉承客戶的行

規。我要的絕不是別人來向我噓寒問暖。艾倫向我發誓，安東尼打電話給他主要是要告訴他競爭對手的成就：「早安。我想你可能會想知道哈洛·品特才剛得到諾貝爾文學獎。」

他也知道如何為客戶想拍的電影尋覓資金。「如果你們想拍《高校男孩的歷史課》而不希望有外力干涉的話，」他告訴我們，「那就要把拍攝支出控制在兩百萬英鎊以下。」每個人都以低於市場行情參與拍攝，但是皆可獲得利潤分紅。結果分紅不少，部分原因正在於我們從一開始的花費就非常少。炮製相同製作手法的《意外心房客》則得到更好的成果。

我認為太執著於讓歷史課的男孩們奔跑過謝菲爾德的街道，就像《激情年代》裡著了魔的女孩們奔入大西洋一樣毫無意義，何況我們也沒有那樣的預算。更重要的是，這齣戲的成功就是因為場景設定是一個封閉的世界，不過我們還是安排到噴泉修道院（Fountains Abbey）進行了一趟實景拍攝。我們在當地待了六個星期，花了五個星期回去拍學校的戲。電影版的《高校男孩的歷史課》擁有許多舞台劇版扣人心弦的部分。不過，倘若沒有看過舞台演出的話，縱使理查和塞謬爾在攝影機前忠實再現了兩人舞台上的演出，你大概永遠不會知道，劇中的那場法文戲造成了巨大暴動，或者是全場觀眾是屏息地觀看「鼓手霍吉」的那場戲。

*　*　*

《高校男孩的歷史課》依舊存活於世，有無數新版演出，其中有許多是在學校和大學裡搬演。曾經有人寄給我一份盜版錄影帶，那是原始卡司在美國百老匯的一場演出，我沒有忘記表演所帶來的深沉靜默和自發的笑聲，也沒有忘懷自己之所以做戲的初衷。

我第一次造訪艾倫的住處，也就是小貨車老太太居住的地方，是一九八九年秋天她過世幾個月之後。一九八〇年代初期，我搬到康登鎮之後，在開車前往高街（High Street）的途中，都會習慣繞道格洛斯特新月街（Gloucester Crescent），主要是想弄清楚那些創意高人的住所。新月街住了許多作家、電影和劇場導演、出版家、記者和藝術家。儘管我發現艾倫住在二十三號，但是我對那輛黃色小貨車卻是一無所知，心裡還納悶住在小貨車裡不修邊幅的老太太是不是他的母親。

即使我終於登門進到了書房，還是沒有想起要問老太太的事。她還住在車道上的時候，多數拜訪艾倫住家的訪客也沒有興起這樣的念頭。只有等到艾倫發表在《倫敦書評》的文章提到了老太太，我才理解到自己錯過了什麼。瑪姬‧史密斯在一九九九年於舞台上飾演了這位老太太，自此老太太就聲名遠播。到了二〇一四年，艾倫讓我們在發生一切的真實街道上的真實房子裡拍攝電影。

旁人看來，艾倫這十五年是愚蠢的自我犧牲，他堅稱沒有什麼特別之處，而且不是什麼仁慈之舉。他邀請謝普德小姐把她的小貨車停放在自己的車道上，就一個月或兩個月，「待到妳一切都處理好」，結果她就待到自己因老邁而離世的那一天。許多格洛斯特新月街的住戶都在這裡住了幾十年，當他們看到有台小貨車如鬼魅般地再度出現，無不驚恐到發抖。從書房看到窗外的景像，我才了解到艾倫是如何活下來的。多年以來，我經常與他一起坐在這，然而唯有等到原地再度出現小貨車的時候，我才能多少明瞭它對坐在書桌前看著它的作家必然存在的意義。就作家從未離開書房這一部分來說，外頭的混亂並不會讓他受苦，而是要記錄下來。

因此，縱然電影呈現了事物發生的實際過程和實際地點，但那實質上並非事物本身。

真實情況是這樣的：

（艾倫・班耐特走向小貨車。）

艾倫・班耐特：謝普德小姐，我寧可以後不要再用我的廁所。高街的盡頭有廁所，請到那裡。

謝普德小姐：那裡很臭。我天生是個很愛乾淨的人。我有幾年前被授予的「潔淨室」（Clean Room）證明書。我的姑姑自己也是講究清潔的人，她就說過我是我媽生的孩子中最愛乾淨的小孩（艾倫・班耐特只好作罷離去。）──尤其是在別人看不到的地方。

可是接下來的事並沒有發生：

（經過書房房門時，艾倫・班耐特與坐在裡頭的劇作家四目交接。）

這部電影描述了一位作家如何寫作，以及他怎麼選擇書寫的素材，但是也同時是關於作家筆下主角的電影。艾倫將自己一分為二：「一個從事寫作的自我，以及一個過著生活的自我」。亞歷克斯・杰寧斯扮演了這兩個自我，為我們共同合作過的十二個角色，再增添兩個更深刻的演出。

它也呈現出作家面對眼前所發生的事物，如何將之轉化成值得訴說的故事。艾倫總是謹慎檢驗是否偏離史實，而他寫入電影劇本的東西，不僅勉強承認筆下的最佳主角就住在自己門前，同時還有訴說對方的故事時要避免偶爾杜撰情節的掙扎，而他發現「你不是將自己寫入自己的文字之中──你是在文字之中發現自己」。因此，在謝普德小姐過世之後，艾倫覺得唯一公平的做法似乎是讓她從墳

墓歸來書寫自己的結局：

謝普德小姐：你正在寫的東西，你盡可以加油添醋一番……你怎麼就只是讓我死掉而已？我想要上天堂。可能的話，就像耶穌升天一樣，完全改頭換面。

她的「升天」是我導過第一個電腦合成動畫的片段，是在倫敦謝柏頓片廠（Shepperton Studios）的大型攝影棚拍攝完成。擠在艾倫的小書房工作了六個星期之後，有位工作人員忍不住說道：「總算像是在拍像樣的電影了。」不過，對我來說，在格洛斯特新月街二十三號幸福的拍戲經驗並不是任何電影片場可以比擬的，畢竟我在拍的是一部作家的電影，而他的劇本在我的人生具有舉足輕重的地位。

瑪姬不停地在小貨車上爬下、在新月街上跑來跑去，因此偶爾會抱怨自己的臀部已經吃不消。雖然她在痛苦之中，但是我只能狠下心繼續下去。拍攝的時間緊迫，我知道一旦開始感到歉意，就會無法克制自己。「我沒有時間說抱歉。」我就像謝普德小姐似的咕噥著。對於瑪姬在電影殺青幾個月之後必須要接受髖關節置換手術，我終究還是很有罪惡感的。

我們也讓《高校男孩的歷史課》的整個卡司演了幾個小角色。瑪姬從小貨車猜疑地看著他們。

「又是其他家族成員，我覺得自己完全被晾在一邊了。」

瑪姬簡直是無所不能。電影裡，連她自己都不只一次提到，她演出的是發生的過往，同時也在呈現作家所希望發生的事情。她一向嚴以律己，只要某場戲需要她全力以赴，她總是在最佳狀態。《意

外心房客》接近尾聲的時候，謝普德小姐到教堂大廳偷拿一些免費蛋糕，而一位年輕的鋼琴家剛開始

為一群年長的市民彈奏起舒伯特（Schubert）的樂曲。謝普德小姐第一個直覺反應就是趕緊逃跑——

自從她在年輕時被迫放棄職業鋼琴家的職志之後，就視音樂為詛咒而萬般逃避。可是她卻轉身留了下

來。

「她為什麼會留下來？」她明明是討厭音樂的。」瑪姬說。

「這是一個轉捩點，」我說明著，「或許是那位年輕鋼琴家的彈奏方式有著某種東西？會不會讓

她想起了自己從前彈鋼琴的樣子？」

「這很奇怪，完全不合邏輯，她應該會離開才對。為什麼她會留下來呢？」這樣的情況可以持續

個數分鐘，但是這是必須的表演準備。「我不了解她為什麼會留下來聽音樂。」

「可是她就是這樣做了。我們準備要開拍了。」

隨著攝影機逐漸推進到瑪姬身上，在謝普德小姐黏潤的眼睛裡，你可以看到她整個消逝的青春歲

月，未來就這樣流逝殆盡。可是瑪姬永遠都不相信你說她有多棒。

由於我們是在康登鎮拍電影，因此生活模仿著藝術。有個星期一早上我提早抵達現場，發現美術

組正在清空小貨車裡的東西。週末的時候小貨車被留在車道上，幾個醉漢就把車子當成臨時的住家。

謝普德小姐看來髒污的家具現在可真的變髒了。「別告訴瑪姬！千萬別告訴她！」他們一邊哭訴、一

邊忙著把髒床墊送去深層清潔，然後又得將床墊整個造假弄髒一次。可是那些床墊對瑪姬來說從來就

不夠髒，在換場空檔，她會找食物抹在上頭。因此，當我最終告訴她發生什麼事的時候，她高興得不

得了。

要正式開拍的前一星期，瑪姬去了一趟牛津大學，到了博德利圖書館（Bodleian Library）去閱讀艾倫捐贈的檔案資料。其中包括了謝普德小姐的書寫資料結集：她的宗教小冊子、潦草筆記和採買清單都被她的房東小心保存了下來。現在則與莎士比亞的《第一對開本》（First Folio）、古騰堡聖經（Gutenberg Bible）和韓德爾（Handel）的《彌賽亞》（Messiah）原始指揮樂譜，一起收藏在圖書館的書架上。而透過瑪姬的演繹，這位女士在死後得到了全新層次的聲譽。

第三部

老東西

第七章　做戲的理由

莎士比亞

在二〇〇五年《亨利四世‧上篇》（*Henry IV Part I*）演出前的問答會上，「你在伊拉克戰爭後做了《亨利五世》的原因顯而易見，」一位觀眾問道，「可是為什麼是《亨利四世》？做這齣戲的理由是什麼？還是只是因為麥可‧坎邦有時間演出法斯塔夫爵士？」

「任何時候都可以做這戲，」我簡短地回答，「這些劇本總是能夠打動我們。」我或許大可直接援引班‧瓊森的說法：「他不只是專屬某個年代，而是屬於所有的時代。」

當然，莎士比亞專屬於某個年代，他的劇作是為了特定時空的特定觀眾而寫。不過，自從他寫出這些劇作之後，舞台上的演出幾乎是接連不斷，因此這些劇本同樣（至少到目前為止）是屬於所有的時代。儘管關於莎士比亞的論述汗牛充棟，但是你不由自主又會再次談起他。李爾王是挑戰演技極限的角色，《第十二夜》彌漫著秋日的憂鬱，《亨利四世》劇作則是呈現了無可比擬的英國全貌。有一整批關於莎劇的陳腔濫調，而這似乎暗示了莎士比亞的討論已了無新意。然而，我們之所以會想做莎

士比亞的劇作，原因就在於總是能夠如同第一次搬演般地發掘它們，與面對當下和過去的主張正面相逢。

我敬畏《亨利四世》，而且從未能超越其呈現的無可比擬的英國全貌。只有在過去幾十年之間，我們才有專業的歷史學家達到與莎士比亞相同水準的描述手法，能夠把高階政治與凡夫俗子的日常關心事務緊密結合在一塊。在一處羅徹斯特（Rochester）的旅店庭院，一位腳夫抱怨都是通貨膨脹害死了朋友：「自從燕麥漲價之後，可憐的傢伙就沒有快樂過，就是因為這樣而悶死了。」在格洛斯特郡（Gloucestershire），兩個街坊鄰居談論學費問題。其中一位說：「我敢說我的威廉姪兒學問可好了。他還在牛津讀書，不是嗎？」另外一位則嘆道：「正是如此，老兄，可花了我不少錢呢。」

這兩部劇作同時關注了酒館和宮廷，交疊呈現了中世紀的過去和伊莉莎白時期的當下。脫胎自倫敦酒吧的野豬頭酒館（Boar's Head）和其酒客，而首批觀眾細細品味時已經是在亨利四世統治時期的兩百年之後。那些酒客閒言閒語的君王和政客都是來自歷史學家拉斐爾・霍林斯赫德（Raphael Holinshed）的作品，可是威爾斯王子（Prince of Wales）[39]的眼光卻是牢牢地定向未來。約克大主教（Archbishop of York）說道：「過去和未來都看似最好，當下的事物總是最糟。」而這是一種常見的觀點。對於一位沮喪的王子努力要擺脫家世的包袱，因而與一群惹是生非的人在倫敦街上遊蕩閒晃，這樣的情節並非只發生在中世紀。威爾斯王子和亨利四世的緊張關係是所有父子關係的原型，舉世皆

39 別名為哈爾王子（Prince Hal），也曾暱稱為蒙茅斯的哈利（Harry of Monmouth），係指莎翁筆下年輕時候的亨利五世。

然。一位父親輕蔑地對待自己的兒子，而他的兒子必須應對這樣的態度。這樣的關係有什麼新穎，或是有什麼陳舊之處呢？

我實在太喜歡《亨利四世》的劇本，因而感覺比執導《亨利五世》的時候來得綁手綁腳，唯恐把太多當代的東西放到戲裡面。我並不相信在現代的情境中，直接呈現一五九〇年代所發生的英國內戰、弒君結局和篡奪者的良心譴責，這種做法能有多大的意義。我認為劇情在二〇〇五年的推展動力，主要是出於對都鐸王朝（Tudor）的恐懼，害怕重回玫瑰戰爭（Wars of the Roses）帶來的血腥混亂。而在二〇一六年書寫本書之際，我感到那樣的恐怖離我們更近了。不僅是地方城鎮和國家分裂，北方和南方（蘇格蘭和英格蘭）也是如此。對於傲慢國王「嘲弄和蔑視的鄙夷態度」，代表著被忽視的北方「霹靂火」（Hotspur）40 其憤怒並非那麼遙不可及。法斯塔夫爵士從格洛斯特郡榨取錢財和「持續找樂子」，而他可以說是倫敦鄙視英格蘭中部地區的具體化身。我高估了我們身體政治的穩定度，希望還可以再次挖掘出國內衝突的常民記憶。

我也低估了劇本巨大的隨心所欲能量。劇本情節可以從國王轉移到小酒保法蘭西斯（Francis）；從譏諷的法斯塔夫轉移到歐文·格倫道爾（Owen Glendower），後者以極其認真的態度宣稱自己可以從廣大的深淵喚起靈魂。劇本同時出現了瘋狂的並置安排，不僅是地點和階級、古代和現代，還包括了不同的世界觀和做戲的手法。這兩部劇作比我之前更相信舞台表達的潛能。我磨平了劇本過多有稜有角的部分，我可能應該要加強對比的部分——酒館場景的嬉笑怒罵、英國宮廷的嚴肅、格洛斯特郡果園的鄉村細節，以及戰爭景象的磅礡氣勢。

關於麥可·坎邦，在奧利維耶劇院提問的人沒有錯。二〇〇三年到二〇一五年之間，我在國家

劇院總共導了七部莎士比亞的戲：《亨利五世》、《亨利四世：上篇》、《亨利四世：下篇》（Henry IV Part 2）、《無事生非》、《哈姆雷特》、《雅典的泰門》和《奧賽羅》。至於這些戲開始對我產生意義，那是因為我能夠想像特定的演員可以賦予它們生命力。

觀眾對麥可・坎邦是如此難以抗拒，而他也不浪費時間來表現法斯塔夫出場。獨白和旁白需要清楚界定角色和觀眾之間的關係，而且往往要假設觀眾都是學徒。例如：在復辟時期喜劇中的女僕，當她轉身面向觀眾評論舞台上發生的事情之際，她說話的對象彷彿是一群沒有她那麼專精的女僕；理查三世則像是面對一群學習中的暴君來分享自己對掌權者的洞見；哈姆雷特則是假設他的觀眾是哲學的渴求者，因而需要他們踏上與他自己相同的探索道路。不管是何種情況，演員必須釐清自己說話的對象以及自己想要從對方得到的東西。坎邦深信面前襤褸的老酒友們跟自己一樣不太有疑慮，要盡己所能找到最糟的廢人送入炮口當砲灰。

有軟化這個「白鬍子老撒旦」的狡猾邪惡。純粹是因為是坎邦，兩個文學批評學派就為之和解。一派是法斯塔夫的學院偶像崇拜者，在他們眼中，法斯塔夫表現出來的機智和慾望，代表著對於極度縱情酒色的一種辯解。另一派則是那些畏懼於他一系列放蕩行為的人士。

坎邦向觀眾說話的時候，他的表演從設想觀眾全都想要成為法斯塔夫出發。

40 諾森伯蘭伯爵（Earl of Northumberland），亨利・珀西（Henry Percy）之子的暱稱，其姓名與父親相同，故敘述中多以此暱稱稱之。

我帶著自己的一群叫化兵上陣，他們一個個都成了砲灰。一百五十個人只有三個活了下來，而他們這輩子都要在街頭乞食過活的了。

死了一百四十七個人，只剩三個日後要乞討終身的人，可是只要不被人發現的話，法斯塔夫就能永久領取死者的薪餉，輕輕鬆鬆就搞定了。然而，不管有多麼骯髒，他還是不斷尋覓機會。《亨利四世：上篇》的結尾是坎邦洗劫被棄置在戰場上的屍首。麥可·坎邦天生不在乎自尊心，使得舞台上的自己和演出角色的界限消融於無形。在早先的一次預演中，這兩者毫不羞恥地幫助彼此消弭了一場麻煩。

勇敢是智慮的最大要素，憑著它我才保全了性命。（暫停了一會兒。）不對，並非如此。應該是智慮是勇敢的最大要素，而我就是要這樣做。

馬修·麥克菲迪恩（Matthew Macfadyen）如同麥可·坎邦看待法斯塔夫一樣，對哈爾王子也沒有妄下過多評語。王子上場不到幾分鐘即表示了自己的打算，答應在恰當的時候收斂起放縱的行為，一心期待改頭換面，並且知道自己的改變會贏得眾人掌聲。馬修沒有乞求他人同情，也沒有引發預期的斥責。馬修和坎邦完全漠視觀眾的意見，達到了和諧一致的演出。兩人的客觀中立反映出了劇本的創作方式。畢竟想要探知莎士比亞本人的想法無異是水中撈月，不過，這些劇本似乎看不到作者的觀點，他彷若是以紀錄人的角度在寫作劇本。

哈爾王子、法斯塔夫爵士和國王，就像莎士比亞大多數的歷史劇，女性的戲分極少。儘管書寫於女王在全英國集成就與權力於一身的年代，這些劇本中的女性地位比歷史上的女性更加邊緣。劇本完全沒有提到哈爾王子的母親，而他僅談及後母一次，並且不帶任何敬意。霹靂火、諾森伯蘭伯爵和埃德蒙・莫蒂默（Edmund Mortimer）都有妻子，但是這些女性全部加總的戲分卻只有幾分鐘。還有一位女老闆和一位妓女，這就是全劇的女性角色。到底是怎樣無可比擬的英國全貌可以遺漏了一半的人口呢？不為了可能被認可的史實來做修正，卻又很難在長久堅持莎士比亞是屬於所有時代的的脈絡中自圓其說，這樣做出來的又是怎樣的戲呢？

我不再滿足於堅稱莎士比亞只是真實地反映我們的世界。搬演莎士比亞是歡迎普世的參與。莎士比亞要求他的觀眾要擱置懷疑——請你們用思考來填補我們的不完美，在我們著手解決所有其他缺陷之前，不妨思考那些男孩何以身著裙裝？他們其實是在扮演女人。

我認為我們可以依樣反求諸己。如果我們宣稱莎士比亞是國民劇作家，那麼我們應該從允許整個國家一起參與做起。現在不會再有人嚴肅地考量，演員應該因膚色問題而不能參與莎劇演出，就像是我不應該因為是猶太移民第三代而被剝奪導演莎劇的機會。莎士比亞的劇作是眾人所共有的——屬於演出亨利五世的阿卓安・萊斯特、霹靂火的演員大衛・黑爾伍德（David Harewood），也屬於扮演法斯塔夫的（愛爾蘭人）麥可・坎邦。觀眾對這些演員都沒有意見，而且不久也會接受演出莎劇的劇團有著平等的女性代表人數。過去幾年以來，不受性別限制的選角實驗也同樣對觀眾有極大的信心，認為他們能夠接受一種想像共謀的邀約，而這點可以說是描述夜晚到劇院看戲的一種方式。倘若我能夠將更多的女性納入《亨利四世》的劇組中，我就能夠強迫自己不要那麼溫和，進而創造出一個涵括女

性政治權力結構的舞台世界，或者是能夠稍微跳脫切確再現權力的一個世界。

儘管如此，我做出來的戲還是有優點，特別是下篇偉大垂死墜落的表現方式。「這該死的痛風！老天爺啊！我那些荒唐的日子啊！」年老的法官「傅淺」（Justice Shallow）對著同儕法官「陳默」（Justice Silence）誇耀著。「而且看著這麼多的老朋友一個個都過世了！」

「老哥，我們也會步上後塵的。」陳默回說。[41]

飾演傅淺的是約翰·伍德（John Wood），我在皇家莎士比亞劇團與他合作過《李爾王》。他是個受人敬重的演員，甚至因為智識過人而讓演員同行感到畏懼。《李爾王》已經是十五年前的戲，飽受健康不佳所苦的他把自己的法庭辯論機智展現在另外一個老人身上。只不過這一次的角色不是對著公平的宇宙憤世嫉俗的老人，而是似乎已經到了一腳要踏入墳墓的年紀，他鼓起勇氣向墓裡窺探，卻在無法置信下悄悄離開。約翰·伍德和麥可，坎邦在舞台上回憶起虛度的年少時光，麥可的眼睛帶著悔意而閃著淚光，約翰則問起了兩人都認識的妓女簡·乃沃克（Jane Nightwork）：「她的樣貌保持得還好嗎？」

「老了，老了，傅淺大人。」麥可說著，彷若從她滿布皺紋的臉上看到了自己。

「當然，她一定是老了，也只能變老，她怎麼能夠不老呢！」約翰說道，而他沒有說出口的是，

這該死的梅毒！在我腳的大拇趾上作怪的要不是痛風，就是梅毒。」法斯塔夫對著觀眾裡的親信說道，而他攬坐在膝蓋上的女孩則對他說該是「收拾起您這一身老皮囊歸天」的時候了。他們都對衰敗和死亡萬般困惑。波因斯（Poins）一邊看著患有痛風、梅毒還試著要發生性關係的法斯塔夫，一邊問道：「一個好多年來都不行的人，竟然還情慾旺盛，這不是很奇怪的事情嗎？」

「我就不老，可以選擇不讓自己變老，我永遠都不會老，」但是觀眾都看到的是——一位老人拒絕接受歲月的無情流逝，同時也拒絕接受自己沒有好好把握光陰。「老天爺啊，我們曾經過著怎樣的日子啊！」他嘗試說服麥可，他們兩人其實是同一個模子刻出來的。

「我們都聽過半夜的鐘聲，傅淺大人。」麥可說著，可是觀眾聽到他這麼說的時候都知道，當鐘聲響起時，傅淺是不是真的在現場，那對他來說壓根兒無關緊要。

「正是，正是，約翰爵士，我們確實聽過。」扮演傅淺的約翰回道。事實上，他其實沒聽過，這也是他為什麼需要重覆這麼多次的原因。

有些時候，約翰在舞台側翼咳嗽地相當厲害，嚴重到我們都擔心他會無法上台。然而，憑藉鋼鐵般的意志，他克制了六年之後讓他死去的疾病，總是準時上台演出。困惑且膚淺的傅淺可以說是內心最缺乏鋼鐵意志的英國人，而這是約翰在劇場演出的最後一個角色。

＊ ＊ ＊

我與約翰首次會面是在一九八七年的紐約，兩人在一家五十八街的普通餐廳共進午餐。在理查‧埃爾帶領我到國家劇院之前，我曾經短暫地在皇家莎士比亞劇團工作過。當時的我想要說服他為劇團演出《暴風雨》的普洛斯皮羅一角，可是我卻完全被嚇呆了，畢竟約翰是我莎士比亞教育的一部

41 兩人名字採意譯，「傅淺」取「膚淺」諧音，「陳默」取「沉默」諧音，這兩個角色人如其名，前者嘮嘮叨叨說著一些瑣碎的事情，後者則幾乎不發一語。

分。在一九七二年皇家莎士比亞劇團製作的《凱撒大帝》（Julius Caesar）中，他所飾演的布魯特斯（Brutus）是我看過最讓人興奮的表演，展現了一個男人的廉正受損於本身的喜形於色，而他的才智也源於其自我毀滅的驕傲。約翰有著才智和想像力，再輔以其音域異常豐富的聲音，即便是在最大型的劇院，他也能夠將內心的一切想法傳給後方的觀眾。

倘若缺乏讓觀眾或攝影機接近的演技的話，一個演員的想像力和理解力是一文不值的。然而，或許是他投注到舞台演出中的活力轉換到電影就成了一種缺陷。攝影機喜歡發掘演員的內心想法或感受；舞台劇演員則更習慣與劇院的觀眾打成一片，故而有時會誤解所謂不要在攝影機前表演的需求，以為這樣的要求是減少表演或甚至根本不表演。事實上，攝影機並沒有無情地暴露任何東西，什麼都沒有。演出電影所需的想像力和多樣性就跟舞台表演一樣多。約翰在電影中的演技比他自以為的好上太多，而且他從未因為表演太少而使得演出喪失說服力，可是他的舞台演出才是他最迷人的地方。他因此很高興有機會再度演出莎士比亞的戲。

約翰在美國待過十年，期間他不斷地自我說服，自己在攝影機前同樣具備在劇場觀眾前的精湛演技。

演出普洛斯皮羅的時候，他那修長的身軀會在強烈渴望掌控之下而顫抖。他的聲音並不清澈美妙，可是聲音的優美在任何演出中都無關緊要。只是有表演腔調是不夠的。我看過演員在排演時構築了微妙的表演，但是最終卻因為聲音過於薄弱或平淡，而無法傳達出隱藏在表面之下的東西，故而拖累了表演。約翰的聲音則是直接流溢出普洛斯皮羅的狂暴魔法，而二〇一一年為他舉行的追悼會，即是以他於一九八八年在皇家莎士比亞劇場的現場演出錄像做結。

墳墓聽令，

喚醒長眠在此的人，打開墓門，讓他們出來，

聽命於我無邊的法力。

墳墓開啟了，死者隨著台詞母音之間的深長停頓而升起……墳墓、喚醒、打開、出來、法力。現今，沒有人會像約翰念台詞一樣，音色變化與巴洛克管琴上的音栓一樣多，或者甚至是不想如此。

許多令人仰慕的演員前來追憶約翰，其中一位帶著悔意說道，現在不太可能還有人會那樣演戲。在我跟那些曾經在國家劇院演出莎劇的演員的合作經驗中，我逐漸發展出了一套以靈活的自然主義為主的方式來處理劇本，可是我真懷念約翰的狂野念腔。

我同樣懷念的是約翰不會多愁善感、但喜怒無常的性格，而這樣的性格多少合理解釋了我們兩人在史特拉福（Stratford）合作兩齣戲的抽象概念。飾演李爾王的時候，當國王的大女兒高納莉爾（Goneril）要求他減少隨從人數，約翰展現的憤怒令人驚嚇……「妳這個噁心的禿鷺！就只會說謊！」然而，約翰把自己的人馬掃出高納莉爾的大門，卻突然轉向女兒，帶著對女兒的父愛，成了一位若不熱切擁抱大女兒就無法離去的父親。在激動的擁抱之中，幾近要尋求她的諒解之際，愛恨交織的他卻反而開始咀咒女兒。

聽著，老天爺，聽著，親愛的女神，請聽聽我的訴願！

要是您想要讓這個女人生兒育女的話，

請您暫緩心意。

讓她的子宮無法生育，

讓她生兒育女的器官乾涸，

讓她下賤的肉體永遠生不出來

榮耀她的後代！

他會恨她是因為對她的愛，他之所以會詛咒她不孕，正是因為他捨不得離開她。這是我在排練時目睹的深知灼見，而且似乎是自然流露的東西。我不知道這些是不是約翰的特意安排，可是這些都是根植於我們對於該劇作隱晦共通的看法——在李爾王的道德世界中，一切動力都是禍福相倚。

對於李爾王的問題，其實沒有正確的答案，他向三個女兒問道：「妳們之中誰最愛我呢？」其中最糟的答案大概是蔻蒂麗雅告訴他的實話：

我對父王的愛

就是按照子女對父親的愛，一分不多、一分不少。

倫理的絕對因為生活經歷的負荷而崩潰。葛洛斯特（Gloucester）將此怪罪於神祇：

天神對待我們就像頑童對付飛蟲，

為了嬉戲作樂而殺害我們。

然而，《李爾王》裡執行殺戮的並不是神祇，而所謂的頑童和飛蟲都是世間男女。當約翰受夠了自己軟骨頭的小弄人（Fool），他就把她撲打在地，再從地上拎起她的頸背，掛在門後的掛鉤上頭，弄人就只能軟趴趴地懸在那裡，一直到他下次需要她的時候。戲進入了尾聲，某句台詞會輕描淡寫地帶出她的死亡，我們對此也就不會感到驚訝，甚至不用出現吊死她的場景。

謀殺蔻蒂麗雅是戲裡最後一場殘酷事件，但是她與父親的重修舊好引發的惱人不安並不亞於兩人斷絕的暴力。這部劇作檢視了親子之愛，更揭示了其中埋藏了自我毀滅的種子。李爾王的陷落正是在於他幾乎是實實在在地把三個女兒視作自己的骨肉，故而期望她們要如同自己的軀體一般順從自己的意志。他的大女兒和二女兒寧願完全地摧毀他，也不願意屈從於他的意志。至於他的小女兒，儘管看似短暫地擁有自主，可是等到她回頭拯救他的時候，他卻希望能夠在牢房中與她共度餘生，宛如籠中歌唱的小鳥，等不及能再度擁有她全部的愛。

我擁有妳了嗎？

誰要是想把我們分開，那就必須從天上取下一把火炬，

才能像是驅逐狐狸般分散我們。

他什麼教訓也沒有學到，更遑論讓他變得不再只在乎自己——他現在擁有了她，而且決意不再放

她走了。他從未想過，她可能對於跟他一同被監禁有自己的感受。我試圖在莎士比亞戲劇中找到恩典，卻往往被劇作家的無情誠實所暗中破壞。

我懷疑自己辜負了那些尋求輝煌戲劇的人。浪漫批判傳統或許瀕臨死亡，但是對這個傳統有深厚情感的觀眾則是死守不棄，或許原因是該傳統已經融入了好萊塢賣座電影背後的公式。多數的超級英雄都不脫英國文豪威廉・赫茲利特（William Hazlitt）所描述的李爾王心靈狀態：

一艘高大的船乘風航行，即使遭到怒濤襲擊，依舊在風暴之上前進，而船錨則停定於海底；或者是尖銳岩石，四周迴旋的漩渦不斷激起浪花而拍擊之，或者是像地震之力從其底部推擠而出的海岬。

不過，與其說《李爾王》的主角們是受到怒濤襲擊，倒不如說他們是在無感的道德荒原中漂流。儘管聆聽約翰以一副好嗓音來違抗天地帶來了不可否認的快感，但是觀眾無法迴避這種違抗之中所透露的荒謬。

＊　＊　＊

我之所以會執導《李爾王》和《暴風雨》，原因就是約翰・伍德的參與。不過，儘管他的演出已讓我有充分的理由，可是這兩齣戲各自的舞台世界都缺乏具體的時空背景。在今日，我無法製作《李爾王》而沒有更明確地界定李爾王的王國，以及支撐他身為國王和父親的權力制度。我同樣也想要更

深入了解那些貧窮且無招架之力的可憐人，畢竟李爾王被迫與那些人為伍而終於開始意識到他們的存在。

莎士比亞所構築的角色人物，其所處的世界皆不乏具體真實性。我在二〇〇九年執導的拉辛劇作《費德爾》則恰恰反其道而行。法國的新古典主義戲劇自覺承襲自古希臘世界，將人的痛苦減至最基本的要素。費德爾只要是清醒的時刻滿腦子都是引誘繼子上床的渴望，以及必須向丈夫隱瞞姦情的後果。這個悲劇經驗的強度所仰賴的就只是對其中心行動的全神關注，因此在拉辛的希臘世界中，其他一切都無關緊要。

在莎士比亞筆下的埃及，各種分散注意力的事物會輪番出現。《安東尼與克麗奧佩托拉》（Antony and Cleopatra）過了中場之後，克麗奧佩托拉要求來點音樂，畢竟「音樂是戀愛中人的憂鬱食糧」，但是隨即改變了心意而要打撞球。可是她想要對打的女人卻手臂疼痛，於是建議她最好是找太監一起對打。正是因為莎士比亞的所有劇作都深陷在生活的一片混亂之中，因此當我在二〇一〇年製作《哈姆雷特》的時候，對我來說，這些劇本似乎無法有效對應那些旨在把它們提煉至基本要素的舞台演出。

大多數的英國演出都是從舞台設計的工作坊開始做起，而其他歐洲國家的導演則是與一位戲劇顧問（dramaturg）一同發展對劇本的想法，戲劇顧問擔負起一齣戲智識良知的工作。至於英國戲劇的智識基礎，我們是心虛到連提到戲劇顧問的頭銜都會感到難堪，幾乎沒有任何英國劇院配置了這樣的職位。為了導演莎士比亞的戲，我非法走私了彼得·侯藍德（Peter Holland）進劇場，他現在是聖母大學（University of Notre Dame）莎士比亞研究課程的教授，也是我在劍橋大學時的老師。我跟彼得兩人

就像從前他在三一學堂的辦公室一樣談論劇本，而我跟舞台設計則是開始討論該怎麼做戲。

《哈姆雷特》的舞台設計是維琪・莫蒂默（Vicki Mortimer），她工作的地方是一家位於旺茲沃斯路（Wandsworth Road）上，高窗破裂老工廠裡頭一間冷颼颼小工作室。她從未設計過倫敦西區的音樂劇。如果她擔當設計的話，她的舞台也會以溫暖的呈現為前提，就像我經常合作的三位設計師：鮑伯・克勞利、提姆・哈特利與馬克・湯普生，他們三人都有著跟其設計的舞台一樣高雅的工作室。不管是在怎樣的環境，合作的過程都相同。我們會彼此對讀劇本，而我都把最棒的角色分配給自己，我們會談論劇作意涵以及如何將之想像成形。我們會蒐集一些照片和繪畫，設計師則是開始繪製草圖，接著以白卡板做出1:50比例的粗略舞台模型。模型會多達二十個不同的樣式，之後才會從中選定一個並照著做出漂亮的1:25比例的最終舞台版本。

劇場界有少數幾個高度緊張且好辯的設計師，我擔任國家劇院總監時偶爾會與他們碰頭。身為戲劇導演，我合作過占大多數都個性平和。維琪即使是在技術排練的混亂期間也泰然自若，可以待在工作室的窗戶被風吹得嘎嘎作響之中，靜悄悄地拆解劇作。

我想要的是一齣充滿著真實世界的羞辱和含糊的《哈姆雷特》，但卻又喜愛劇中的艾爾森諾城堡（Elsinore）褪去世間的實質形象，以一連串的戲劇意象來加以構築——一個主題式表現而非暗示有真實的權力中心。我記得看過這樣的一齣《哈姆雷特》，舞台上的牆一經觸碰會自體消融，可見該劇的導演和設計師運用了一連串令人意想不到的戲劇手法，藉此回應了劇本的客觀真實看似穩固可靠，卻是世事難料。我到柏林看了一台著名的《哈姆雷特》製作，那是湯瑪士・奧斯特麥耶（Thomas Ostermeier）於二〇〇八年的導演作品。劇中的哈姆雷特是個身著胖胖裝的丑角，說說唱唱，席地而

坐，還安排了觀眾合唱。戲以在雨中舉行老哈姆雷特喪禮的啞劇揭開序幕，哈姆雷特瞪著墳墓裡頭，時間長到彷彿經歷了一世紀，之後則跌落墓裡。當他奮力爬出之後，他吃起了泥巴，象徵著野蠻又危險地墜入劇本想要談論的瘋狂、衰敗和死亡課題。這裡必須指出，泥巴在當代德國劇場中意味著某種不變的事物。原始劇本在整個製作中經過大幅裁減、安排與改寫，而且以六名演員來擔綱演出。其中葛楚黛（Gertrude）和奧菲莉亞（Ophelia）兩個角色合一由一人飾演，於是哈姆雷特憎恨女人的結果是消除了他的母親和愛人之間的角色分野，實在是絕妙的安排。

有一種連結莎士比亞和觀眾的方式是用詩意自由來處理舞台，就類似於盡情地探索莎氏的韻詩。許多戲之所以會失敗，都是受制於過度確實表現劇中世界而特意呈現在舞台上的結果。至於與皇家莎士比亞劇團一同製作的《暴風雨》，不論我對其冷酷抽象的舞台呈現有怎樣的存疑，至少那並不是一齣沒有鸚鵡的《金銀島》（Treasure Island）。莎士比亞在多部浪漫喜劇中，喜以戀愛經驗來重新打造現實，不妨回想一下《仲夏夜之夢》（A Midsummer Night's Dream）或《第十二夜》，我們馬上可以想像一個充滿奇想的高度奇幻世界。

然而，儘管如此，《第十二夜》同樣也是晚期都鐸王朝上層階級的世界，其中有著嚴格的內部階級分層，而幻想也因為蛋糕、麥芽啤酒和黃楊灌木叢等事物而遭受損壞。導演在莎士比亞世界的實體真實和其想像力的詩意自由之間拉扯，必然需要平衡兩者各自的戲劇優勢，發掘出個人信念的最大值。正當維琪以白卡板一次次打造和重建哈姆雷特的世界，我認為自己更能夠協助觀眾去聆聽到哈姆雷特內心有關人生如戲和真理的爭辯，以及感受他對自己本身想法的掙扎，就像是跟隨他一同體驗導致他產生自我危機的那個世界。與其以戲劇評註哈姆雷特的世界，我更想要的是把哈姆雷特放在條理

分明的世界。

因此，維琪扔掉了堆積如山的卡板，我們轉而詢問自己什麼是哈姆雷特的世界以及其年代。我在執導《李爾王》的時候，不覺得有什麼正確或錯誤的時間，因此試圖融合過去與現在，以便找出不受時間限制的折衷表現。至於所謂的不受時間限制，現在的我認為那意味著平淡無味，也就是參與製作的幕後人員並沒有認真思考過劇本，或者是他們害怕自己致力表現的是有所偏頗的視野。任何劇本的視野必然都是不完整的。若是有不同於此的渴求，不是出於愚蠢，就是狂妄自大。

人們肯定認為《哈姆雷特》是攸關英國伊莉莎白時期國家狀態的戲劇：一個國家監控，擁有高度發達間諜網絡的極權君主政體。伊莉莎白一世是透過一個內部安全制度來施加控制力，而觀賞《哈姆雷特》首演的所有人，內心想必都受到了衝擊。在艾爾森諾，人們不可能揭示自己而沒有生命的危險——一切都被監看，一切都有嫌疑，沒有值得信賴的社交姿態。間諜頭子波洛尼厄斯（Polonius）甚至派遣了一個旗下幹部暗中監視自己的兒子雷厄提斯；他強迫女兒奧菲莉亞監視她的愛人哈姆雷特；與此同時，哈姆雷特認識最久的兩個朋友羅森葛蘭茲（Rosencrantz）和吉爾登斯坦（Guildenstern）受雇於國王監視著哈姆雷特。

莎士比亞的觀眾完全知道這個劇本在說些什麼。許多莎士比亞的同儕都在某個時候發現自己被關入監牢，原由是在不當的時間向不對的人說錯了話。若是主張在舞台上打造出栩栩如生的伊莉莎白晚期景象，也就是劇作誕生的時空，這是無可厚非的。不過，誠如我對維琪說的話，那樣一來卻會剝奪國家劇院的觀眾享有過去的莎士比亞觀眾視為理所當然的東西——莎士比亞不要我們驚嘆於一個陌生的世界，而是希望我們藉由戲劇來辨識自己的世界。

生活於今日的英國，很少有人可以假裝知道生活在一個被監控的國家是怎麼回事，即使如此，我想要在舞台上創造的是，觀眾能夠立即辨識且感同身受的一個禍從口出的世界。在所有莎士比亞的偉大悲劇裡，個人和政治本是相互映照——悲劇英雄的內在生命和社交生活必然交纏相連。哈姆雷特之所以會優柔寡斷，不只是國家在人與人相識之間所豎立的障礙，同時也在於他急欲探索自己內心的想法。在奧利維耶劇院紙板模型上，緩慢成形的艾爾森諾開始愈來愈類似後蘇聯時期的中歐獨裁國家。巴洛克式的宮殿現在成了現代監控國家的中心，那裡設置了監控國家的硬體設備，並且居住了知道生活在鄰居的恐怖之中是怎麼回事的那一類的人。

* * *

「誰在那裡？」是劇作裡第一句令人膽戰心驚的台詞。哨兵會喊出這句話並不是出自於對鄰居的恐懼，而是為了他在前一晚在艾爾森諾的城垛所看到的鬼魂。第二個哨兵反問了第一個哨兵：「不，你先回答我。站住，告訴我你是誰！」

換句話說，是誰在那裡並不重要，重要的是揭示自己的身分。這其實就是哈姆雷特希望從周遭的人身上得到的，也是他想要從自己身上獲得的東西。整齣戲裡的哈姆雷特都在自我掙扎，試圖向自己揭示自我。包括母親、女友、朋友和父親的鬼魂在內，哈姆雷特想要說服這些身邊的人能夠完全向自己坦白，但是卻徒勞無功。對於參與莎劇演出的人來說，「告訴我你是誰！」其實就是演活角色的祕訣。

關於文本可以找到一齣戲所有答案的說法是不正確的，劇本根本不是這麼一回事。小說可以讓你

找到所需的資訊，可是尚未搬上舞台的劇本只會隱隱約約地透露出相關訊息。基本上，我們主要是透過演員的想像、演技和個性而邂逅了哈姆雷特、葛楚黛或挖墓人。即使是莎士比亞筆下的最佳角色也是詢問問題多過於提供答案，故而需要演員填補劇作家特意遺留的引人缺口。至於其筆下較小的角色，不論有多麼引人注目，賦予劇中人物一部真實傳記的工作幾乎全落在演員的身上。

當我看著羅里‧金尼爾演出《時髦男士》（The Man of Mode）裡的「矯揉造作爵士」（Sir Fopling Flutter），我才理解到自己找到了在智識上足以跟哈姆雷特比擬的一位演員，要是沒有他的話，我根本不會夢想自己可以做《哈姆雷特》。在那齣喬治‧埃瑟里吉（George Etherege）復辟時期的喜劇中，羅里唱歌、彈鋼琴、俐落地說著「矯揉造作爵士」的拗口字句，可是他那無恥的賣弄卻無法掩飾骨子裡的不安和孤單。等到該戲上演兩個星期之後，我請他順道到我的辦公室一趟，等不及他的屁股在黑色沙發上坐熱，我首先就邀他演出哈姆雷特，再請他演伊阿苟（Iago）[42]，並且問他介不介意先演《復仇者的悲劇》（The Revenger's Tragedy）的文戴斯（Vindice）來做為暖身。

我發現自己常常如此，因為非常喜歡一個演員在排練時的表現，於是就開始不由自主地幻想起兩人可以一起合作的其他戲碼。「矯造作爵士」實在超級愚蠢，而哈姆雷特和伊阿苟則非如此。因此，當我聽到自己試著說服羅里接下這兩個角色時，我自個兒的驚訝程度其實不下於他。我學會了注意他聽到胡謅或懶惰想法所做出的厭惡表情。他難過地看著我，彷彿認為我在那樣的想法中最荒謬又添上了哈姆雷特和伊阿苟，而他的懷疑讓人想起了他演出中的憂鬱和自省。他離開辦公室的時候，他臉上厭惡的表情消散了並應允接演。他離開辦公室的時候，大概想起了子弟角色也不例外。終於，他的懷疑讓人想起了自己小時候在國家劇院度過的時光吧，那時的他經常出入父親羅伊‧金尼爾（Roy Kinnear）在劇院

裡的化妝間，這位偉大的喜劇演員在羅里十歲時撒手人寰。

賽門・羅素・比爾是另外一位擁有豐富莎劇演出經驗的演員，他說過舞台表演是立體的文學批評。我不是很確定自己是否同意他的看法。文學批評家揭示了文本以及其誕生的環境；演員揭示了劇本，而文本只不過是起點而已。羅里發掘了莎士比亞在《哈姆雷特》沒有敘及的東西。倘若這些東西都給寫入的話，這個劇本大概會成為《戰爭與和平》（War and Peace）一樣的大部頭作品。比方說，哈姆雷特和奧菲莉亞之間在戲開演前到底發生了什麼事，而那些已經發生的情事就直接從她把一疊信件還給哈姆雷特開始。「我真的愛過妳。」他如此說道，但是卻從未解釋為何他不再愛她；我就看過有人演出這場戲的手法過分譏諷而讓人難以置信。說沒幾句話，他卻又說：「我沒有愛過妳。」這著實讓人難以明瞭到底他是不是愛過對方。然而，這是常見的人心矛盾──如同李爾王和他的三個女兒，相愛的人可以同時愛又不愛對方。不管如何，總覺得戲開始不久好像要多一場哈姆雷特和奧菲莉亞的戲，好讓觀眾得以認識兩人在一切變調之前的關係。觀眾要等到他分明已經發瘋的時候才能夠看到兩人在一起的情形。

一個好的哈姆雷特演員在演出哈姆雷特的同時也免不了會顯露出自己，而且就是這兩種身分的結合才能使得文本鮮活起來。當羅里相信「我真的愛過妳」的時候，觀眾因而相信了他，可是他極不信任奧菲莉亞，就像他不相信艾爾森諾的所有人和他自己。他只用了短短六個字，即向觀眾盡訴了托爾斯泰（Tolstoy）可能要花上四個章節才能說明的事情。當然，他並沒有告訴觀眾奧菲莉亞對他的感

42　《奧賽羅》中的主要反派角色。

情。她受到自己的父親和國王的操控，被迫歸還哈姆雷特寫給她的情書。她也受到哈姆雷特的虐待，遭到莎士比亞所忽視——她在戲裡唯一的獨白幾乎完全跟哈姆雷特有關，可以說是除了沮喪之外幾乎沒有提到自己。不過，雖然露斯·奈嘉（Ruth Negga）沒有像羅里有那麼多的東西來準備角色，但卻呈現出奧菲莉亞堅若磐石的正直。至於她發瘋的原因，與其說是父親過世的衝擊，更應該歸咎於介於真正的自我和自己被迫扮演的角色之間無法忍受的焦慮。

莎士比亞的劇本一貫要求演員在思量劇本之外的東西。此外，即便是中立探究，劇本也不全然是其所確實呈現的一切。演員永遠不能相信自己的角色對其他劇中人物的自白，或是其他人物的自我表述。儘管哈姆雷特內心痛苦，仍舊誠實面對自己。可是對於他是否愛過奧菲莉亞，由於愛與不愛並存於心，他因而顯得自我矛盾。一般戲劇傳統咸認哈姆雷特愛慕父親，而他對父親的簡短悼詞也佐證了這一看法：

他是一個堂堂的男子漢，每一方面都很完美；

我再也看不到像他一樣的人了。

然而，哈姆雷特與父親鬼魂之間的那場戲有個引人注目之處，那就是鬼魂對自己的兒子居然連一個帶有情感的字眼都沒有說出。老國王完全沉溺在自己的處境之中，而這倒不難理解，畢竟他才剛被自己的兄弟謀殺，到現在還被逼迫要從煉獄看著殺他的兄弟跟自己的老婆同床共枕。若是在同樣的情況下，可能所有人都會時時抱著復仇的念頭。不過，父子親情的完全缺乏卻讓我們不得不檢視他們兩

人整體關係的本質。老國王是個殘酷的戰士，劇中有談到他在生前所做的令人欽佩的毀滅性攻擊。哈姆雷特是個三十歲的研究生，而他已經在父親的宮廷中缺席多年，我們可以推想，兩人之間的鴻溝必然遠大於彼此的親情。這樣的關係吞噬了哈姆雷特，故而是他無法在鬼魂的要求下立即為父復仇的原因之一。

有些時候，在排練時，你會注意到文本並不一定非要支持你所認為的幾世紀以來所累積的表演實踐。就像是哈姆雷特和母親葛楚黛的那一場戲，就在兩人彼此激烈爭論的高潮，父親鬼魂再度現身提醒哈姆雷特勿忘復仇。「噯喲，他瘋了！」他的母親看著哈姆雷特努力克制自己時不禁說道。「你到底在看什麼？」她問著，顯然是看不到哈姆雷特能看到的東西。

可是一旦你認真思考這個情形，你不禁會納悶為何葛楚黛看不到鬼魂。每個碰到鬼魂的人分明都看到了它，霍雷修（Horatio）看到了，連城垛的哨兵也看得到。這就使得我們開始質疑，有沒有可能是葛楚黛其實有看到鬼魂，但卻不願意承認，故而向哈姆雷特說謊。不管是誰扮演葛楚黛，一旦認定她是在說謊，就必須自問到底葛楚黛為何要說謊，以及她是不是一個習慣說謊的人。這兩個問題都有很好的答案。即使不是謀殺丈夫的共犯，葛楚黛之所以會說謊，無非是因為她很清楚事情的來龍去脈，而且如同其他多數的宮廷成員，她知道自己改嫁的是個謀殺犯。或許就像是約翰‧厄普代克（John Updike）的小說《葛楚黛和克勞迪爾斯》（Gertrude and Claudius）中的葛楚黛，早在謀殺發生之前，她與克勞迪爾斯就一起背叛了她的丈夫。或許她在劇中的整個人物發展都建構在一種強烈的罪惡感之上，要不是親力親為，不然至少是她放任了罪行發生，而這就是為什麼克萊爾‧希金斯（Clare Higgins）飾演的葛楚黛會掩飾自己看見丈夫鬼魂的驚恐，並且還假裝什麼都沒有看到地繼續

和兒子說話。對於熟知劇情的人來說，這讓他們能夠以全新的眼光來看這齣戲。可是難免有些人以前就看過類似的演繹，畢竟克萊爾演出的終究不是第一個看到鬼魂的葛楚黛。關於莎士比亞很少有什麼新鮮的點子，可是總是值得一演再演，只要參演的人是帶著自我探索的信念，這樣的演出就會最為生動有力。

早在我們開始排演的幾個月之前，克萊爾·希金斯就認定葛楚黛是個說謊的人。包括克萊爾、羅里、維琪和彼得·侯藍德在內，我們幾個人事先花了一個星期的時間一起讀過劇本，那是我們理解和決定要怎麼做這齣戲令人興奮的漫長旅程的一部分。葛楚黛有一段向雷厄提斯描述他的妹妹奧菲莉亞自殺的著名台詞，克萊爾一直難以理解。

一株楊柳斜生在小溪溪畔，
只見霜白的枝葉垂懸於鏡面般的溪流之上。
她到這裡編織了幾個奇異的花環，
用的是毛茛、蕁麻、雛菊和長頸蘭——
粗俗的牧人為這種花取了不雅的名字，
而咱們正派的姑娘則叫它是死人指頭。

這是知名的噱頭場面，鬱鬱蔥蔥如一幅畫，完全不似劇中的其他橋段，是以一種奇異到不適當的方式來向某人的兄長轉述其妹妹剛自殺身亡的消息。克萊爾已經開始認為葛楚黛對鬼魂的事說謊，我

們因此認為或許她也謊編了奧菲莉亞的自殺。她苦藥裹糖衣，將整件事情粉飾成一樁意外（儘管理葬奧菲莉亞的神父無法苟同），以免雷厄提斯受到極度的驚嚇。莎士比亞筆下的其他自殺場景都不怎麼美：奧賽羅、卡修斯（Cassius）[43] 安東尼、馬克白夫人，甚至連羅密歐與茱麗葉都不是漂亮地死去。可是葛楚黛宣稱奧菲莉亞為了把一只花環掛到樹枝上而跌入潺潺小溪中溺死。

她的衣服漂展開來，
使得她頃間像美人魚般浮在水上；
而她卻還唱著片片段段的古老謠曲，
彷彿感覺不到自己身陷險境，
又好像是天生慣於面對危險一般。
但是不用等太久，
當她的衣裳浸溼而變得沉重之後，
還沒唱完歌兒的可憐人，
就被拉沉到溪底爛泥而死去。

倫敦的泰德英國館（Tate Britain）有一幅前拉斐爾派（Pre-Raphaelite）英國畫家約翰‧艾佛瑞

43
此為《凱撒大帝》的劇中角色。

特·米雷（John Everett Millais）的畫作，這幅畫廣被複製，畫面呈現出一種沉靜的性感，精準地描繪出葛楚黛的說法，但是卻完全是垃圾之作。這樣的繪畫沒有莎士比亞的味道，實在是太不食人間煙火。這不可能是真的。

以上的討論就點到為止，一直要等到進入排演之後，我們才逐漸摸索出葛楚黛共謀暗殺第一任丈夫的完整想法。「葛楚黛為什麼要說謊，就是因為奧菲莉亞是被謀殺的。」我有一天大聲叫嚷著。「克勞迪爾斯派人殺了她，她發瘋了，什麼話都說得出口！她知道哈姆雷特殺了自己的父親。她可能也知道她父親是情報頭子的所有工作內容。她一定得死！」這就是我們的舞台呈現——奧菲莉亞被兩名克勞迪爾斯的人馬綁架拖下了舞台。在一個充斥著謀殺和背叛的政權之中，這似乎是完全合理的呈現。我的父親是一位退休律師，他看完戲之後對我說，葛楚黛在證人席上撐不了太久的。「妳說她掉到小溪之後，她的衣服拖浮了她一會兒。可不可以請妳跟庭上解釋為什麼不求援？或是在衣服把她拉到溪底爛泥泥死掉之前把她救起來呢？」

至於我對莎士比亞的理解，最讓我受益匪淺的是來排練的這些演員，而這些排練不會聽到導演的冗長導言，他們甚至常會一開場就說些最老套的建議。做為一個劇團，我們連想要請演員往左邊移動一點，幾乎都要長篇大論地解釋一番，而演員通常就是照著做。有一天，在毫無預警之下，當飾演波洛尼厄斯的大衛·卡爾德（David Calder）快要說完對雷厄提斯的建言之際，他竟猛然一顫。他看起來像是忘詞了。接下來，在充滿看似深沉的慚愧之下，他開口說道：

最重要的是要忠於自己，

這樣一來就會如同晝夜交替一般自然，

你就不會對他人不忠。

他像是許多父親，或許該說是大多數的父親，打從心裡希望兒子不要重蹈自己的覆轍。他跟身陷於腐敗宮廷的其他人一樣，完全無法忠實地對待他人，也無法忠於自己。大衛‧卡爾德演出的波洛尼厄斯對此是了然於心的。

當然，若是按照傳統演法，把波洛尼厄斯呈現為一個沒有自知之明且自吹自擂的人，這也不是不合理的。這三句台詞經常被公眾騙子斷章取義，一而再再而三地講述而失去了趣味，可是大衛卻重塑了這三句話，使得我們豁然開朗，原來波洛尼厄斯協助暗殺了老國王，並且為了這個背信忘義的行為而深受良心譴責。

莎士比亞就是如此──身為演員的他為其他演員提供了訴說自己筆下的故事和扮演劇中人物的千百種方式。有時，他出自本能接納闡釋，有人會誤以為這是深奧難解的複雜事物。他喜愛曖昧不明，那些要他把話說清楚的人則視這是一種挑戰。可是這些正是他天生就要創作劇作的結果。

沒有演員比羅里更能接受矛盾，也沒有人比他更能夠駕馭狂野的情緒波動，這都是表現哈姆雷特意志薄弱的手段。「是什麼讓你這麼心煩？」他那靠不住的朋友羅森葛蘭茲問著，就像是我們可能會問朋友何以如此沮喪一樣。我和羅里都不熱衷於對此做出診斷。判定哈姆雷特有躁鬱症、憂鬱症或是其他疾病，彷若只要對症下藥即可讓他免除劇中所要面對的煩惱，但卻無濟於事。把哈姆雷特當作個案研究來加以表現，反而是貶低了他。羅里如同最好的莎士比亞演員一般，完全融入角色之中，讓自

已隨著舞台上降臨的命運詫異驚愕。

當克勞迪爾斯企圖把他放逐英國的謀殺計畫失敗之後，返回丹麥的哈姆雷特儼然已經改變，但卻從未解釋箇中緣由。他被迫採取行動，惡意地置羅森葛蘭茲和吉爾登斯坦於死地，並為海盜所救，而他似乎終於找到了內心的平和。他不再自言自語，不管他發現了什麼，現在可以對於慣常的自我分析不為所動。霍雷修試著阻止他不要與雷厄提斯進行輕率的愚蠢決鬥，可是哈姆雷特根本充耳不聞。

一點也不，我們不要畏懼任何預兆；即使是一隻麻雀的生死也是命中注定。注定是今天的事，不會明天才發生，而不是明天的話，那就是今天。逃得過今天，也躲不過明天。重要的是要隨時準備就緒。沒有人知道死後會留下什麼，趁早脫身又有什麼呢？聽天由命吧。

他的內在生命所經歷的最深刻的改變是發生於舞台之外，那是一個所有觀者都看不到其觀看對象的場所。哈姆雷特說著：「聽天由命吧。」彷彿他終於交出了控制權，而甘於讓天意來處置自己的命運。

然而，在他垂死之際，他似乎發狂地想要控制人們在他死後會怎麼說自己的故事。他說了三次，敦促霍雷修說出事情的真相：

請把我的行事始末如實昭告不明瞭的世人……

如果你真的愛過我的話，

請你暫且延後死亡帶來的幸福，

請在這個冷酷世界活得夠久，

以便傳述我的故事……

請把這裡發生的事情全都告訴他（福丁布拉斯〔Fortinbras〕），

這就是我的請求——其餘的就盡付沉默吧。

都到了瀕死的節骨眼，他掛念的竟是自己死後的聲譽。這似乎不是聽天由命，而是拚了命地跟自己得知的真相纏鬥——真相是相對性的，艾爾森諾的每一個人都有自己的版本，到頭來的「存在」僅只是活在自己的世界裡罷了。當霍雷修告訴福丁布拉斯哈姆雷特的遭遇，他幾乎說不上重點。儘管哈姆雷特是他最好的朋友，他卻完全不知道哈姆雷特到底發生了什麼事。可是福丁布拉斯毫不在乎，這一來他反而可以把哈姆雷特放入自己所編造的征服者故事之中，用「軍樂和戰地儀式」將他以軍禮下葬。在二〇一〇年的舞台上，福丁布拉斯為了媒體拍攝而舉行這場葬禮。雖然這是當代莎士比亞戲劇陳腔濫調的手法，但是卻是當代當權者無法逃避的真相。哈姆雷特的葬禮跟哈姆雷特完全無關。這個

「內心有著旁人看不見的悲痛」的人，現在成了別人表演的一部分，成了別人的真相。

「你把時空背設在一個偏執的現代監控國家，難道你不擔心這齣戲會少了一種博大的格局？如果哈姆雷特不再是個王子，他的高貴情操從何而來？」在演出前的問答會上，我們又聽到了這種代相傳的慾望，莎士比亞的觀眾要的是莊嚴、高貴和超凡的戲劇。可是我不敢相信，今日的皇室還有什麼談得上是與生俱來的莊嚴。一般都認為皇室不再高高在上，當代的劇作家更可能關注其中的挑逗快

感，而不是悲劇。哈姆雷特確實有高尚之處，但是那是來自於他的內心，而非他的皇室地位。他看待自己和自身活在世上的處境，確實流露出一股英雄氣概。他殘酷又誠實地面對自己的經驗，伴隨著歡欣之情。他與觀眾的直接交流，透露出其海納百川的氣魄。他決意不再說「愛我」而是說「了解我」，就是高貴情操的展現。

＊　＊　＊

偏執的現代監控國家在當代是了無新意的，可是在莎士比亞創作《哈姆雷特》的時代，人們無從想像我們為這個劇作所打造這樣的一個世界。我們之所以製作經典固定劇目，不只是要發掘亙古不變的事物，同時也要發掘已經完全改變的東西。搬演經典劇作一直都像是行走於古今拉扯的鋼索上，這也是莎士比亞影響深遠的許多特徵之一——相較於莎士比亞逝世後四百年中所創作的劇作，莎劇中的彼時世界似乎更接近此刻的我們。

第八章 原版戲劇

搬演經典劇目

當我們在倫敦西區排演奧斯卡·王爾德的《不可兒戲》，排了三週時，瑪姬·史密斯問我要不要同她到約翰·吉爾古德爵士的家裡共進午餐。「他做過這齣戲的原版，」瑪姬說，「或許能夠指點我們現在哪裡出了差錯。」雖然她是對的，我會想要和約翰爵士吃頓午餐，可是這齣戲的首演其實是在一八九五年，而那時約翰爵士根本還沒出生。原版的導演是喬治·亞歷山大（George Alexander），他同時是演員和經理人，也演出了傑克·華興（Jack Worthing）一角。然而，一九九三年二月的時候，我對這個錯誤完全不在意。我那時還在摸索這齣英語世界中最為趣味橫生的劇本，可是戲卻一點起色也沒有，我只得求助於這位劇院老貓。

約翰爵士和他的匈牙利裔伴侶馬丁·亨斯勒（Martin Hensler）的住所是位於白金漢郡（Buckinghamshire）一處高雅的十八世紀宅第，有著觀賞性花園、鳥舍及華麗的洛可可風格室內裝潢。約翰爵士到門口迎接我們，很高興見到自己相當喜愛的瑪姬。

「我不能想像妳會浪費時間去演巴拉克諾夫人（Lady Bracknell），」他對她說，「那只是個配角。」

她聽完仰天大笑，這也讓他感到愉悅，即便他是當真的。他在一九三九年製作的版本很出名，當時他犯了選角的錯誤，竟然讓伊蒂絲・埃文斯女爵士（Dame Edith Evans）扮演巴拉克諾夫人，演出與自己擔綱的傑克・華興的對手戲，對於對方搶了戲的風頭這件事，他至今還是耿耿於懷。

「傑克・華興才是主角。」他在午餐中繼續說道。「亞歷山大那時候演傑克・華興。他是為了自己才委託寫了這個劇本。羅絲・雷克萊克（Rose Leclercq）是第一代巴拉克諾夫人，而她不是一個能撐得起場面的女演員。」我並不認為要求瑪姬不要演得太凸出會是一個好主意。

「我第一次演傑克・華興是在一九三〇年，導演是奈杰爾・普雷費爾（Nigel Playfair），」吉爾古德說道，「演巴拉克諾夫人的是我的姑姑梅波・泰瑞路易斯（Mabel Terry-Lewis）。她沒有幽默感，所以很訝異觀眾竟然覺得她的台詞很好笑，不過她知道劇本是寫的不是她。等到一九三九年的時候，我自己導了這部戲，錄用了伊蒂絲來演。我的戲比普雷費爾的版本好，可是伊蒂絲卻扭曲了整齣戲。我們在整個戰爭時期斷斷續續地演出。到了一九四〇年，傑克・霍金斯（Jack Hawkins）演出亞吉能（Algernon）、格溫・芙蘭肯戴維斯（Gwen Ffrangcon-Davies）演出關多琳（Gwendolen）、佩姬・艾許克勞夫特（Peggy Ashcroft）演出西西麗（Cecily）、瑪格麗特・盧瑟福德（Margaret Rutherford）就演普禮慎（Prism），可是觀眾在乎的還是伊蒂絲，即使是英王和王后在一九四六年來看戲的時候，大家注意的依舊是伊蒂絲。」

我問他覺得自己的版本好是好在哪裡。

「我的戲平衡了真實和虛假，」吉爾古德解釋，「普雷費爾的版本像是諷刺時事的滑稽劇。你需

要把幻想奠基在事實之中，用極為嚴肅的態度來表演，並且只能暗自體會有趣的東西。當然，你還要知道哪裡該停下來喘息。」

約翰爵士背誦出一段傑克‧華興的台詞。每句話都說得泰然自若，每個喘息都像是樂曲。

「約翰剛演完了」集電視劇《摩斯探長》（Inspector Morse）。」馬丁向瑪姬說著。「我們後來才知道演主角摩斯的約翰‧肖（John Thaw）他的演出酬勞。我的意思是，真讓人不敢相信。約翰的片酬還不到他的一半，我對他的經紀人實在很火大。妳現在一部電影的片酬是多少？」

約翰爵士似乎對錢不太感興趣，因此也不管馬丁如何拷問瑪姬。看著他和善地對著我微笑，我才突然想到要問他認不認識喬治‧亞歷山大。

「他死的時候，我還很年輕，」約翰爵士答道，「不過，我見過他幾次。我的姑婆艾倫‧泰瑞（Ellen Terry）跟他很熟。我們都覺得他是個很糟的人，因為他在王爾德出獄後，對待那個可憐人的方式有失體面。我也認識艾爾弗雷德‧格拉斯勳爵（Lord Alfred Douglas）[44]。在一九三九年首演的那個晚上，他到了化妝間來見我。他那時候已經是個老人了。我問起他一八九五年首演的事情，他的說法是只記得戲裡最棒的台詞大部分都是他寫的。」

關於原版的演出，我們唯一聽到的就只是泰瑞家族對於喬治‧亞歷山大的鄙視，以及老「波西」（Bosie）[45]的虛榮妄想。除此之外，當我坐在約翰‧吉爾古德爵士的午餐餐桌時，我感覺自己就是奧

<hr>

44 英國貴族，曾出版詩作，與王爾德曾有一段戀情。

45 艾爾弗雷德‧格拉斯勳爵的暱稱。

斯卡‧王爾德朋友的朋友。與我正共進午餐的人認識他的情人、導演和演員，而且當對方向我背誦傑克‧華興的台詞時，幾乎可以說是念出了奧斯卡想要演員念台詞的方式。《不可兒戲》「妙語如珠地抨擊了當代社會，必然原本就被認為很好笑。隨著這齣戲發笑的人，其中很多都是在笑自己。」吉爾古德在其著作《舞台指示》(Stage Directions) 中寫道。「今日的人們則是因為一想到那樣的一些人竟然曾經存在於世上而發笑。」因此，對於約翰爵士來說，行走於古今拉扯的鋼索之上，到頭來還是必須回到過去。

或許王爾德密不透風的世界不會受到當代感性協商的影響，而這是舊有劇本通常具備的特質。《不可兒戲》最需要的是參與的演員知道如何說出每一句台詞，因此，對於導演的要求，或許不過就是選角時要能夠不出錯，以及嚴謹地注意措辭、節奏和家具的安排。如果導演不知道舞台上安置亞吉能位於半月街 (Half Moon Street) 寓所大門的最佳位置，以便讓巴拉克諾夫人的首次登場亮相呈現最佳效果（我至少做到了這一點），那就大可不必寄望這樣的導演能夠懂得劇本中同性戀的弦外之音了。

實際演戲就是一點一滴地賦予劇本生命，而瑪姬不相信有任何事物可以阻止戲的發生。她曾經跟約翰爵士合作過，知道怎麼演王爾德的戲，而她就像是沒有人演過巴拉克諾夫人這個角色一樣，走出了優秀表演者伊蒂絲女爵士的陰影。她幾乎沒有說出台詞「手提包」，46 而她也的確不需要。她只是看似張口說出，並且在觀眾理解到他們沒有聽到這句話之前，她已經帶領他們來到了維多利亞車站的衣帽間，搭上了布萊特線 (Brighton line)，一說出「搭哪一條路線都不打緊」時即被觀眾的鼓掌聲打斷了演出。巴拉克諾夫人仍然是整齣戲的壓軸人物。

＊　＊　＊

王爾德可能是個特殊的例子。大多數盎格魯愛爾蘭（Anglo-Irish）的儀態喜劇（comedy of manners）都會隨著年歲遞嬗而脫節，儘管擁有同樣的基本要件，但是卻需要調解。演員在處理冗長的拗口對白段落時，一定要懂得思考、呼吸和感受。演員需要調和不斷改變的要求而力求**真實自然**，了解到十年前看似真實的東西現今可能就顯得做作刻意，而一百年前看似自然的事物在當下就似乎顯得荒謬。當這一切發生的時候，演員要懂得讓觀眾看到自己，了解自己的內心，身處的世界和進入角色扮演的統合運作。這樣的表演任務一如既往，不管是演出二○○四年的《高校男孩的歷史課》劇中的林托特太太：

在人生的這個階段，我不太願意讓你們接觸新的想法，只是當我教了你們嚴格來說沒有性別取向的歷史之後，我自己不禁思考，你們有沒有人想過這一切是多麼令人沮喪？

或者是一八九五年的巴拉克諾夫人：

襁褓時期的傑克・華興被人發現時是裝在一個「手提包」裡，巴拉克諾夫人對這件事驚恐到無法置信，整齣戲更是在此發揮了極大的喜劇效果。

華興先生，我必須要坦誠地說，我不太懂你剛剛對我說的事。出生在一個手提包，或者是寄養在手提包裡，不管這手提包有沒有手柄，這對我來說，都是不尊敬家庭生活的一般禮儀，這讓我想起了法國革命最差勁的胡作非為。我想你是知道那個不幸的運動有怎樣的後果吧？

或者是一六七六年《時髦男士》一劇中的朵利門特（Dorimant）：

她的說法不知不覺地影射了我的說辭，還裝腔作勢地展現了如此大的嫉妒心，這是她向我傳達熱情的最初舉動，當我一進門，她馬上以能想像到的狂暴向我飛撲而來。之後開始開心地鬥嘴，我樂於參與其中，坦白和辯解自己做的壞事，咒罵她令人無法忍受的魯莽和壞脾氣，斥責著自己想到以後會跟她在一起的紈褲子弟，接著就氣呼呼地離開了。

這些人物沒有一個是以一般人的方式說話，即使是在劇作當時的時空也是如此。演員的任務就是要讓觀眾相信他們的所作所為，可是一旦用現代人說話的方式來演出，整台戲就沒戲唱了。

至於導演的工作之一，就是要創造出一個舞台世界，讓咬文嚼字的對話能夠顯得是必然且毫不勉強。艾倫・班耐特的世界算是簡單的，而復辟時期喜劇的世界卻離我看戲至今的生命愈來愈遠。還是青少年的我並沒有什麼看戲的經驗，有的不過是在曼徹斯特圖書館劇院（Manchester Library Theatre）看過一些戲，最生動的演出就是戴著長及肩膀的假髮的男人，亦或拿著扇子的女人。以固定劇團演出固定劇目的劇院都會推出復辟時期喜劇，這可是票房保證的戲碼。《第一代邱吉爾家族》（The

First Churchills）是極受歡迎的電視歷史劇，觀眾對查理三世（Charles II）就跟對伊莉莎白一世一樣熟悉，埃瑟里吉和威廉·威契雷（William Wycherley）有著與奧斯卡·王爾德一樣輕鬆的矯揉造作語法，而比紈褲子弟更逗趣的人物當屬戴綠帽的丈夫。

即使是在一九八六年，當我還是曼徹斯特皇家交易劇院副總監的時候，這些劇作似乎愈來愈陌生，復辟時期的倫敦街道顯得更不尋常，而且復辟時期戲劇的規範也不再是共享的戲劇經驗。然而，皇家交易劇院的另一位副總監伊恩·麥卡達米，他建議跟我一起合作威契雷的《鄉村妻子》（The Country Wife），由他來演出劇中戴綠帽的主角姸奇外夫（Pinchwife）。面對著這部最滑稽但也是最可悲的復辟時期喜劇，我勇往直前地處理介於拜金享樂的一六七〇年代和財富滿溢的一九八〇年代之間顯著的共同點。蓋瑞·歐德曼（Gary Oldman）演的是花花公子霍納（Horner），他到處散播自己因為在法國感染梅毒而去勢的謊言，以便讓丈夫們能夠放心他跟他們的妻子在一塊。蓋瑞後來靠著逼入陰暗處境的角色在美國電影界闖出了名堂，而他會對霍納這樣的角色詢問這類問題：到底是怎樣的男人好色到想要跟所有會動的東西上床，卻願意跟全鎮的人說自己是個閹人？這是我見過最率真的演出之一，散發著強烈的性感，近乎是神經異常。這也是相當滑稽的演出，而演出之所以能夠成功，原因就在於蓋瑞完全掌握了威契雷筆下拗口的語法，他對文本可說是滾瓜爛熟。私底下的他可以背誦《哈姆雷特》的大部分對白。

我在二〇〇七年在國家劇院執導《時髦男士》的時候，我依然認為可以透過連結到當今時代的方式，帶領觀眾更靠近埃瑟里吉的世界。然而，在兩齣戲間隔的期間，觀眾益發無法掌握復辟時期戲劇。讓人感到疏遠的並不是劇作家強烈的犬儒主義，也不是他們為自己苛責的城鎮所帶來

243　第八章　原版戲劇

的諷刺樂趣，令人愈加陌生的是劇作家所處世界的特質。在脫離克倫威爾（Cromwell）共和時期（Commonwealth）的貧困生活之後，他們無情地讚揚追求享樂，耽溺於優勢男性的惡行和語言的錯綜複雜——這一切變得更加古怪了。儘管我已經去除了某些歌劇式的鋪張，利用簡單的華麗來讓《鄉村妻子》不要那麼真實，可是奧利維耶劇院舞台上的倫敦還是太像倫敦，以至於坐在劇院中的觀眾仍舊納悶台上的人怎麼怪腔怪調的。

我在前一年執導的《鍊金術士》（*The Alchemist*）則好上許多，那像是為現代倫敦所做的一齣戲。班・瓊森於一六一○年寫了《鍊金術士》，比《時髦男士》早了六十六年，儘管他的英文可能更難掌握，可是比起花時間看著花花公子剝奪婦女的自尊，倒不如看著投機分子騙傻子的錢要來得輕鬆愉快。《鍊金術士》描述的是一場騙局，故事情節安排得令人驚嘆：三個騙子在倫敦黑衣修士地區（Blackfriars）的一間房子住了下來，並開始勸服一連串他們要詐騙的對象相信他們能把賤金屬變成黃金。瓊森就像所有最使人愉快的諷刺作家，立足在道德的高點並且快樂地沉溺在與貪婪之人的廝混。「精巧」（Subtle）、「面子」（Face）和「大眾娃娃」（Doll Common）是劇中的三個騙子，而他們都是演技精湛的表演者，他們頻繁變換服裝和個性到宛如雜要團中的變裝皇后。亞歷克斯・杰寧斯、賽門・羅素・比爾和萊斯莉・曼維爾的手法實在令人目不暇給，遠遠超過那些容易上當的人的能力，使得後者乖乖上門等著發財或期待上床。「大眾娃娃」的副業是賣淫。容易上當的人之中包括了由伊恩・理查森（Ian Richardson）扮演的「貪吃美食爵士」（Sir Epicure Mammon），他需要金錢來支付自己嗜吃美食的弱點。

我自己想要吃

觸鬚白魚的魚鰾來取代沙拉；

油漬香菇；腫脹抹油的

剛割下的懷孕肥母豬的乳房，

澆淋上精美鮮活的醬汁。

排演莎士比亞時，你會感覺到精神層面擴展了，由於與他的劇作親密接觸，故能瞭解自己和身邊的世界而自命不凡。然而，《鍊金術士》卻沒有任何讓你餵養個人利益的東西，畢竟人心的奧祕並非是其想要探討的議題。當你聚集了擁有如同劇中三位騙子主角般有創造力的演員，你會很樂意與他們一起蹚這灘渾水。我從小就看著伊恩·理查森演戲長大。一九六〇年代晚期，他在《溫莎的風流婦人》（The Merry Wives of Windsor）曼徹斯特巡迴演出中扮演了福德少爺（Master Ford），當他聽到法斯塔夫承諾與自己的妻子上床之後，他的臉色因為震驚而轉紅，氣得發紫，再因嫉妒而變得鐵青，最終則在驚恐中顯得慘白，可說是表達了如彩虹般的豐富情緒變化，我也自此愛上了莎士比亞的戲而無法自拔。他在「貪吃美食爵士」的荒誕奇想中展現了近乎荒淫的愉悅，也欣喜於亞歷克斯、賽門和萊斯莉恣意揮灑的演技。

班·瓊森的脾氣甚至比哈洛·品特還差。他謀殺過一位演員，因為訴訟程序的細節問題才免去牢獄之災，而這樣的行為對哈洛·品特而言就真的太過火了。可是他後來終究被關入了監牢，為的是在《向東去呵！》（Eastward Ho!）嘲諷了詹姆士一世販賣爵位的事情。儘管他在莎士比亞《第一對

開本》寫下了誠懇的頌辭，但是他卻覺得莎士比亞所寫的東西大部分都很荒謬，對於他筆下的拉丁文化、希臘文化、地理和愚蠢的情節都嗤之以鼻——莎劇無一處足以媲美瓊森《鍊金術士》的完美情節安排。然而，幾世代的觀眾卻是透過莎士比亞，認識到了他們晚上到劇院是想看到怎樣的戲劇。此外，他們聆聽英語的方式已經受到莎士比亞制約，故而通常無法招架瓊森的費解措辭。

當「面子」威脅要揭發「精巧」的時候，他告訴對方自己將要：

比迦瑪利爾·瑞茲（Gamaliel Ratsey）還要糟的臉孔。

我會用紅字書寫；還要為你裁切

並用一只玻璃來製造陰影假象。

在你的屋裡豎立天使塑像，

用篩子和剪刀來找不見的東西，

利用空心煤、煙塵、碎屑來騙人，

把你像個婊子般昭告在聖保羅教堂牆上；寫下你的所有伎倆——

這是劇作開場五分鐘內的戲。「請堅持一下。」我對某天晚上在預演座談會的觀眾如此說道。「即使是莎士比亞的戲，起頭的五分鐘也總是問題，坐在觀眾席的我也會覺得自己完全不知道台上的人在說些什麼，而我竟然還是國家劇院的總監呢！可是你終究會融入《鍊金術士》的劇情，所以請不要放棄！」

「之後就比較簡單了。

不過，你不得不捫心自問，是怎樣的古典劇場會如此地與文本交扣，而需要有人在戲開演前站起來告訴觀眾別擔心自己看不懂。再者，且說，迦瑪利爾・瑞茲究竟是何方神聖呢？

他是個攔路劫財的強盜，因而在一六〇五年被吊死，想像一下他在一六一〇年為環球劇場的觀眾所帶來的歡笑，關於此可留待有閒閱讀節目註腳的觀眾來享受，於是你就把他刪去。倘若你能夠細細咀嚼其他台詞，你會發現實際上並不難理解，但是在一場說話像放連珠砲的火爆爭論中，觀眾是無法聽懂內容的，就算說的人是賽門・羅素・比爾也好不到哪裡去。正因如此，你也刪掉了這段戲，反正劇本也確實太長了。只是如此還是很難迴避許多麻煩的橋段，你因此就不得不問自己，是否應該咬著牙做下去，還是乾脆把班・瓊森的劇本翻譯成現代白話。

十年之後的我反而認為當初要是有進一步處理那齣戲就好了。我們解決了一些最難處理的部分，換掉不再常用的字彙，例如：以代表相同物品的「長褲」（trousers）來取代「寬鬆的罩衣」（slops）。當我查到之後不禁為此勝利大喊：「第一次使用長褲這個英文字的記載是在一六〇三年，所以我們這樣做沒有問題！」到頭來，「長褲」讓人覺得好笑，「寬鬆的罩衣」則不然，至於所謂的「真實」，那是給學院研究的事。瓊森的英語就跟喬叟（Chaucer）的情況一樣──閱讀起來愉悅，但是無法以原文登台演出。到了未來的某個時刻，莎士比亞的劇本也會如此。

對於有耐心融入劇情的那些觀眾，他們如何像我一般喜愛《鍊金術士》，可是有些人則不覺得如此，故我的桌上就出現了幾封埋怨聽不見演員說話的信件。或許演員的對白並無法讓人完全理解，但是他們的音量絕對夠大。大多數的抱怨信是以細長扭曲的手寫筆跡署名，並且把現代演員的缺點和他們年輕時期說話異常清晰的表演明星相互比較。我總是會表達歉意，而且偶爾還會提到國家劇院檔案

中的一些抱怨信，那些是老維克劇院老一輩的觀眾寫給勞倫斯‧奧利維耶爵士的信，抱怨的正是與我書信往返的抱怨者所仰慕懷念的那一代的演員。

現在的我卸下了領導者的束縛，這才敢說或許人的聽力會隨著年紀增長而退化。假如演員大聲疾呼以便讓聽力最差的人得以聽見，如此一來，他們必然會損害自己表演的真實性。演員必須在讓人感到絕對誠實和讓人絕對聽見之間取得平衡。而一場真實的演出包含了每晚的千名觀眾，但是不該把沒有耳聾的多數觀眾弄到震耳欲聾。英國劇院現在幾乎都提供了相當不錯的感應助聽系統，可是我從不曾在道歉信中提及此事，彷彿一旦這麼做的話，就會引爆一堆憤怒的人又提筆回信。

* * *

每當每週計畫會議靈感開始枯竭的時候，我就會說：「我們總是可以做《武器與人》（*Arms and the Man*）。」人會想起來的不太可能是自己不想看的戲，於是想法又會開始湧現。若想要知道倫敦西區的自鳴得意，蕭伯納是個有用的媒介，他的劇作都是用往昔人們熱愛的明星調皮小照片來做宣傳的。當我們開始規畫二〇〇七年的節目時，我知道通濟隆贊助的「十英鎊戲劇季」觀眾來者不拒，因此讓觀眾觀賞蕭伯納的戲就成了我不幸的責任。我承認蕭伯納是很重要的，即使我很害怕坐著觀看無止盡的演出。我再次坐下來閱讀數十年來束之高閣的劇作，就從《聖女貞德》開始了自以為的漫長苦差事。我看完後就對瑪麗安‧艾利奧特說道：「妳應該讀一下這個劇本，我保證妳會想做做看。」她才剛加入國家劇院擔任副總監，因此納悶著為什麼要把《武器與人》始作俑者所蒐集的劇本推給她做。

不過，她還是讀了《聖女貞德》，並且做出了一齣精采的戲，更被觀眾票選為最受歡迎的通濟隆戲劇季演出。安瑪麗·杜芙（Anne-Marie Duff）演出的聖女貞德纖細且脆弱，但是卻以熾熱的自我信念風靡了自己的法國軍隊和奧利維耶劇院的觀眾。隨著一股罪惡感的出現，我開始受到蕭伯納戲劇的誘惑。你無法分辨他支持的是哪一方：內心燃燒著永不熄滅良知火焰的聖女貞德；還是有關當局，我們可以看到有婦女認為自己是聖女貞德，有男人接受穆罕默德的指示。瑪麗安並沒有直接提及這些人，也沒有訴求那些努力要控制這些人的當局，可是蕭伯納寫於一九二三年的這部劇本卻把這些人都看透了，如同今日與其共存的我們一樣清楚，而他給予了更深刻的洞見。

其保衛著更廣大的人民，免於陷入因個人不受拘束而出現的危險無政府狀態。「要是每個女孩都認為自己是聖女貞德，而每個男人都視自己為穆罕默德，這個世界會變成什麼樣子？」在當今世界各地，我們可以看到有婦女認為自己是聖女貞德，有男人接受穆罕默德的指示。

「你接下來應該讀一讀《芭芭拉少校》（Major Barbara）。」菲力普·普曼如此建議我，他在我們做完《黑暗元素》之後加入了國家劇院的董事會。海登·菲利普斯（Hayden Phillips）是繼克里斯多福·霍格之後精明的主席，他一聽也興奮到飄飄然的。繼傑出的英國文官部門公務員職涯之後，海登就無法隱藏自己想要當演員的慾望。照理說劇院的董事會不該插手其所謂的藝術事務，可是我實在很難抗拒菲力普的鼓吹和海登的熱情，也就閱讀了《芭芭拉少校》。

我隔天就跟賽門·羅素·比爾說：「你大概應該要演安德魯·安德謝夫（Andrew Undershaft）。」而他跟我一樣對蕭伯納抱持懷疑的態度。「或許我應該導這齣戲。這對我們都會是件好事，讓我們可以知道自己到底可以多喜歡蕭伯納的戲。」

賽門讀了劇本。「我從來沒有演過至尊男，」他說，「你是說真的嗎？」

安德魯‧安德謝夫肯定是個至尊男。他是一位成功的軍火製造商，當他回歸早已疏遠的家庭之後，才赫然發現女兒芭芭拉是救世軍（Salvation Army）的一名少校。他考驗自己的女兒，要是她願意參觀自己的武器工廠，他就會拜訪她的庇護所。藉此掀開了拯救靈魂事業的偽善面紗──芭芭拉的任務仰賴的是那些為其所厭惡的人，需要向威士忌製造酒商和軍火販子乞求金錢支持。對安德謝夫來說，貧窮才是唯一的真正罪行，可是救世軍卻以天堂大夢來欺騙窮人。

《聖女貞德》已經讓我們了解到，我們根本不該相信那些蕭伯納沒有熱情的舊時批評，其筆下的人物往往因為爭辯得面紅耳赤而全身顫動。要是一個演員的身心靈全力投入角色之中，爭辯就會激發猶如愛的宣言一般的熱情。不過，我們還是刪了三分之一的戲。蕭伯納是如此著迷於自己的觀點而寫得欲罷不能。對於現代觀眾而言，夠了就是綽綽有餘了。可是刪減後的戲卻依舊有著豐富的內容，能夠搬上奧利維耶劇院的舞台可說是一場美夢，畢竟這樣的舞台適合強烈的雄辯而不是精心克制的對白。蕭伯納的劇作是為了小型維多利亞時期鏡框式舞台的表演而寫，結果卻極為適合在大型公共舞台演出。芭芭拉的未婚夫問道：「你是說貧窮是一種罪嗎？」安德謝夫的回答是：

貧窮是最糟的一種罪，所有其他的罪行都比它要來得好。貧窮迫害了整個城市、散播可怕的瘟疫，而且看到、聽到或聞到貧窮的人都會死亡。你稱為罪行的東西根本不算什麼──各地的謀殺盜竊，時而發生的打架咒罵，那又有什麼大不了的呢？充其量不過是人生的意外和病痛罷了。在倫敦，算得上是真正專業罪犯的連五十個都沒有，可是窮人、卑賤的人、骯髒的人、吃不好也穿不暖的人卻是數不勝數。

儘管是裁剪過的台詞，可是還是跟沒改改過之前一樣冗長。然而，在表演中卻是激動人心。而且，賽門從不在乎台詞會有多長，他曾說過：「我喜歡演長篇大論的戲。」

對於蕭伯納的另一個批評則較難反駁。蕭伯納劇作中的爭論或許慷慨激昂，但是卻規避了情緒，有點像是他本人逃離生命中的情緒騷動一般。我們通常很難透過文本深刻投入他所塑造出來的人物。

然而，一旦開始排演他的劇本，你就會意識到他所創作的情境其實是飽含著情緒的。在《芭芭拉少校》中，一位離家二十五年的男子終於回歸家庭，而他的女兒這輩子才見了他第一面。

蕭伯納為他們所寫的對話中，根本不在乎他們的內心感受，他更感興趣的是他們的信仰衝突。當然，文本只有透露了一半的故事。在安德謝夫和海莉‧阿特維爾（Hayley Atwell）扮演的芭芭拉之間，他們的關係多半並非建立於彼此實際說出來的話，反而是從兩人沒有向對方說出口的東西流露出來。海莉之所以想要改變父親，是因為她可以感受到父親的不快樂，不是來自他所說的話而是其中無法表達的部分。事實上，他甚至無法讓自己跟女兒有任何肢體接觸。最好的表演主要來自某種需求。「我想要！」演員內心經常如此喊著。演出蕭伯納的戲，內心戲是必要的，這是因為他很少會把情感需求寫進人物的話語之中。

蕭伯納樂於讓演員擔負起角色情感的重擔。有時候為了一場戲花了一個早上來營造出其情感生命，到頭來人物說無聊的俏皮話破壞演員的演出。然而較不合情理的是，他只要有機會就忍不住讓劇中卻受制於劇中的幽默感而毀於一旦。「請認真地看待我們，你這個好開開玩笑的笨蛋！」我某天不禁對他吼叫，可是他卻早已忙於寫下另一段讓人無法忍受的俏皮話⋯

「刪掉這句話吧！」大家都大喊著。不過，我們不得不承認，在流行了超過一世紀的多愁善感通俗劇和消遣喜劇之後，蕭伯納幾乎是獨自一人把嚴肅戲劇重新引入倫敦，而且他知道想要維多利亞晚期的觀眾不要拒絕自己的戲，那就要裹上笑話的糖衣。

蕭伯納狡猾的花言巧語，成了自己的劇作要迸發活力時的絆腳石。他曾經為史達林，甚至也曾短暫地為希特勒辯護。可是時至今日，誠如在他的年代，對於帶著自鳴得意而到劇院看戲的正直人士來說，他的智識恐怖主義始終是個挑戰。

一事無成。

當你投票時，你不過只是改變了內閣人士的名字。當你開槍射擊，你才能拉下政府、開啟新時代，並且使得秩序得以廢舊迎新……**除非人們願意在大事不成的時候殺人，否則這個世界將會一事無成。**

在二〇〇八年的時候，我不可能要求奧利維耶劇院的觀眾假裝自己看的是原版的戲，也不可能寄望他們完全不知道，世界上如安德謝夫這樣的人已經把一九〇五年之後的世界帶往怎樣的境地。蕭伯納把最後一幕戲安排在一處有著樣板市鎮田園風光的彈藥工廠廠地，而這樣的場景太有利於安德謝夫的處境。因此，我們把場景拉到一間超寫實的倉庫，裡頭疊滿了一排又一排的巨型飛彈，並且強調了

不斷反覆出現的遠方爆炸聲響，可是軍火販子的邪惡口才依舊足以戰勝二十世紀的災難。

我和賽門後來勉為其難地成了蕭伯納的擁戴者，而在我的任期結束之前，國家劇院還製作了他的兩部劇作。蕭伯納從一個讓我討厭的人，後來幾乎成了我的御用劇作家。二〇一二年的《醫生的困境》（The Doctor's Dilemma）和二〇一五年的《人與超人》（Man and Superman），都跟《聖女貞德》和《芭芭拉少校》一樣觀眾爆滿。雷夫·范恩斯飾演的約翰·譚納（John Tanner）讓《人與超人》滿室生輝，其中一些關於性政治的想法在今日就跟安德謝夫維持和平的言論一樣令人反感，可是雷夫的敏捷心思深具魅力，將台詞說得極有說服力，彷彿是葛羅莉亞·史坦能（Gloria Steinem）[47]作品一樣。

＊ ＊ ＊

雷夫·范恩斯擁有獨特的個人魅力，並且持續在戲劇和電影圈發光發熱，其思想敏捷、聲音具穿透力，同時能夠表達出文本字裡行間的情感真相，可是他並不是唯一有這些能力的演員。演員若想要傳達偉大的英語古典劇作，這些能力是必備工具。對於導演這些戲的人來說，我們都需感激英國戲劇學校持續培育的傑出成果。儘管培育學生的專業出現了巨大改變，傑出的戲劇學校仍然堅守古典傳統。他們的畢業生為了資助自己的訓練而負債累累，以劇場維生卻不能讓他們有足夠的回報來償還債務。因此，這些學生必須有能力在攝影機前表演，而且若是夠幸運的話，就可能賺到足夠的報酬來養

47 歐美著名女權先鋒。

家活口，進而資助劇場職涯。電影和電視使得某種自然主義受到重視，只是那種自然主義並無法勝任蕭伯納的劇作演出，更別說喬治·埃瑟里吉的劇作了。五十年前，復辟時期喜劇依舊是主流戲劇類型，全力投入所有課程來教授相關知識可說是相當值得，讓畢業後進入戲劇圈的演員擁有如甩開一把扇子的特殊專長。可是現在卻很難為此辯護。不過，進入此專業的最頂尖的年輕演員仍然要有所準備，不僅是為了電影演出，同時也要具備演繹複雜劇作的精煉技巧。其中最頂尖的年輕演員從不會停止學習、調和自己的慾望來真實回應昔日偉大劇作家的要求。年輕演員會安靜地在排演時觀察伊恩·理查森和瑪姬·史密斯的表演，而他們兩人也曾經觀摩過雷夫·理查森和伊蒂絲·埃文斯的演出。

每個導演把演員和劇本文本組合在一起的方式都不盡相同。有些人是先從文本著手，而有些人則是最後才處理劇作。有些人是在討論劇作階段將之拆解，找出劇作的意涵為何、何以如此表述、如何自然地呈現劇作，以及劇作的情境。有些導演會創造出一個世界，或許是透過即興創作的方式。接下來則是鼓勵演員就著這個世界來塑造人物角色，最終利用最後幾天的排演時間來引導演員回歸文本。開始的導演，但是我不會像某些導演執著於文本到某種程度，即是除非演員能夠嚴厲批判文本，否則這兩種導演方式我都見識過，而對採取這兩種不同創作方式的同儕皆心懷敬意。雖然我自己是從文本就不讓他們插手表演。只要演員開始對劇本有所了解，我就希望他們能夠以身體力行的方式來建構表演。我不喜歡排練室變得像是研討室似的。

國家劇院只出現極少數劇組演員幾乎要群起反叛的情況，原因總是因為導演拒絕開始正式排演。

「我們已經坐在這裡光說不練**好幾個星期**了。」或者同樣讓人洩氣的是：「我們為什麼要即興創作？我們為什麼要玩遊戲？什麼時候才能有人告訴我們哪時候開始、哪時候坐下、怎麼說台詞呢？」大多數

的演員對於排練遊戲的接受度都有極限。只要可以抗拒的話，演員私下其實是喜歡有人告訴他們要做些什麼的。

古典劇作嚴謹的特質延續到了二十世紀。國家劇院搬演了泰倫斯・瑞庭根（Terence Rattigan）一九三九年的劇本《跳舞之後》（After the Dance），這是該戲闊別倫敦七十年的舞台製作，參與演出的演員徹底掌握的對白就如同《時髦男士》中的言語一樣生硬，但是他們在酗酒無度之中，回到了咆哮二〇年代的憂鬱疲憊，驚愕地意識到在面對就要吞噬掉自己的全球大災難時，卻顯得事不關己。

詹姆斯・喬伊斯（James Joyce）於一九一五年的劇作《放逐》（Exiles），雖然不似《芬尼根守靈》（Finnegans Wake），依舊很不簡單。二〇〇六年的時候，喬伊斯的粉絲從世界各地飛來看戲，每個人彷彿都是前衛爵士樂的熱情行家一般。這齣愛爾蘭固定劇目在語言上的華麗鋪張可能更接近今日愛爾蘭人的說話方式，而不像瑞庭根和諾維・考沃德（Noël Coward）筆下令人痛苦的鬆散英文。愛爾蘭演員極少會受到複雜文本的困擾，而且一直是英國古典傳統的核心骨幹，重要性不亞於威廉・康格里夫（William Congreve）、法夸爾、理查・布林斯利・謝里丹（Richard Brinsley Sheridan）、王爾德、蕭伯納和貝克特等愛爾蘭裔劇作家。伊娜・拉蒙特・斯圖爾特（Ena Lamont Stewart）一九四七年的劇作《男人應當哭泣》（Men Should Weep），場景設於格拉斯哥（Glasgow）的公寓大樓，面對英語觀眾，參與演出的蘇格蘭卡司採用的方式是折衷處理格拉斯哥的方言，而當地的狂野音樂要比班・瓊森的對白更容易讓人理解。

天公伯啊！我的毌著就是生在貧窮人家！你感覺這種生活會給一個人什麼影響呢？伊會把你

變成一頭野獸。當你是個被打了問號的人，你就會問為啥物？為啥物？為啥物？但是無答案。你會垂頭喪氣，怕人見笑，卻無能為力。

厄羅爾・約翰（Errol John）於一九五七年的劇作《彩虹披肩上的月亮》（Moon on a Rainbow Shawl）中，發現音樂在西班牙港（Port of Spain）的後院和當地人講的千里達式英語同樣強而有力。對於一九五○年的《玫瑰紋身》（The Rose Tattoo）中美國路易斯安納州的西西里裔社群來說，田納西・威廉斯寫下的對白似乎與義大利歌劇來自相同的世界。

* * *

《玫瑰紋身》的演出是佐伊・沃納梅克個人的勝利，該劇的選角和準備工作都是由導演史蒂芬・平洛特（Steven Pimlott）所負責，可是他在二○○七年二月戲才剛排練一星期多的時候就去世了。史蒂芬在前一年的夏天被診斷出罹患癌症，當病狀減輕，把二十世紀最勵志的劇作之一搬上舞台似乎就成了他刻不容緩的必要志業。

我們是在曼徹斯特文法學校開始談論劇場，或許更精確地說應該是我開始聆聽他的想法，畢竟我進入那間學校讀書的時候，他的健談已經為人傾倒。在戲劇社（Dramatic Society）的時候，他的葛楚黛和勇氣媽媽（Mother Courage）可說是相當出名。一九六八年，我們兩人都參與了《噢，多美好的戰爭！》（Oh What a Lovely War!），而史蒂芬是毫無疑問的精采焦點，身穿一襲露肩緞面晚禮服的他以驚人的慵懶嗓音唱出了召募歌曲〈我要你成為男子漢〉（I'll Make a Man of You）。幾個月之後，我

們外出去看了剛上映的李察‧艾登堡祿（Richard Attenborough）的電影。我們心不甘情不願地讚許了這部電影，可是大家都失望地認為瑪姬‧史密斯在電影裡的表演比不上平洛特。我們兩人都參加了學校管弦樂隊和地方性青年管弦樂隊。史蒂芬的雙簧管吹奏得很棒，而我只是個不可靠的橫笛樂手。當我到劍橋就學時，他帶我進入大學部的劇場世界。我在他執導的戲裡演出，他也會在我的戲裡表演。在莫里哀的《貴人迷》中，我扮演了他的僕人，這似乎是正確安排。

　他的朋友都疲於追趕他的熱情，而這樣的熱情承認了高雅藝術和低俗藝術並沒有界線區隔，也對我產生了巨大的影響。為了莫札特、阿嘉莎‧克莉絲蒂、莎士比亞、吉伯特與蘇利文（Gilbert and Sullivan）48、法國古典戲劇以及黑池遊樂海灘（Blackpool Pleasure Beach），他會變得異常興奮。此外，若說他像是莎劇中被放逐的公爵，凡事都往好處想就不切實際了，他對於不喜歡的東西會堂而皇之地不屑一顧。不過，沒有人的品味可以比他更廣泛或寬厚了。在英國傳統之外，他處之泰然，他法語和德語都很流利。他與德裔妻子之所以相遇，即是他在德國克雷費爾德（Krefeld）導演她演出的法國歌劇時。他的義大利語和俄語也說得相當不錯，故而使得他能從內部來認識、感受這兩個文化。他所製作的歐陸經典戲劇中，經常不只是個敘事者，而更像是位詩人，也同時是個神祕主義者和分析家。這也是他處理英國固定劇目的方式，總是留神於與他同時代的英國人做夢也想不到的那些天堂與人間的事物。

48 幽默劇作家威廉‧S‧吉伯特（William S. Gilbert）與作曲家亞瑟‧蘇利文（Arthur Sullivan）是十九世紀著名的英國歌劇創作伙伴。

田納西・威廉斯的戲可說是正中他的下懷。他掏心掏肺回應著威廉斯原始的戲劇情感、詩意的華麗，以及同情那些勉強撐著活下去的人。我們都認為他能夠把戲做完，可是我們都同意，一旦有任何事情發生，我就會投入支援。正因如此，將近三十年後，我們又首次攜手合作，只是我從來沒能好好地告訴他，我欠他的實在太多。

* * *

我會想看史蒂芬把國家劇院的歐洲固定劇目搬上舞台。他很渴望導演《憤世嫉俗的人》（*The Misanthrope*）。如其所是，我完全沒有想到要做莫里哀的戲，整個法國古典戲劇的偉大經典劇作就只各做了拉辛和馬里伏（Marivaux）的一齣戲，而這是不夠的。可是我為自己說句話，法國固定劇目難以翻譯的程度是出了名了，即使出了英語世界的劇場，翻譯經常等同於文本改編和解放，故而導演可以任意導引困難老劇作的走向。

雖然英國觀眾不會期待一齣完全複製原始製作的舞台作品，但是他們也不會隨著導演起舞而忽略了劇作家的存在。他們希望舞台製作能夠為他們說明前來觀看的是哪種類型的戲，可是還是會留給導演很大的空間添加個人巧思。不過，如果一個劇本淪為導演宣洩想像力的管道，他們通常會覺得事有蹊蹺。他們偏愛導演以想像力來顯露出劇作真意，而不是本末倒置。

這卻讓英國劇場出現了太多僅有其表的那一種戲，稍加粉飾就任由戲自生自滅。我寧願看到的是導演甘冒風險，而不是完全不經大腦思考。你大可指望觀眾懂得《海姐・蓋柏樂》（*Hedda Gabler*），而得以接受一齣好辯的舞台演出。不過，如果你邀請觀眾來看的是一齣他們不太可能看過

的戲，比方說易卜生的大型史詩劇作《皇帝與加利利人》(Emperor and Galilean)，把這部戲以英語

首次搬上舞台是喬納森·肯特於二〇一一年的製作，來看戲的觀眾更想要接近的其實是易卜生而不是製作的導演。

我們決定硬著頭皮製作這齣戲之前，在國家劇院的工作室裡，花了漫長的一天時間讀完了以浮誇晦澀的維多利亞式枯燥韻文譯成的劇本。西元三百六十一年，神聖羅馬帝國皇帝叛教者尤利安(Julian the Apostate) 試圖廢止基督教為國教，並且恢復古代神祇的崇拜信仰。在距離夜晚還有幾小時的下午時刻，一位士兵必須警告皇帝有關敵人先鋒部隊的動向。

「大象已經裝上車了！」士兵大聲喊道。

喬納森在激昂的情緒消退之後，大喊：「我還是想做這齣戲。」在經營阿爾梅達劇院的時候，他以放肆的熱情維持了劇院的運作，而這樣的熱情是許多排隊等著跟他合作的劇院的福氣。由他製作上演的《皇帝與加利利人》欣然接受了易卜生對於基督教主要主義和極權主義的現代性主張，同時呈現給觀眾一個盡可能明瞭的故事，儘管這是他們從未看過並且或許不會再看到的劇作。

霍華德·戴維茲是所有演員最想要合作的導演。他做了一系列俄國經典戲劇，這些戲是全然原創的製作，不只是因為他以出乎意料的角度來詮釋這些劇作，更在於其中一點一滴砌出複雜難料的真相。他的合作伙伴是澳洲劇作家安德魯·阿普頓 (Andrew Upton)，而這位劇作家認識到英國版是不可能完全拷貝俄國原版的，因此從中挖掘出獨立的生命，使用了逐字譯本，但沒有照本宣科。安德魯寫道，當高爾基 (Maxim Gorky) 於一九〇二年寫出《俗人》(Philistines) 的時候，「自然主義是劇場中的一種實驗，甚至可以說是激進的形式。」他和霍華德回復的就是自然主義的激進根源。

布爾加科夫的《白衛兵》（*The White Guard*），其故事背景設於俄國大革命之後內戰期間的基輔（Kiev）。這座城市為德國所占領，受到來自烏克蘭國族主義人士的攻擊，並且預備迎接即將到來的俄國布爾什維克黨人（Bolsheviks）。這部劇作聚焦於一個極具魅力的領導要人家庭，從高度鬧劇演變成荒誕恐怖，再成為一首悲劇輓歌。由於史達林實在太喜歡《白衛兵》，他因而不斷重回莫斯科藝術劇院觀賞這齣戲。

二〇一〇年的一次計畫會議中，霍華德在前去排練之前說道：「這個故事實在太棒了。」一群年輕人跟一個女人像學生一樣住在一間公寓裡，他們一起照顧一個還在念書的年幼親戚。他們爭論著戰爭、政治、喝到酒醉，一起追著那位追不到的女生，後來就開始討論要如何讓這個世界更美好。只是戰爭終究是邪惡且令人震驚的——滑稽、荒謬、殘酷且毫無意義。這是生命的隱喻。這個女人的一位兄弟壯烈成仁，而另一個年紀較輕的兄弟則在悲傷之下發瘋了。在學的男孩有了失戀心碎的經驗。他們後來在那棟公寓重新聚首，每個人都老了，更有智慧卻都受了傷。那時是耶誕節，他們要慶祝這個節日，卻都在教堂鐘聲響起時陷入了沉默。此外，由於劇中沒有明確的主角，每個人都可以認同自己想要的劇中人物，或者是從最讓人感到真實或痛苦的經驗來入戲。這有什麼不好的呢？」霍華德已於二〇一六年過世，英國劇場界也因此喪失了大半的良知。

他認為對不熟悉的觀眾傳達劇本的政治和歷史情境是自己的分內工作。即使他的舞台製作充滿著智識能量，可是他描述劇本的方式，這不是指他的概念，而是就劇本蘊藏的人性。即使他的舞台製作充滿著直率，而他與參與的演員就在其中釋放既狂野又矛盾的熱情。

繼彼得・布魯克（Peter Brook）之後，黛博拉・沃納是少數聲譽跨越英語世界的英國導演之一。

雖然英國劇作家備受推崇，可是大多數的導演都被視為無望的保守派而不受重視。英國劇作之所以地位卓越，或許與英國導演矢志把劇本而不是他們個人放在焦點位置有關，可是即使如此，這也無法讓我們在歐洲前衛戲劇的大本營中得到任何讚許。黛博拉執導布萊希特的《勇氣媽媽》（Mother Courage）找了費歐娜・蕭（Fiona Shaw）這位藝術家，她令人激動的強大角色，其呈現完全符合她之所以能夠把龐大戲迷帶進劇場。費歐娜始終是個熱門演員，只是不論是她或黛博拉都無法說服我喜歡貝克特的《快樂時光》（Happy Days），就算她們做出了一齣充滿活力的戲。我能夠認同這個劇作的偉大，但是它卻讓我感到窒息。我的適應力不如劇中主角溫妮（Winnie），即使脖子以下被掩埋起來，還是能夠保持愉快。身為國家劇院總監期間，我壓抑了自己對於貝克特的疑慮，即使是一位懷疑上帝存在的主教，也不會有人比我更害怕被揭發是個異端。

* * *

一部分的固定劇目，觀眾會願意跟隨導演的腳步探索任何地方。希臘悲劇徹頭徹尾的陌生感，正是它們依舊能夠緊緊抓住大眾想像的部分原因，至於另一部分則是這些兩千五百年前的劇作擁有撼動人心的熱情。即使是在倫敦，對於希臘劇作裡的陌生神學、消逝的文化環境，以及遙遠的劇場傳統，前來看戲的觀眾期待獲得全面的解釋。看戲的人也不想知道，到底西元前四百五十年於雅典觀賞索福克里斯的戲是怎麼一回事。他們想要的是導演和演員能夠為了他們與古代世界進行重要協商，找出原版戲劇的化外世界中足已與當代相互聯繫的人事物。演員在演出希臘戲劇時，因為驚駭而釋放出個人的想像力，故而常常呈現出最佳的表演。

至於尤里庇狄斯的《伊斐姬妮雅在奧利斯》和《特洛伊女人》（Women of Troy），沒有導演會比凱蒂·米契爾回應這兩部她製作的劇作來得強烈或有權威。她拋棄了這兩個劇作公開和示範性的元素，這樣的元素讓奧利維耶劇院成為理想的演出場所，而在利特爾頓劇院則會填滿整個舞台鏡框的寬度。在《伊斐姬妮雅在奧利斯》，一座徵用的巨大宅院容納了一大批困守的希臘軍隊；在《特洛伊女人》，有著巨大鐵門的一間倉庫之中，被抓的特洛伊女人等待著被殘忍驅離的命運。舞台上都沒有與觀眾分享這些事件。她邀請身為觀眾的我們，如同受到驚嚇的觀察者透過一道仿似透明的第四道牆窺視。凱蒂的演員既是門徒也是同儕，從不對著觀眾演戲，他們完完全全地沉浸在與外界隔離的世界之中。她帶領著演員一同超越了自然主義的疆界。一般感認，在古代雅典，戴著面具的歌隊演出時會唱歌和跳舞。凱蒂為兩齣戲注入了許多怪異而令人不安的歌舞。特洛伊女人隨著爵士標準曲跳舞，彷彿是要藉此抵擋自己不可避免的終局。歌隊吟唱著〈一切光明美麗物〉（All Things Bright and Beautiful），以此為伊斐姬妮雅的犧牲提供了某種宗教的合理性。觀眾也無一倖免於感受到戰爭的無情野蠻、道德的失序，以及被捲入其中的女人的沮喪和尊嚴，而這一切都是尤里庇狄斯的劇作得以傳唱千年的緣故。

凱蒂也為小孩子做戲，包括了《戴帽子的貓》（The Cat in the Hat）、《美女與野獸》（Beauty and the Beast）和《糖果屋》（Hansel and Gretel），而且就像做希臘悲劇一樣一點也不馬虎。滿載的公車送來一批批五歲孩童到排練室看整排，看完會詢問他們的感想，之後再謹慎地將孩子們的評論納入演出之中。凱蒂利用舞台來反映人生經驗絕對的不可思議之處，可是我後來卻變得很害怕看她戲的首度預演。

「老闆，你有什麼想法呢？」她總是會這麼問。

儘管被人稱作老闆讓我卸下了防備之心（她是唯一會這麼叫我的人），我變得愈來愈常這樣回答：「我看不見，也聽不到。」對於其與英國主流劇場相距甚遠的感受力，我除了欽佩之外別無他想。我認可她的正直，絕對要讓觀眾感受到舞台呈現，而不是讓他們成為戲的一部分，並且指示演員僅對彼此演對手戲而決不是為了滿堂觀眾表演，她又為了創造舞台的超現實空間，打的燈光一定要嚴格依照真實的舞台光源，而不管燈光是否能夠讓觀眾看清楚舞台演出。然而，可聽度和能見度的調整磋商有一定的限度，我後來也就愈來愈難為她的戲提出辯護。正因如此，在我主持國家劇院的最後兩年，她都沒有再推出任何作品。她的作品在德國一直都很成功，這是因為不管導演要帶領德國觀眾到什麼地方，他們都更樂於接受導演帶領的方式。

第九章 時代的樣貌

再談莎士比亞

在一個被貪婪吞噬的世界中，財閥兼慈善家雅典的泰門（Timon of Athens）是個完全以金錢衡量其自身價值的人。當他花光了錢之後，就面臨了信用破產的大災難。那些他自以為是朋友的人，其中包括了一大票無恥的銀行家、政客，以及令人作嘔、攀權附貴的藝術界人士也都不再理他。他對那些人發飆之後，就逃到了城市之外的荒原。當他在那裡挖掘食物時，竟然找到了金礦。在剩下的劇本裡，他大肆謾罵了那些現在排隊等著跟他交好的寄生蟲，可是這種憤世嫉俗的態度卻摧毀了他。他最終離開了舞台，在自我厭惡中死去。

每當爆發金融危機時，人們通常就會再探《雅典的泰門》。不過，當希臘於二〇一二年為了債務重荷破產的時候，我抗拒著完全以這個劇本打造一齣戲的誘惑。這個劇本其實完全沒有談到雅典，其初始的目標是有頭有臉的權貴人士，以及那些於英王詹姆士一世登基之後成為城裡新玩家的蘇格蘭銀行家。就算是看戲時比我還不會適時運用想像力的人，也不可能認不出這是二十一世紀倫敦金融肥貓

的諷刺形象。至於劇中巴結著泰門的詩人和畫家，為了錢而討好他且亟需他的贊助，可是只要他一轉身就背地數落他，我看到了自己身處圈子的醜陋寫照。

二○一二年，奧利維耶劇院上演了這齣戲，劇中的第一場戲發生在泰門資助的一家高貴藝廊招待會上。這場戲嚴格遵守了《第一對開本》（Christ Driving the Money Changers from the Temple）前裡許多不尋常的詳細舞台指示：當眾人在葛雷柯（El Greco）的畫作〈基督將錢幣商驅趕出神殿〉（貴族泰門上場，親切地招呼著每一個獻殷勤的人。」倘若不飢渴地喝著香檳和吃著法式開胃小菜，「貴族泰門上場，親切地招呼著每一個獻殷勤的人。」倘若不是出自客觀事實的話，這個場景的諷刺意味或許顯得有些神經質。葛雷柯的那幅繪畫被收藏在英國國家美術館（National Gallery），牆上的宗教藝術名畫訕笑著其所蔑視的人群，我就曾在畫作前面前喝著香檳。「我喜歡妳的作品。」泰門對一位畫家說，對方正試圖要他關注一下她那大概是很糟糕的作品集。「妳會發現我是很喜歡的。」她聽了不由得心花怒放。

在第二場戲，泰門邀請了政治界、金融界和藝術界的要人共進一場奢華晚宴。劇本規定要有「打扮成女戰士的一群女子表演一場假面舞（masque）」，我則請皇家芭蕾舞團（Royal Ballet）的愛德華・華特森（Edward Watson）為兩位高挑的芭蕾女舞者編了一支身著緊身舞衣的女戰士雙人舞。愛德華完全知道我要的是什麼──一支附庸風雅的情色舞蹈。他自己也穿過緊身舞衣跳過很多這樣的舞蹈，也曾參加過許多派對而需要坐在贊助者身邊。他編的是支冰冷的雙人舞。舞畢，舞台上的人紛紛起立鼓掌：「眾貴族自宴會桌起身，紛紛向泰門獻殷勤。」晚宴的年輕服務人員都身穿量身訂製的性感黑衣長褲，這是上流派對侍者的必備制服。這些演出者都是戲劇系的學生，而且他們許多人都曾經穿著相同的服裝於真正的上流派對服務過相同的晚宴，而這些派對也果真請了毫無情感的舞者來提供

娛樂節目。

在莎士比亞的眾多主角中，泰門的獨特性正在於他既沒有家庭、愛人，也沒有朋友。對於泰門似乎完全沒有的內在生命，賽門‧羅素‧比爾認為這正是這個角色的重點所在，促使他開始探索簡中原因。我們認為金錢是泰門對抗外在世界的護身盔甲，是他收買世界的感激之情而不需要投身其中的方式。他為一位年輕的門徒交付保釋金使其免受牢獄之災；一位有權勢的政客送他兩隻獵犬當禮物，他收下後回贈了更豐厚的禮物；他在派對結束時派發豪華伴手禮。金錢活絡了他的社交網絡。不過，泰門避諱與人有肢體接觸，甚至連握手都很少見。

當泰門陷入個人財務危機之後，他的社會價值就崩盤了，沒有人想要認識他。這讓我想起了阿爾貝托‧維拉（Alberto Vilar）。這位美國投資經理人撒了一大堆的錢在許多無可挑剔的文化事業，如紐約大都會歌劇院（Metropolitan Opera）、英國皇家歌劇院（Royal Opera House）和奧地利薩爾斯堡音樂節（Salzburg Festival）。他在大都會歌劇院有自己的保留席，即是維拉大樓座（Vilar Grand Tier）的前排座位，他每晚獨自坐在那裡觀賞歌劇。當他給得愈多，他就會承諾下次給更多，就這樣宛如諷刺寓言不可避免的結局。直到最後人們才發現那些錢不是他的而是投資人的錢，他捐的錢都是侵吞來的。當他獨自坐在牢房開始服刑九年，往昔獻殷勤的人急忙從他騙人的慈善果實上頭剷除他的名字，不知道他對那些人做何感想？包括了大都會歌劇院的維拉大樓座、皇家歌劇院的維拉花廳（Vilar Floral Hall）、薩爾斯堡音樂節的維拉年輕藝術家計畫（Vilar Young Artists Programme），現在通通把他的痕跡清除殆盡。

唯一關心泰門的人是他的管家，他曾警告泰門錢要花光了。這部劇作對於兩性關係沒有興趣，女

性都是上台去跳跳舞，或者是做為落魄後的泰門其厭女症的傾洩對象。在當代泰門的世界中，由於銀行家、政客、藝術家和私人助理是男女皆可，因此要在選角時達到性別平衡並不是什麼難事，管家弗拉維斯（Flavius）也就搖身變成了弗拉維雅（Flavia），儘管現在回想起來，當初更改人物姓名似乎是不必要的迂腐作法。這是讓戴博拉·芬德利回鍋演出莎士比亞的好機會，畢竟她參演《冬天的故事》距今已經十年。她和賽門一起把劇本沒有的東西演得如同是原作的一部分。弗拉維雅愛著泰門，可是他卻完全沒有被愛的能力。她關心他，但是他拒絕被人關心。他們兩人都受困於自己無法言喻的東西。這部顯然無關愛情的劇本到了賽門和戴博拉的手上，成了一樁攸關親密關係障礙的個案研究。

當泰門的債主威脅要立即反擊，而接受過他慷慨贈予的人都拒絕出手幫忙的時候，他邀請了那些人來共進最後一次晚餐，這也是他們最後一次見到身著性感黑衣侍者群的場合。「眾僕端著加蓋的盤子上場。」

可是「掀開蓋子的盤子盛滿了冒著蒸氣的水。」泰門終於從乾涸的內心說出心底話：

「我跟你打包票，一定是奇珍異味。」另一位說道。

「盤子全都加了蓋。」一位受到挑逗的政治元老說著。

你們大概永遠不會見到比這更好的宴會了，

你們這一群只會空口說白話的朋友！

蒸氣和溫水是最適合你們的食物。這是泰門的最後一次宴會，

而先前被你們的諂媚蒙住了心竅，現在就要把它洗掉，把你們臭氣沖天的壞心眼，通通還給你們。

就憑著一點文本的改造（「蒸氣」變成了「穢物」），這場戲成為我所導過最大快人心的宣洩場面，賽門‧比爾把肥貓們罵到灰頭土臉，而這至少是這些人在二〇一二年應得的對待。前半場戲的精準諷刺完全反映在提門‧哈特利尖銳的舞台設計上。當泰門試著跟路庫勒斯（Lucullus）借錢的時候，這位銀行家的辦公室位於金絲雀碼頭（Canary Wharf），自該處可以俯覽匯豐銀行大樓。到了下半場，諷刺喜劇就突然轉變為道德寓言。在城市外頭的荒野中，無家可歸且餓昏頭的泰門想要挖掘根莖止饑，居然挖到了埋藏的寶藏。彷彿是變魔術一般，泰門又富有了，所有的吸血鬼又通通回頭向他要錢。提姆設計了一座都會荒原，只見失敗的房地產開發所殘留的一些東西，而推著載滿一家當購物推車的泰門就在那裡滿口詛咒著人性。

可是我總是會別過眼。才挖了一會兒，他就發現了一道門縫洩出黃金閃光的暗門，宛如突然進入了印第安那‧瓊斯（Indiana Jones）的電影場景。每次見到他爬入暗門從中拉出金塊的時候，我就會想要開除導演。我也會很樂意開除劇作家，只是我必須決定要開除的是哪一個，而這之所以是個問題，是因為至少有三個人可以選擇：莎士比亞、其同時代但年紀較輕的湯瑪士‧密道頓（Thomas Middleton），以及我自己。

人們找不到《雅典的泰門》曾經在莎士比亞生前上演過的紀錄。近來的文獻研究已經表明，該劇作約有三分之一是密道頓所撰寫。劇作的初稿並未完成，內容充滿了矛盾，而這本來就不是要讓觀眾來嚴謹檢視的東西。不同於《第一對開本》的其他劇作，其中有許多舞台指示都像是密道頓寫給自己的備忘錄。

高音雙簧管奏著鬧樂。盛宴開始：登場人物為貴族泰門、政治元老們、雅典貴族，以及剛被泰門從獄中救出的文提迪爾斯（Ventidius），最後則是以倨傲不平之姿上場的阿帕曼特斯（Apemantus）。

你可以想像得到，密道頓摘要了他與莎士比亞一致同意自己該寫的東西——在這場戲到了一半，讓阿帕曼特斯上台，一位哲學家和不滿之人，以我們認為符合他的方式展現了自身的姿態。

密道頓跟瓊森一樣，是當代倫敦諷刺喜劇首屈一指的劇作家，而莎士比亞則從不曾寫過這樣的戲劇類型，他或許因而需要有人協助撰寫《雅典的泰門》。談及倫敦肥貓的大部分內容都是出自密道頓之手，而且精采極了。下半場的實驗性內容則大多來自莎士比亞，如泰門憤怒的詠嘆調，對著每位訪客屬聲咒罵。只有當他與哲學家阿帕曼特斯一同痛斥世界時，他才冷靜下來。希爾頓・麥克雷（Hilton McRae）以熱烈的不屑姿態在國家劇院演出了這位哲學家。儘管劇中韻文狂野強力，但是還是過於沉重而拖垮了劇作，這就讓人得以了解何以這部劇作會擱置一旁而沒有完成。

我們因此自行完成了劇本，刪除一大堆橋段，再加入一些內容來合理化剩餘的部分。我們允許自己有一些譯者的特許權。許多根據莎士比亞譯作做出的戲，似乎都比我們的英文版來得更為自由激

進。在英文之外的語言中，你可以隨心所欲地更動文本，若是文本與你想要說的故事有所矛盾的話，

或者是如《雅典的泰門》這種劇作家嘗試但失敗的作品，你大可將之刪減和重寫。

前往荒原拜訪泰門的最後一批訪客是雅典元老代表，他們希望泰門能夠回到雅典，領導軍隊對抗

叛國者阿爾西比亞德斯（Alcibiades）主導的叛亂行動。戲要落幕的前十分鐘，在先前沒有說明的情

況下，觀眾被要求要相信劇中主角是個軍事天才。

元老甲：那麼就請你跟我們一起回去吧，

　　　　回到我們的雅典，在那個屬於你和我們的地方，

　　　　接下統帥的尊位，

　　　　人民會因此感激你，授予你絕對的權力，

　　　　你的美好名聲會和權威同在。我們因此可以很快

　　　　擊退阿爾西比亞德斯的洶洶來勢，

　　　　他像極了一頭野蠻的野豬，橫衝直撞地搗毀

　　　　祖國的和平。

元老乙：還兵臨雅典城下揮舞著咄咄逼人的劍鋒。

元老甲：因此，泰門──

這樣的戲劇手法不可原諒。如果現今的劇作家送來我桌上的是這樣的劇本，我會直接退稿，還會

附上需要改稿的冷冰冰建議。不過，這一次是我自己動手改寫，並且決定政治元老們拜訪泰門的目的與其他人都一樣，他們要的是泰門的錢，只是這次的情況是希望泰門資助雅典來防禦叛亂分子。

雷畢德斯（LEPIDUS）：那麼就請你跟我們一起回去吧，

回到我們的雅典，在那個屬於你和我們的地方，帶著

你的黃金。

我們因此可以很快

擊退來勢洶洶的阿爾西比亞德斯，

他像極了一頭野蠻的野豬，橫衝直撞地搗毀

祖國的和平。

伊西多爾（ISIDORE）：還有臨雅典城下揮舞著咄咄逼人的劍鋒。

沒有黃金要我們怎麼抵抗他們呢？

雷畢德斯：

因此，泰門——

改得沒有很棒，有些不合格律，還修掉了一句原本完全可以理解的倒裝句（「擊退阿爾西比亞德斯的洶洶來勢」）。多加的那一句話（「沒有黃金要我們怎麼抵抗他們呢？」）則顯露了一個壞作家的恐懼，認為除非作品修改到完全可以接受，否則則觀眾就會無法了解。但是至少比收入《第一對開本》的文字要來得好。

我們盜用了《凱撒大帝》，甚至是《皆大歡喜》的橋段來填補一些敘事上的缺口，可是除了雷夫·范恩斯之外，很少有人注意到。演出完後，雷夫到後台的化妝間探視賽門，還對他覆誦了我們從《科利奧蘭納斯》（Coriolanus）偷來的所有台詞，畢竟他才剛拍了一部自其改編的電影。不過，在下半場的大部分情節中，由於泰門陷入了極為疏離的狀態，莎士比亞因此把他排除在所有行動之外，讓他只是不斷哀嚎。賽門還是有辦法把這樣的哀嚎形塑成值得讓人欣賞的演出，而這正是這齣戲最令人印象深刻的特點。

* * *

每個人都有想法，每個人都可以是導演。哈姆雷特極少表現出他在執導伶王（Player King）時的自信。儘管他或多或少懷疑一切事物而備受折磨，但是他很確實知道演員的目的是什麼，「就是如實地呈現自然。展示善與惡本身的面目，以及時代的樣貌和精神」。他也會告訴伶人們該如何表演，而在一齣相當寫實的舞台製作裡，他的看法並不怎麼受到歡迎。雅典的泰門比較好的一點，就是他不會試著告訴詩人和畫家如何寫詩或畫畫。充其量他會說：「我喜歡你的作品」，而多數的藝術家若是聽到贊助者說出這樣的話，差不多都會覺得是批評。「我相當喜歡你的作品」可能會更好，而最棒的回應莫過於「跟別人的一比，我實在太喜歡你的作品」。

可是哈姆雷特知道莎士比亞的戲劇目的為何。從其劇作，你了解的不僅只是善的面目，更包括了時代的樣貌。如果你要導一齣莎士比亞，你必須決定自己是要呈現莎士比亞的世界、你的世界，或者是曲解這兩個世界的舞台呈現。你先研讀劇本，接著就帶著整體感受進場排練，但是留給自己一些空間發

現驚喜。原因不外乎是，例如扮演葛楚黛的演員可能會帶領你發現自己不曾注意到如何使用舞台、操控空間、安排演員的走位。你需要能夠執行或逐步發展一種通用的方式來處理所謂呈現自然、你需要觀眾發揮多大的想像力、關於真實的組成是什麼，以及想要如何傳達文本。你有些時候是師長，就像是我對《高校男孩的歷史課》的年輕卡司所扮演的角色。可是你沒有什麼能夠教導賽門‧羅素‧比爾和戴博拉‧芬德利，因此有時就成了教練、編輯或探詢想法的人。你與他們排演一場戲的時候，他們其實不知道接下來會發生什麼事情，而你就是要提醒他們的人。

「伊阿苟獨白的時候常常講的一個字，」不需要人提醒的羅里‧金尼爾說著，「就是『現在』。他是個靠著當下直覺行事的人。」我們在處理《奧賽羅》第一幕的時候，發現伊阿苟並沒有通盤的計畫。他並沒有被拔擢，即使已經跟隨一位將軍打了很多仗，還認為對方是他可以信賴的人。那位將軍是阿卓安‧萊斯特飾演的奧賽羅。伊阿苟知道將軍正要與苔絲狄蒙娜（Desdemona）祕婚，所以他要付諸實行的復仇計畫，即是破壞將軍的新婚之夜，而其「毒害他興致」的做法是讓新娘子的父親勃拉班修（Brabantio）知道兩人私奔的旅館。伊阿苟的計畫失敗了，就像他在威尼斯想做的一切幾乎都付諸東流一樣，畢竟他在當地是完全不行的。發生的事超過他的負荷，加上奧賽羅被授權掌控了威尼斯的軍隊。伊阿苟沒有任何對策，他不過是個機會主義者，只有大環境合適時才能展現操控力，那就是要等到軍事行動移至賽普勒斯（Cyprus）的軍隊基地之後，他才得以掌控局面。他既不是路西法（Lucifer），也不是馬基雅維利（Machiavelli），他只不過是個軍人。

莎士比亞需要參演的演員有著寬廣的想像力和同理心，以便跟隨著劇作展現出心理上和情感上可信的起伏變化。羅里完全不想用診斷的方式來演出哈姆雷特。他既不想把伊阿苟當成有特定人格障礙

的人，也不願意將他的狡猾和無情視為心理病態的病徵。他不希望自己跟角色之間有所隔閡，只是在舞台上呈現一個個案研究。他允許自己為發生在伊阿苟身上的事情感到驚訝，因為他有著相當充分的理由才會成為劇本一開始那樣的人——無法全然控制事情的發展，只能順著劇情的自然走向加以因應，就像我們每一人的生命歷程。羅里不是要邀請觀眾去觀察一個失序的怪胎，而是希望我們能夠設身處地來體會伊阿苟的境遇，竟是如此深陷於仇恨和欽羨之中而完全失控。

普遍的看法認為，實驗劇場是《奧賽羅》最適合演出的場所。這個劇本的首演似乎是在詹姆士一世的宮廷，是相對親密的演出。大部分情節都是發生在小房間，因此合適在室內空間呈現而不是史詩般的大舞台，而且焦點集中在四個或五個主角身上。可是國家的莎士比亞是公眾的莎士比亞，《奧賽羅》因此是在奧利維耶劇院演出。

奧利維耶劇院是符合其時代的表演空間。二十世紀中期，有二十年到三十年的時間，建築師是從古希臘劇場擷取靈感，而且觀眾喜歡其視線流暢且民主開放的空間。嶄新國家劇院的建造者之所以會拒絕維多利亞式倫敦西區劇院的分層式觀眾席設計，原因正是在此。因為那種設計會使得觀眾的視線跟座位一樣狹窄，而且頂層座位要從特定的外部入口出入，目的是要將一般大眾與坐在堂座和樓座的顯貴人士分離。奧利維耶劇院是根據希臘埃皮達魯斯的一座古劇場所打造，只要劇本、舞台製作和演員具有達到要求的話，這是讓人激動的看戲場所。問題是在過去將近兩千五百年，也就是大約是介於西元前五百年到西元一九七〇年之間，根本沒有人為以希臘劇場模型建造的巨型半圓形劇場寫出任何劇本。甚至連環球劇場也是，莎士比亞的劇團在白廳（Whitehall）首演《奧賽羅》之後，即移師到環球劇場繼續演出，無非是因為一種混亂內院的親近感。即使如此，我仍然喜歡為了堅持「致力吸引整

個社群」的劇院來委任他人或自己做戲演出，這也是哈利‧格蘭維爾‧巴克原始宣言的中心原則。我享受征服奧利維耶劇院的過程，而最有效的手段永遠是與擁有吸引一千一百五十位觀眾的性格和技巧的演員一起合作。不過，把演員丟在一個感覺上像是一座足球場的地方一整晚，這根本沒有幫上他們什麼忙，我因此總會建議剛到奧利維耶劇院做戲的導演，想一想該如何在其中創造出更明確的表演空間。

做完《哈姆雷特》之後，維琪‧莫蒂默睽違四年又接下了《奧賽羅》的舞台設計工作。她必須把伊阿苟和奧賽羅放入一個小辦公室，讓苔絲狄蒙娜和奧賽羅同處於一個小臥室，並將伊阿苟和軍隊安置在一個小營房。另一方面，我們又不想否定奧利維耶劇院的集體性，或者其史詩般的廣大舞台。我們因此設計了兩個裝運貨櫃大小的封閉房間，能夠交替地從舞台最遠的角落移動到舞台中央，打開後就成了慘澹的小型軍事駐所。再次拉回至角落則可變成一個廣大閱兵場地周邊的一部分，這是軍事基地的中央公共區域，而劇本大部分的場景即設定在此處。比方說，伊阿苟破壞奧賽羅的婚禮以及苔絲狄蒙娜的謀殺，這幾場最為激烈的演出都是發生在奧利維耶舞台極小部分的空間。雖然這幾場戲都燃燒著史詩般的熱情，但是其實際的演出空間就像是在一個極小的酒吧劇場一樣。

我們幾乎認定《奧賽羅》是一部如同當代劇作的演出，也不想讓這齣戲呈現的意象可說是異常清晰——派駐海外的軍隊等待著永遠不會成真的開戰命令。然而，我需要有人幫忙處理軍隊的事情，畢竟那是我一無所知的世界。一位共同的朋友引介我認識了強納森‧蕭（Jonathan Shaw），他服役於英國陸軍傘兵團三十二年，最近才剛退役下來。他曾經派駐於福克蘭群島、賽普勒斯、北愛爾蘭、波士尼亞、科索沃和伊拉克，指揮英國領導的

駐伊拉克巴士拉（Basra）的一個師。這是他離開學校之後第一次讀劇本，我們在他讀完後見了面。

「是的，我完全知道伊阿苟為什麼會變成那樣。」他在我們坐下吃午餐時如此說道，而這是讓人振奮的開端。他引述了軍隊等級制度每一樁軍階都以失敗告終的老生常談。他說對於奧賽羅在劇本開始之前決定拔擢出身良好的大學畢業生凱西歐（Cassio）而不是伊阿苟，許多曾在軍隊服役的人都會同情奧賽羅背叛了伊阿苟的信任。強納森說信任是從軍的一切基礎。奧賽羅跟伊阿苟曾一起並肩作戰，一起面對過死亡，他們大概都將自己的生命交付於對方手中。罪大惡極的軍事罪刑就是背叛，但是往往到最後才會被質疑。因此，強納森一點也不驚訝，奧賽羅對於伊阿苟的信任大過自己的妻子。

對於強納森來說，《奧賽羅》是一部詳盡描述他的世界的社會寫實劇作，就算劇中幾乎沒有著墨於武裝衝突。威尼斯國會雇用了奧賽羅來擊退想要控制賽普勒斯的奧圖曼帝國軍隊，然而，在奧賽羅剛抵達賽普勒斯那一刻，戲才演了半小時的時候，奧圖曼帝國的艦隊就因為暴風雨而沉沒。「歸結到其基本要件，」強納森在《奧賽羅》的節目單上寫道，「軍隊傳統上都是設計來殺人和毀壞東西。」奧賽羅和他的軍隊現在無法執行自己最擅長的任務，而必須要蹲在營房。伊阿苟在威尼斯的報復行動是失敗了，可是現在奧賽羅和凱西歐就在營房的一處暖房，完全落入他的掌控之中，而暖房則是士官而不是將軍的住所。強納森·貝利（Jonathan Bailey）扮演的凱西歐相當誠實，責備自己毀損自身名譽的戲是他最棒的演出，而這一切其實都是伊阿苟造成的結果。「進入這個混亂軍事行動的情境，」強納森寫道，「莎士比亞放入了性。平民配偶和伴侶是不准隨軍征戰的，這是根據長久以來的觀點，就是性和暴力是兩股最強烈的人性慾望，理當加以隔離。」苔絲狄蒙娜之所以會在那裡是因為奧賽羅的緣故。新婚而愛得昏頭的他利用了有權有勢的政治人物雇用他的迫切需要，藉此堅持若是要自己接

受職務的話，一定要讓新婚的妻子隨行。結果證明這是個巨大的錯誤，成為伊阿苟可以利用的另一個隱憂，要弄了一個接一個計謀毀滅了奧賽羅。

一個沒有計畫的人必然需要以異常的專注力來掌握可能的機會。若是一個演員能夠完全掌握眼前所揭露一切事情，他就可以讓觀眾感染上自己的警覺心。當羅里看到蒙羞的凱西歐與苔絲狄蒙娜在辦公室外頭的隱蔽行跡，他就開始一點一滴地勾起奧賽羅的懷疑之心，「嘿！我不喜歡那樣。」當伊阿苟發現妻子愛米莉雅（Emilia）有苔絲狄蒙娜的手帕，他就強迫妻子把手帕交給他，隨後在不到幾分鐘的時間，即依據手帕即興地編織出苔絲狄蒙娜有外遇的詳細證明。不過，他直覺地了解到自己不該操之過急，要先保存實體證據，以便屆時能夠發揮最大的效用。在短時間內了解情勢之後，他把手帕留在凱西歐的房間，並靜待自己出手的時機。接下來，伊阿苟說服奧賽羅躲在一個廁所隔間，偷聽他和凱西歐說著有關他付錢與當地婦女發生性行為的粗俗更衣室玩笑話。那個女人帶著手帕出現了，那一條手帕是凱西歐找到再交給她的。羅里的眼睛不禁發亮：他完全無法相信自己的好運。他像貓一樣展開襲擊，而觀眾也跟著他一起行動，完全參與了一個平凡男子不斷加劇的惡毒行為，看著原先很委屈的他全然失控。由於沒有任何退場策略，狡猾行動的浪潮過後也將不可避免地把他連帶沖走。觀眾可以看到羅里被浪潮吞噬時的驚慌。當他在戲的結尾被有關當局架離奧賽羅的住所之際，他回頭望向床上的三具屍體，驚駭於一個小小復仇的骯髒行為竟然會演變成一場大災難。

＊　＊　＊

透過阿卓安・萊斯特的演繹，奧賽羅的崩潰就跟我目睹舞台上發生的其他事物一樣可怕。整體而

言，直到崩潰之前，他的人生就是一場表演，可是有誰的人生不是如此呢？對我們多數的觀眾來說，奧羅賽的許多背景經歷似乎是很陌生的——他曾經是個奴隸，後來成了童兵，並且開始按等級從委任軍士爬升到最高職務。不過，對於位居高位但是感到自己無法勝任的人來說，在奧賽羅為了尋求威尼斯國會支持自己的表現之中，都將能夠認可他的行為：

　　我的話說得無禮，

　　一點也不擅長溫文儒雅的辭令……

　　我因而無法粉飾自己的原則

　　來為自己辯護。

　　面對身邊那群天生有權有勢的人，他在演說前表達歉意，但是隨後說的卻是過度包裝的話，讓人知道那不過是一種掩飾。阿卓安演出的奧賽羅儘管是個偉大的將軍，但是其實跟一般人沒有兩樣。他建構出來的自己提醒了我們，每個人向世界投射出的自我其基礎是如此搖晃不穩。奧賽羅也因此給了伊阿苟極大的可趁之機。

　　阿卓安本身是個黑人，但是我和他從一開始就同意他的種族只是角色自我認同的一部分。我們以此拒絕了幾世紀的表演傳統，那就是堅持種族，或者甚至是種族歧視是莎翁這部劇作最主要的命題。威尼斯的寡頭統治集團總是會任命外國傭兵來指揮軍隊，可以說是相當留心而不願意讓單一的菁英集團成員擁有太多權任命一名非洲將軍為最高統帥，威尼斯國會甚至根本沒有停下來評論他的種族。

力。在《威尼斯商人》（The Merchant of Venice）中，同一個威尼斯國會允許波西婭（Portia）陷害夏洛克（Shylock）。同一批統治集團數落了夏洛克是猶太人的所有不是，幾乎無時無刻不放過任何把猶太人當作侮辱字眼吐出的機會。然而，當他們談到奧賽羅是摩爾人（Moor）[49] 的時候，他們主要是把這個稱呼當作一個描述詞彙來使用，就像哈姆雷特被稱作丹麥人（Dane）一樣。《奧賽羅》確實有三個具有種族歧視的角色，可是他們都有對奧賽羅懷恨在心的好理由。伊阿苟為了奧賽羅不拔擢他而恨他；羅特里哥（Roderigo）為了奧賽羅娶了自己心儀的女孩而恨他；而他正是與奧賽羅突然祕密結婚的青少女的父親。儘管這三個人表達恨意的用詞現在聽起來似乎都是難以寬恕地醜陋，但是他們的種族歧視看起來並不是當時社會結構的一部分。

到了十九世紀的時候，種族確實成了這個劇本的唯一主題。劇評家和觀眾都想當然耳地認為，奧賽羅其人其身和所作所為都是因為他是黑人的關係。國家劇院於一九六四年搬演這個劇作時，依舊接受奧賽羅的兇殘嫉妒心是他內在非洲野蠻天性的再次發作，著實固習難除啊。近來的幾個版本仍然深陷於十九世紀的傳統，戲中的奧賽羅都是戴著耳環，操著一口濃濃非洲口音，以一個異國的他者來加以呈現。在二〇〇五年的德國漢堡劇院（Hamburg Schauspielhaus），扮演奧賽羅的白人演員塗著一張怪誕的黑臉，大搖大擺地在台上展現出一連串可怕的種族刻板印象，一下子是詹姆士·布朗（James Brown），一下子是麥可·傑克森（Michael Jackson），以這樣的人物塑造來嘲諷評述這個劇本，可是卻仍執著於奧賽羅的膚色問題。

49 來自北非的穆斯林族群，曾於西元八世紀到十五世紀統治今日的西班牙地區。

這不是莎士比亞所寫的東西。奧賽羅之所以會輕易受到伊阿苟的攻擊，並且對自己的婚姻沒有安全感，其實有許多原因。身為職業軍人的他不曾有過婚姻關係，除了認為妻子是完美的化身，他根本不做他想。女性對他來說是神祕的，苔絲狄蒙娜的年齡不及他的一半，而且是來自統治階級；他對威尼斯和伊阿苟所謂「超級細緻威尼斯人」的居民，也感到不大自在。一位平民中的軍人、一個威斯尼人中的外地人、一位陷入少女戀愛風暴的中年單身漢、也是一個白人中的黑人，就是這樣的奧賽羅開始懷疑苔絲狄蒙娜的忠貞時，他羅列了一些自己的不安全感：

才會讓她離我而去。

老了點——雖然還不是太老——

溫文儒雅談吐，或者是我的年紀

沒有那些與追求她的人一樣的

或許因為我是黑人，

當他首次試著理解發生在自己身上的事情，他確實擔心自己是黑人，但是他也十分擔憂是自己的粗俗談吐和（還不至於太老的）年紀所致。

我和阿卓安希望奧賽羅回歸到一個這樣的世界，黑人是位有權力的軍人並不是一件奇怪或無法想像的事。我們同時想要重新回到這部悲劇的重點，不只是奧賽羅的內心世界，更收關他與自己汲汲營營想要融入其中的外在世界的緊張關係。舞台上的阿卓安在盥洗室的地板上痛苦扭動，羅里則不斷地

拆解所有維持阿卓安認同組成的一切，此時的奧賽羅回到了一種野蠻狀態，那並非因為他天生是個黑人，而是天生為人的緣故。他以所以能夠謀害他人，並不是因為他是個他者，而是因為他就是個如同你我的人。

* * *

阿卓安和羅里的演出具有即時性和自然主義風格，而這是來自於他們兩人完全樂意打開心扉到人所能被逼到最極端的部分結果。他們同時展現了本身所掌握的以戲劇做為說故事媒介的功能，都有能力以身體和聲音來表達自己的想法和內心感受。在朗讀莎士比亞的文本方面，他們兩人採用了相同的處理方式，這也是我鼓勵所有加入國家劇院演出莎劇的演員應該採取的方式。

這個方式一點也不神祕。「朗讀韻文」是一種特殊技能，與清楚易懂的表演或演說，全都需要經過訓練和累積經驗才能習得，但是也都可能因對韻文的五音步抑揚格（iambic pentameter）心生恐懼而成效不佳。莎士比亞要求任何一位演員都應培養以下的習癖：享受自己說出來的言語，喜歡自己的想像力，相信自己具有清晰表達的口語能力，以及自我剖析的情感能力。莎士比亞要求我們在感受前先行思考，思考會引發情感。倘若情緒激動到無法自拔，根本沒有人會在乎你的感受有多深。如果你無法如同飾演的角色一樣活潑多變，觀眾就會覺得很無聊。經常的情況是，你會發現莎士比亞對你伸出援手，利用清晰的修辭結構，或是寫出流暢的五拍台詞。此外，當你依拍子的規律性表達出話語的感受，你若願意的話，他會幫助你去利用存於感受與節奏之間的張力；「是**要**或**不想要**，這**是**個**問題**。」[50]，真的只有笨蛋才會這麼講話。

因此，了解你說的話，要說得當真，有節奏的話不妨加以使用。知不知道什麼是行文的休止（caesura）其實並不重要，這是因為只要你有傳達出台詞的感受，不管怎樣，你大概都會觀察到句子中間會出現的小小停頓。不過，不要對此小題大作。你可能聽過每一句話都應該要有「新意義」的說法，彷彿你是第一次發現似的，可是你要是每一次都要停下來找出話中意涵的話，排戲大概要排到天亮了。另一方面，千萬不要認為速度就一定是好的而把話飛快地講完。請給自己一些時間。生命是有起有落的。如果你只是因為有人告訴你要講快一點而把話很快說完，觀眾會聽不懂你在說些什麼而感到無聊。要確定觀眾聽得到你的聲音，但是不要大吼大叫。學習自我節制，以便流暢傳達你的熱情，讓你的動作和所說的話能夠相互配合得天衣無縫，以及前面已經再三引述的哈姆雷特鞭策伶人平衡演出的要點。哈姆雷特或許是業餘演員，但是他的說法是對的。順便一提的是，他從來沒有提到「朗誦韻文」的事，畢竟不管他是怎樣的人，他從來不會自以為是。

在《奧賽羅》的第三幕，莎士比亞寫下了伊阿苟和妻子愛米莉雅之間的一小段慘澹對話：

伊阿苟　：現在是怎樣？妳幹嘛一個人在這裡？

愛米莉雅：別罵人；我有東西給你。

伊阿苟　：你有東西給我？不過就是一件普通的玩意兒。

愛米莉雅：你說什麼？

伊阿苟　：娶了一個蠢老婆。

愛米莉雅：嘿，你有完沒完？要是我給你那條手帕，你要給我什麼？

伊阿苟　：什麼手帕？

愛米莉雅：什麼手帕?!

這場戲是一個充滿傷害的婚姻特寫，完全是用自然主義的散文書寫，某種程度上近似哈洛・品特的對白，捕捉了霸凌的人與被霸凌的人的對話節奏。而在幾乎不到五分鐘後的一場戲中，奧賽羅則誓言要報復苔絲狄蒙娜：

像是黑海的寒濤，

完全沒有停歇地，

狂奔直入

馬爾摩拉海和達達尼爾海峽，

我的血腥思緒正以狂暴速度奔馳，

絕不為淺薄的愛而消退，沒有達到誓不罷休，

定要施以有力狂野的報復

一舉吞沒他們。

───

50 此處原文為《哈姆雷特》中的著名台詞：to be or not to be that *is* the *question*，斜體處為作者之強調，此文中譯爭議頗多，但多是在意義的闡明問題上，此處是在討論說話的節奏問題，為幫助理解，故採直譯。

這一場戲緊接著前面一場戲，一條手帕的卑鄙竊奪導致了奧賽羅的嫉妒心猶如火山般爆發，只見無愛婚姻的直白散文文字，轉變成華麗的五音步抑揚格句子。這兩場戲要求達到相同的表演程序。羅里和飾演愛米莉雅的琳賽·馬修（Lyndsey Marshal）找到了單音節的低語來表達一段無愛的婚姻。而阿卓安的聲音及其音域廣度，加上他又深又長的呼吸吐納，都足以勝任華麗誓言的演出。可語言在此卻顯得太過，這是因為他完全化身為一個自我創造出來的男人，因此自然就呈現出狂野的荷馬式明喻。這是奧賽羅對這個世界表演的必然結果，並把其中的自己當作是一名古典英雄。而當他無能再維持這樣的表演之後，開始啞口無言、言語分崩離析，失去了意識。

　　睡在一張床上？睡了她？我以為「睡了她」是人們在毀謗她。果真是睡了她！這讓人想吐！

　　手帕——招認——手帕……，只是空口說白話是不會讓我氣得這樣的。呸！磨鼻子，咬耳朵，吮嘴唇。真的是這樣嗎？從實招來！——手帕！——唉呀，可惡啊！（昏倒不省人事。）

＊　＊　＊

　　《奧賽羅》的結尾是一幕駭人的家暴戲，就發生在奧利維耶劇院舞台上，一間蒼涼的克里梅克（Corimec）組合屋的狹小臥室裡。在奧賽羅和伊阿苟都謀殺了自己的妻子之後，奧賽羅氣勢磅礴地說完了最後的滔滔言語在高潮中自殺身亡，這是他最後一次創造自我的行動，戲也在此落幕。可是《奧賽羅》中死去的兩位妻子才是受害者，她們努力迫使丈夫接受真相到頭來卻是一場空，並在情勢洶

湧的中場就被除去。這是我在國家劇院做過的第四齣跟軍人有關的戲（另外三齣戲是《亨利五世》、《亨利四世：上篇》和《亨利四世：下篇》），劇中的女性通通都是兩名男性衝突的間接受害者。

不過，雖然《奧賽羅》這兩位女性的世界都局限於婚姻之中，可是她們至少擁有了獨立於丈夫之外的自己的聲音，這就比其他三部戲來得進步一些。奧利維亞・文娜爾（Olivia Vinall）和琳賽・馬修分別飾演苔絲狄蒙娜和愛米莉雅，而這兩個角色的演繹者拒絕讓她們只是犧牲者。在苔絲狄蒙娜死去的那個晚上，她們兩人在組合屋外頭共飲一罐啤酒和聊天，而兩人不只是以韌性十足的軍人妻子，更是以敢於挑釁的家暴倖存者的身分來發聲。「一切還好嗎？」飾演愛米莉雅的琳賽問著，「他看起來比剛剛溫和多了。」幾個小時之前，她目睹了奧賽羅毆打苔絲狄蒙娜，而她想要告訴對方自己明白被囚困在暴力關係是怎麼一回事。夜漸漸深了，奧利維亞接著問道：

幹這種壞事嗎？

世上真的有女人會背著丈夫

摸著妳的良心──告訴我，愛米莉雅──

妳在說笑嗎？當然有啊，而且這是件好事，是男人應得的呀，琳賽的回答有著這層意思，即便她實際是這麼說：

有這樣的女人，不用懷疑……

讓那些做丈夫的人知道

他們的妻子是跟他們一樣有感覺的人……

讓他們知道要善待我們；否則要讓他們知道

我們會幹壞事，都是為了回敬他們幹的錯事。

這是這兩位演員對於文本的掌握，而觀眾聽在耳裡會立即感受到一般人的日常生活。觀眾同時也如實聽到了文本──四百年前，發生在一個善於表達和一個堅毅不凡的女人之間的一段對話。跨越時空的藩籬，正是我們每一次製作莎劇所要達到的目的。

＊　＊　＊

跟所做過的莎劇相較，我更喜歡《無事生非》，也在二○○七年執導了這部戲。或許箇中原因是劇中李奧納多（Leonato）於義大利墨西拿（Messina）的宅第幾乎是個沒有陽剛氣息的場域，所謂男性更衣室的大男人主義要等到唐‧佩卓（Don Pedro）的軍隊抵達才會出現。想當然耳，這是一支從義大利各地召募組成的僱傭兵，發號施令的是受到西班牙王室支持的一位西班牙指揮官，暫時駐紮當地等待進一步行動。李奧納多的西西里家族對此的最初直覺反應是舉行一場派對，而在軍隊到來之前，你怎麼看都不覺得有何不妥，一切似乎顯得如此怡然自得。若是舞台上沒有不時迸發出一陣陣惺惺作態的笑聲，實是難以熬過這台戲開頭的四十五分鐘。

一方面，我告訴維琪‧莫蒂默這是莎士比亞最沒有幻想成分的喜劇，沒有精靈、沒有森林，更沒

有被暴風雨拆散的雙胞胎。另一方面，如果我們在戲裡帶入了太多當下的現實，必然要探究這支軍隊是剛打完戰的諸多相關問題。這個劇作跟戰爭無關，甚至連軍人也沒有涉及太多。唐‧佩卓軍隊的出現只不過是為了敘事鋪陳的方便，好將一群未婚男性帶到一幢充滿著女性的房子的手段罷了。這個劇本需要一戶真正的人家。

彼得‧侯藍德向我指出了劇名玩弄了三重雙關語，我和維琪很喜歡他的說法。「無事生非」（much ado about nothing）可以解釋成「無事」值得大驚小怪；「無事」可以指伊莉莎白時期對於女性陰道的俚語「無‧事」（no thing）；[51]「無事生非」也可以指伊莉莎白時期的人把「無事」（nothing）講成「注視」（noting）的一種發音方式。對於當代觀眾而言，這其實無關緊要，可是最後一個雙關語意極有玄機——無法好好注視、好好觀看，以及好好聆聽正是這個劇本的核心主題。劇中的所有男性其實都犯了這樣的錯誤，包括了安東尼奧（Antonio）、波拉契奧（Borachio）、李奧納多、班奈迪克（Benedick）；唐‧佩卓和克勞迪奧（Claudio），這些男人都自以為看到了某件事，不過他們都看得不夠仔細，主要情節圍繞在沒有關注和投入所導致的可怕後果。歷經了一場浪漫風暴之後，年輕軍官克勞迪奧向美麗的希羅（Hero）求婚，她是李奧納多的女兒。然而從她的臥室窗戶，他以為自己看到了她與另外一個男人上床，於是就在婚禮上拋棄了她，而克勞迪奧沒想過要向她求證這件事。次要情節則是發生在碧翠絲（Beatrice）和班奈迪克之間更知名的浪漫情事。儘管他們兩人一

51　伊莉莎白時期忌諱公開談性，故衍生種種慣用語來代稱當時被認為淫穢的字眼。因此，一九九三年本劇作改編的電影中譯片名《都是男人惹的禍》，似乎比較呼應這個雙關意涵。

開始時顯然互相討厭對方，但是學習到理解各自的缺點及一切之後，就愛上了對方。雖然我們

國家劇院製作《無事生非》，是我和賽門‧羅素‧比爾經常聊天而聊出來的一次結果。可能是我們其中一

只有合作過兩部莎劇，但是我們似乎常是靠著莎士比亞來維繫著彼此的溫馨友誼。可能是我們其中一

個人提議了這齣戲，可是我沒有印象到底是誰的想法。當我們知道要製作這部戲時，我記得我們還說

服佐伊‧沃納梅克一起參與。儘管文本中並沒有指明碧翠絲和班奈迪克兩人的年紀，但是我們認為他

們應該早已步入中年，因此這在某個程度上是跟我們自己有關的一齣戲。我也再次心知肚明，莎士比

亞不僅只是映照自然而已，同時也會映照出我自己。我們兩人都不否認自己抱

持著一種莎士比亞的唯我論（solipsism）──我們都是透過莎士比亞來了解自己。

碧翠絲和班奈迪克如同莎士比亞的其他角色，不只是揭露了劇作家，也揭露了演出的演員。如果

你觀賞過像樣的舞台製作的話，你就會知道劇作家著墨於這兩個角色的內容遠不如預期。班奈迪克共

計有一百六十一句台詞，碧翠絲則有一百一十一句。相較之下，哈姆雷特有超過一千句台詞，可是依

舊不足以讓我們了解這個角色的一切，故演員必須自行判定。飾演碧翠絲和班奈迪克的演員要自行編

造出角色的整個歷史背景，因為何以兩人的存在是彼此的痛苦來源，莎士比亞幾乎是隻字未提。

這並不是劇本創作上的缺陷，而是莎士比亞胸有成竹的做法，他信任演員必定會為他完成工作。

佐伊和賽門為了演出而構建出角色的詳細背景，部分是根據文本中所透露的蛛絲馬跡，另外則是仰賴

自身的直覺和經驗。他們假設了這兩個角色有著相當長的一段情誼。在某個階段，碧翠絲曾經把兩人

深化的友情解讀為正在發展的戀情，可是她卻過於積極而嚇跑了班奈迪克。我們也設定班奈迪克在感

情上要比碧翠絲更加膽怯。不過，這段過往依舊記憶猶新。這些祕密歷史對演員是很重要的工具，只

是從未打算向觀眾清楚表達，而是要做為引發聯想、全然人性的表演基礎。佐伊和賽門的歷史很快就在第一次交手時起了作用，經常有效地演繹成一種公開表演，體現了典型兩性戰爭開打的攻勢。

碧翠絲　：我很驚訝你還在那兒說話，班奈迪克先生，又沒有人要聽你說。

班奈迪克：瞧瞧，竟然是我親愛的鄙視小姐！妳還活著啊？！

碧翠絲　：只要班奈迪克先生還活在世上，鄙視怎麼會死呢？

整個劇團都笑開了，讓我們明白他們有多麼享受看到這兩個演員總是互嗆對方的方式。不過，這次的情況不同。佐伊和賽門各自待在遠離人群的角落，默默地理解劇中角色掩藏內心痛楚的鄙視行為。

劇中的世界是十六世紀末的西西里，帶著隨意的現代性——對於時代和地點，我和維琪決定這一次遵照莎士比亞的恣意手法。一處西西里的古代庭院，環繞著優雅的當代景觀樓。木條牆將奧利維耶劇院的寬廣旋轉舞台分割成四個封閉的表演區塊，而每一個區塊都有讓偷聽者藏身的位置，不會讓其他的角色發現有人在偷聽，可是觀眾可以看見他們。就在維琪要做好舞台模型的前一刻，我問她有沒有可能在其中一個表演區塊的中間挖一個洞。

「有一場班奈迪克躲著不見唐·佩卓、李奧納多和克勞迪奧的戲。他們知道他躲在一旁，而他不知道他們知道自己躲在那裡。他們因此故意誇張地談論著碧翠絲有多愛他，想要藉此騙他說出他愛著碧翠絲。當他藏身時，這場戲應該要博得滿場喝采。給我一個深池子，好讓他跳進去。」

我總是相信維琪謹慎的智慧，懂得幫我把天馬行空的主意踩剎車，可是這一次她聽到時眼睛都發亮了。

戲在觀眾尚未進場前就拉開序幕，李奧納多的宅第呈現出一幅居家和樂的景象。我個人對於天堂的想像總是如此——在傾頹的法國或義大利農莊外的無花果樹下吃早餐，一邊品嘗香醇的咖啡和杏桃醬，一邊談天說笑。我心想，管他的，這是我自己的戲，我可以決定和樂是怎麼一回事。就從早餐開始，在戲開演前半個小時就開始吃早餐。我習慣在開演之前就先行到場，當我看著舞台時，我真希望自己可以在舞台上跟大家一起用餐。

早餐在唐‧佩卓率領軍隊抵達墨西拿的時候結束，而在幾分鐘之內，克勞迪奧就看上了希羅。儘管劇作家幾乎沒有安排兩人有機會說上話，可是當克勞迪奧知道希羅是李奧納多的繼承人之後，他隨即向她求婚。每個人都很高興他做出了這樣傳統明智的婚姻決定，故而也決意要撮合碧翠絲和班奈迪克。與其說碧翠絲和班奈迪克之間發生的是兩性的戰爭，倒不如說是無法誠實地面對自我。誠如莎士比亞筆下如此眾多的主角，他們兩人都為自己建構了一種表演，藉以掩飾痛苦到難以接受的真實自我。他們在各自居住的世界裡展現機智，在自己畫出的寂寞角落裡，讓比他們快樂的人發笑。他們打趣逗樂，只是為了隱藏情感不誠實的煙霧彈。唐‧佩卓因此訂下了一個療癒計謀，讓他們彼此承認對對方有著「熱烈的情感」，也就是設計他們在無意中偷聽到朋友閒聊起他們其中有一方深深暗戀著對方，該是讓他們兩人冒險示愛的時候了。

唐‧佩卓、李奧納多和克勞迪奧進場的時候，賽門正拿著一本書獨自在舞台中央，他將奧利維耶劇場的觀眾想成是跟他一樣堅定的一群單身漢，向觀眾透露自己的心聲，表達自己絕不墜入情網的決

心。他不想被人打擾，就閃身躲到花園的另一邊，可是偷聽到朋友事先套好的對話又被吸引了回來。

「李奧納多，你過來，」唐‧佩卓說著，「你今天是怎麼對我說的，說你的姪女碧翠絲愛上了班奈迪克先生？」賽門偷偷地跟著在花園裡漫步的朋友們，儘管朋友們的言行根本毫不隱諱，他卻震驚於聽到他們似乎在洩漏的祕密。

克勞迪奧：我從來沒有想過她會愛上任何一個男人。

李奧納多：是呀，我也很意外。最棒的是她一往情深的對象，竟然是她表面上的冤家班奈迪克先生。

就在關鍵時刻，當他們走錯小徑猛然就要撞見賽門的時候，一時慌張的他趕緊跳進了池子，隱身在水面下而濺起了一大片水花。他們在那裡待著，待到賽門憋不了氣為止。他憋氣的時間愈長，看見巨大水花濺起而笑出來的觀眾就笑得愈大聲。他的頭終究還是緩緩地從池子邊浮現出來。

讓觀眾大笑的安排使我自鳴得意。容我辯解一下，打從我自一九六〇年代晚期開始看莎士比亞的喜劇，一般的看法似乎都認為，這齣戲之所以好笑，某個程度上都僅止於逗趣且無關緊要的喜劇橋段，而這些橋段仰賴的是喜劇道具、演員出醜和固定噱頭。水花四濺只是我在戲裡唯一的放縱，而其受害者善用了它的效果。等到故意折磨他的朋友離開之後，賽門依然像個充了氣的池子玩具般在池面上下浮動，一面思索著剛剛聽到的碧翠絲的事。

她愛我？怎麼會這樣，我一定要有所回報才行。

只見他的頭髮攤貼在頭上，小鬍子不斷滴水，眼睛睜得超大，還真不敢相信⋯

她愛我？怎麼會這樣呢?!

對於他的無法置信，觀眾在哄堂大笑中同時也湧現了無限同情。賽門是如其為人受人敬愛的演員，簡中原因就在於他的坦誠。隨著他向觀眾揭露自己，他同時也披露了內心糾結的自我懷疑。怎麼會有人會愛上他呢？怎麼會有人愛著我們呢？至於佐伊，她隔著水面聽著親戚和朋友對自己更嚴厲的批評，發現真相難以承受。「她根本無法愛人」這句話像是一把匕首朝她刺來，一陣椎心之痛湧上，她決定要證明他們都看錯了自己。

維琪設計的池子結果成了一處受洗的場所，碧翠絲和班奈迪克都跳入了池子，等到他們再浮出時都獲得重生。我後來受邀到英國精神分析學會（British Psychoanalytical Society）談論莎士比亞的時候，我宣稱這是我的原創發想。或許確實如此吧！

隨著碧翠絲和班奈迪克兩人愈來愈親近之際，帶動這齣戲情節發展的種種誤解則都來自於唐‧約翰。壞心腸的他是唐‧佩卓的弟弟，非常痛恨克勞迪奧，因此利用密友來精心計畫一場騙局，好讓克勞迪奧相信希羅和另外一個男人有染。劇本完全沒有解釋為何唐‧約翰有如此深的恨意，因此這又是演員要自行填補空白處的工作。再者，很難想像這個劇作會出現這樣一個版本——賦予唐‧約翰血肉

探討他的內在世界，花上寶貴的舞台時間來演述激發他惡毒行為的歷史背景。莎士比亞知道自己的劇作哪一部分發光發熱而哪一部分沒有，他也知道哪一部分值得多加著墨哪一部分快速帶過即可。《無事生非》還有太多有趣的哏，因此沒有多餘的空間留給唐‧約翰去發揮。他純然是嫉妒克勞迪奧，就像伊阿苟為了凱西歐日常的美好生活而憎恨他，唐‧約翰就是因為克勞迪奧是軍隊交誼廳最受歡迎的軍官而心生恨意。可是，沒有人談論箇中原因。安德魯‧伍德爾（Andrew Woodall）設定了唐‧約翰曾經對克勞迪奧毛手毛腳，而克勞迪奧斷然地拒絕了他的非禮舉動。確實讓人有這樣的感覺，由於陷入自我厭惡和憤怒之中，唐‧約翰因此決定要讓克勞迪奧注意到他。雖然我們無法從文本上找到證據，但是這個設想使得演員得以為劇作家提供的功能性戲劇骨架注入情感生命力。

克勞迪奧在婚禮上痛斥希羅，畢竟克勞迪奧和唐‧佩卓肉眼所見的證據似乎支持了他們的看法，李奧納多也衝動地祖護他們兩人斥責自己的女兒。碧翠絲的直覺反應則是拒絕相信他們，而她所依據的比所謂的證據更為真確──她有真正的能力去洞悉，或是關注身旁的人。她很了解希羅。當大家都離開之後，教堂裡就只剩下碧翠絲和班奈迪克，而這是她聽朋友說他愛她之後第一次與他共處一室。

「不用懷疑，」他說著，「我相信你的堂妹一定是被冤枉的。」他是劇本中唯一這麼想的男人。接下來，

碧翠絲　：唉，只有能夠為她洗去冤屈的人才值得我的友誼。

班奈迪克：有什麼方法可以讓我向妳展現這番友誼呢？

碧翠絲　：方法很簡單，可惜沒有這樣的朋友。

班奈迪克：可讓一個人試一試嗎？

碧翠絲　：那是一個男子漢會做的事，而你是不會這麼做的。

隨後發生的是劇中最讓人屏息揪心的時刻，就如同莎士比亞戲劇中的許多最佳橋段，這樣的時刻是如此坦率和平凡，完全不帶一絲矯情而直觸心坎。

班奈迪克：在這世上，我沒有像愛妳那樣愛過別人。這很奇怪嗎？

此刻確認了一個昭然若揭的真相，也承認了真正奇特的是他毫不自戀的愛人能力。奇特的絕非一見鍾情，畢竟那經常發生不用大驚小怪。他和碧翠絲已經知道要如何注視和愛戀對方，那不是把對方當作自己浪漫完美的投射，而是注視和愛戀真正的彼此。

劇本對於他的悔恨著墨不多，然而當他造訪自以為是希羅的墳墓的時候，莎士比亞安排了音樂和儀式。每當莎士比亞使用音樂的時候，你就知道他其實知道音樂的潛在溝通力量，因此這場戲就是為克勞迪奧提供徹底悔悟的空間所創造的一個事件。在最後一場戲裡，等到克勞迪奧發現希羅其實還活著，他隨即又變得有點大男人。不過，莎士比亞所撰寫的浪漫喜劇，幾乎每一部都堅持悔改和諒解的可能性。儘管他是務實的，清楚那是多麼困難的事，但是他認為人是會改變的──克勞迪奧大概是有所改變的；；而碧翠絲和班奈迪克肯定改變了。你若是製作莎士比亞的戲，你會相信人都是能夠改變的。

希羅詐死之後，唐．約翰的惡毒詭計就被揭發了，徒留下盲目而莽撞斥責希羅的克勞迪奧獨自悲傷。

的。

這齣戲的結局是場雙重婚禮，而劇本又再次安排了音樂和儀式。「音樂開始，吹奏笛子！」是最後一句台詞，至於最後的舞台指示則是「**跳舞**」。然而，當整個墨西拿舉行派對的時候，佐伊把賽門拉到跳舞的人外緣的板凳坐下。燈光漸暗，而其餘的世人都在狂歡之際，他們兩人有太多的話想對彼此訴說，而不必理會身邊飲酒作樂的人們。對我來說，這似乎完美地傳達了碧翠絲和班奈迪克在彼此身上找到的東西。如同開演時的早餐場景一樣，這也是自我放縱的最終意象，能夠舉行一場派對而選擇坐在一旁注視一切發生，沒有什麼是能夠比這個更讓我快樂的事情。

第四部

娛樂事業

第十章 大跟風

音樂劇

米高梅（MGM）有一部關於排演音樂劇的精采歌舞片《龍鳳花車》（*The Band Wagon*），甚至比電影《萬花嬉春》（*Singin' in the Rain*）還要好看。《萬花嬉春》演的也是排演音樂劇的故事，《歌舞線上》（*A Chorus Line*）也是這樣的一部歌舞片。這些都說明了一件事——音樂劇深藏在美國的靈魂之中。《龍鳳花車》中的弗瑞德·阿思泰爾（Fred Astaire）是位窮途潦倒的百老匯明星，儘管明知不可為，他還是屈服於勸說而開始跟一個時髦花俏的英國導演合作了一齣新戲。這位英國導演是由傑克·布坎南（Jack Buchanan）飾演的一位古典戲劇老將，而他認為這齣戲其實有著無人理解的深邃意涵，故而把戲改寫得如同《浮士德》（*Faust*），自己上場演出了惡魔（Devil）一角，更邀請傑出的首席芭蕾女伶賽德·查理斯（Cyd Charisse）參與演出，讓一齣原本毫不矯揉造作的音樂喜劇就此變成了一件藝術作品。結果這個外國人的嘗試卻是完全失敗，弗瑞德·阿思泰爾只好接下導演的工作，賽德·查理斯也放棄芭蕾舞而改跳爵士舞。結果是藝術撞了滿頭包沒人買單，音樂喜劇卻獲得了巨大

成功。

近年來，就像傑克・布坎南的角色一樣，一大批英國導演也以處理《浮士德》的方式來製作百老匯音樂劇。「給我最棒的悲劇演員或最低俗的滑稽雜耍演員，我就可以讓你見識一下什麼是真正的藝人。」傑克在電影一開始如此對弗瑞德說道，為的是要證明自己可以做音樂喜劇。「我們都是藝人！」我自己也說過同樣的話，而且在這本書中每隔一段時間就會舊話重提。然而，最大的差別是，傑克・布坎南本身會唱會跳。可是即使他能夠跟著弗瑞德・阿思泰爾載歌載舞，卻還是把弗瑞德・賽德和所有人搞到抓狂。至於在倫敦舞台上耀武揚威的人之中，又有多少所謂承繼他的人能夠哼個音符或跳個舞呢？

*　*　*

當我還有一年就要邁入三十歲大關的時候，我接到了製作人柯麥隆・麥金塔許（Cameron Mackintosh）的來電。他很喜歡我剛在一九八五年奇切斯特藝術節（Chichester Festival）做完的滑稽歌舞雜劇《紅花俠》（The Scarlet Pimpernel），那是一齣沒有什麼重點但熱情洋溢的舞台劇。柯麥隆的舞台霸業那時尚未開始，《悲慘世界》（Les Misérables）和《歌劇魅影》（The Phantom of the Opera）都還是後來的事，他想知道我是否對歌舞劇有興趣。年輕的美國導演自然流著歌舞劇的血液，從高中開始參與歌舞劇院演出，在地方劇院觀賞歌舞劇，選修舞蹈課程，將所有學習到的卓越通用模式牢記於心，至於我則是跟祖母在曼徹斯特高蒙電影院（Manchester Gaumont）看過電影而已。柯麥隆問我知不知道史蒂芬・桑海姆（Stephen Sondheim）的《富麗秀》（Follies）。我有桑海姆所有音樂劇的黑膠

唱片，因此就答說自己很熟悉那齣戲。

《富麗秀》並不只是一部跟音樂劇有關的美國音樂劇，就如同我們的人生總是被哀傷和悔恨所糾纏，這部戲揮之不去的是劇場過往的幽魂。它是由導演哈羅德‧普林斯（Harold Prince，又名Hal Prince）搬上百老匯，並由麥可‧班奈特（Michael Bennett）編舞，其熟稔所涉及的劇場史，也知道劇場演繹的無限可能。史蒂芬‧桑海姆有來觀看《紅花俠》的演出，儘管整體看來是俐落有趣的戲，可是他看不出是什麼讓我有執導《富麗秀》的資格。他客氣地要柯麥隆重新物色人選，而這確實幫了我一次大忙。當時的我年輕且經驗不足，根本做不出這齣戲要求的結果。桑海姆就是這樣的天才，自此我都會觀賞他在倫敦上演的音樂劇，即使是比我還要音癡的人也能夠欣賞。我很高興他從我手中搭救了《富麗秀》，而且很享受他多次的陪伴和殷勤招待，慶幸他讓我免於困窘境地，否則的話，我鐵定會把他的經典作品胡搞一通。

柯麥隆那一次欣然接受了桑海姆的意見，可是他在幾年後又聯絡了我。他有一齣來自阿蘭‧布伯利（Alain Boublil）和克勞德—米歇爾‧勛伯格（Claude-Michel Schönberg）的新戲，而他們正是《悲慘世界》幕後的劇作家和作曲家。他向我展示了海報，送我離開時還給了我劇本，以及克勞德—米歇爾一邊彈奏鋼琴、一邊用法文演唱的試聽帶。《西貢小姐》可以說是重述《蝴蝶夫人》（Madame Butterfly）故事的當代版。一位美國海軍軍人愛上了一位越南酒吧女孩。他們舉行了儀式，而對她來說自己已經成了他的妻子。當北越共軍抵達西貢的時候，他被迫拋棄了她，在美國大使館的屋頂搭直升機撤離了當地。他後來得知她生下了兩人的小孩並且逃到了曼谷，他就帶著美國妻子前往曼谷要認領那個小孩。如同蝴蝶夫人，她同樣為了孩子著想而自殺身亡。這是一齣場面浩大的流行歌劇，以歌

曲貫穿全劇，沒有對話，而且只有極少的舞蹈。由於我大部分訓練都是歌劇，因此認為自己應該可以勝任導演的工作。

柯麥隆是當代的大娛樂家之一。若是純粹以售票數來看的話，他可能是有史以來最偉大的娛樂家。他知道他要的是什麼，即使他並不是總是知道該如何得到想要的東西。有一次，一齣新音樂劇的作曲家坐在鋼琴前為柯麥隆彈奏了幾首曲目，但是達不到水準。柯麥隆幾乎是按捺不住自己的不耐，大喊：「不對！不對！不對！」一手把那位作曲家從鋼琴竟上推開，等到他把雙手停在琴鍵上方準備示範彈奏給作曲家聽的時候，他才猛然想起自己根本不會彈鋼琴。我真希望自己當時也在場，就可以確定是否真有其事。

他完全知道自己想讓《西貢小姐》成為怎樣的戲——要做一台包羅萬象的大型精采製作，讓倫敦德魯里巷皇家劇院的觀眾看了感動落淚。他是一個完全不會憤世嫉俗的人。他熱愛自己製作的戲，就如同最文雅的古典主義者熱愛著古希臘劇作家索福克里斯的戲。他的品味相當明確且熱切，故而根本懶得做其他類型的戲。總而言之，他對自己的戲展現了著魔般的熱忱。

約翰‧納皮爾（John Napier）則是在我之前就獲聘的舞台設計師，這一點已經清楚說明了什麼是這齣戲的優先重點。德魯里巷皇家劇院一直都很需要華麗的舞台製作。在一九〇九年一齣名為《鞭子》（*The Whip*）的奇景高潮中，舞台出現了真正的馬匹和騎師的賽馬場面。在《西貢小姐》譜曲完成之前，我和約翰首次見面的時候，他已經設計了一架直升機，那是會造成轟動的工程設計，他以直升機為中心，打造了一個精美的詩意空間，劇中戀情的萌發和心碎都發生於此。就是這種類型的演出，克勞德—米歇爾和阿蘭是柯麥隆理想的劇場合作伙伴，兩人的作品有著毫不掩飾的誇張情感與百

分百的真誠。

我們為了物色擔綱劇作同名主角的演員，著實尋遍了全世界。我們飛行了世界一圈，先是紐約，然後去了洛杉磯、夏威夷和馬尼拉。在伊美黛·馬可仕（Imelda Marcos）所興建的音樂廳地下排練室裡，年方十八歲的莉雅·莎隆嘉（Lea Salonga）先是請克勞德—米歇爾和阿蘭為自己帶來的《悲慘世界》唱片簽名，隨後從中選唱了一首歌曲。她的嗓音極好，自信的姿態令人驚訝。她後來在母親的陪伴下來到了倫敦，結果證明她是那種彷若由內向外發光的明星，甚至在面對才華洋溢戲裡扮演她皮條客的強納森·普萊斯（Jonathan Pryce）也毫不怯場。

從馬尼拉回倫敦的途中，我們有些人決定在曼谷短暫停留，覺得可以利用這個機會看看當地酒吧和妓院，它們是劇中經常出現的場所。我到了紅燈區閒逛，並在酒吧喝著悶酒。那裡的酒吧有女孩表演從陰道拉出長串剃刀刀片，顯然迎合著一旁看得出汗且喝采鼓譟的酒客幻想。我感到困惑，心想到街道的同志區會讓自己心情好些。我點了啤酒後，就看見在酒吧的一個角落，有個噁心的白人老頭子正色瞇瞇地盯著一個年紀不超過十二歲的男孩，並且對他上下其手。我逃離了那個酒吧上了一輛計程車，計程車司機問我：「要找女孩子嗎？」我說不要。「你是要男孩子嗎？」我告訴他那也不需要。「沒問題。」計程車司機接著說：「那我帶你去一家不錯的禮品店，整晚都有開，你可以買禮物送給你媽媽。」

「謝謝，真的不用，佛洛伊德先生，直接到旅館就行了。」我每次提起這個故事時都會這麼說。

現在回想起來，對於《西貢小姐》算是準確傳達當地酒吧腐壞氛圍的那些場景，我其實沒有那麼喜歡。劇本的舞台指示少得可憐，我就把自己所知的做戲的一切都丟了進去，結果呈現的是有時顯得

俗氣的氛圍。俱樂部、酒吧和妓院現在已是音樂劇場的基本場景，有些戲意識到，這對那些應該在這些場所工作的女性來說不必然是好消息，可是音樂劇總是無論好壞都想要占點便宜。做音樂劇的人會說，穿著比基尼的漂亮歌舞女郎，有什麼不好的呢？不過，還是請大家不要客氣地譴責一下那些付她錢的男人吧。

阿蘭和克勞德—米歇爾的劇本是先以法文寫成，後來才與美國戲劇家小理察‧摩特比（Richard Maltby Jr.）合作完成英語歌詞，如此一來就為在一場災難衝突之下求生的越南人和美國人賦予了可信的悲痛。由於距離戰爭結束還不到二十年，因此從還算新的傷口寫出一部龐大的流行音樂劇，這本身就是一種成就。強納森‧普萊斯扮演的歐亞裔酒吧老闆逼使可憐的莉雅上班，他的演出令人無法抗拒，其中一種尖刻的殘暴提升了整齣戲。等到這一齣戲準備到紐約公演的時候，誰應該戲登台毫無爭議，強納森和莉雅就是這齣戲的成功要件。可是沒有人料想得到，美國演員權益協會（American Actors' Equity Association）居然不允許強納森在百老匯登台演出。「協會相信選擇普萊斯先生演出一位歐亞裔人士，不僅沒有顧及亞裔社群的感受，更是一種冒犯」，柯麥隆因而威脅要取消演出。這些清一色白人的百老匯大人物所講的一堆空話，令人窒息。難道《威尼斯商人》的夏洛克今後都該由猶太人來演嗎？難道白人演員永遠不能演奧賽羅嗎？

對極了，他們都不該演。如果你在一九九一年間我的話，這會是我的答案。可是我躲在護欄之後，而且也沒有人問我意見。一九八〇年晚期的倫敦，當時具有東南亞背景的演員比現在更少。我們只好說服自己，歐洲人強納森‧普萊斯比誰都適合來演被暱稱為「工程師」（Engineer）的角色，這個不起眼的越南無賴其父親是歐洲人，而母親是亞洲人。僅管他的出眾演出有目共睹，但是我們應該

想到，百老匯有更多亞裔美籍演員都想要演出這個角色。我無法佯裝自己陷入難以抉擇的局面，畢竟強納森是我的朋友，也是極為出色的演員，何況我也不希望這齣戲沒有他的參與。在此期間，有三十多位亞裔美籍演員都已經被錄取演出其他角色，因此要是柯麥隆取消演出的話，他們就會沒了工作。強納森最終還是演出了預定的角色，就像在倫敦西區一樣，他完全征服了百老匯。《西貢小姐》後來在紐約公演了十年。然而，就算美國演員協會一時吃了虧，長遠來說卻是占了上風。不論是接續強納森在百老匯演出的演員，或是這齣戲在世界各地巡迴演出的時候，都是由亞洲人擔綱演出「工程師」一角。

二十年之後，我在倫敦北部的派克劇院（Park Theatre）觀賞了黃哲倫（David Henry Hwang）的《黃面孔》（Yellow Face）。一九九一年的黃哲倫可以說是美國亞裔社群能言善道的發言人。關於異國情調的東方女性屈從於優勢西方男性的東方主義想像，他寫於一九八八年的劇作《蝴蝶君》（M Butterfly）正是對此的嘲諷回應。必須指出的是，《蝴蝶夫人》和《西貢小姐》兩部戲骨子裡即藏著如此的想像。在《黃面孔》中，黃哲倫重現了《西貢小姐》的選角風波，還安排了一位劇作家也叫黃哲倫，在舞台上以該事件為藍本創作新劇作。如同我看過的談論種族認同的戲，這齣戲一樣尖銳挑釁，到了劇終，他要求觀眾要相信，顯然是白人的演員事實上就是亞洲人，因此他可以「把『亞洲人』和『美國人』這樣的字眼，如『種族』和『國家』一樣亂七八糟地混用一番，再也沒有人知道那些字眼到底意味著什麼了」。而我能做的就是安排這齣戲到國家劇院演出，以便對此盡一點微薄之力。

有些戲想要擬仿現實，而有些戲則是創造出自己的東西。在我任職國家劇院的頭幾個月裡，歐

文‧麥卡弗蒂寫了《時代剪影》，那是關於貝爾法斯特一個特定社群的故事，而垮米‧奎阿瑪則以倫敦東區的一個獨特社群創作了《艾爾米納的廚房》。這兩齣戲的首要目的就是要真實呈現各自的社群，選角工作也依此敲定。不過，為這樣特定種族角色遴選的辯護，責任是落在導演和製作人身上。

經典戲劇劇尤其是為全體人類所共有，而其演出是一種集體行為——一群演員為一群觀眾演出。倘若導演決定一部劇作的關鍵特點是自然主義的話，如需要如實無誤地呈現二十世紀初守舊俄國的《櫻桃園》，那麼就要在製作上以平實的自然主義解釋種族排斥的選角策略。不過，多數的經典劇作都不是如此謹遵自然主義風格，故而只能從膚色來為其排除演員的做法自圓其說。只要一齣戲能夠自信地秉持人人都可以扮演任何角色的原則，這麼一來觀眾也會樂於接受。

我們至少可以同意，在演員以歌舞做為彼此溝通手段的製作，演出都會節奏明快而輕忽事實；如果快樂的市民因為六月乍臨大地而在街上跳起了芭蕾舞，他們的舞台世界幾乎不會是現實世界的真實映照。

＊　＊　＊

一九九二年六月，《西貢小姐》已經在百老匯公演一年之後，我又回到了紐約。在皮耶飯店（Pierre Hotel，硬性規定要穿著禮服和領帶）頂樓的一間公寓，撐坐在沙發上的是已故作曲家理查‧羅傑斯（Richard Rodgers）的年邁遺孀桃樂絲‧羅傑斯（Dorothy Rodgers），兩人的女兒瑪麗（Mary）也是位作曲家，則坐在她身旁，而她們對面坐的是奧斯卡‧漢默斯坦（Oscar Hammerstein）的兩個兒子比爾（Bill）和傑米（Jamie），他們都是劇場導演。羅傑斯女士一邊從氧氣筒呼吸氧氣，

一邊大發雷霆，因為她發現國家劇院即將推出的《天上人間》（Carousel），竟然找了克里夫‧洛（Clive Rowe）來飾演伊納克‧史諾（Enoch Snow），而這是羅傑斯和漢默斯坦所製作過最動人優美的音樂劇。有人企圖反對我的選角決定，可是滿懷著自以為是熱情的我卻在這一次帶頭對抗反對意見。

國家劇院要推出《天上人間》，是因為當時的總監理查‧埃爾認為，沒有理由不以對待莎士比亞的方式來處理百老匯黃金年代的偉大音樂劇。經典之所以是經典，就是其醇熟到每一次的演出皆可從中挖掘出新意。自從在高蒙電影院看了同名電影之後，我對之是魂牽夢縈，才會要求執導《天上人間》。此外，我也看過史蒂芬‧平洛特於曼徹斯特皇家交易劇院的完全革新舞台版，因而知道不管是怎樣的探索都會有所回報。我花了好幾月的時間為角色尋覓演員，可是要找到在遊樂場大聲招攬來客的主角比利‧畢格羅（Billy Bigelow）幾乎是不可能的任務。相較之下，找人演出漁夫史諾先生就是輕而易舉的事。雖然我還沒有跟克里夫‧洛合作過，可是我與他相識多年，他是個溫暖、風趣、身材胖胖的人，而且是個超棒的男高音。

可是克里夫是黑人，羅傑斯和漢默斯坦的家族成員發現之後就拒絕接受。他們認為史諾先生是「知道內情的人」，因此克里夫「不合適」。他們也認為，若是選他演出該角色，角色的姓名會淪為笑柄。[52]我因此採取了跟柯麥隆‧麥金塔許相同的手段——儘管理查‧埃爾事實上才是真正有權取消演出的人——我威脅要是克里夫不能演的話，我就要取消演出。就在可憐的羅傑斯女士指控我在脅迫他們，身旁的紐約中央公園繁花盛開，我知道自己一副盛氣凌人的姿態。羅傑斯女士住家窗外，六月的紐約中央公園繁花盛開，可是我是堅守原則的丹尼爾。[53]我花了一段時間才理解到坑裡只有一隻老獅子，瑪麗‧羅傑斯和傑米‧漢默斯坦不斷發出贊同的訊息，他們高興都來不及了。除了那位八氧氣筒完全不減她強烈的憤慨，

句老人之外，其實沒有人對克里夫有任何意見，瑪麗和傑米根本等不及要讓自己父親的戲接觸新一代的觀眾。當瑪麗送我到公寓大門的時候，她要我不要擔心，會面不過是要讓老太太表達一下自己的意見。事實上，她還向我保證，她的母親一直盼著能夠到倫敦觀看這齣戲。

克里夫·洛接演了史諾先生，而戲中的未婚妻凱莉·派佩瑞吉斯（Carrie Pipperidge）則是白人女性。幾個追求銷量的專欄作家企圖對此小題大作，可是心智正常的人都不覺得這是個問題，因為克里夫演出的史諾先生令人無法抵擋。不過，這並不是說觀眾沒有留意到。觀眾當然知道，他們又不笨，所以他們也不認為我們想要假裝一九○○年的美國緬因州（Maine）沿海地區是個多種族的天堂。他們其實是集體同意暫時放下懷疑，而這是觀眾樂此不疲的事情之一。一九九四年，這齣戲重新在百老匯製作登場的時候，我們有了全新的美國卡司，只是這一次史諾先生是白人演員，而凱莉·派佩瑞吉斯是黑人。茱莉亞學院（Juilliard）的畢業生奧德拉·麥唐娜（Audra McDonald）參加了試演，幾乎在她唱出第一個音符的時候，我就知道自己今後會不斷地吹噓，她可是從我開始才踏出了演藝事業的第一步。當奧德拉再回來唱給瑪麗·羅傑斯和傑米·漢默斯坦聽的時候，她深吸一口氣後就一副快要暈倒的樣子，可是等到鎮定下來隨即唱出了黃鶯般的嗓音，而她的認真使得其演唱更加出色。瑪麗和傑米聆聽之後，不由得欣喜若狂。

不過，羅傑斯女士的倫敦之旅並沒有如願成行。當我道貌岸然地跑到她的公寓告訴她該如何製作

53 這裡指涉的是聖經丹尼爾（Daniel，或稱但以理）的故事，由於堅持自己的原則，被大流士丟入獅子坑而陷入險境。

52 史諾的原文Snow，意思為白雪，可是克里夫是黑人，故而有此考量。

她丈夫的戲之後，不到幾個星期，她就與世長辭了。

* * *

《天上人間》改編自匈牙利劇作家費倫茲·莫納爾（Ferenc Molnár）的《利里昂》（Lilium），那是一部於一九〇九年創作的怪異諷刺劇，背景設在布達佩斯（Budapest）市郊的一座殘破遊樂園。劇中的主角是一個遊樂場叫賣員，他會打老婆，後來因為搶劫失敗而死，而到了「未知之境」面對上天的審判。他被判刑要到地獄焚燒十六年，但獲准有一天的時間可以返回人間補償他浪費的生命，可是他卻打了自己的女兒。這樣淒涼的憤世嫉俗情節與羅傑斯和漢默斯坦的樂觀世界相差了十萬八千里，在我和祖母看過的電影裡，有的是如八月堪薩斯州（Kansas）的老土場面，而畫面是俗麗的特藝彩色（Technicolor）。事實上，雖然羅傑斯和漢默斯坦把地點從布達佩斯搬到了風景如畫的緬因州沿海，但是他們相當忠於原作刻畫的危險熱情。克里夫·洛和奧德拉·麥唐娜所扮演的角色亦是取材自《利里昂》。一位自滿的小生意人與心上人結婚，生了七個小孩。當利里昂浪費了第二次的機會之後，莫納爾就匆匆地把他五花大綁送入地獄，可是羅傑斯和漢默斯坦卻選擇給主角比利·畢格羅第三次的救贖機會。他們的電影以再次播唱著名的國民歌曲〈你永遠不會獨行〉（You'll Never Walk Alone）來做結。然而，這個結局卻無濟於事，因為劇裡大部分內容都無情地否定了這首歌——你常是踽踽獨行，你常是獨自生活，你也將獨自死去。

就像是《龍鳳花車》的傑克·布坎南，我唐突地透過《天上人間》來展示美國娛樂界的傑出作品事實上也是高雅藝術。當然，《天上人間》其實兩者兼備，只不過我一向都是反其道而行，以便打破

高雅藝術和娛樂世界的界限。

這齣戲於一九四五年的原版百老匯製作展現了同樣的平衡演出。安格妮絲・德米勒（Agnes de Mille）是美國舞蹈界的偉大先驅之一，而她正是該劇的編舞家。在第二幕演到一半，她為自己安排了一段整整十五分鐘的舞蹈。在比利・畢格羅死後接受上天審判而返回人間的時候，他被迫觀看自己正值青春期的女兒受到當地孩子的排斥，發生的一切恰恰是自己在遊樂場時慣用的粗俗伎倆。這一段全都是以舞蹈呈現，以超越語言的方式來表達未來的願景。我不禁思考，到底有誰能夠如同安格妮絲・德米勒一樣獨特呢？肯尼斯・麥克米蘭（Kenneth MacMillan）是當時還在世的最偉大的英國芭蕾舞大師。明知道他絕不可能會感興趣，可是他還是答應與我見上一面。我是喜愛芭蕾舞，可是卻毫無頭緒該從何談起。戰戰兢兢地在墨鏡掩護之下，他要我說說看。我聽見自己在胡言亂語，也就不再多說了。「《天上人間》的重點，」我呼喊著，「就是性和暴力。」情況因此破冰了。肯尼斯說道：「這麼說，正是我做的東西。」他其實是謙虛地看待了自己在英國表演藝術界中極為激進革新的生涯。他推展了芭蕾舞的界限，透過古典舞蹈傳達了太過危險的慾望和太過複雜的情愛，而單憑言語是做不到的。我後來才知道，他其實一直在等人邀請他為音樂劇編舞。我們工作了一年，合力將各自的世界融合為一。誠如大多數的開拓者，大膽激進的他同時也傷痕累累。他發展出了尖刻風趣的智慧來保護自己免於受到憤怒守護人的傷害，畢竟這樣的人無處不在，而芭蕾世界的人士尤其罵他罵得最兇。

《天上人間》的舞台是由鮑伯・克勞利所設計。我們花了一個星期的時間，沿著緬因州海岸一路行駛。六月乍臨大地，就像《天上人間》通常準備演出的時節，「海灣看起來明亮又嶄新，陽光照

耀的湛藍上點綴著閃閃光光的白色風帆」。到處是一片湛藍，而最美的藍就是安息日湖（Sabbathday

Lake）旁一棟興建於十九世紀初的房屋其靛藍色頂棚，那裡曾是震顫教徒（Shaker）54的集會場所。鮑伯偷用

我們的嚮導賽斯（Seth）告訴我們那象徵著天堂，震顫教徒以前常常在頂棚下唱歌跳舞。「我們是什麼？不

了那種藍來填滿巨大空曠的舞台，舞台大到足以讓台上的比利‧畢格羅顯得渺小。「我們是什麼？不

過是幾個微不足道的小污點罷了。」這個舞台呈現的孤寂景象，讓人想起了美國畫家愛德華‧霍普

（Edward Hopper）和安德魯‧魏斯（Andrew Wyeth）的畫作。然而，相同的場景還是流瀉出了一股

活力。一群性慾旺盛的年輕男女在沙洲上又唱又跳，最後癱倒在沙洲上，等到海濱野餐會結束之後，

每個人都是一副極樂無憂的模樣。倫敦舞台的這段演出是由知名演員派翠西亞‧洛特里吉（Patricia

Routledge）所帶領，紐約的演出則是名歌劇演唱家雪莉‧費瑞特（Shirley Verrett）。藝術？娛樂？根

本沒人在乎呢。

喬安娜‧瑞汀（Joanna Riding）飾演茱莉‧喬登（Julie Jordan），這個矜持寡言的角色致命地愛

上了男主角，一個趾高氣昂的遊樂場叫賣員。「知道他是好人還是壞人，又有什麼用呢！」她唱出了

毫不掩飾的純真，「他是妳的男人，妳愛他，還要多說什麼呢！」旋律美妙且情感毫不複雜。潛伏在

這齣戲的陰險力量，在於一段暴力婚姻的幽暗中心竟然有著同樣刻骨銘心遭到錯置的愛和原諒。為了

找人飾演比利，我們面試了一些面相英俊且有鏗鏘有力男中音嗓音的演員。我試想了一下他們痛打

喬安娜‧瑞汀的模樣，我恨這些人，也恨這齣戲竟然要求我要在乎他們。此外，他們這些演員，也不

適合喬安娜‧瑞汀。我們前去紐約，面試了更多俊俏的男中音。其中有幾個看起來像是在遊樂場招攬生意的

粗漢，但是只有一個似乎願意接受救贖，他是麥可‧海登（Michael Hayden），儘管聲音分量稍嫌不

足，可是他演唱的時候，你可以在張狂聲勢的背後聽到受過傷的脆弱。他演出的比利會讓人心疼，而那是因為他活在痛苦之中。

每天早上排練之前，我會坐在肯尼斯旁邊，一起看劇組成員上芭蕾舞課。我開始熟悉他的語言，我看著他為露意絲（Louise）和狂野的遊樂場叫賣員編舞。露意絲是比利的女兒，十六年來一直活在死去父親的陰影之下，而那位叫賣員則讓比利想起了生前的自己。我看著一位不快樂的青少女，渴望愛情但受到慾望的折磨，她投入了一個性感男孩的懷中，可是他跟她打得火熱一陣子之後就拋棄了她。肯尼斯擅長處理芭蕾舞劇中性慾流瀉的雙人舞，編過《羅密歐與茱麗葉》（Romeo and Juliet）和《瑪儂》（Manon）等劇目。現在，我可以看到那無止盡的疼痛、得之不易的技術，以及其背後的汗水和想像力，成就藝術就是需要這麼多的付出。

肯尼斯似乎追趕著一個祕密的最後期限，只見他不斷地逼自己要超前進度。在倒數第二週的排演排了幾天後，他離開了幾天，因為皇家歌劇院即將重新上演他的芭蕾舞劇《梅耶林》（Mayerling），需要他去指導總彩排和開演的工作。就在他預計隔天要回國家劇院的那個晚上，當時的我正在聽午夜新聞播報，廣播上傳來了偉大的編舞家肯尼斯·麥克米蘭驟然逝世的消息，他在芭蕾舞演出的時候死在後台。我對此震驚不已。雖然我與他相識不過才剛過一年，可是我卻感覺他是我多年的良師益友。

幾天之後，他的妻子黛博拉（Deborah）和還是青少女的女兒夏洛特（Charlotte）來看了《天上人間》的整排，而這是我親眼見過最勇敢寬宏的舉動。她們幫助一個還處於震驚中的劇組了解到自己

54 十八世紀時源於英國的基督教派，是貴格會（Quaker）在美國的分支。

所擁有的東西——肯尼斯已經幾乎為我們編了所有的舞蹈，而在第二幕的迷人芭蕾舞中，他從未停止打動人心。

肯尼斯的芭蕾舞並不是《天上人間》中唯一讓觀眾感動落淚的片段，而我們的這齣戲也不是唯一如此的製作。這絕對是一齣動人的劇碼，我從來沒有在劇院裡聽過那麼多無法抑制的啜泣聲。在比利·畢格羅的短暫人生中，他和茱莉·喬登向對方敞開心胸的程度，只到說出「如果我愛你（妳）」而已，她只有在見到他的屍體時才勉強擠出了「我愛你」這句話。當他回到了人間，他終於不說「如果」了，而改說「多麼」，「我從前多麼愛你」。每天晚上都有許多人告訴我，原來不是只有我把太多的生命花在情感防衛上頭。看到有這樣的一個男人，或許只有死後才有辦法說出以往連對自己都無法承認的事，觀眾和我一樣哭得一塌糊塗。看到喬安娜·瑞汀原諒了麥可·海登，觀眾為了兩個角色引起的苦痛和各自承受的苦痛潸然落淚，這是因為他們從中看到了自己和彼此，而這也是他們會想要走入劇院，以及劇場值得你我奉獻心力的原因。「我和妳，只是兩個微不足道的人，根本不算什麼。」舞台上的比利在兩人初次見面的那個晚上如此唱著。可是在舞台上，這兩個小小的生命卻成為傳奇。

而更可恥的是，比利·畢格羅尋求寬恕的旅程卻是以謊言告終。就像是《利里昂》的主角，在《天上人間》中，他見了自己還是青少女的女兒露意絲，他對她失去耐心動手打了她。不過，即使她不明所以，因為他只是個鬼魂，她並沒有受到傷害。她告訴母親發生的事，並且問：「媽媽，有人那樣動手打妳，真的很大聲也很用力，可是妳一點都沒有受傷，可能嗎？」她的母親回答：「親愛的，那是可能的，有人打妳，打得很用力，但是妳不覺得痛。」儘管這場戲的呈現猶如恩典的高潮，可是

根本是狗屁。當羅傑斯女士批評我的時候，為什麼我沒有告訴她，自己不會扛下讓觀眾看著這樣的戲的責任呢？我想大概是因為我會這麼說服自己，反正就像許多家暴的受害者一樣，茱莉·喬登除了自我欺瞞之外別無選擇。可是並不是只有茱莉在說不需要在意暴力，事實上這麼說的是這齣戲。我當時應該要刪掉這場戲的。

＊　＊　＊

《天上人間》也訴說著喜悅，尤其是在主要角色的生活崩解之際，透過歡天喜地的美國新英格蘭地區年輕人來保持劇情的輕鬆自在。在美妙的海濱野餐會之後，就懶散地坐在海灘上，紐約的劇組成員都是知道如何為你帶來一段美好時光的人。其中有個人是有著棕眼的德州人，而他經常用一種知道我的祕密但是完全不受困擾的神情看著我。他後來確實知道了我的很多祕密，而且完全不在意。

「你為什麼想要把這麼完美的一部電影改編成音樂劇？」我如此詢問著製作人。那是在我做完《天上人間》幾年之後，他邀請我導一部新的百老匯音樂劇，那是從一九五七年的電影《成功的滋味》（Sweet Smell of Success）改編而成的戲。「你要怎麼把這樣充滿憤怒的故事做成音樂劇呢？」可是，我想要與該劇本的偉大美國劇作家約翰·奎爾合作，也想要跟馬文·哈姆利奇（Marvin Hamlisch）合作，因為他為《歌舞線上》創作的音樂是陪伴我度過青春歲月的電影原聲帶之一。當我在馬文位於紐約公園大道（Park Avenue）的公寓聽完了開場歌曲之後，原先的疑慮就一掃而空。屋內的厚重窗簾拉下，顯然是為了遮擋午後的陽光，而當馬文開始彈奏，一條長腿就從窗簾後頭伸展出來，接著是第二條長腿，然後再出現第三條。三條腿的主人是三位舞者，而她們就像是已經在百老匯舞台上表現

馬文的歌曲。曲目超佳，舞者超好。馬文真是棒極了，有血有肉的音樂。只要坐在鋼琴前，大概連教宗都可以被他迷倒吧。他可能也真是如此，畢竟他總是搭飛機到各地為某些世界領導人演奏。我完全被他網羅了。製作人後來因為詐欺而入獄，可是那跟《成功的滋味》沒有關係。這齣音樂劇籌備了四年才完成，也沒有為他賺到一毛錢。

因此，二〇〇一年的秋天，就在紐約世貿大樓的恐怖攻擊事件發生一個月之後，我回到紐約展開排練的工作。這將是我的第三部百老匯音樂劇，也是第一部沒有先在倫敦演出的製作。我覺得自己在那裡的理由充分──我現在已經是國家劇院委派大名鼎鼎的導演，並且自認為可以為美國音樂劇貢獻所長。

《成功的滋味》確實是《浮士德》的重新演繹，J・J・漢斯克（J. J. Hunsecker）是該劇中的梅菲斯特（Mephistopheles）[55]，他是一位報紙專欄作家，向媒體經紀人的浮士德薛尼・法爾柯（Sidney Falco）獻出了一個世界，事實上，漢斯克獻出的是自己的專欄，可是效應其實相同於是他本人。薛尼需要為客戶宣傳，而J・J・漢斯克則需要薛尼幫他毀掉妹妹的爵士歌手男友。他們兩人訂定協議，承諾薛尼能夠在一九五〇年代的紐約名流社交圈擁有無限的影響力，而薛尼最後卻落得身敗名裂的下場。

約翰・李斯高（John Lithgow）扮演了J・J・漢斯克，帶著可怖的威脅神情而散發出駭人的魅力；布萊恩・達希・詹姆士（Brian d'Arcy James）飾演的是執著、不顧一切且舌粲蓮花的薛尼。首演當晚，觀眾無不起立喝采。大夥兒興致高昂地抵達華爾道夫酒店（Waldorf Astoria）參加慶功派對，二十分鐘過後，我從人群中擠到吧台想要再來一杯香檳，等到我一轉身，人都已作鳥獸散消失在黑夜

之中。原來是有人帶著晨報的評論來到宴會現場。現在的人們會用智慧型手機查看評論，站著邊看邊歡呼。要是演出砸鍋的話，就不會有慶功宴。可是科技逐漸淘汰了百老匯的重要傳統，而我有幸親身經驗了一次。我與參演的演員無視旁人地穿過空無一人的舞池，離開了華爾道夫酒店，轉戰到一處比較小的場所大醉一場。兩個月之後，這齣戲結束了演出。

任職國家劇院的十二年，我學會了樂觀看待創意的失敗以及無法獲得觀眾青睞的原因。這兩件事情並非總是能夠兜在一塊。或許，《成功的滋味》之所以在百老匯的票房終告失敗，可能與電影版票房不佳的原因同出一轍。這是一部嘲諷、淒涼且有稜有角的音樂劇。當你把紐約搬上紐約的商業舞台，你只能無奈地任憑這部戲去讚揚這個「骯髒的城市」。雖然我自己樂於回到一九五〇年代的鸛俱樂部（Stork Club），在響徹著罪惡與暴力的時代氛圍中聆聽著爵士樂，只不過六個月前才經歷過九一一事件的紐約觀眾可不是這麼想的。或許，想要將一部好但票房失利、後來晉身為邪典的電影，改編成音樂劇本就不是明智之舉。不過，我依舊認為是馬文、約翰・奎爾和作詞家克雷格・卡內李亞（Craig Carnelia）創作出了有力且動人心弦的作品，所以搞砸的人大概是我吧。或許，說到底，就像是傑克・布坎南一樣，對於隨著美國劇場成長而孕育，混雜了對話、歌曲和舞蹈的醉人作品，我欠缺了一種發自內心的感受。

約翰・奎爾和約翰・李斯高後來都曾與國家劇院攜手合作。約翰・奎爾於二〇〇三年為我在劇院的首季節目寫了《小報妙冤家》，而約翰・李斯高在《成功的滋味》的演出如此黑暗且透著危險，終

<hr />

55 一般英文簡稱為 Mephisto，中譯名也多使用簡稱，是惡靈之名，後來衍生為惡魔人物的代表。

於在二〇一二年到國家劇院參與亞瑟・溫・品內羅（Arthur Wing Pinero）的維多利亞時期喜劇《地方法官》（The Magistrate），擔綱演出劇名同名角色。一般認為，喜劇的鐵律是其演出必須要嚴肅對待，只是這個規則要管用，那就需要嚴肅演出的演員有十足天生的喜感。約翰演過J・J・漢斯克和李爾王。他的臉可以凝結成面無表情和湧現暴虐之情，而在演鬧劇的時候，那張臉可以扭曲變形成驚恐的面容。

二〇一二年的時候，我在馬文過世前幾個月，在倫敦與他見了最後一次面。實在是英年早逝，我忘了那時他是要為哪一位世界領袖演奏而來到倫敦。《成功的滋味》在百老匯的出師不利給他極大的打擊，他自此沒有再寫過音樂劇。然而，他很喜歡在紐約剛看過的一場《成功的滋味》學生製作演出，而那個製作聽起來比我做得更棒。這齣戲注定會再重現舞台，當今時日的野蠻人襲擊了美國民主的大門，觀眾將難以忽視戲裡對於名人和權勢的嘲諷。這齣戲的音樂原聲帶更是棒極了，我會推薦想要一舉成名的年輕導演聽一下，而且特別適合美國導演來聽。

＊　＊　＊

劇場生活有時會讓人覺得好像在一種循環之中。我邀請了一位年輕的紐約編舞家幫《成功的滋味》編舞。克里斯多夫・威爾敦（Christopher Wheeldon）來自英國薩墨塞特（Royal Ballet School）接受訓練，後來成為紐約市立芭蕾舞團（New York City Ballet）的舞者。至於他初試啼聲的嘗試，則是以青少年編舞家的身分參加在倫敦西部河畔工作室（Riverside Studios）的皇家芭蕾舞工作坊（Royal Ballet workshop）。肯尼斯・麥克米蘭當時也在觀眾席中，並且在演出後把

克里斯多夫拉到一旁，告訴他不要放棄任何可以編舞的機會。克里斯多夫替《成功的滋味》所編的繾綣舞蹈，只不過是他古典舞蹈前衛編舞的生涯中一個小註腳，而做為粉絲和朋友的我也一直關注他的發展。十年之後，他告訴我想要為皇家芭蕾舞團做一齣三幕的莎士比亞芭蕾舞劇。自麥克米蘭的《羅密歐與茱麗葉》之後，該舞團還沒有推出過莎劇新作。我建議做《冬天的故事》，覺得舞蹈可能是表現劇中魔幻綜合失落和重生的理想媒介，結合了血肉和靈魂、嫉妒的憤怒與恣意的愉悅。我寄給他一份劇本概要，其對原劇作的想像與二〇〇一年的回應可以說是完全不同。二〇一四年的時候，我帶著一群演員去了皇家芭蕾舞團的排練室，同行的人是亞歷克斯・杰寧斯、戴博拉・芬德利和朱利安・瓦達姆，他們分別是國家劇院舞台劇版的萊昂特斯、保利娜和波利克塞尼斯。他們為那些正在排練克里斯多夫芭蕾舞的舞者讀劇，鮑伯・克勞利則是舞台設計。那齣芭蕾舞劇各方面都不同於我做的舞台劇。不過，受惠於在那間芭蕾舞排練室的簡短重演片段，讓我以更新的情感重溫了那齣戲。克里斯多夫美麗的芭蕾舞劇，日後將會更常在舞台重新演出。

* * *

《成功的滋味》公演完幾年之後，有一天，我與史蒂夫・奧喬亞（Steve Ochoa）一起看美國動畫電視影集《蓋酷家庭》（Family Guy）。史蒂夫就是《天上人間》海濱野餐會裡的那位棕眼德州人。在那一集的節目中，寵物狗布萊恩（Brian the dog）和史圖威小子（Stewie the baby）跑去從軍，他們正跟整排的士兵一起外出跑步。《蓋酷家庭》有個優點，就是節目編劇是音樂劇癡，因此只見整排士兵反覆頌唱：

《西城故事》（*West Side Story*）和《海上情緣》（*Anything Goes*），我最愛的兩齣百老匯秀。

《西貢小姐》和《酒店》（*Cabaret*）我必須說被吹捧過頭了。

我聽到後實在太興奮了，布萊恩、史圖威和整排士兵都在唱我的戲，而史蒂夫指出來，節目編劇認為我的戲比不上《西城故事》。史蒂夫第一次的百老匯演出是《傑洛米·羅賓斯的百老匯》（*Jerome Robbins' Broadway*），這是這位最偉大的美國音樂劇導演的音樂劇曲目集錦戲。《西城故事》的導演就是傑洛米·羅賓斯，史蒂夫在《西城故事》的選集片段演出一位鯊魚幫的成員，後來被拔擢改演噴射幫的成員，所以也贊同那一排士兵的看法。我則告訴史蒂夫，儘管如此，節目編劇說出了很重要的一點，就是劇場透過音樂劇而找到了高雅藝術和低俗藝術之間的完美平衡，藉此觸及了更廣大的觀眾，也就是那些會看《蓋酷家庭》這種節目的一般大眾。

然而，我後來回想，儘管我很喜愛音樂劇，深深著迷於其釋放的龐大熱情和孕育的狂喜，但是音樂劇總是在令人興奮之餘，也過分嚴重消耗劇院的能量。在國家劇院的時候，我都會把導演榨乾。我知道音樂劇在完全不缺致力於過多的音樂劇。在理查·埃爾和崔佛·南恩重新探索偉大的百老匯經典劇目之後，倫敦現在完全不缺致力於搬演舊有音樂劇的劇院或製作人。我對此是樂觀其成，但是自己轉而把精力聚焦在新的劇碼。我製作了六齣新的音樂劇，其中三部是從紐約引進。至於其中最為轟動的

兩齣則與百老匯沒有什麼關係，《傑瑞·施普林內——歌劇》和《倫敦路》都不是美國音樂喜劇的大跟風之作。可是我還是很喜愛這些音樂喜劇，依舊相信這些戲即便少了傑克·布坎南這等人物的斡旋協調，還是可以做得有聲有色。

而懸而未決的問題是，我們該如何衝出重圍觸及到觀眾，畢竟是觀眾的支持，《西貢小姐》這樣的戲才能在倫敦西區連續演出十年。而《蓋酷家庭》讓我對此疑慮盡消。在影集中，從軍多年的寵物狗布萊恩寫了一個劇本，艾倫·班耐特跑去看了演出，動畫版的艾倫是由艾倫親自配音。除了透過心愛的百老匯秀之外，我們還有更多的方式來觸及到廣大觀眾的心。除了歌舞之外，我們還有更多的方式來娛樂他們。

第十一章 最想看的戲

娛樂

在短劇《十四行詩中的黑女士》（The Dark Lady of the Sonnets）之中，蕭伯納想像了伊莉莎白女王一世和莎士比亞之間的一場仲夏夜邂逅，然而他總是費心尋覓激怒後人的機會，因此堅持要暫代劇中的人物發言。劇中的莎士比亞「渴望恩賜」，期盼女王資助建立一座國家劇院，「為的是讓女王陛下子民有更好的教養和風度」。

「泰晤士河畔的劇院不夠嗎？」女王問道。

莎士比亞告訴女王河畔的劇院根本談不上足夠，因為這些劇院的存在只是為了「給那種比較愚蠢的人看他們最想看的戲」。

蕭伯納以高尚情操為由提出國家劇院，距今已經一個世紀，這對我來說，似乎只是協議的一部分。施予給年度福利的公帑有幾百萬英鎊，這似乎是個公平的交易。此外，我戲予給他們想要的東西，即使我知道他們最想看的很少會是他們上一次想到劇院看的戲。他們要看的喜歡給他們想要的東西，即使我知道他們最想看的很少會是他們上一次想到劇院看的戲。他們要看的

是還不曾見過的東西，他們想要驚喜於自己竟然會喜歡藝術家想要給他們的東西。

儘管如此，我知道他們喜愛《黑暗元素》到欲罷不能，因此當代的青少年文學看來是個豐沃的領域。二○○四年的時候，我在ＢＢＣ廣播四台（Radio 4）的圖書節目聽到有關傑米拉‧蓋文（Jamila Gavin）的《柯潤男孩》（Coram Boy）。故事是從一七四二年的格洛斯特郡展開，當地的絕望母親把私生子交給「柯潤人員」奧帝斯‧嘉迪納（Otis Gardiner），可是他並沒有把小孩帶到「柯潤棄兒醫院」，而是把小孩殺害並侵吞費用。他把孩子們的小屍體埋葬在離格洛斯特大教堂不遠的地方，而教堂唱詩班吟唱著韓德爾的樂章。儘管這部小說贏得了惠特布萊德童書獎（Whitbread Children's Book Award），但是並沒有獲得大眾如同對《黑暗元素》般的矚目，可是我認為劇院已經發現人們渴望有雄心壯志的親子戲劇，因此覺得可以就這部相對不知名的小說冒險一試。正當我們如火如荼地展開《黑暗元素》的第二次公演時，我請湯姆‧莫利斯在國家劇院工作室監督《柯潤男孩》的進展。

二○○五年十一月，《柯潤男孩》正式於奧利維耶劇院演出，該劇是由梅利‧史蒂爾（Melly Still）導演和共同設計，並由海倫‧艾德蒙森（Helen Edmundson）改編成舞台劇。我們把這齣戲排定約五十場演出，並且放入奧利維耶劇院的保留劇目輪演中，跟肯定會賣座的《千載難逢》（Once in a Lifetime）放在一塊，而《千載難逢》是喬治‧考夫曼（George S. Kaufman）和摩斯‧哈特（Moss Hart）所寫，有關一九二○年代好萊塢的極佳喜劇。關於肯定賣座的戲肯定的事實就是，這些戲到頭來都非如此。排入《千載難逢》就是認為它一定會賣座，結果卻是辛苦地撐過比《柯潤男孩》將近兩倍的檔期，反而是《柯潤男孩》立即擄獲大眾的想像力，其箇中原因正是因為它也擄獲了製作團隊的想像力。

梅利是從設計師開始她的劇場生涯。利用不及《黑暗元素》的極少預算，她彷彿變戲法般呈現出一個令人毛骨悚然、賀加斯風格[56]的英格蘭，訴說了一個衝勁十足的刺激故事，並在過程中帶入了十八世紀的民謠、船歌和教堂頌歌。對於梅利殘酷又誠實的說故事方式，有些父母覺得很感冒，可是對於發現奧帝斯小小受害者的屍骸所帶來的恐怖顫慄，他們的小孩卻是很享受，懂得定焦凝視黑暗是邁向光明旅程的必經之路，如此才能從邪惡中獲得救贖。

《柯潤男孩》不得不在二〇〇六年再次回鍋公演，而且檔期更長，這讓我們覺得劇院已經逐漸創造出了一個戲劇類型。如同電影製片公司，我們可以主動找題材、買下版權，並且委託劇作家為我們寫作，而不再只是等待無法預測的靈光乍現之作。早在《柯潤男孩》演出之前，湯姆‧莫利斯就已經開始接其後的作品。在一次星期三的計畫會議之後，他留下來告訴我：「我覺得我可能找到了。我媽前幾天在『荒島唱片』的廣播節目上聽到麥可‧莫波格（Michael Morpurgo）的訪談，她好喜歡他，於是就跑去買了他寫的一些書。」

＊　＊　＊

「那匹馬會說話嗎？」

「不會，馬不會說話。」

「可是你說書是用第一人稱寫的，就像是馬在說話。你可以保證牠不會像是愛德先生（Mr. Ed）嗎？」

「我保證。」湯姆說。

57

湯姆的母親跟他提了麥可‧莫波格所寫的《戰馬》就像是《柯潤男孩》，也是惠特布萊德童書獎的得獎作品。

「故事很短，」湯姆說著，「你很快就可以看完。這個故事講的是一匹叫喬伊（Joey）的馬，牠的主人是德文郡（Devon）一座農場的小男孩艾伯特（Albert）。一九一四年八月的時候，喬伊被徵用送往西方戰線（Western Front），整個第一次世界大戰都是從這匹馬的觀點來敘述。牠後來被德軍俘虜，目睹了難以想像的恐怖，被誘捕到鐵絲網中，而且在兩軍交戰的無人地帶嚴重受傷。與此同時，艾伯特參加了軍隊，並且在戰爭期間不斷尋找喬伊，他們後來奇蹟式地在停戰紀念日（Armistice Day）重逢於法國加萊（Calais）。」

「可是這是關於這匹馬的故事，而馬不會說話，這樣要怎麼做戲呢？」

「我有跟你提過『南非翻觔斗偶劇團』（South African Handspring Puppet Company）嗎？」

當湯姆還是巴特西藝術中心總監的時候，他引進了這個南非偶劇團的創團人阿卓安‧柯勒（Adrian Kohler）和巴卓‧瓊斯（Basil Jones）的作品。他讓我看了該團的最新作品《高大的馬》（Tall Horse），是有關一隻長頸鹿於一八二七年被埃及總督當成禮物獻給法國國王的故事。翻觔斗偶劇團的長頸鹿簡直是個會呼吸的生物，可以看到是由操偶師所控制，但是卻有著真正領銜主角的極佳魅力。

「我們可不可以請阿卓安和巴卓到劇院工作室，看看有沒有什麼可以做戲的東西呢？」湯姆問道。

56 此指涉的是十八世紀英國畫家威廉‧賀加斯（William Hogarth），其畫作嘲諷了當時的政治和風土民情。

57 這是指一九七〇年代的美國電視影集，該影集的主角是一匹會說話的馬。

二○○五年一月，我到了劇院工作室去看湯姆、巴卓和阿卓安發掘了什麼。在《高校男孩的歷史課》飾演波斯納的塞謬爾·巴奈特把韁繩套在另一個演員身上，領著他走圈圈。

「真是個好孩子。」塞謬爾說著。

接下來，兩位演員在頭上套上紙板箱，並在腰部綁上碎報紙條當尾巴。他們又再多轉了幾圈。

「我們有點頭緒了。」湯姆說。

如果被反對藝文補助的人看到，竟然有兩位演員拿納稅人的錢在頭上戴著紙箱假裝是馬轉圈圈的話，他們可要大做文章了。不過，由於湯姆、巴卓、阿卓安和演員似乎都很興奮，而且一副深信不疑的樣子，我也不禁被他們感染了。

「OK，」我說道，「那就讓我們再發展下去。」

返回南非開普敦（Cape Town）之後，巴卓和阿卓安開始動手製作喬伊。湯姆則委託劇作家尼克·史丹佛德（Nick Stafford）改編小說，寫出一部以戲偶馬為中心的劇本。喬伊不能說話，牠因此需要與一個會說話的人共同成為觀眾注意力的焦點，也就是牠的小主人艾伯特。喬伊的故事因此交錯著戰前德文郡艾伯特一家人的故事、艾伯特軍中同伴的片段，以及艾伯特尋找喬伊的情節。我探詢了瑪麗安·艾利奧特執導這齣戲的意願，等到做完第二次工作坊之後，她告訴我她需要一位合作伙伴……

「為什麼不就乾脆讓我和湯姆一起導《戰馬》呢？」

後來愈來愈清楚《戰馬》會是一齣工程多麼浩大的戲，我開始介入更多而答應得更少些。當我們委託一部原創劇本時，劇院是以製作人的身分去盡力調整劇本，以便符合劇作家想寫的好版本，我們和劇作家都要對彼此負責。當我們請一位作家改寫所提供的資料，劇院就比較像是一個電影製片

公司，導演和製作人是主導人，而作家則提供所需的劇作。《戰馬》需要文本保留空間，以便讓瑪麗安、湯姆、巴卓和阿卓安卸下演員台詞所肩負的多數敘述和情緒重擔，轉由戲偶的移動方式來展現。這必須像是歌劇的歌本或音樂劇的劇本，需要刪刪減減騰出空間，以便讓音樂承載起最重要的戲劇鋪陳工作。或者是像電影劇本一樣，需要留下空間讓攝影機訴說故事。實際情況是，《戰馬》歷經了幾百場紐約和倫敦的演出才造就了最終的模樣，而在第二次和第三次工作坊期間，都會有不同的草稿送到我的桌上。

「我不確定這戲是不是夠清楚、夠緊湊，或者是不是事關重大。」我經常如此對湯姆說道。故事清楚和事關重大總是一位製作人最關心的事。《戰馬》的一個問題似乎是，在戲的前四十分鐘裡，喬伊和艾伯特形影不離，可是等到喬伊被徵用後，要一直等到戲結束前的幾分鐘，喬伊和艾伯特才會再度同台。這就表示觀眾必須關注兩個完全不同的故事線，而他們需要某個東西來確認兩個故事是往同一個方向發展，就像是路標指示——故事往這邊進行。湯姆將我的評點轉告了尼克·史丹佛德，回來後艾伯特就多了一段台詞。

喬伊，我向你保證，我們一定會再在一起的。我們一定會重聚。我向你保證。你了解嗎？

我，艾伯特·納拉考特（Albert Narracott）在此鄭重發誓，我們一定會重逢。

湯姆很滿意這段台詞不兜圈子。這是你在預算雄厚的動作片可能聽到的台詞，原因相同，那便是當主要的溝通方式不是語言的時候，觀眾並沒有時間去解碼拐彎抹角或詩意的對話。

二〇〇六年六月，巴卓和阿卓安帶著喬伊來參與《戰馬》的第三次工作坊。牠有著裹覆薄紗的彎曲竹條身軀，和皮製的耳朵和尾巴。操偶師共三位，兩位在牠體內操控，一位在外面控制頭部。當操偶師呼吸時，馬也會跟著呼吸。儘管劇本還需要下工夫，可是我對戲偶馬完全買帳，也就讓湯姆和瑪麗安繼續發展下去。

「所以這是馬當主角的戲？」湯姆說著。

「這匹馬真是太棒了。」我說。

《戰馬》的首場預演在二〇〇七年十月九日，操偶師已經練習了三個月，劇組的其他成員也排練了七個星期。湯姆和瑪麗安不只在戲裡做了大膽的視覺和音樂嘗試，更認真地把偶戲視為一種成熟的劇場藝術，引導龐大的卡司呈現真情流露的表演。而且，要是沒有飾演艾伯特的路克·崔德威（Luke Treadaway）的話，喬伊和另一匹威壯名叫頂刺（Topthorn）的馬，是不可能獨自撐起整齣戲的。喬伊和小馬喬伊成了朋友，其中帶著敏感和溫柔，藉此掩飾發生在他們周遭事件的規模。他熱切地在路克與小馬喬伊多年，其悲慘的情狀就如同瘦弱的戰馬拖著巨大的野戰砲所承受的痛楚。可是這齣戲卻戰壕尋找喬伊多年，其悲慘的情狀就如同瘦弱的戰馬拖著巨大的野戰砲所承受的痛楚。可是這齣戲卻無法喚起觀眾的熱情，包括尼克·史塔爾和麥可·莫波格在內的一些人都覺得注定要砸鍋了。

我對於首場預演的評點相當直率明確，跟我給第一版劇本的意見一樣，「太長。太慢。不清楚。」我很後悔那幾幕德文戲放縱、冗長、虛假。坐在我身旁的女孩拿出手機開始打簡訊！刪戲！刪戲！刪戲！」

在排練室看整排時沒有嚴格一些，可是現在還有時間修改。我先讓他們自己工作幾天，然後才去看成果。戲還是太長，德文還是太多，還是太多不重要的戲，戲還是不行。瑪麗安和湯姆不想扮黑臉。他們很擔心可憐的士兵尼德（Ned），他有一場因砲彈

攻擊而驚嚇過度漫長又痛苦的戲。

「可是如果刪了這場戲，」他大部分的戲分就沒有了。」他們說著。

「我才不管尼德的戲，」我說，「我們已經在這齣戲上花了一大堆錢，也排了大概一百場的演出。你們要做到自己答應的事！」

我批評到錢是不公平的。幾乎跟我所認識的在接受補助的劇院工作的每一個人一樣，瑪麗安和湯姆相當重視預算的盈虧底線。我決定這麼嚴屬地打擊他們，其實心裡很猶豫。一方面是我對國家劇院和觀眾的責任，另一方面是我對為國家劇院貢獻心力的藝術家創意本能的尊重。我總是想要在兩者之間取得平衡。然而，強勢推動《戰馬》並非來自單一藝術家的啟發，而是我們以這齣戲來滿足期盼大格局故事的集體飢渴，因此兩者的平衡關係有了改變。隔天，可憐的尼德就被貶為一般士兵。雖然德國人還是說德語，但是適可而止了。整個故事變得清晰了，而且也刪了十五分鐘的戲。到了終幕，當艾伯特騎著喬伊回到德文郡的村莊，即使是劇院中最鐵石心腸的人也會為之心軟。

正式演出時的《戰馬》比預演變動得更多。好酒沉甕底，好戲總是掩藏在冗長、緩慢和含糊不清的戲之中。自此之後，只要是狀況不佳的戲，劇院同仁都期待我能夠使出精挑細選的話語和嚴厲的目光，逼迫其在預演期間改頭換面成為一台好戲。只是我要辜負他們的期望了，畢竟光靠一位製作人的評點是難以化腐朽為神奇的。有些時候，我能做的不過就是把一齣爛戲變成一齣平庸的戲，一齣徹底失敗的作品變成不過是一齣爛戲。唯有在我能夠為一齣好戲貢獻出臨門一腳的助益時，我的工作才算圓滿。

《戰馬》在奧利維耶劇院公演期間，我會偷偷溜進一樓堂座觀眾席的後頭，觀看小馬喬伊於空中

飛散消失在黑暗裡，隨後是威壯的成馬喬伊登場亮相。只見三位操偶師控制著快要散架的小馬喬伊，就真的把牠完全扯散，取而代之的是一匹巨大、深具魅力的明星戲偶從後方躍入光區，然後路克·崔德威就會跳上馬背並慢步離開。巴卓和阿卓安給予喬伊一雙眼睛，如同人眼般深邃而情感豐富。牠的耳朵只要顫動一下，等同傳達了幾句對白，你似乎可以直視牠的內心深處，而看不見牠的三位操偶師。

這齣戲原本是對親子觀眾所做的大格局故事，後來則是兼具了藝術與娛樂。劇中充滿了英格蘭鄉村的艱苦和寂寥，同時呈現了戰火下人們的質樸正直和恐懼。劇中一些意象的絕美之處，就在於騎兵在比利時蒙斯（Mons）衝鋒陷陣之際，遭到遺棄的馬匹驚恐地飛奔在交戰無人地帶，讓人想起了電影《西線無戰事》（All Quiet on the Western Front），或是布列頓的〈戰爭安魂曲〉（War Requiem）。

二○一一年六月，我代表了《戰馬》的製作人於紐約領取東尼獎最佳劇本獎（Tony Award for Best Play）。至今仍舊覺得好像搞錯了獎項，它竟然打敗了傑茲·巴特沃斯（Jez Butterworth）的《耶路撒冷》（Jerusalem），那是新世紀少數無庸置疑的傑出劇作之一。《戰馬》是一齣高品質的戲，有著相當成功的劇本，可是隱身背後的願景，極大部分都不是劇作家的發想。這齣戲堪稱是國家劇院一種新穎嚴謹的固定劇目典範，匯集了導演、設計師、操偶師、音樂家、錄像攝影師、編舞家以及劇作家的集體願景。這齣戲不該獲得最佳劇本獎，而且即使值得這個獎，我不了解為什麼製作人要跟劇作家一起上台領獎，可是我在領獎時還是盡量表現得慎重和心懷感激。

若想安然熬過頒獎典禮，就要灌入大量酒精任其荼毒。這些典禮對於戲劇工作實在是很糟的宣傳，沒有什麼比盛裝打扮歇斯底里地在攝影機前表現的我們更加令人厭惡。最好的作品經常為人忽

視，而華而不實的東西則不時得到獎賞。你會因為落敗或得獎而憤怒或喜悅，可是隨即又被自我厭惡的感受所吞噬，氣惱自己的初衷竟然只想獲獎。每個頒獎典禮都拚命假裝自己是奧斯卡頒獎典禮。我只參加過一次奧斯卡頒獎典禮，跟其他典禮一樣貧乏，只不過多了一些超級巨星罷了。

＊　＊　＊

就在我剛被任命為國家劇院總監不久，我在舊康普頓街（Old Compton Street）的一家咖啡店裡，探詢了丹尼·波伊爾（Danny Boyle）重回劇院的意願。他的導演生涯是從皇家宮廷劇院開始，而我跟他是相識於皇家莎士比亞劇團，當時的他正在導西班牙劇作家提索·莫里納（Tirso de Molina）的戲，我則在導莎士比亞。他那時曾說自己有一天會想把《科學怪人》搬上舞台，而且他和劇作家尼克·迪爾（Nick Dear）已經有了一些想法，只是他想要先導幾部自己想導的電影。從那時起，我就會不時提醒他劇院實在很想要他來導戲。等到《貧民百萬富翁》（Slumdog Millionaire）贏得了二〇〇九年的奧斯卡最佳影片之後，他終於說自己準備好了。

尼克·迪爾為《科學怪人》想到的好主意很簡單但是絕妙，那就是從科學怪人的角度來說整個故事。瑪麗·雪萊（Mary Shelley）和所有改編她作品的人，都是從維克多·法蘭肯斯坦（Victor Frankenstein）的角度來看科學怪人，而丹尼和尼克所描述的戲，是從一個心跳和一個生命的爆發開始，只見科學怪人從支架上突然誕生。丹尼還提到，觀眾將會像科學怪人一樣是第一次審視看到的世界，跟隨科學怪人學步和說話，並且跟著科學怪人到日內瓦（Geneva）去與自己的製造者對質。《現代普羅米修斯》（The Modern Prometheus）是瑪麗·雪萊為這部小說所下的副標題，而這個副標題也

能同時指涉丹尼驚人的想像力。

劇院在二〇一〇年收到劇本，內容卻讓人失望。劇本一開始冗長且無語的舞台開場指示還不錯，而且我也聽過丹尼本人催眠般地講述他會如何處理開場。然而，等到劇中人物全都開始交談之後，儘管對白不像瑪麗‧雪萊那般沉重，可是卻極度謹遵小說的文字。丹尼向我保證他會在排演時解決一切問題。在計畫會議上，劇院同仁都對此嚴厲批評，覺得劇本沒有達到標準，因此劇院不該做這齣戲。

「或許真的是這樣，」我說道，「可是丹尼的電影都充滿活力，他會解決劇本問題的，我們要做這齣戲。」

除了改變敘述角度之外，丹尼還有其他好主意。他要飾演法蘭肯斯坦和科學怪人的兩個演員輪流演出角色。這就概念上是合理的──創造者和被創造者其實是一體兩面。除此之外，丹尼也知道由兩位好演員交替演出可以激發出額外的許多刺激，而這可能是別有用心的做法。由於科學怪人會是每個演員爭演的角色，因此讓兩個演員演出兩個相同的角色，這麼一來丹尼就可以保證，每個晚上的醫生會跟怪物一樣出色。丹尼已經知道他想找強尼‧李‧米勒（Jonny Lee Miller）來飾演其中一個角色，丹尼他即是電影《猜火車》裡的「變態男」（Sick Boy），而他在舞台上和銀光幕前的表演一樣有力。從瑞庭根反覆思考要不要找班尼迪克‧康柏拜區，其當時正在國家劇院演出瑞庭根的《跳舞之後》。從瑞庭根的戲，丹尼可以看出班尼迪克可以受過良好教育的法蘭肯斯坦演得很棒，可是他對班尼迪克的認識不深，因此對他是否有足夠的野性去扮演科學怪人則不是很有信心。班尼迪克目前的演員生涯可以演出任何他想要的角色，而且什麼角色也都想找他演。可是他想要跟丹尼合作，想要演出《科學怪人》的兩位主角，於是要求丹尼讓他試演。

我極少參與其他導演的試演會，可是丹尼希望我可以跟他一起看班尼迪克的試演，以免自己需要別人的意見。我告訴他，我相信班尼迪克可以勝任任何被要求演出的角色，但是我很樂意到場觀看。

丹尼向班尼迪克描述了開場戲：一位成年男子誕生了，之後他先學會看、再學會走路，然後像是嬰兒般猛烈快速地說話。

「如果你現在可以演這一段戲給我們看，那就太好了。」丹尼說。

「當然好。」班尼迪克回道。

他躺在排練室的地板上，閉著眼睛。幾秒鐘後，他睜開了雙眼，當他第一次看到世界之際，他的雙眼因為驚訝而睜得斗大。他開始緩慢地扭動著自己的四肢，接著緩慢且痛苦地試著讓自己站立起來。他的雙腿在身軀下扭成一塊，他的四肢軟趴無力。他痛苦地跌倒在地，因震驚而發出嘟噥聲。他試著再站起來，一下發出嘟噥聲，一下又出現啜泣聲，顯得不受控制且異常興奮。跟他一起關在房間裡，很難不感受到他的誕生之苦。我開始流汗並期望試演快點結束，可是班尼迪克的表演才剛開始呢，而我從眼角餘光可以看到丹尼流露出滿意的神情。班尼迪克就這樣演下去——除非有人喊停，科學怪人的痛苦是不會停止的。如此過了大約二十五分鐘之後，丹尼終於出聲謝謝班尼迪克的表演，班尼迪克也向他道謝，接著就回到自己的化妝間為瑞庭根的戲做準備。

「他會演得很棒。」丹尼說。

當觀眾走進奧利維耶劇院看《科學怪人》的時候，巨大的環形支架上已經綁著一具屍體，緩慢地順著舞台旋轉，舞台上則掛滿了數百顆燈泡不停閃爍。觀眾席上方懸著一個銅鑄大鐘，緩慢地重複發

出鳴響。在「地底世界樂團」（Underworld）令人不安的音景之中，一顆心臟開始跳動，跳動聲愈來愈大，直到一道恐怖的強烈白光出現，屍體扭動了。被創造者遺棄的科學怪人，赤裸且沾滿血污，觀眾就在班尼迪克和強尼的帶領下歷經了意識的萌生，並且跌跌撞撞地穿越滿是機械重擊聲響、彌漫霧和暴力人性的早期工業世界。他們逃到了草木蒼翠的鄉間，受到雨水的洗滌，並且感受到陽光的溫暖，就這樣從黑暗的撒旦磨坊逃到了青綠舒適的土地。他們學會了吃東西、發笑、哭泣和說話。在二○一一年二月的首場預演，我坐在受到丹尼、班尼迪克和強尼的吸引而來看戲的觀眾之間。大多數的觀眾似乎不僅是初次到國家劇院，更是首次接觸劇場，而他們都興奮不已。對於丹尼控制的舞台，以及他帶領觀眾回到浪漫主義過往歲月輕鬆自如的現代作風，我也相當興奮。不過，等到開演三十分鐘之後，這齣戲就開始出現如同《戰馬》首場預演給人的感覺，戲太長、太慢，而且話太多。當班尼迪克和強尼在瑞士山間對決的時候，不管他們是在演出哪一個角色，他們兩人的野蠻魅力就足以讓觀眾聚神聆聽這齣戲急切關懷的重點──關於科學的責任、愛與孤獨，以及親子關係。然而，只要這兩個演員沒有同台，我覺得這齣戲的張力就弱了下來。

丹尼對我的評點可以說是再感激不過了。刪戲、加快速度、縮短過場、多些強調、少說點話。

「非常有趣，」他說，「我完全了解你的意思。謝謝你。我會仔細想想你的意見。」可是他已經應付過好萊塢的電影巨頭，所以我根本不是他的對手。我在每一場預演後都會給他相同的評點，而他也總是親切地同意我的所有意見。然而，他卻還是做他想做的，什麼也沒動。等到戲正式公演兩天，也就是兩位演員輪演過劇中主角之後，我就不再看到劇中讓人興奮的高潮戲，只能看到自己覺得低潮的部分。

可是沒有人是來看最佳劇本演出的，觀眾要看的是丹尼·波伊爾的《科學怪人》。劇本提供了丹尼需要的東西，而且他很尊重尼克·迪爾在皇家宮廷劇院受的訓練所寫出的對白。丹尼牢牢抓住了觀眾的心。儘管他的電影充滿了刺激快感，但是他會在一次刺激之後先讓你沉澱一下，接著才會讓你再經歷下一個。《科學怪人》的高潮戲很多且頻繁，可是當他要觀眾聆聽劇中爭辯的時候，他會適時把節奏慢下來，就像是他適時加快節奏一樣。

《科學怪人》是國家劇院最賣座的戲之一，而後來證明，至少某種程度上是如此，這齣戲正是丹尼為下一次演出的預習。十八個月之後的二○一二年八月，丹尼與兩位設計師馬克·蒂爾斯利（Mark Tildesley）和珊特瑞特·拉拉伯（Suttirat Larlarb）再度攜手合作，為全球的九億觀眾打造出倫敦奧運開幕式。其中有令人驚嘆的工業力量和草木青蔥的田園靜謐景象；有著「地底世界樂團」的音樂；世界最大和諧鳴聲的銅鑄鐘。整場開幕式有讓人血液賁張的高潮，也有輕鬆的低潮，藉此讓人讚揚過去，並且滿懷信心地看向未來。這場開幕式讓全世界的人都喜歡上了英國，而在耀眼的短暫時刻，它也讓英國喜歡上了自己。這場開幕式實在是比《科學怪人》還要令人興奮。

* * *

你不可能老是想要臆測公眾最想看的是什麼戲。受到大眾喜愛的，往往是創造性信念的結果。創造性信念並無法保證一定會大受歡迎，可是一味追求流行的結果卻會扼殺創意。正因如此，你要做自己相信的東西。倘若你經營的是如同國家劇院這樣的大型劇場，你也要做身旁的藝術家所相信的東西。當賽門·史蒂芬斯為國家劇院帶來自己改編的劇本《深夜小狗神祕習題》，如同《戰馬》和《科

學怪人》的改編者，他也是完全改變了敘事的觀點。馬克‧海登（Mark Haddon）小說的敘述者是十五歲的主人翁克里斯多弗‧布恩（Christopher Boone）。這部小說的出色之處，在於以「有些行為問題的數學家」視角來觀看世界而對讀者產生吸引力。至於克里斯多弗的父母親，只有在他觀看他們時才會存在的。賽門的劇本則是同時觀注了這三個角色，並且透過三位演員的呈現，讓這三個角色彼此是獨立存在的個體。對於無數喜愛這部小說的讀者來說，這個劇本的許多新觀點之一，即是劇中確認了與克里斯多弗共同生活是一件多麼困難的事。藉此邀請觀眾去認識他的雙親所犯的錯、兩人婚姻的崩潰、母親的失蹤，以及父親的暴力和不誠實。

本劇的劇作家和原著小說家曾在國家劇院工作室擔任短期駐村藝術家時見過面，馬克主動邀請賽門改編《深夜小狗神祕習題》。在沒有委託的情況下，賽門寫好了劇本並且拿給瑪麗安‧艾利奧特過目，瑪麗安才轉交給我，因此這部劇本感覺上是劇作家以自己而非製作人的眼光所寫成的作品。由於賽門跟瑪麗安有長期合作關係，這讓他提起自信央求她幫忙尋找相關的劇場資源，以便呈現克里斯多弗觀看世界的方式。小說和劇本都沒有把克里斯多弗的困境歸咎於亞斯伯格症，小說家和劇作家也都沒有宣稱自己具有自閉症譜系的專業知識，但是身為局外人的主角以及其觀看人類經驗的驚奇方式無不深深吸引著他們兩人。從克里斯多弗的癡迷之中，瑪麗安和其設計師通力創造出了一個全新的世界。

《深夜小狗神祕習題》呈現的劇場精湛技藝，可以說是與其不流於感傷的坦誠敘述相得益彰。這齣戲沒有迴避身為像是克里斯多弗這樣的人，或是和其共同生活是怎樣的一場夢魘。這齣戲也沒有閃躲，去愛一個不知道如何被愛的人必定是多麼困難的課題。不過，不論如何，這齣戲邀請了觀眾去愛這樣的人，原因並不是他有多聰明，而是因為他很難相處。這齣戲顯示了人實在是很難搞，尤其是這

樣一個困難且矛盾的年輕人，而且他對其他人所發生的事情都不感興趣。這樣的故事前提很難想像會是一齣賣座的熱門戲碼（在美國百老匯公演兩年，並且在倫敦西區公演超過四年），而其難以想像的程度並不亞於一匹戲偶馬的冒險之旅，或是八位高級程度（A-level）的歷史科學生。

＊　＊　＊

比較愚蠢的人真的最想看的就是喜劇，而我跟他們的感受是一致的，不過許多劇院同仁都對此戒慎恐懼。每當我們一同審視劇目表，要是未來一年的節目看來始終都很嚴肅，他們就會向我求助。我會發一下牢騷，可是比起要我坐在觀眾席中以無奈的笑聲來幫助台上的戲，事實上這至少讓我高興一些。我很喜歡跟自己知道會很好笑的作家和演員一起合作，不過要是問他們到底怎樣才能好笑，大多數的人都只會聳聳肩不置一語——你要嘛就是好笑的人，不然就不是。

哈瑞許·帕特爾（Harish Patel）是印度寶萊塢（Bollywood）的頂尖喜劇明星之一，也是孟買（Mumbai）劇場界的一位老將。哈瑞許首度在倫敦登台表演的戲碼是《漸漸地……》（Rafta, Rafta...），那是阿瑜巴·康丁（Ayub Khan Din）的劇作，美妙地讚頌了發生於博爾頓（Bolton）一間排屋裡關係緊密的印度家庭生活。由於阿瑜巴本身曾是演員，因此知道如何由演員的角度寫出有趣的情節，可是不待哈瑞許說出一句台詞，他就已經讓觀眾開始發笑。是因為他生得短小矮胖嗎？還是因為他的眼睛很大，知道怎麼翻白眼呢？或者是像許多短小矮胖的演員，他也荒謬地腳步輕快俐落呢？跟他演對手戲的梅拉·薩爾（Meera Syal），也是有著天生喜感的演員。或許是他們試過了不同的角色類型，最後才選定台上呈現的插科打諢，因此吸引了快樂的群眾走進利特爾頓劇院看戲。可是沒有

人教過這些演員要怎樣才能好笑，他們天生就是如此。

賽門‧羅素‧比爾和費歐娜‧蕭是很棒的悲劇演員，而他們同樣是天生的喜劇演員，可是在二〇一〇年之前，他們從來不曾演出過像維多利亞時期的喜劇《倫敦保險》（London Assurance）這樣荒誕的戲。這是迪昂‧布西柯爾（Dion Boucicault）的劇作，他是英國劇場一位偉大的投機者，出生於都柏林，《倫敦保險》是他第一個成功的作品。「這齣戲不能當作文學創作來分析，」他在這部劇作一八四一年出版版本的前言寫道，「我花了三十天就寫完了這個作品……我很清楚這樣一部草率寫成的戲有著許多缺點、不一致的地方，以及累贅的情節。」

現年五十七歲的哈考特‧寇特禮爵士（Sir Harcourt Courtly）只承認自己三十九歲，他心不甘情不願地做了一趟鄉間之旅，為的是迎娶年紀比他宣稱的年齡還要小一半的女繼承人葛麗絲‧哈卡威（Grace Harkaway），以便提高自己的銀行存款。豈料他竟然愛上了葛麗絲的鄰居蓋伊‧史邊克夫人（Lady Gay Spanker），而她是相當愛好打獵的人，「我把狐狸看待為神的旨意中最有福報的恩准。」唉啊，對哈考特爵士來說，可嘆的是蓋伊夫人已經結婚了，而且葛麗絲竟然愛上了他那為了躲避債權人而逃到鄉間的兒子查爾斯（Charles）。三十天的時間實在太短，布西柯爾根本來不及在編劇上施展高超的寫作才能。

「你不是叫查爾斯‧寇特禮嗎？」遇到自己兒子的哈考特爵士說道。

「據我所知並不是這樣的。」查爾斯回說。

「庫爾（Cool），那是我兒子嗎？」哈考特爵士詢問自己傲慢的貼身男僕。

「不是的，爵士。」庫爾說，「那不是查爾斯先生，只是看起來很像他。」

賽門是英國舞台最博學的人士之一，可是當他演出沒有腦袋的人，卻再讓人信服不過。

《倫敦保險》需要喜感十足的演員，能夠很自在地融入在荒誕的劇中世界而又把它當一回事，只是伊・史邊克這個角色實在是太過正經，畢竟她已經在尤里庇狄斯、易卜生和貝克特的世界待得太久。分析蓋歐娜一開始實在是太過正經，畢竟她已經在尤里庇狄斯、易卜生和貝克特的世界待得太久。分析蓋恩處理。結果這齣戲的最大笑點，有一半都是出自他的手筆，可是他卻寧願只被默默列名在製作攝影不會有問題的。」我們都這麼對她說。等到她開始放手去演，不只她演得過癮，我們也看得滿意。

本劇的劇作家已經自行宣告了文本的缺點。更確切地說，劇本的幽默很多都跟班・瓊森的作品一樣讓人費解。因此，我用黃色螢光筆畫記了自己認為應該要更好笑的每一句話，接著就交給理查・賓師之前，讓布西柯爾受讚揚。這應該會是布西柯爾想得到的，也符合我們務實地把他的舊劇作改良成熱門劇碼的決心。

面對《倫敦保險》這樣的戲，導演的工作是創造出一個舞台世界，其中可以追隨劇作本身的瘋狂邏輯，並且任用可以演但不會得寸進尺的演員。最好的喜劇導演和演員可能會在狀況不佳的情況下使力過度。即便是狀況良好，他們也可能會為了他人而失了分寸。當其他的觀眾都紛紛離席湧向走道時，有誰能夠不繃著臉獨自坐在位子上，對著不好笑的戲以及怪異的過度表演生悶氣呢？因此，你要摸索出演出力道的極限，並且敦促演員不要超過限度。

在西藏鈴聲中，賽門扮演的哈考特爵士首次登場亮相，身穿寬大的錦緞晨衣，一頭染成棕色的貼臉蓬鬆鬈髮，他簡直讓整個劇院院為之瘋狂。半個小時過後，飾演蓋伊夫人的費歐娜首次登場，洋溢著狩獵的快感，腳邊有著觀眾看不見的獵犬不停低吠，而當她爬樓梯快到頂的時候，卻發現飾演她老邁

丈夫阿道夫斯·史邊克先生（Mr Adolphus Spanker）的理查·布賴爾斯（Richard Briers）已經在裡頭了。有抱負的喜劇演員可以在賽門身上學到很多，如他的母音發音方式跟他自己的腰圍一樣渾圓，他的台詞說得得精準而有感染力，他會在不知不覺之中提升情感來表達最重要的台詞。女演員則可以學習費歐娜「倉促匆忙」的思考速度，那不害臊的表演活力：「馬、男人、獵犬、大地、天堂。所有的，這一切，是發光發熱的一種狂喜。」然而，當理查·布賴爾斯搖搖晃晃地走上舞台時，不管是什麼導致了滿堂喝采，那絕對是教不出來的。

* * *

二〇一一年的夏季節目單看起來特別嚴肅：契柯夫、易卜生、英王詹姆士一世時期的悲劇、伊普斯威奇小鎮連續殺人犯的故事。我對參加計畫會議的人說：「這季的節目完全失衡。」由於我才剛做完《哈姆雷特》，所以大家都覺得這次該換我來散播歡樂了。「該叫詹姆斯·科登回劇場了，」我說，「有人知道可以讓他做的戲嗎？」

在《高校男孩的歷史課》演出期間，詹姆斯曾經給我讀過《蓋文和史黛西》（Gavin and Stacey）的劇本，那是他與朋友露絲·瓊斯（Ruth Jones）合寫的情境喜劇，很快就被BBC接受製播而且深受電視觀眾喜愛，一舉將詹姆斯推上頭版而成為國寶級藝人。他後來參加了幾個派對、喝了一些酒，並且演出了一部爛電影，而這一切就足以讓八卦小報突然對他展開攻擊。《衛報》則用了整整一頁的版面，嚴肅分析了「這個娛樂史上最大起大落且最快失去人心的現象」。

劇院文學部門主任瑟巴斯提安·伯恩（Sebastian Born）的提議是，卡洛·哥爾多尼（Carlo

Goldoni）寫的十八世紀威尼斯喜劇《一僕二主》（The Servant of Two Masters）。我相當熟悉這個劇本，因而撇了撇嘴。我在學校時曾演過劇名同名主角，穿著全副格子圖案的滑稽角色（harlequin）裝備，那是恭敬地遵照義大利即興喜劇（commedia dell'arte）傳統的一齣製作，堅持要展現滑稽角色的靈活肢體。至於我能做到的不過是小心翼翼地翻了幾個觔斗，我完全不記得這個劇作或是我自己的表演有多好笑。儘管如此，這畢竟是義大利的經典固定劇目，而且有著照理說該是相當好笑的主角，我因此就按捺住了自己撇起的嘴角。

當我在學生時代結束之後再度閱讀《一僕二主》，我的想法是這個劇本的鬧劇手法不錯，主軸部分尚可，對話不太好，而我沒有興趣重新打造義大利即興喜劇的世界，我也不想把詹姆斯扮成滑稽角色，可是一定有方法就像詹姆斯的強項來做這齣戲。我開始思考著英國有怎樣的低俗戲劇類似義大利低俗喜劇？可能可以看看假日休閒碼頭鬧劇（end-of-the-pier farce）[58]、「胡鬧」系列電影（Carry On films）[59]，以及伊靈喜劇電影（Ealing comedy）[60]。哥爾多尼安排劇中的兩位主人從都靈（Turin）逃到威尼斯，為的是威尼斯有旅館能夠讓人躲避司法問題，藏匿起來跟情人來個週末鴛鴦會。那大概像

58 指的是倫敦伊靈電影製片公司（Ealing Studios）出品的喜劇電影，集中於一九四七年到一九五七年之間。

59 此系列喜劇電影主要有三十一部，時間橫跨一九五八年至一九九二年，另有延伸之聖誕節特別篇、電視劇集和舞台版等。

60 始於維多利亞時期，主要為休假到海濱的工人階級提供娛樂的場所，多見於碼頭盡頭的小劇院，上演只為博君一笑廉價娛樂之低俗鬧劇。

是一九五〇年代或一九六〇年代的海邊城鎮布萊頓（Brighton），戲裡可以出現我在一九六〇年代常在曼徹斯特皇宮劇院（Manchester Palace Theatre）觀看的綜藝表演，像是肯‧達德（Ken Dodd）、亞瑟‧阿斯基（Arthur Askey），或是莫克姆和維茲雙人拍檔（Morecambe and Wise）的節目。

我會導某部戲，往往是因為自己預感可以在過程中發掘出新東西。這一次，在急需一齣喜劇的情況之下，我想自己有了一個錦囊妙計。

不過，妙計本身並不有趣，只不過是個想法罷了。我打電話給理查‧賓恩，跟他提了這個劇本、我的妙計和詹姆斯。他剛開始對我提的東西都不是很熱衷，但是同意試寫看看。

我接下來就撥了電話給詹姆斯。「我有一個劇本，是一部以前的義大利喜劇——」

「我說。」

「我接了。」他說。

「你不想要我跟你說是怎樣的戲嗎？」

「算我一份。」詹姆斯說道。

現在的我準備好了我的獨特幽默風格，就是所有偉大歐洲喜劇傳統的共同根源——普勞圖斯（Titus Maccius Plautus）[61]、歌舞雜耍表演、馬克斯‧米勒（Max Miller）[62]、粗俗滑稽劇（slapstick）和啞劇——但都沒有辦法達到笑果。我想自己可以勝任選角的工作。我可以請馬克‧湯普生設計假日休閒劇。可是我做不來肢體的部分，我連好好翻個觔斗都做不到。於是就碼頭鬧劇的擬仿（pastiche）舞台。

聯絡了幫間諜猴劇團（Spymonkey）做戲的卡爾‧麥可克里斯托（Cal McCrystal），這個劇團販賣的正是我創造不出來的那種克制的狂野肢體表演。

在哥爾多尼的《一僕二主》中，碧翠絲（Beatrice）假扮成自己的哥哥費德里戈（Federigo）從都

靈逃到了威尼斯，而費德里戈已經被她的戀人弗洛林多（Florindo）所殺害。碧翠絲的僕人楚法丁諾（Truffaldino）則在她待的旅舍外頭飢餓地遊蕩，當弗洛林多抵達的時候看到他，就請他當自己的僕人。楚法丁諾接受了這份工作，接下來的戲就是他努力不讓自己的兩個主人碰面。

楚法丁諾：先生，我是個僕人。

弗洛林多：你是靠什麼維生的，我的好伙計？

楚法丁諾：先生，還滿像樣的。舒服的床、不錯的鏡子、很棒的食物。廚房傳來的味道讓我精神都來了。

弗洛林多：這個旅舍怎麼樣？

理查・賓恩在勉強同意寫看之後，沒過太久，就給劇院送來了第一版劇本。瑞秋・克萊柏（Rachel Crabbe）假扮成精神變態的雙胞胎哥哥羅斯柯（Roscoe），從倫敦逃到了布萊頓，而她的哥哥才剛在一場幫派火拚中死於時髦男友史丹利・斯塔博斯（Stanley Stubbers）的手中。她的隨從法蘭西斯・亨歇爾（Francis Henshall）是個失敗的洗衣板樂手（washboard player）[63]，而正當他在她手下楊

61 古羅馬劇作家，其喜劇至今依舊是保存完好的最早歐洲喜劇作品。

62 本名為湯馬斯・亨利・沙傑特（Thomas Henry Sargent），此為其藝名，是二十世紀上半葉的著名英國喜劇演員。

63 一種木框金屬波浪狀的打擊樂器，因形似洗衣板而得名。源自於非洲，在二十世紀中期開始在噪音爵士樂中流行。

的板球員紋章酒館（Cricketer's Arms）外頭飢餓地遊蕩，史丹利就帶著一個巨大的旅行箱抵達當地。

史丹利　：這個酒館怎樣？

法蘭西斯：相當創新，裡頭有供餐。

史丹利　：一間酒館？還有供餐？怎麼會有這種事！是誰想出來的？把他的腦袋用培根包起來，再送去給小護士檢查看看！房間怎麼樣？

法蘭西斯：世界一流。

史丹利　：我才不在乎。我可是寄宿學校訓練過的。只要給我張床、一把椅子，沒有人會在我臉上撒尿，我就很高興了。

室，並且不要讓他們演得太過火。此時，花花公子給了法蘭西斯第二份工作，而他接受了。

我心想，我知道怎麼做這樣瘋狂的戲。找個對的人來演花花公子，把他跟詹姆斯一起放進排練

法蘭西斯（旁白）：我有了兩份工作，這到底是怎麼發生的？你要專心，不是嗎，你噢，竟然有兩份工作。靠！我行的，只要我別搞混就好了。可是我很容易搞混！我才沒有那麼容易搞混呢！但是，我就是這樣，我真是我自己最可怕的敵人。不要想這麼負面。我才不是負面思考，我是想得實際。我一定會搞砸的。我總是會這樣。誰會搞砸啊？就是你自己啊，你是每個村莊的蠢蛋模範生。我?!沒有我的話，你什麼都不是。你

就是一團糟！別說我一團糟！（打了自己一巴掌。）你敢打我耳光?！

對啊，我打了。我很高興我打了。（他回打了自己一拳。）很痛耶！好，是你先動手

的。（一場架開打了，他一會兒滾在地上，一會兒又跑到桌上。）

這也不會有問題。卡爾‧麥可克里斯托會教詹姆斯怎麼演自己跟自己打起架，以及怎麼把自己痛

打一頓。

到了要排練的時候，理查為自己的版本起一個新劇名：《一夫二主》。接下來六星期的排練讓人

想起了維多利亞時期演員艾德蒙‧肯恩（Edmund Kean）的話，他在臨終時有人問他有什麼感覺，他

說：「死亡很容易，可是喜劇很難演。」你在一步步排練《哈姆雷特》的過程中，會因為發掘出自己

是怎樣思考著人類境況而得到無窮的樂趣。當你逐步處理一齣鬧劇時，一群有趣的演員讀劇讀到有趣

的一幕戲時，第一次讀覺得很有趣，第二次就不是那麼有趣，而到了第三次就是折磨了。因此，有很

多時候排練都是熱切地試著重新發現劇作何以在一開始的時候有趣。觀眾可能不會發笑的隱憂愈來愈

大。如果觀眾不笑的話，你不可能責怪他們不了解這齣戲更高的陳義。如果目的是要讓觀眾發笑，而

他們不笑的話，那就表示做出來的是爛戲。

「你寫太多了，跟易卜生有得拚。」卡爾在第一次讀完劇後這麼對理查說。

「你確定他行嗎?」理查問我。

卡爾就像是個講求精準的工程師，一絲不苟地幫詹姆斯排了自己跟自己打架的戲。由於理查喜歡

的是知道自己在做些什麼的人，所以兩人的關係後來就改善了不少。

理查為哥爾多尼的劇本添加了些東西，如增加一位走路搖晃且骨瘦如柴的八十七歲老侍者，在一場重要的事先布置好的戲中，法蘭西斯要在板球員紋章酒館同時為兩位主人送上湯品時，老侍者則會在一旁幫忙。兩位主人各自占據舞台一邊的私人房間，而彼此都不知道對方的存在。老侍者阿爾飛（Alfie）會把食物遞給法蘭西斯，然後法蘭西斯再為主人上湯。

「我們能不能想像這是發生在酒館的頂樓？你能不能在舞台中間放一座樓梯，好讓演員可以從舞台下方進場？」我向馬克・湯普生問道。「我們可以不停地把八十七歲的老侍者推下樓，那一定很逗。」

滑稽的年輕演員湯姆・艾登（Tom Edden）扮演槁木死灰的老侍者阿爾飛，另外一個充滿喜感的年輕演員奧利佛・克里斯（Oliver Chris）則演花花公子史丹利・斯塔博斯。當卡爾花了好幾個小時教湯姆要怎樣往後跌下樓，再像橡皮球彈回來的時候，我則是在跟奧利佛溝通。我和奧利佛對於喜劇的限度認知不同，以至於我認為他經常演得太過火。

「可是我們演得很開心，不是嗎？」我在幾年後的一次晚餐聚會上這麼問他。

「是啊，我再也沒那樣做過了。雖然，它可以博君一笑。」

「可是它讓我笑到落下頦，吉伯特先生（Mr Gilbert）。」喬治・格羅史密斯（George Grossmith）說道。在吉伯特與蘇利文的《日本天皇》（Mikado）中，他是原版的柯柯（Koko），談到了某個庸俗的表演。

「可是你跟我說這輩子看過最丟臉的表演就是我的演出，我應該感到愧疚。」奧利佛說。

「我真的說了那些話？」

「要是你搞到過火壞了事，你也會笑。」吉伯特說著，並否決了那樣的表演。

「不要再笑了！不准有人再笑！」我有一天對著乖乖坐在排練室角落的一群候補演員大聲吼叫，誰叫他們竟然不分青紅皂白地發笑。「只能由我來仲裁什麼叫做好笑！只有我說的算！」

《第一幕》（Act One）是莫斯・哈特（Moss Hart）精采的百老匯回憶錄，他在其中寫道：「最自欺欺人的莫過於信賴演員的笑聲。」總要有人設定最後界限，才能在嚴密控管和鬆散自發之間取得平衡，丟掉壞了一鍋粥的老鼠屎。

作曲家格蘭特・奧汀（Grant Olding）組了一支名叫狂熱（Craze）的四人噪音爵士樂團，並且寫了一系列熱門歌曲來一起取悅觀眾。「有些歌還可以好玩一點，」我跟格蘭特說，「我們來找看網路上有什麼熱門東西。」隱藏在 YouTube 等待發掘的各種新奇表演，常見於陪我度過童年的綜藝節目和啞劇之中，木琴樂手、玩弄汽車喇叭的白癡、手風琴手和鋼鼓鼓手。我們竊用了任何抓住我們目光的東西，明目張膽的剽竊維持了許多導演生涯。沒多久，卡司中的每個人都有了個人的新奇表演，只有丹尼爾・里格比（Daniel Rigby）一人沒有，他飾演羅斯柯女友的現任男友艾倫・丹溝（Alan Dangle）。「你想要一段新奇表演嗎？你自己會什麼？你可以扯開襯衫，在胸膛上獨自表演一段打擊樂嗎？」丹尼爾隨便就很好笑，後來就會像爵士鼓手巴迪・瑞奇（Buddy Rich）一樣敲擊自己的胸膛。

正式公演的前幾天，我們邀請了五十位小學童到排練室看整排。他們特別喜歡潔邁瑪・露坡（Jemima Rooper）所分飾的瑞秋和羅斯柯・克萊柏，「那個瘦小、長相奇怪、兇狠、矮小窩囊的小罪犯」。他們也愛蘇西・透斯（Suzie Toase）飾演的陶莉（Dolly），她是法蘭西斯的夢中情人，「他就

像個大男孩，我一向喜歡男人的幼稚。」他們見到湯姆·艾登演出的年老阿爾飛，全都大笑特笑。奧利佛引發的熱烈笑聲容易擦槍走火，可是他總是控制在喜劇極限之內，而沒有弄巧成拙。當然，孩子們喜歡詹姆斯的演出，他手段高明地戲弄他們，而且肢體靈活猶如體操選手。不過，戲卻沒有大受歡迎。「或許他們被你搞糊塗了，」我對詹姆斯說道，「他們都知道你是誰，也知道你有多聰明，可是法蘭西斯是一個傻瓜。」

詹姆斯想得比我更多。「我演得像是自作聰明的單人喜劇表演，我會好好調整一下。」數天之後，另外一批五十位小孩子來劇院看整排。詹姆斯從一開始就釐清了自己的角色——法蘭西斯是個倒霉、糊塗、飢餓、愚蠢的人，但是人不老實。有三百年歷史了，他重新發掘了義大利即興喜劇滑稽角色與生俱來的狡猾，不過樂壞了的小學童根本不會管那麼多。

首場預演簡直跟《高校男孩的歷史課》一樣令人興奮，可是每個人都必須壓抑緊張才能夠順利演完最先的五分鐘。導演的工作之一，就是要讓觀眾盡快知道葫蘆裡賣的是什麼膏藥。觀眾幾乎是在幕一拉起就掌握了這齣戲：假日休閒碼頭鬧劇、「胡鬧」系列電影和低俗喜劇。因此他們不禁納悶起來，自己到底是為了什麼來到國家劇院看這樣的舊垃圾？不過，等到丹尼爾·里格比告訴觀眾自己為何會愛上自己的女友，「她單純、天真、沒有受到教育的污染，就像是一個新桶子一樣。」僵局就開始化解。當詹姆斯以羅斯柯的隨從登場，偷了一顆花生，拋到空中，然後向後倒在扶手椅上用口接住花生，觀眾就完全投降了。這是他們偷偷喜歡的舊垃圾，勝過易卜生的戲。等到詹姆斯徵求自願者上台，幫他扛史丹利的大行李箱進板球員紋章酒館的時候，他已經帶領觀眾進入了景色猶如海濱明信片的世外桃源。

《戰馬》和《深夜小狗神祕習題》的成功是來自於集體的想像。《一夫二主》是我經手過最好笑的劇本，最大功臣當數理查‧賓恩，而詹姆斯的即興演出也有極大助益。要是沒有卡爾，我是不可能導出這齣戲的。要是沒有這些天生喜感十足的演員，這齣戲則不可能成功演出，真是多虧了這些演員，走在控制和混亂的喜劇鋼索之上，從未失去平衡。

然而，喜劇很難演。有個演員經常會在舞台側翼大聲嚷嚷：「有沒有人知道，當《一夫二主》排

行老五的最搞笑演員是什麼滋味？

為了即將到百老匯的公演進行排練時，「這些觀眾跟倫敦的觀眾很不一樣。」我對詹姆斯說道，「你帶領自願的人上台搬行李箱的時候，**千萬不要碰到他們。**」詹姆斯有著百發百中的直覺，能夠從前面兩排的觀眾選出兩個最合適的男性觀眾，助他激起其他觀眾的興致。在倫敦演出時，他經常會在他們幫忙把行李箱抬下台時輕拍他們的屁股，觀眾往往會笑得更加開懷。

「不要碰他們的屁股。」我嚴肅地警告詹姆斯。「美國人很愛訴訟。他們會告你的。」

「沒問題，」詹姆斯說，「我不會碰他們的屁股。」

在滿滿觀眾的公開彩排上，他選了兩個看來和善的年輕人上台，並請他們告訴觀眾自己是做什麼的，兩人說正在演出《摩門經》（The Book of Mormon），那可是著名的熱門音樂劇。

「噢，我的老天，你們可以指點我一下嗎？這一切對我來說是全新的經驗。」一臉惶恐的詹姆斯說道，就這麼對征服百老匯和整個美國娛樂圈的戰役開了第一槍。當那兩位摩門年輕人抬走行李箱時，詹姆斯則將他們當成是自己最要好的同志好友一般用力捏了他們的屁股。不只是那兩個年輕人，整個劇院的觀眾也都很開心。

「對不起。」詹姆斯在演完後說道。

「就當我沒說過。」我說。

幾天之後，演到他徵詢志願者幫忙抬行李箱的時候，他注意到一個頭戴一頂金色假髮的男人，他似乎很想要雀屏中選，詹姆斯於是就請他上台。

「這位先生，你叫什麼名字？」他問對方。

「唐納德（Donald）64。」男人說道，而他的假髮或許是把四周頭頭髮梳至頭頂的髮型。觀眾的噓聲此起彼落，唐納德在百老匯沒有很多粉絲。

「你是做什麼的？」

「我是做房地產的，也是電視真人秀《誰是接班人》（The Apprentice）的主持人。」唐納德答道，整個人洋溢著渴求關注的自得其樂。當他把行李箱抬進板球員紋章酒館的時候，詹姆斯拍了拍他的屁股，百老匯的觀眾笑到不可抑止，他們認為唐納德是個微不足道的笑話。

現在，我會到 YouTube 觀看詹姆斯的片段，而只要他在倫敦，我都會跟他聚聚聊一下近況。我告訴他一定要快點回到劇場演戲，我想他會的，因為他是天生要站在舞台上的人。當他跟史提夫・汪達（Stevie Wonder）、愛黛兒（Adele）或蜜雪兒・歐巴馬（Michelle Obama）在汽車裡唱歌，65 他是同一位歡樂的六翼天使撒拉弗（seraph），總是嚴以律己做為鄉村蠢蛋的表率。這位鬼才為眾多觀眾帶來一晚喜劇狂喜的騷動，以及他們最想看的戲。

第十二章 只有一晚

吸引觀眾

在《瘋狂喬治三世》較早的一場戲中，國王接見了每週都要接見的首相皮特。

皮特：沒有，陛下。

國王：嘿，你有看上誰嗎？

皮特：還沒有，陛下。

國王：結婚了嗎？皮特先生，怎麼，是怎麼樣啊？

64 此處意指美國現任總統川普。

65 這是指美國《詹姆斯・科登深夜秀》(Late Show with James Corden) 的招牌單元「拼車卡拉OK」(Carpool Karaoke)，此單元邀請各界名人同唱車上KTV。

國王：就單刀直入地說，嘿，有沒有人看上你啊？

皮特：那我就不知道了，陛下。

在倫敦公演兩年之後，在紐約的一個晚場演出中，朱利安‧瓦達姆顯得心不在焉，就像是固定要晉見國王這麼多次的威廉‧皮特會有的情況。

「結婚了嗎？皮特先生，怎麼，是怎麼樣啊？」飾演國王的奈杰爾‧霍桑問道。

「結婚了，陛下。」秉持一貫高超冷傲演技的朱利安說道。

奈杰爾聽到後不禁瞇起了眼睛。

「對象是誰啊，皮特先生？」奈杰爾說著。

一陣盲目的恐懼。

「是哈德斯菲爾德（Huddersfield）公爵夫人的女兒，國王陛下。」朱利安答道，他重寫了歷史，創造了一支全新的貴族。

奈杰爾隨即準備予以致命一擊。

「她是怎樣的人啊，皮特先生，怎麼，是怎麼樣啊？」

施展這致命一擊之後，國王稍歇停頓就轉而去簽署文件，徒留皮特先生為了偏離歷史而冷汗直流，如同真正的皮特會在酒醉時崩潰一樣。

現場演出是一群觀眾在夜晚齊聚一堂時發生，就只有一晚而已，而且同樣的一場演出不會發生第二次。在《瘋狂喬治三世》的其他演出中，皮特先生在每一場都是貨真價實的單身漢。因此，你到劇

院看戲時，你就是少數得天獨厚的人之一。而最棘手的就是想在其中調和出某種平衡，一方面是這樣的獨占性，另一方面則是想要盡量與廣泛大眾分享的渴望。當我申請要經營國家劇院時，我很煩惱劇院會退卻變成小眾子實驗劇場。不過，一跟詹姆斯・科登YouTube頻道的幾百萬觀眾相較，只能容納五十人的酒吧樓上空間，和奧利維耶劇院的一千一百五十名觀眾席次，這兩者的差距似乎微不足道。

即便沒有兩場觀眾會看到一模一樣的戲，製作一齣戲想看的戲，而且有充裕演出檔期來方便他們擇時看戲，這仍舊值得付出心力。可是，還有另外一個難題。我們想要國家劇院保持滿座，而這通常意味著我們必須在一齣戲完全喪失吸引力之前先行下檔。若想知道一齣戲是否已經吸引力喪盡，唯一的方式是繼續演出，演到失去票房為止，可是我們又不想要對著只有五成滿的觀眾表演。對此傳統的解決之道是與商業製作人締結伙伴關係，讓賣座的戲碼移師到倫敦西區演出，如此一來可以讓更多的人觀看製作，然而商業製作人需要承擔重新公演的財務風險，也因而吞食掉了大部分的利潤。

我的臆斷是，創院之初，應該是有規定公眾支助的劇院不能讓自身的資本承受風險。尼克・史塔爾很快就發現劇院只被要求要「善加利用」資源。二〇〇六年，《高校男孩的歷史課》是劇院的主要賣座戲碼，儘管已經在利特爾頓劇院演了超過三百場，可是仍舊一票難求。我們不懂為何要讓商業製作人抽取極大的收益，而他們負擔這齣戲在倫敦西區演出的風險近乎是零。我們兩人花了好幾個小時在彼此的辦公室討論，結果就是為了不想要讓劇院應得的錢拱手讓人而陷入讓人愉快的憤怒。我們兩人的差異在於尼克具有財務頭腦，懂得如何向謹慎的國家劇院董事會提出有力的案子，表明運用劇院資源的最佳方式就是資助《高校男孩的歷史課》到倫敦西區演出。

在長時間的全國巡演之後，《高校男孩的歷史課》於二〇〇六年十二月起在倫敦西區上演三個月，場場爆滿，很快就賺回了劇院投資的資金，而且還有可觀的利潤。三個月的檔期一到，我們隨即結束演出。我們告訴自己之所以縮短公演檔期，為的是讓我們的作品能夠觸及到最廣泛的潛在觀眾，所以我們讓作品到二十七個不同地區的表演場地巡演，最後再回倫敦西區做最後一檔的限期演出。巡演很昂貴而劇院賺不到什麼錢。只有等到巡演結束之後，我們才詢問自己為何如此篤定要讓戲從倫敦西區下檔，我們其實可以無限期地演下去，為國家劇院賺入很多錢，並且還可以另外成立一個劇組去英國其他地區巡演。

他們不僅是一種愉悅，也是一種責任。

最廣泛的潛在觀眾有些時候其實並不廣泛。一齣由杜思妥也夫斯基（Dostoevsky）一本深奧的小說片段所改編而成的多媒體實驗戲劇，其能吸引到的絕非是《戰馬》的觀眾。然而，我們對這兩類製作都有信心，並且尋找願意分享我們信仰的觀眾。當最廣泛的潛在觀眾人數是數以百萬計時，售票給

當《戰馬》在劇院工作室開始進行工作坊時，凱蒂·米契爾也正在那裡發展杜思妥也夫斯基的戲，而兩齣戲都本著探索的精神。對於沒有參與其中的人來說，湯姆·莫利斯的工作坊讓兩名演員頭戴紙箱，似乎看來比凱蒂的工作坊更具實驗性。就算我們在最後一刻放棄做《戰馬》，那兩年的探索工作也絕對不算浪費。每個參與的人都延伸了身為藝術家的廣度，並且把學習到的東西帶入各自未來的創意生活。這齣戲如此大受歡迎是我們始料未及的，但是我們這一次都知道要如何應對。在國家劇院二次公演之後，我們就讓《戰馬》登上倫敦西區的舞台，並且讓它持續演出。《戰馬》在新倫敦劇院（New London Theatre）演出了七年之久，在英國各地巡演了兩年，之後又到紐約、多倫多、柏

林、阿姆斯特丹、北京和開普敦公演，並於美國、加拿大和澳洲各地巡演。這齣戲總計有超過七百萬的觀眾，等到在倫敦結束演出之際，它在全球的成功賣座為國家劇院帶來超過三千萬英鎊的收益，我們後來也是以相同模式來處理《一夫二主》和《深夜小狗神祕習題》。

在二〇〇三年的時候，劇院的整體收入為三千七百萬英鎊，而公共資助的部分約占百分之四十。

到了二〇一五年，劇院的整體收入達到一億一千七百萬英鎊，其中只有百分之十五是來自公帑。劇院本身的商業收益已經足以彌補大幅減少的公共資助，並且除了能夠注資於劇院建築的再開發計畫之外，還能夠為年輕的觀眾群製作新戲。為了滿足幫劇院的戲拓展觀眾的慾望，其中一個管道是我們的戲在商業劇院能夠吸引到的觀眾人數，至於另外一個可行的管道則是，以國家劇院本身賺入的收益來提供足以吸引新觀眾群的低票價。

* * *

「我知道那不是完美的方式，也知道那算不上是真正的劇場，可是我不斷地想起當年自己還是曼徹斯特的青少年時，我有多麼希望能夠在在地的電影院看到勞倫斯‧奧利維耶在老維克劇院的演出。」

每個星期五早上，我都會與尼克‧史塔爾和麗莎‧博格相聚討論。有一次，當我們在審視二〇〇九年的預算時，「你談電影已經談很久了，」麗莎說道，「我替它找到錢了，我們開始做吧。」麗莎不僅有身為財務總監的內斂心思，更有身為營運長的超級內斂態度，而她總是會聆聽我的意識流動，從中告訴我我想要的東西，然後就會想辦法使之成真。

皇家歌劇院在電視上播送歌劇和芭蕾舞的做法已經行之多年，只是電視播送的劇場作品總是讓人

產生疑問。歌劇能夠在電視上有效放映是因為歌劇是唯一的參照點，畢竟人們不會預期歌劇家會為了攝影鏡頭縮小表演範疇。然而，當人們看到出現在電視上的演員時，他們潛意識中的參照點就包括了電視和電影，人們會預期演員要能夠微妙地在鏡頭前揭露自己。正因如此，要是看到演員努力和劇院觀眾打成一片時，電視機前的人就會不禁納悶為何演員要大聲咆哮。而電視畫面的背景某處傳出劇院觀眾的笑聲時，他們會覺得無法參與其中，乾脆就轉台看別的節目去了。

可是我還記得自己於一九九八年於紐約林肯中心製作《第十二夜》的時候，當時就在美國公共電視服務網（Public Broadcasting Service，簡稱PBS）做過現場轉播。在那一個晚上，參與的演員都有電視演出的經驗，而在一開始的時候，他們的表演都為了攝影鏡頭而內斂了，可是他們很快就了解到，要是不能夠與劇院現場的觀眾進行交流的話，整台戲就會消失不見。因此，在沒有被察覺的情況下，演員們就放手去演與現場觀眾打成一片。

我看著電視上的演出，原先預期自己不會喜歡，可是戲卻成功了。部分原因是因為整齣戲的拍攝富有技巧和品味，而主要的原因則是那是全美轉播的現場節目。這份臨場感，不管你身在何處，都可以與劇院觀眾同時經驗同一場事件。如此一來並不會覺得是在看電視劇，反而更像是在看戶外轉播——你知道那不是真的在現場看戲，可是你沒有辦法親臨看大賽，因此慶幸有攝影機在現場為你捕捉畫面。儘管演員汗流得有點多且說話有點大聲，可是就像是足球球員一樣，他們是在現場流汗和咆哮，一切都在當下發生。

我依然對於電視螢幕無法匹配舞台而感到困擾，很懷念做為觀眾一員的感受。然而，當皇家歌劇院開始為柯芬園和特拉法加廣場（Trafalgar Square）的廣大群眾以大螢幕轉播歌劇和芭蕾舞時，我是

興奮的。接下來是在二〇〇六年的時候，大都會歌劇院開始在全世界的電影院轉播現場歌劇演出，我們可以了解到公眾的需求與科技是往同一個方向發展。雖然國家劇院每年賣出了七十五萬張的戲票，可是還有成千上萬的觀眾想要看國家劇院的戲。

整個計畫是交由大衛・薩貝爾（David Sabel）統籌執行。這位年輕的美國人曾在巴黎的賈克・雷寇克學校（Jacques Lecoq School）學習默劇，後來發現巴黎的大街上到處都是販賣表演的紅鼻子小丑，於是轉行當起了甜點師，厭倦那樣的生活之後，他跨越英法海底隧道到英國讀書取得了商學學位。將劇場以衛星現場轉播的方式傳送至電影院，這對他來說不過就像是做法式千層派般的挑戰。

到了二〇〇九年年中，我們已經認為推出這個計畫準備就緒，碰巧可以搭配早已排定在六月開演的拉辛劇作《費德爾》，費德爾一角由海倫・米蘭擔綱演出。一年半前，海倫・米蘭才以《黛妃與女皇》（The Queen）的演出榮獲奧斯卡金像獎，她是最能夠吸引觀眾到電影院看劇場演出的演員。永遠是個開拓者的她，一聽到這個計畫馬上展現了熱忱，而且完全不管在大螢幕上現場演出的新實驗會讓自己的聲譽冒多大的風險。海倫顯然要比拉辛更具號召力。法國新古典主義悲劇是可以想到的最不適合電影形式的戲劇，《費德爾》嚴格受限於時間、空間和情節的三一律，只在一個場景演出，沒有笑話，冷酷地排斥了女性心中痛苦之外的所有東西，就這麼描述一個女人熱烈地愛上了自己純潔的繼子希波拉特斯（Hippolytus），硬拉著他和丈夫跟著自己一同走向毀滅。製作這齣戲有個好處，如果連拉辛劇作的演出都可以成功在電影院現場轉播的話，那麼國家劇院固定劇目的每一齣戲就都能這麼做。

該年六月二十五日，英國的七十二家電影院同時轉播了《費德爾》的現場演出，而在世界的其他

地區，則有一百二十家電影院以立即或延遲數小時的方式放送。如果海倫感到緊張的話，她並沒有展現出來。瑪格麗特・提札克飾演費德爾的老護士俄諾妮（Oenone），她還記得在一九五〇年代和一九六〇年代演出電視現場節目的情形，因此這對她來說算是小事一樁。

我在國家劇院隔壁的英國電影協會（British Film Institute，以下簡稱ＢＦＩ）的電影院觀看演出直播，而我一直不敢向他人透露內心尚存的恐懼，害怕現場直播會像是在看一部爛片，結果卻是幾乎忘記自己身處在電影院。你知道自己在觀賞一齣戲，因此就會預期眼前出現的是戲劇演出。如同置身在堂座觀眾席一般，你想要演員觸及到你。大概只有我一個人注意到，在對希波拉特斯的炙熱激情之中，海倫漏說了一句泰德・休斯（Ted Hughes）以自由詩體翻譯的台詞：「我戀愛了。」這不打緊，因為她是用每一寸身體來傾訴這句話，沒有人會錯過的。不過，對於她的小失誤如此清晰可見而險些搞砸了整個活動，我其實暗自心驚。

英國有一萬七千名的人到電影院看了《費德爾》，加計全球和重映，觀眾總數達到六萬三千人，而這個數目超過利特爾頓劇院觀眾人數的兩倍。在現場轉播之後的派對上，大衛・薩貝爾讓大家傳閱來自全國各地激動的電子郵件和推特，後來還有遠自冰島雷克雅維克（Reykjavik）和美國舊金山捎來的訊息。隨著接收與放映轉播節目所需的設備成本遞減，放映的電影院數目則持續增加。不久也包含了康沃爾郡（Cornwall）到社德蘭群島（Shetland Islands）的地方藝術中心和村公所。播完《費德爾》的兩年之後，我們轉播了《科學怪人》，總計有一千五百個電影廳的六十萬名觀眾看了演出直播。

「國家劇院現場」（National Theatre Live）永遠取代不了真正的現場演出，同時也打消不了觀眾到

當地劇院看戲的念頭。若真有什麼影響的話，在電影院的看戲經驗反而有著激勵的作用。如同國家劇院在倫敦西區的商業運作模式，它是受到一種矛盾的野心所驅策。一方面，是為了有特權的少數人而做出了晚場演出，另一方面，又想盡其所能讓更多人分享這份特權，這不啻為極其艱難的平衡演出。

結束了兩週全球電影院現場直播的演出之後，我們把《費德爾》搬到了希臘埃皮達魯斯的古劇場做了兩場演出。海倫和其他的演員都稍微放大了表演，但是他們面對兩萬八千名觀眾的現場演出，基本上與電影院觀眾看到的表演是一樣的。在第二場演出的時候，我坐在巨大半圓形觀眾席的最遠端看戲。埃皮達魯斯古劇場的音響效果極佳，聽得到聲音，可是我並無法看到太多海倫的眼神流轉。而在BFI電影院觀賞的時候，我當然什麼也沒有錯過。

然而，在埃皮達魯斯的古劇場，正當海倫大喊「我戀愛了」的時候，彷彿來自奧林匹斯山（Olympus）的愛神維納斯（Venus），穿越了伯羅奔尼撒半島（Peloponnese）來到現場，將全場的觀眾擁入她致命的懷抱之中。而這樣的經驗就只有兩次而已。

* * *

「請問你是尼古拉斯·海特納嗎？」每隔一段時間，我會在劇院大廳或是在倫敦活動時被熱情的戲迷認出來。「我們只是想告訴你，我們很喜歡國家劇院。」

「你們太客氣了。」我期待著聽到他們接下來會告訴我，《奧賽羅》或《深夜小狗神祕習題》是多麼讓他們感動。

「嗯，我們很喜歡國家劇院，在中場休息時女廁都不用排隊，你們實在是做得很棒。」

或者是，「露台餐廳實在是物超所值，肉丸超好吃的。」

或者是，「劇院的便宜票——真是太棒了！奧利維耶劇院的座位空間很寬——真是棒呆了！」

或者是我最愛的說法，「沒有地方能夠比得上國家劇院，地下停車場真是一流的。」

而我從來問不出口的是，「除了這一些之外，林肯太太，**妳覺得戲怎麼樣呢？**」

可是一旦把觀眾吸引到劇院，對於他們於戲前和戲後發生的事情，就跟我聽到看戲心得一樣開心。因此，我學會了樂於聆聽在中場休息時發生在女廁的事情，那就成了你的責任。

當丹尼斯·拉斯登（Denys Lasdun）設計國家劇院的時候，劇院所在地根本是個死胡同——一處碼頭將它跟倫敦南岸其他地區隔離開來。他沒有料到，劇院會沒過多久就看起來像是不再理會前方的河流。到了二十世紀末，倫敦重新發現了泰晤士河。你終於能夠沿著南岸，從沃克斯霍爾橋（Vauxhall Bridge）幾乎是暢行無阻地走到倫敦塔橋（Tower Bridge）。然而，在國家劇院應該要向世人呈現自己最佳風貌的地方，拉斯登居然在那裡設置了物品出入口和垃圾桶。每年有一千七百萬人都會經過看到，讓我對此抱怨不止。

到了二○一○年，我們知道若要讓既存的劇院運作符合水準，所需的費用約略是一千萬英鎊。不過，為了保證可以落實一座龐大建築物的翻修方案，尼克和麗莎建議最好是募到七千萬英鎊的資金，而不只是重新布線和購入新發電設備所需的一千萬英鎊。約翰·羅傑斯（John Rodgers）是沉著的劇院發展部主任，其處理的就是藝文機構所謂的募款工作，故而毫無怨尤地承受了下來。

洛伊德·朵夫曼的通濟隆集團繼續贊助著劇院十幾萬張的便宜戲票，而他就是首先挺身而出的人士之一。他捐給劇院一千萬英鎊，立即讓翻修方案在其他主要捐款人眼中增加了公信力，而重新翻修

的柯泰斯洛劇院也就更名為朵夫曼劇院。以慈善家之名為其資助的藝文建築物命名有著悠久和鼓舞人心的前例可循：泰德（Tate）、科陶德（Courtauld）、卡內基（Carnegie）、惠特沃斯（Whitworth）和古根漢（Guggenheim）。柯泰斯洛勳爵（Lord Cottesloe）是政治貴族和南岸劇院董事會（South Bank Theatre board）的首任主席，他的家族相當諒解劇院更名。

劇院發展日漸重要的同時，公共資助卻開始減少。由於美國的劇院幾乎沒有獲得任何政府補助，劇院總監因此需要花費投注在舞台的同等時間來向捐款人示好。相對之下，法國和德國的劇院總監則根本不會花時間在募款工作，這是因為他們的劇院資金來源有高達百分之九十五是來自公共補助。我們英國的文化組織缺少美國般的稅收誘因，加上缺乏美國盛行的慈善捐款風氣，因此永遠不可能達到美國文化組織所能募得的資金。然而，美國的情況也不是那麼令人嚮往。公共資助的保障能夠激發創新創意和強烈的公共服務精神，而這正是國家劇院總是決意要拓展觀眾背後的動力。

藝術卻是過分依賴少數忠誠的慈善家。除了洛伊德‧朵夫曼之外，攸關國家劇院未來的主力贊助者都是在我就任劇院總監前就已經在支持國家劇院，其中包括了蓋伊和夏洛特‧韋斯頓夫婦（Guy and Charlotte Weston）、史都華‧格林姆蕭紀念基金會（Stewart Grimshaw of the Monument Trust）和薇薇恩‧達菲爾德女爵士（Dame Vivien Duffield），只是接續他們的贊助者卻還未出現。過去二十年來，美國華爾街和英國倫敦市創造了大量財富，可是超級富有的倫敦人卻沒有感受如同華爾街人士的社會壓力，願意掏荷包來資助整體的慈善和文化事業。

儘管如此，在二○○三年到二○一五年之間，約翰‧羅傑斯和其部門已經將年度募款金額由三百七十萬英鎊提升至八百三十萬英鎊，並且為劇院建築再開發方案募到了五千萬英鎊，再加上來自《戰

馬》的七百五十萬收益，劇院得以興建一處新的教育中心、新的工作坊、新的化妝室，而且把大門改為面向泰晤士河。曾經擺滿老鼠享受大餐滿溢垃圾箱的地方，現在是一間餐廳酒吧。國家劇院總算看起來是引人入內享受一段美好時光的場所。餐廳酒吧每年也貢獻了幾十萬英鎊的收入，而這則再次證明了，當有許多人願意與他人分享，提供一段美好的時光就是劇院的一項商業優勢。

* * *

二○一○年，就在聯合政府成立幾天之後，新任的文化、媒體和體育大臣（Secretary of State for Culture, Media and Sport）傑瑞米・杭特（Jeremy Hunt），邀請了一群藝術家和製作人到倫敦北部的圓屋劇場（Roundhouse）會面。他在會中允諾要打造「藝術的黃金盛世」，其基礎就是他誓言會親自推動慈善捐款，使其大幅增加。接下來，他卻主導刪除了百分之三十的藝術委員會預算，沒有任何鼓勵慈善家的舉動，而且和魯伯特・梅鐸走得很近，最後就到國民醫療保健服務去大展所才了。自此之後，藝術的預算不再被砍得像其他花錢的部門一樣那麼兇，可是在倫敦以外的地區，地方當局補助的削減卻使得在地劇場受到極大衝擊。我比較喜歡傑瑞米・杭特之後的內閣大臣，原因是至少他們沒有人會假惺惺地要幫藝文界做一堆事，或是假裝自己跟艾德・瓦茲伊（Ed Vaizey）知道的一樣多，而後者是很傑出的文化部長（Minister of State for Culture），一直任職到二○一六年為止。

同一時期，戰馬喬伊成為人們口中創意產業的代表形象，後來還跟著英國首相旅行到中國在國宴上做了特別演出。不過，喬伊還是在英國女皇的陪伴下較為自在。女皇罕見地到倫敦西區觀賞喬伊的演出，並且隨即邀請喬伊到溫莎城堡（Windsor）做客。她對喬伊的演出極為激動，完全是評論喬伊

逼真馬匹動作的專家。當女皇正式出席國家劇院五十週年慶的時候,她就像是看到老朋友一般向喬伊打招呼。

最重要的一位藝術愛好者卻是刪減藝文預算的人。英國財政大臣(The Chancellor of the Exchequer)喬治・奧斯本(George Osborne)會定期拜訪劇場,而且是歌劇、芭蕾舞和視覺藝術的行家。作品受到他賞識的藝術家之中,很少有人有時間關照他的經濟政策,可是卻躲過了最糟的衝擊。若是不同的財政大臣,損害可能會更劇烈。在劇院減稅方面,他提出了新的辦法,好讓政府的部分課稅得以回歸到劇院。可是相較於勒緊褲帶度日的劇團來說,減稅對於支出龐大的劇院比較有用。不過,很難不正視的尷尬現況是,藝術其實沒有受到如社會福利那樣巨大的衝擊。

每個社會都會自行決定藝術的價值。藉此,我們可以指望其政府支持藝術家,使得他們的作品親民一些。我們可以期盼市場識別出最多人想要購買的藝術,以及有錢人資助其他人接近藝術的善意。然而,長久以來,有權有勢的藝術贊助者總是想要有所回饋——聲望、藝術家的陪伴,與舞者上床和大理石墓碑。我在二〇〇三年開始擔任總監的時候,英國工黨政府要的是民眾有更廣泛接觸藝術的機會。當時的文化、媒體和體育大臣泰莎・喬維爾(Tessa Jowell)熱愛劇場,因此想盡辦法要讓更多人發現劇場。到了二〇一〇年之後,多元化和包容已經不再是那麼重要的議題。二〇一三年的時候,傑瑞米・杭特的繼任者瑪麗亞・米勒(Maria Miller)坦率地向藝術家求助,希望英國財政部能夠支持其提出「藝術投資」的經濟方案。我和尼克為此在《每日電訊報》發表了一篇嚴肅無味的文章。由於保守黨也很熱衷於劇院的國際卓越表現,我們也提供了他們相關的證據。

藝文記者經常抱怨，國家劇院從來都不知道怎麼為公眾資助提出論據，可是他們的抱怨其實是捕風捉影，後繼工黨政府的回應即是大幅增加劇院的補助。我們說服了喬治・奧斯本不要讓劇院承受最劇烈的預算刪減。到了二○一五年，他宣布了要提高藝文支出，而這是在新工黨（New Labour）崛起後龐大國家支出之中首次的情況。我們陳述的都是事實：藝術資助只占政府支出的百分之零點一，但是卻能夠出產四倍的國內生產總值。到了二○一六年的規模是八百四十億英鎊，並且其成長率是其他經濟區塊的兩倍；英國創意受到全球人士的仰慕，公共資助的藝術活動是創意經濟的基石，而此經濟在國家的「軟實力」上小兵立大功。藝術活絡了觀光，藝術凝聚了社群，藝術更是無可比擬的教育工具。有許多善於表達的藝術領導人組成的兵團，每天都在遊說公共資助組織、企業贊助者和慈善基金會。

不過，我之所以會到劇院看戲，喬治・奧斯本之所以會來看戲，或者是伊莉莎白時期的觀眾之所以會蜂擁至南岸，又或是伊莉莎白女皇之所以會邀請莎士比亞的御前大臣劇團（Lord Chamberlain's Men）到宮廷表演，前面提到的一切其實都不是真正的原因，而這些原因也無法解釋，為何德國人每年的藝術支出幾乎是英國聯合政府五年間花費總額的三倍。最有說服力的理由其實是來自藝術本身。觀眾要從精采的表演得到啟發、感動、激怒、沮喪、高興、娛樂或著迷，他們才不關心國內生產總值呢！

不管是在酒吧樓上的空間、廢棄的工廠、華麗的倫敦西區劇院，或是具體的文化殿堂、戲劇活動現在已經比以往都要來得熱絡。數位革命帶來的最重大影響，或許並不是其使得現場表演廣泛的數位傳播成為可能，而是在於掀起了真實事物的復興。只要輕敲滑鼠就可以立即得到想要的一切事物，結

果卻遺漏了人們最想要的東西——人的接觸。人們就是想要親蒞現場，畢竟演出的發生就只有一晚而已。

一位失敗的洗衣板樂手為了自己的白癡行為而苛責自己；一個女人愛上了自己的繼子；一名男子要不是惡夢連連，就算是被關在核桃殼裡，他也可以自命為擁有無窮疆土的國王。你擁抱眼前的虛無，觸及那些你似乎引領了的生命。或者，你經歷的是消逝的生命、奇特的生命、那些他人的生命。你是所屬社群的一分子，透過集體共鳴和想像，拒絕了這個時代低劣的不誠實行為，並且堅持沒有人該獨存於世。

* * *

每個星期五早上十點，劇院劇組會在食堂碰面，整個過程約是十五分鐘，而且通常是站著談話，包括了演員、舞台工作人員、畫師、燈光、財務、技術人員，以及任何想要參加的人。我們會報告前一週的票房實況。我們聽到劇院外頭的劇院廣場（Theatre Square）在夏天會有要搏命演出的表演：波蘭的孿生雙胞胎雜技表演者、巴塞隆納的藝術美髮師、以及沃里牧場眾星雲集（Whalley Range All Stars）的豬裝置藝術表演。食堂經理告訴大夥兒自己受夠了老是有人偷走不鏽鋼餐具，因此決定要改用塑膠餐具。我宣布了新添加的節目，以及最新敲定的卡司。

就是在二○一三年春天的一次星期五聚會，我宣布自己即將在二○一五年三月卸下總監的職務。我告訴大家，自己已經做了十年，是該讓別人接手思考國家劇院未來走向的時候了。劇院經常需要蛻變再造，劇院總監需要讓道給下一個世代接手，是輪到別人去決定給觀眾一段美好時光的意涵是什麼

的時刻了。

可是在十一月的一個星期五，距離我預定離開的日期不到一年，即是國家劇院週年慶表演節目前一天，我對即將離開的事實感到悵惘。我告訴大家表演節目的流程，因為大多數的人都有參加，所以早就知情了。我隨後即興地說起過去曾經參與劇院演出的偉大演員，以及做為國家劇院的意義是什麼。我不禁詢問自己，當我不再有一群著迷的每週聽眾之後，該拿自己的故事怎麼辦，我想自己可能應該把它們寫成一本書。

劇組聚會結束之後，露辛達‧莫里森沒有馬上回去新聞辦公室，而是陪著我走樓梯上樓。她剛接到一份週日版報社記者的電話，告訴她報社有消息指出，露台餐廳提供的兔肉捲肉品來源，是西班牙環境可怕的農場所豢養的兔子。這是餐廳還真不知道的新聞，他們立刻把肉捲從菜單上撤下，只是這再只滿足於自己差勁的演奏，現在還一邊走搖搖晃晃的鋼絲，所以吹出來的樂音沒有一個是準的。

我的桌上放著劇目輪演表，我已經以粗線標記了二〇一五年三月，那是我離開職位的時刻。節目樣並無法讓那份週日版報紙停止報導。報導中還放上了在國家劇院露台開心用餐的客人他們的大照片，而並排在旁邊的一張更大幅的照片，上頭是一群有著棕色耳朵和粉紅色眼睛的悲傷小白兔。

我的辦公室顯得異常安靜，只有為南岸行人演奏著〈月河〉的薩克斯風樂手傳來的音樂聲。他不表上還有一兩個空檔，可是都不適合於昨天才送到劇院的一部非常優秀的新劇作，而它的命運現在就只能交到繼任總監的手中。林‧海爾（Lyn Hall）送來了明天演出的節目單，其中滿是國家劇院過去五十年的點滴記憶。就所有人的記憶所及，林一直是劇院節目單的編輯，曾在老維克劇場替奧利維耶工作過。她提醒了我一段勞倫斯曾經說過的話，還用了大大的粗體字加以強調，

倘若國家劇院不能夠有些時候製作大眾不想要的東西，如此的劇院就永遠不能如大眾所願。

我的助理妮爾芙告訴我，大夥兒都已經在奧利維耶劇院準備繼續技術彩排了。那一天的其他時間，我都在處理每一幕戲的轉折銜接，從《安東尼與克麗奧佩托拉》到《美國天使》、從《悲悼伊蕾特拉》到《傑瑞·施普林內——歌劇》。當天晚上有一場公開彩排，期間獲得最大笑聲的是潘妮洛普·威爾頓（Penelope Wilton）和尼可拉斯·勒普雷沃斯特（Nicholas Le Prevost），兩人表演的是艾倫·艾克鵬《閨房鬧劇》的一場戲。戲中的兩人躺在床上抱著一盤沙丁魚吐司，而他們表演吃著沙丁魚的準確，就像是芭蕾舞神米凱亞·巴瑞辛尼可夫（Mikhail Baryshnikov）的多重旋轉一樣精確，可是兩人看起來卻似乎毫不勉強——又是一次完美的平衡演出。

在隔晚的表演開始之前，我去了後台。化妝室共有五層，每一間都是繞著中央的採光井彼此相對。當我敲門問好的時候，瑪姬·史密斯說著：「這裡好像女子監獄。」演員從窗戶探出頭，彼此大喊著鼓勵和粗俗的話。麥可·坎邦的窗戶飄出了違禁品香菸的縷縷煙霧。芙朗西斯·德拉圖瓦也在抽菸。她什麼規定都想要打破，因此她其實是在進行一場抽菸革命。

我輪流到每個房間謝謝大家，並且預祝他們演出成功，而當舞台監督昭告率先上台的人就定位時，我正好與亞歷克斯·杰寧斯和賽門·羅素·比爾在一塊兒。剛開始時還很輕微，房間隨即開始震動。我看向採光井，只見每一間化妝室的演員都用手掌敲打著窗戶。每一晚，只要昭告率先上台的人就定位時，這個情況就會發生，其中帶著彷若死刑犯的恐懼，拍打囚門的動作是為了要替前去接受行

365　第十二章　只有一晚

刑的死刑犯送行。不過，就在這個晚上，彷彿是賽馬會的起跑閘門已經開啟，百匹的純種賽馬正飛速奔向終點。

我與亞歷克斯和賽門就這麼站著，而目光所及都是為我的國家劇院生涯畫下記號的演員。他們正在一陣擊打的狂熱之中，我隨即加入了他們的行列。

我的心裡不禁想著，自己將會很懷念這一切。

序幕

在新的布景工作室為我舉行的歡送派對上，我招認了奧利維耶劇院一樓堂後頭的通行門是我在五十週年慶時弄壞的，就因為我被鎖在後台的慶祝活動之外。在我身為國家劇院總監的最後一天，因為劇院同仁希望為我帶來驚喜，我就完全被鎖在工作室之外。當我抵達派對現場時，好幾百個老朋友和工作同仁隨即將我團團圍住，讓我根本沒有時間欣賞一下裡頭受損的家具、褪色的戲服和演出道具——這些都是我的戲留下的紀念物，猶如龐大的展覽陳列般被漂亮地懸掛起來。他們還剪了一尊真人大小的尼古拉斯·海特納立板，所以每個人都可以跟他照相。有些人當然也跟真人拍了照，可是我最後也跟著大家跟人形立板一起入鏡，與尼古拉斯·海特納立板也拍了合照。它大概依然健在，可能就靠牆疊放在某處。

麗莎·博格、亞歷克斯·杰寧斯和芙朗西斯·德拉圖瓦代表說了一些送別的話。亞歷克斯談了我們兩人二十五年的交情，而芙朗西斯則說她是我的妻子。我喝了太多酒，跳了一點舞，而且還在自己的感言中偷用了艾倫·班耐特的一則笑話。我提到我們該為自己感到驕傲，對於我們一同為娛樂事業史所做的貢獻，以及在詹姆斯·科登勢不可擋的崛起過程中所發揮的小螺絲釘作用。

《暴風雨》的安東尼奧說道：「過往的一切不過是序幕。」儘管人們經常援引這句話來當作鼓舞

人心的格言，可是事實上他是在說服薩巴斯蒂安（Sebastian）要背棄過往去謀殺自己的兄弟。國家劇院的過往永遠是序幕，就算不是謀殺，但是至少要邁向新的方向。在我要離開國家劇院一年半之前，由約翰‧麥金森（John Makinson）擔任主席的董事會已經任命了魯弗斯‧諾里斯為下一任總監。他對國家劇院的未來有著激動人心的願景，並且認為只要有藝術家的尊重和奉獻就能助他實現。有些來參加我歡送派對的藝術家，正是排練完他以劇院總監的身分所執導的第一齣戲之後隨即趕到的。麗莎現在擔任的是尼克‧史達爾之前的執行總監工作。我很樂意有空回劇院看看他們的近況。不再需要負責舞台上的演出，這讓我可以好好地享受一段美好時光了。

當我覺得自己做總監做得差不多夠了，就在要向董事會說明之前不久，尼克建議我們兩人離開劇院後應該一起合作。他有個主意，那就是我們可以籌款購買或興建一間我們自己的劇場。我馬上就應允下來，開始一起思考想要把劇場開在什麼地方。

我們兩人完全免疫於倫敦西區的誘惑，畢竟那裡的劇院永遠都會受到建築物遺產的限制，只適合當初興建所想要的那種戲劇。大多數的西區劇院都約有一百年之久，其中許多都很漂亮且氛圍獨特。

然而，與沙福茲貝里大道（Shaftesbury Avenue）的劇院相較，不論是在國家劇院、曼徹斯特皇家交易劇院，或是在一處廢棄的倉庫，我的心總是跳動得更快。我偏愛的劇院是能夠恣意地打造出合適演出的空間，而不是為了配合劇院空間而被迫要把演出東修西改。倫敦已經改變了，倘若你的邀請值得一看，倫敦的觀眾會願意追隨你到任何地方觀看表演。

不管做的是什麼，我們知道都必須把它當作一份事業來經營。我們將不會有任何公共資助，而只能靠我們自己了。我們想嘗試的是大膽的大眾劇場，我們要委託撰寫的是有野心的劇作，可以長期公

演而自食其力，並且為其打造出一個令人興奮且靈活友好的環境，觀眾的座位寬敞舒適，同時也備有許多女廁。

我會出門跟劇作家見面交談，而尼克則負責去跟房地產開發商討論。接下來，我們一如往常，會跑去參加對方的會議。尼克剛認識的一位新朋友告訴他，在泰晤士河旁有個開發案已經接近完工，地點就介於倫敦塔橋和市政府之間，從倫敦橋車站（London Bridge Station）走路只要五分鐘的路程。而該處是由南華克區（Southwark）所管轄，其同意開發計畫的但書就是設置大量的文化法規。

在我離開國家劇院六個月之後，我們簽下一個空無一物的空間，其四萬五千平方英尺的大小足以容納一座九百二十個座位的劇場，還有著可以觀看泰晤士河和倫敦驚人美景的門廳。我們的老友史蒂夫・湯普金斯設計了漂亮且靈活的觀眾席；端視製作的最佳呈現方式，我們可以在鏡框式舞台、伸展式舞台，或圓形劇場演出，或者是移走所有的座位安排觀眾站在場地裡觀看表演。建造劇場和做戲的資金是來自一小群投資人，他們對劇場有興趣又想賺錢，就跟四百多年前第一批在泰晤士河南興建劇院的生意人一樣。莎士比亞的投資得到的回報讓他得以退休回到史特拉福，雖然我們的投資人不會自許為莎士比亞，但是我們衷心希望他們也可以跟他一樣獲得豐碩的報償。

我們的塔橋劇場（Bridge Theatre）將於二〇一七年秋天開幕營運，每年會推出大約四齣舞台製作，而其中一半會由我執導。我們或許會堅守一座劇場，也或許會興建其他的場地，可是不論我們最終是成功還是失敗，這是另一次的平衡演出，而這本書只是它的序幕。

演員和創意人員

這本書並沒有鉅細靡遺地記錄下於二○○三年到二○一五年之間發生在國家劇院的一切，也難以向促成所有一切的每一位人士表達謝意。對於那些並不是由我執導的演出，我在書中提及得太少，畢竟我對它們記憶不深，遠不及我親身在排練室經歷發展的戲，因此無法在此一一稱頌讓我感到遺憾。

＊＊＊

參與「國家劇院戲劇五十週年慶典」的每一個人都應該得到掌聲，我在此只能粗略地提及相關人員。班尼迪克・康柏拜區和柯伯納・霍德布魯克—史密斯（Kobna Holdbrook-Smith）細膩精湛地演出了湯姆・史達帕德的《君臣人子小命嗚呼》。除了演出莎倫太太之外，瑪姬・史密斯還出現在諾維・考沃德《花粉熱》（Hay Fever）的片段之中，那是由考沃德親自執導的製作，而這是一段毋庸置疑的喜劇奇蹟。戴博拉・芬德利曾演出彼得・尼可斯《國民健康》一劇中的護士長，距當時公演的四十五年之後，查爾斯・凱（Charles Kay）則演出了同一角色，而另外兩位奧利維耶時期的劇場老將剛・格蘭傑（Gawn Grainger）和詹姆斯・海茲（James Hayes）也參與了這齣戲的演出。一如往常，克里夫・洛在《紅男綠女》的精采演出贏得了觀眾滿堂掌聲而中斷了節目。《美國天使》中的安德魯・

史考特（Andrew Scott）和多明尼克・庫柏的演出深刻感人。羅傑・阿倫扮演麥可・弗萊恩《哥本哈根》中的華特・海森伯格（Walter Heisenberg），其在劇中為了毀壞德國家鄉的哀嘆演出可說是讓人驚心動魄。海倫・米蘭是從法國電影拍攝片場飛抵表演現場，在一次狂暴之力爆發之下謀殺了一同演出尤金・歐尼爾《悲悼伊蕾特拉》的提姆・皮考特—史密斯（Tim Pigott-Smith），而超棒的舞台是由馬克・湯普生所設計，燈光設計師則是馬克・韓德森。

在一般星期一的時日中，多年來的選角團隊包括了夏洛特・貝芬（Charlotte Bevan）、阿拉斯泰爾・庫梅爾（Alastair Coomer）、朱麗葉・霍斯利（Juliet Horsley）和夏洛特・蘇頓（Charlotte Sutton）。不同時期文學部門的同仁則有克里斯・坎貝爾（Chris Campbell）、莎拉・克拉克（Sarah Clarke）、班・揚科維奇（Ben Jancovich）、湯姆・萊昂斯（Tom Lyons）、克萊兒・史萊特（Clare Slater）和布萊恩・華特斯（Brian Walters）。舞台管理團隊的成員包括了羅絲瑪莉・比蒂（Rosemary Beattie）、斐・巴茲利（Fi Bardsley）、安琪拉・比塞特（Angela Bissett）、貝瑞・布萊恩特（Barry Bryant）、伊恩・康納普（Ian Connop）、班・唐納修（Ben Donoghue）、辛西亞・杜貝里（Cynthia Duberry）、伊恩・法麥里（Ian Farmery）、薇兒・福克斯（Val Fox）、彼得・葛列哥里（Peter Gregory）、莎拉・岡特（Sara Gunter）、哈利・葛斯利（Harry Guthrie）、尼克・哈芬登（Nik Haffenden）、厄尼・霍爾（Ernie Hall）、珍妮絲・黑茲（Janice Heyes）、安娜・希爾（Anna Hill）、愛瑪・B・勞埃德（Emma B. Lloyd）、艾瑞克・魯斯登（Eric Lumsden）、大衛・瑪斯蘭德（David Marsland）、凱利・麥克德維特（Kerry McDevitt）、尼爾・米克爾（Neil Mickel）、大衛・米爾林（David Milling）、崔許・蒙特穆羅（Trish Montemuro）、喬・尼爾德（Jo Neild）、艾麗森・

倫金（Alison Rankin）、布魯‧羅蘭（Brew Rowland）、安德魯‧史匹德（Andrew Speed）、珍‧薩福林（Jane Suffling）、祥恩‧湯姆（Shane Thom）、萊斯里‧沃姆斯利（Lesley Walmsley）和茱莉亞‧威克姆（Julia Wickham）。行銷團隊一開始是由克里斯‧哈波所領導，接下來是莎拉‧杭特（Sarah Hunt），後來則是艾力克斯‧貝禮。我和尼克‧史塔爾常常會聽取我的弟弟理查（Richard）的建議，他先前是上奇廣告公司（Saatchi & Saatchi）的副董事長，現在則是廣告界的全球領袖之一。劇院前台的工作團隊則是由約翰‧蘭利（John Langley）所領導，餐飲和商業營運則先是由羅本‧萊恩茲（Robyn Lines）所領導，再由派屈克‧哈里森（Patrick Harrison）接手。天才的演出經理包括了傑森‧巴恩斯（Jason Barnes）、卡崔娜‧吉爾羅伊（Katrina Gilroy）、塔里克‧胡賽因（Tariq Hussein）、伊戈爾（Igor）、薩沙‧米爾羅伊（Sacha Milroy）和帝‧威爾莫特（Di Willmott）。至於工作室方面，首席布景藝術家是希拉蕊‧弗農—史密斯（Hilary Vernon-Smith），道具主管是尼奇‧霍德尼斯（Nicky Holderness）；保羅‧艾文斯（Paul Evans）是布景製作主管，卡羅‧琳伍德（Carol Lingwood）是服裝主管，假髮主管是喬伊絲‧比格里（Joyce Beagarie），後來則是居瑟比‧肯納斯（Giuseppe Cannas）。幾乎所有的美國（和英國）贊助者都相當討人喜歡，但是沒有人比得上芭芭拉‧弗萊施曼（Barbara Fleischman），這位九旬長者的政治信仰就跟她的熱情一樣激進。

＊　＊　＊

　　我在一九七八年加入英國國家歌劇院擔任執行製作，也就是歌劇院所謂的助理導演的工作，當時的週薪是五十五英鎊。我從約翰‧寇普雷（John Copley）身上學到最多東西，他曾經接受芭蕾舞的

訓練，直到有一天，皇家芭蕾舞團創辦人妮奈特·德沃瓦女爵士（Dame Ninette de Valois）告訴他，他一輩子成不了頂尖舞者，因此就立刻把他調到歌劇院。他站在第一線工作觀摩，習得了歌劇演出的所有層面。當瑪麗亞·卡拉絲（Maria Callas）回到薩伏伊飯店（Savoy）的套房休息後，他就代替她在法蘭可·柴菲雷利（Franco Zeffirelli）導演的著名歌劇舞台彩排中演出托斯卡（Tosca），對戲的是演出斯卡皮亞（Scarpia）的提托·哥比（Tito Gobbi）。他現在依舊不需鼓勵就可以演唱第二幕的歌曲，尤其是在餐廳的時候。我隨著他從服裝部做到道具部、從繪景做到排演。我看著他點亮舞台，並且彷彿是在彩繪一樣讓龐大的合唱團移至舞台上，期間會說些自己在世界各地紅燈區的頑皮冒險故事來娛樂他們。一九七九年的時候，肯特歌劇團（Kent Opera）的創辦人諾曼·普萊特（Norman Platt）出乎意料地與我接觸。他原本希望能夠說服哈洛·品特執導班雅明·布列頓的《碧廬冤孽》（The Turn of the Screw），現在則需要有人頂替導演的工作。我可以接受自己是品特的替代人選，再來《碧廬冤孽》導起來也不會有問題，我所看過的這部戲演出都有一定的水準。能夠導演這齣歌劇真是突如其來的好運，而另外的好運就是諾曼這個人。他原先是個歌劇家，對於歌劇演出方式的強烈意見，與最猛烈的德國解構主義者（German deconstructionist）相較之下是有過之而無不及，最堅持的莫過於表演誠實和演奏的音樂動聽，而不太可能會接受草率、自私或是追求流行的主意。我後來又在從前的利茲劇院（Leeds Playhouse）繼續學習，當時營運劇院的是模範藝術總監約翰·哈里森（John Harrison）。他與我分享的不僅是他劇場的知識技能，還有決心把為觀眾服務視為宗旨，他完全知道應該如何帶領社群與他一同前進。

一九八五年到一九八八年之間，我在曼徹斯特的皇家交易劇院擔任副總監，期間上演了《卡洛

斯王子》，飾演西班牙國王菲利浦二世的伊恩‧麥卡達米帶給觀眾壓抑殘暴的表演，麥可‧格蘭迪吉（Michael Grandage）則演出了謹慎小心的卡洛斯王子。伊恩‧麥卡達米也曾在阿爾梅達劇院演出狐坡尼（Volpone），他熱烈洋溢的智慧對我有很深的影響。約書亞‧索博爾的劇作《猶太人區》（Ghetto）重現納粹記錄了立陶宛維爾納（Vilna, Lithuania）的猶太意第緒語劇團（Yiddish Theatre Company）重現納粹黨人的摧殘，令人難以消受。

在《克瑞西達》這一台戲裡，安東尼‧考夫（Anthony Calf）、麥特‧希奇（Matt Hickey）、李‧英格爾比（Lee Ingleby）、查爾斯‧凱和麥爾坎‧辛克萊（Malcolm Sinclair）的演出耀眼。在《琴神下凡》中，飾演瓦爾‧澤維爾的是史都華‧湯森（Stuart Townsend）。《第十二夜》有琪拉‧賽菊維克（Kyra Sedgwick）、馬克斯‧萊特（Max Wright）、布萊恩‧墨瑞（Brian Murray）和大衛‧派屈克‧凱利（David Patrick Kelly）的漂亮演出。飾演薇奧拉的是海倫‧杭特（Helen Hunt），飛利浦‧博斯克（Philip Bosco）則是演出馬夫里奧（Malvolio）一角。在《冬天的故事》裡，菲爾‧丹尼爾斯（Phil Daniels）飾演通常讓人難耐的奧托里庫斯（Autolycus），可是他奇蹟般的演技卻讓人看得欲罷不能。在《克萊普媽媽的娘炮房》中，伊恩‧瑞德福德（Ian Redford）完美詮釋了劇中的公主；保羅‧瑞迪（Paul Ready）同樣完美演出了劇中的學徒馬丁（Martin），尤其是每當康‧歐尼爾向他襲擊時，必須要發出豬叫聲的時候；在第二幕的性派對中，伊恩‧米契爾（Iain Mitchell）勇敢地穿上皮革吊帶和下體罩具；瑪姬‧麥卡錫（Maggie McCarthy）飾演的是狡猾的年老妓院老鴇，而所有的娘炮們也都棒極了。

＊＊＊

在《亨利五世》中，威廉·鞏特（William Gaunt）扮演複雜難懂的大主教，彼得·布萊思（Peter Blythe）飾演權貴禮儀模範的艾希特（Exeter），羅伯特·布萊思（Robert Blythe）是盧埃林（Llewellyn）、伊恩·霍格（Ian Hogg）是法國國王，費莉西提·杜竹（Felicité du Jeu）是法國國王女兒凱薩琳（Catherine）。在劇中的小酒館裡，朱德·亞庫伍戴克（Jude Akuwudike）飾演了畢斯托爾（Pistol），女店主則是塞西莉亞·諾寶兒（Cecilia Noble），而她後來還參加了《黑暗元素》的演出，飾演拉脫維亞（Latvian）女巫皇后露塔·史卡蒂（Ruta Skadi）一角。《埃德蒙德》的巧妙舞台呈現是出自愛德華·霍爾（Edward Hall）之手。《傑瑞·施普林內——歌劇》是由麥可·布蘭登（Michael Brandon）主演傑瑞一角，其他的演員還包括了演出撒旦的大衛·貝德拉（David Bedella）、班雅明·雷克（Benjamin Lake）、羅莉·麗森伯格（Loré Lixenberg）、弗拉達·阿維克斯（Vlada Aviks）、安德魯·貝維斯（Andrew Bevis）、威爾斯·摩根（Wills Morgan）、莎莉·伯恩（Sally Bourne）、艾麗森·吉兒（Alison Jiear）和馬庫斯·康寧漢（Marcus Cunningham）。他們的歌唱技巧爐火純青，而且表演很到位。

在《艾爾米納的廚房》中，尚恩·帕克斯（Shaun Parkes）、派特森·喬瑟夫、艾曼紐·埃都（Emmanuel Idowu）、奧斯卡·詹姆斯（Oscar James）、喬治·哈里斯（George Harris）和多娜·克勞爾（Doña Croll）的演出超凡，而該劇導演是安格斯·傑克森（Angus Jackson）。該劇劇作家垮米·奎阿瑪後續還替國家劇院撰寫了兩部劇作，分別是《安頓》（Fix Up, 2004）和《後悔聲

明》（Statement of Regret, 2007），同樣強而有力。《民主》一劇的核心靈魂是羅傑‧阿倫和康樂斯‧希爾（Conleth Hill）深刻動人的演出。《枕頭人》的整體演出精湛，卡司包括了吉姆‧布羅德本特（Jim Broadbent）、亞當‧戈德利（Adam Godley）、奈傑爾‧林賽（Nigel Lindsay）和大衛‧田耐特（David Tennant），而該劇導演是約翰‧克勞利（John Crowley）。《黑暗元素》的全體卡司都值得獲頒火線勇氣獎，而在完美演出的眾多角色中，讓普曼的書迷為之激動的演員有，扮演拉普蘭女巫（Lapland Witches）的皇后席拉芬娜‧帕可拉的妮亞芙‧庫薩克（Niamh Cusack）、扮演歐瑞克‧拜尼森（Iorek Byrnison）的丹尼‧薩帕尼（Danny Sapani），以及一人分飾日內瓦弗拉‧帕維爾（Fra Pavel of Geneva）和高拉維斯皮恩洛克公爵（Gallivespian Lord Roke）的提姆‧麥可穆蘭（Tim McMullan）。此劇的出色服裝是強‧莫雷爾（Jon Morell）的作品，戲偶是由麥可‧柯瑞（Michael Curry）製作，而充滿魔力的配樂則是出自強納森‧多夫（Jonathan Dove）之手。

二〇〇三／二〇〇四年度演出節目的圓滿是因為還上演了尼克‧迪爾的新作《權力》（Power），那是描述年輕時期路易十四（Louis XIV）的優雅劇作，再加上重新演繹了崔佛‧南恩於上一季推出的兩齣好戲，一部是馬修‧伯恩（Matthew Bourne）的《無言之戲》（Play Without Words），另一部則是羅伊‧威廉斯（Roy Williams）的《為哥兒們盡情歌唱》（Sing Yer Hearts Out for the Lads），後者的場景是設在英國和德國世界盃足球淘汰賽期間的一間酒吧，是揭露種族歧視的有力劇作。

* * *

過去十二年以來，星期三計畫會議的參加人馬經常輪換，其中包括：尼克‧史塔爾、麗莎‧博

格；霍華德‧戴維茲‧瑪麗安‧艾利奧特‧凱蒂‧米契爾‧湯姆‧莫利斯‧魯弗斯‧諾里斯‧班‧鮑爾（Ben Power）‧比贊‧西班尼（Bijan Sheibani）（副總監）；傑克‧布萊德利‧瑟巴斯提安‧伯恩（文學部門）；露西‧戴維斯（Lucy Davies）‧普尼‧莫瑞爾（Purni Morell）‧羅拉‧柯利爾（Laura Collier）（工作室部門）‧帕卓克‧庫塞克（Pádraig Cusack）‧保羅‧喬澤佛斯基（Paul Jozefowski）、戴茲‧希斯（Daisy Heath）‧羅賓‧霍克斯（Robin Hawkes）‧喬‧霍恩斯比（Jo Hornsby）（計畫部門）；托比‧威友‧溫蒂‧絲邦（選角部門）；麥修‧史考特（Matthew Scott）（音樂部門）；克里斯‧哈波‧莎拉‧杭特‧艾力克斯‧貝禮（行銷部門）；馬克‧當肯（技術部門）；約翰‧羅傑斯（發展部門）；大衛‧薩貝爾（數位部門）‧珍妮‧哈里斯（Jenny Harris）‧史蒂芬妮‧哈欽森（Stephanie Hutchinson）‧艾莉絲‧金─法羅（Alice King-Farlow）（學習部門）。

在《世事難料》中，喬‧莫頓（Joe Morton）飾演柯林‧鮑威爾‧阿喬娃‧安道（Adjoa Andoh）飾演康多莉札‧賴斯（Condoleezza Rice）‧德莫特‧克勞利（Dermot Crowley）飾演迪克‧錢尼、尼克‧山普森（Nick Sampson）飾演多明尼克‧德維爾潘（Dominique de Villepin），而安格斯‧萊特（Angus Wright）則要求觀眾考量本身的自滿心態。《倫敦路》的誕生是來自普尼‧莫瑞爾所規畫的國家劇院快速約會活動，其非凡的卡司包括了克萊爾‧柏特（Clare Burt）‧羅莎莉‧克雷格（Rosalie Craig）‧凱特‧弗利特伍德（Kate Fleetwood）‧尼克‧浩爾‧佛勒（Hal Fowler）‧尼克‧浩德（Nick Holder）‧克萊兒‧摩爾（Claire Moore）‧麥可‧謝弗（Michael Shaeffer）‧尼可拉‧史隆（Nicola Sloane）‧保羅‧索恩利（Paul Thornley）‧霍華德‧華德（Howard Ward）和鄧肯‧威士比（Duncan Wisbey）。《保羅》是由霍華德‧戴維茲所執導，並由維琪‧莫蒂默擔任設計，扮演戲中

保羅的是亞當·戈德利，飾演彼得的是勞埃德·歐文（Lloyd Owen），而約書亞則是皮爾斯·奎格

利（Pierce Quigley）。《討海人》的演員陣容有郎·庫克（Ron Cook）、康樂斯·希爾·卡爾·強森

（Karl Johnson）、麥可·麥柯萊頓（Michael McElhatton）和吉姆·諾頓（Jim Norton），而他們都演

得相當出色。《英格蘭人很友善》的舞台設計是馬克·湯普生；缺德的搞笑動畫是出自彼得·畢夏普

（Pete Bishop）之手。在《跟你直說》一劇裡，跳繩青少年是超有活力的安可·巴爾（Ankur Bahl）。

而在《達拉》中，祖賓·維拉（Zubin Varla）和薩爾貢·葉爾達（Sargon Yelda）分別扮演了沙·賈

汗（Shah Jahan）一對相互敵對的兒子，其導演納迪亞·佛則在卡翠娜·琳賽（Katrina Lindsay）設

計的華麗場景中呈現了這齣戲。

安娜·錢斯勒（Anna Chancellor）是麥特·查門筆下的選舉觀察家。在《鮮血與禮物》中，勞

埃德·歐文扮演核心人物美國中情局的特工人員。妮基·阿穆卡─伯德（Nikki Amuka-Bird）和大

衛·黑爾德是《歡迎光臨底比斯》兩位敵對的總統，而此劇是理查·埃爾深具權威的導演作品。

演出《菲拉！》中菲拉·庫堤的薩爾·納久（Sahr Ngaujah）讓觀眾完全臣服於其演出之中；在首演

謝幕的時候，該劇導演比爾·T·瓊斯脫掉襯衫跟著演出卡司在舞台上跳舞，那是首次發生的重大

事件，但是我從不想遵循其例如法炮製。《三個冬天》是霍華德·戴維茲做過最好的戲之一，而這其

實也意味著該戲是國家劇院做過最好的節目之一。與麥克·李一同創作出《兩千年》的演員包括：

卡洛琳·格魯伯（Caroline Gruber）、艾倫·科杜納（Allan Corduner）、班·卡普蘭（Ben Caplan）、

亞當·戈德利、亞莉克西絲·柴格曼（Alexis Zegerman）、約翰·伯吉斯（John Burgess）、尼

特先·沙倫（Nitzan Sharron）和薩曼莎·史皮洛（Samantha Spiro）。奧利維亞·威廉斯（Olivia

Williams）是《現在快樂嗎？》中的凱蒂．羅里．金尼爾和海倫．麥克羅伊（Helen McCrory）出色地演出了《豪斯曼家庭的最後情事》中兩位受傷的孩子。《菜市場小子》是魯弗斯．諾里斯在國家劇院所做的第一齣戲，而他占領奧利維耶劇院舞台的方式就像那是他的主場。演出礦工畫家的演員都是「現場劇院」的固定班底，這些二流的演員包括了德卡．沃姆斯利（Deka Walmsley）、克里斯多福．康奈爾（Christopher Connel）、大衛．惠特克（David Whitaker）、布萊恩．郎斯戴爾（Brian Lonsdale）和麥可．霍奇森（Michael Hodgson）；伊恩．凱利（Ian Kelly）演的是他們的導師。傑瑞米．赫林（Jeremy Herrin）氣派非凡地導演了《下議院》，扮演華特．哈里森的是菲利浦．格蘭尼斯特（Philip Glenister），傑克．韋瑟里爾則是由查爾斯．愛德華斯（Charles Edwards）所飾演，而他們兩人和全體卡司都令人著迷。《偉大的不列顛》的舞台設計是提姆．哈特利，而劇中的投射影像是出自李歐．華納（Leo Warner）之手；後者是 59 製作（59 Productions）的創始總監，一直站在錄像轉換為劇場媒介的最前線。羅伯特．格蘭尼斯特（Robert Glenister）飾演的是劇中編輯、德莫特．克勞利是大老闆，以及奧利佛．克里斯是警察助理處長，而他們的演出都極為逗趣。《合作者》的舞台設計擁抱俄國構成主義（Russian constructivism），其為鮑伯．克勞利的作品。表演總是一針見血的馬克．阿迪（Mark Addy）演的是伊蓮娜．布爾加科夫（Yelena Bulgakov）；喬治．芬頓為此戲寫出了連蕭斯塔科維奇（Shostakovich〔譯註：二十世紀初的知名俄國作曲家。〕）也不會發表否認聲明的配樂。比莉．派佩和強喬．歐尼爾（Jonjo O'Neill）是《效應》劇中的核心伴侶，而這是魯伯特．固爾德（Rupert Goold）所做的一齣情感強烈的戲；比莉是露西．普雷柏寫出此劇作的靈感來源，這對她們兩人都

是好事一件。為《詹姆士三部曲》帶來令人激動的舞台設計是強·鮑瑟（Jon Bausor）；對於分別演出詹姆士一世、詹姆士二世和詹姆士三世的詹姆士·麥卡德爾（James McArdle）、安德魯·洛希（Andrew Rothey）和傑米·賽夫斯（Jamie Sives），很難讓人相信真正的斯圖亞特王朝（Stuart）國王能夠如同這些演員一樣魅力十足；扮演瑪格莉特皇后的是演出卓越的蘇菲·葛拉波（Sofie Gråbøl）。

在《難題》劇中發生性關係的是光彩奪目的奧利維亞·文娜爾和機敏的達米恩（Damien Molony），兩人都只是清淡地表現了自身的高度智慧，而同樣演出精采的還有帕斯·賽克拉（Parth Thakerar）、強納森·科伊（Jonathan Coy）、羅西·希拉爾（Rosie Hilal）、露西·羅賓森（Lucy Robinson）、安東尼·考夫和薇拉·俏克（Vera Chok）。對於無法在此有更多的空間提及許多其他傑出的新劇作，我深感遺憾。

＊　＊　＊

傑瑞米·山姆斯（Jeremy Sams）為《柳林風聲》譜下了令人陶醉的配樂。這齣戲的首批卡司包括了飾演鼴鼠的大衛·班伯（David Bamber）、飾演老鼠的理查·布賴爾斯、飾演蟾蜍的格里夫·萊斯（Griff Rhys Jones）、飾演老馬艾伯特（Albert the horse）的特倫斯·里格比（Terence Rigby），以及飾演獾的麥可·布萊恩特（Michael Bryant）。這是我與麥可唯一的合作經驗，而他是彼得·霍爾·埃爾和崔佛·南恩擔任國家劇院總監時期受人崇敬的中流砥柱。麥可遷就年輕演員塑造動物角色的方法，並且同意把一卷獾如何在夜間活動的錄影帶帶回家研究。他隔天就歸還了帶子，並說道：「我仔細研究了這些獾，發現了一件非比尋常的事，那就是這些獾的動作完全跟麥可·

布萊恩特一模一樣。」他特別喜歡國家劇院的兩位新進成員：扮演黃鼠狼頭目的提姆‧麥可穆蘭，以及飾演其跟班諾曼（Norman）的阿卓安‧史卡博羅（Adrian Scarborough）。提姆後來成為了國家劇院中幾乎如同麥可一樣重要的演員，呈現了一連串大獲好評的演出。阿卓安後來成為艾倫‧班耐特的御用演員，之後被提拔演出《柳林風聲》的鼴鼠、《瘋狂喬治王》裡的國王小聽差福南（Fortnum）、《高校男孩的歷史課》電影版的體育老師，以及《藝術的習慣》中的亨弗萊‧卡本特。

查爾斯‧凱是《瘋狂喬治三世》中確實迷人的威利斯醫生，詹姆士‧維利爾斯（James Villiers）是大法官瑟洛，而他在劇中扮演的蔻蒂麗雅可說是戲劇史上最不讓人信服的演出。其他的演員一樣表演出色，如西里爾‧謝普斯（Cyril Shaps）所扮演的皮普斯醫生（Dr Pepys）是我與艾倫‧班耐特合作的唯一一次。《意外心房客》是我與艾倫‧班耐特合作的唯一不是為國家劇院所做的戲，而瑪姬‧史密斯根本不在乎是不是在利泰爾頓劇院演出，而且還想要在倫敦西區一週演出八場。先後演出劇中的艾倫‧班耐特的是凱文‧麥克南利（Kevin McNally）和尼可拉斯‧法洛，兩人都完美演出該角色。羅伯特‧福克斯（Robert Fox）是該劇製作人，其機智和文雅的特質讓人彷彿回到了倫敦西區曾經極富魅力的年代。

我與賽門‧考洛（Simon Callow）一起出席某場專題討論會時，他引用了莎士比亞筆下遭到放逐的公爵的話，因此我在文中那段相同的引文其實是直接挪用於他。對於本書盜用的許多洞見，我都已經忘了出自何處，故而很抱歉無法一一致謝。鮑伯‧克勞利為《藝術的習慣》所設計的場景完全拷貝自劇院的二號排演室，扮演男妓史都華的是史蒂芬‧懷特（Stephen Wight），約翰‧赫弗南（John Heffernan）則飾演助理舞台監督，兩人的演出都相當精準。《人們》有著最上等的卡司，包括了琳

達‧巴塞特（Linda Bassett）、瑟琳娜‧卡德爾（Selina Cadell）、尼可拉斯‧勒普雷沃斯特和邁爾斯‧尤普（Miles Jupp）。

＊　＊　＊

《瘋狂喬治王》有將近一半的卡司都參與了《瘋狂喬治三世》的演出，沒有參與後者的演員包括了飾演夏洛特皇后的海倫‧米蘭、飾演威利斯醫生的伊恩‧荷姆（Ian Holm），以及飾演威爾斯王子的魯伯特‧埃弗里特（Rupert Everett），而他們都極為完美。除了海倫獲得奧斯卡金像獎提名之外，奈杰爾‧霍桑、艾倫‧班耐特和肯‧亞當也都入圍了奧斯卡，只是只有肯‧亞當得獎，而他曾經以《亂世兒女》獲獎，但是其設計的《奇愛博士》和《007：金手指》則甚至連入圍也沒有，由此就可以知道所謂的獎項是怎麼一回事了。《瘋狂喬治王》的兩位英國製作人是史蒂芬‧艾文斯（Stephen Evans）和大衛‧帕菲特（David Parfitt）。《激情年代》的製作人是亞瑟‧米勒的兒子羅伯特（Robert），以及好萊塢重量級製作人大衛‧皮克（David Picker）。《激情年代》後者當時是聯美公司（United Artists）的總裁，曾經與伯格曼（Bergman）、費里尼（Fellini）和楚浮（Truffaut）等電影大導合作過，而當他與我分享他們的故事的時候，從來不曾讓我感到自慚形穢。塞勒姆村是由電影製作設計師莉莉‧基爾弗特（Lilly Kilvert）一手打造完成，而化妝設計師娜歐米‧登恩（Naomi Donne）則成為我的最佳好友之一。《高校男孩的歷史課》和《意外心房客》都是由凱文‧洛德（Kevin Loader）和達米安‧瓊斯（Damian Jones）共同製作，兩人也都獲得BBC電影公司（BBC Films）和我的老友湯姆‧羅特曼的支持，而所有電影的配樂都是出自喬治‧芬頓之手。

＊＊＊

大衛・布萊德利（David Bradley）演出了《亨利四世》中的國王，精采呈現出一位身陷於權力重擔之中，臨終前依舊受到自己所為的暴力所苦的君王。儘管此劇的演員大部分是男性，仍不乏可圈可點的女性演員演出：蘇珊・布朗（Susan Brown）飾演的尖嘴快嫂（Mistress Quickly）、娜歐米・弗雷德里克（Naomi Frederick）的珀西夫人（Lady Percy）和蜜雪兒・道克利（Michelle Dockery）演出的女僕。阿卓安・史卡博羅一人分飾了波因斯和陳默，其表演令人印象深刻。在低預算的通濟隆表演節目方面，舞台設計師馬克・湯普生一直是完美的合作伙伴，總是有辦法以最少的資源如魔術般呈現整個舞台世界。《李爾王》有著令人驚嘆的卡司：艾絲黛拉・科勒（Estelle Kohler）、莎莉・德克斯特（Sally Dexter）和阿莉克絲・金斯頓（Alex Kingston），她們分別飾演高納莉爾、蕾根（Regan）和蔻蒂麗雅，諾曼・洛德威（Norman Rodway）的葛洛斯特伯爵、大衛・特勞頓（David Troughton）的肯特伯爵（Kent）、萊納斯・洛區（Linus Roache）的愛德加（Edgar）、雷夫・范恩斯的愛德蒙（Edmund）、派特森・喬瑟夫的奧斯華德（Oswald）、以及琳達・凱爾・史考特（Linda Kerr Scott）所扮演的軟骨頭小弄人。在《哈姆雷特》中，派屈克・馬拉海德（Patrick Malahide）扮演的是克勞迪爾斯，詹姆士・羅瑞森（James Laurenson）一人同時演出了鬼魂和伶王，這兩個角色的表演都令人印象深刻；賈爾斯・特瑞拉（Giles Terera）飾演了霍雷修、亞歷克斯・蘭內皮根（Alex Lanepikun）是雷厄提斯、傑克・費爾布拉德（Jake Fairbrother）是福丁布拉斯、費迪蘭德・金斯利（Ferdinand Kingsley）是羅森葛蘭茲，以及普洛桑納・蒲瓦納拉傑（Prasanna Puwanarajah）的吉爾登斯坦。

《不可兒戲》的卡司包括了飾演普禮慎小姐的瑪格麗特·提札克，以及演出蔡書伯牧師（Chasuble）的理查·皮爾森（Richard Pearson）。亞歷克斯·杰寧斯和理查·E·格蘭特（Richard E. Grant）分別飾演了傑克和亞吉能；蘇珊娜·哈克（Susannah Harker）與克萊兒·史基納則是演關多琳和西西麗；該戲是由羅伯特·福克斯所製作。在《鄉村妻子》中，雪洛兒·坎貝爾（Cheryl Campbell）演出的瑪潔里·姘奇外夫（Margery Pinchwife）其魅力無人可擋；亞歷克斯·杰寧斯閃閃發亮地演出的哈痕子弟斯巴期許（Sparkish）。布萊恩·迪克（Bryan Dick）和阿密特·沙阿（Amit Shah）是《鍊金術士》中令人同情的騙子。揭穿騙局的是由提姆·麥可穆蘭所飾演的沛迪尼可斯·疏理（Pertinax Surly），而他又以此呈現了一次細膩的演出。塞繆爾·亞當森（Samuel Adamson）在原作多處做了極佳的修改。與瓊森同時代的劇作家也很幸運：能夠有梅利·史蒂爾把密道頓的《復仇者的悲劇》導得令人毛骨悚然，而喬·希爾—吉賓斯（Joe Hill-Gibbins）則是以打破傳統的方式呈現了馬洛的《愛德華二世》（Edward II）。

在《聖女貞德》中，奧利佛·福特·戴維茲（Oliver Ford Davies）、派特森·喬瑟夫、保羅·瑞迪、麥可·湯瑪斯（Michael Thomas）和安格斯·萊特為觀眾帶來了雄辯的表演。劇中令人驚豔的編舞是侯非胥·謝克特（Hofesh Shechter）的作品。保羅·瑞迪是國家劇院劇團的傑出常備成員，而他還演出了芭芭拉少校的未婚夫，至於飾演芭芭拉母親的是演技精湛的克萊爾·希金斯，而她的兄弟則是由約翰·赫弗南所扮演。約翰·赫弗南的表演就如同在《跳舞之後》一樣精采，而那是由西亞·夏

＊＊＊

拉克（Thea Sharrock）執導和荷德嘉德‧貝區勒（Hildegard Bechtler）所設計的一齣戲，其堅強的演員陣容包括了南西‧卡羅（Nancy Carroll）、班尼迪克‧康柏拜區和阿卓安‧史卡博羅。在《放逐》一劇中，德芙拉‧柯萬（Dervla Kirwan）、阿卓安‧鄧巴（Adrian Dunbar）和彼得‧麥當勞（Peter McDonald）表現不俗，該劇的導演是詹姆斯‧麥當勞（James Macdonald）。《男人應當哭泣》的導演是裘絲‧魯爾克（Josie Rourke），而美好的舞台設計則是來自邦妮‧克里斯蒂（Bunny Christie）。莎朗‧史莫（Sharon Small）和羅伯特‧卡文納（Robert Cavanah）帶領著劇團演繹出劇中的狂野詩篇。在麥可‧布方（Michael Buffong）執導的《彩虹披肩上的月亮》中，令人敬佩的部分卡司有瑪蒂娜‧萊爾德（Martina Laird）、珍妮‧朱爾斯（Jenny Jules）、丹尼‧薩帕尼尼和朱德‧亞庫伍戴克。在《玫瑰紋身》中，與佐伊‧沃納梅克演對手戲的是活力四射的戴羅‧迪席瓦（Darrell D'Silva）。詹姆斯‧包德溫（James Baldwin）的劇作《阿門角落》（The Amen Corner）由魯弗斯‧諾里斯執導，帶給觀眾精采演出的有瑪麗安‧珍—巴蒂斯特（Marianne Jean-Baptiste）、雪倫‧D‧克拉克（Sharon D. Clarke）、塞西莉亞‧諾寶兒、盧西安‧薩瑪蒂（Lucian Msamati）、艾利克‧科菲‧阿布瑞法（Eric Kofi Abrefa）以及倫敦社區福音詩班（London Community Gospel Choir）。

演出《皇帝與加利利人》的皇帝的是變化多端的安德魯‧史考特，而他的表演令人讚嘆。那令人大飽眼福的舞台則是保羅‧布朗（Paul Brown）所設計的成果。班‧鮑爾把八小時的原作改編成三小時引人入勝的戲。《白衛兵》令人難忘的舞台場景是由邦妮‧克里斯蒂所設計，而那令人驚嘆的卡司，許多都是霍華德‧戴維茲班底的演員：理查‧亨德斯（Richard Henders）、丹尼爾‧弗林（Daniel Flynn）、潔絲汀‧米契爾（Justine Mitchell）、保羅‧希金斯（Paul Higgins）、皮普‧卡特

（Pip Carter）、凱文・道爾（Kevin Doyle）、康樂斯・希爾、尼克・弗萊徹（Nick Fletcher）和安東尼・考夫。

凱蒂・米契爾也有自己的固定演出班底，其中包括了凱特・杜先恩（Kate Duchêne）、麥可・固爾德（Michael Gould）、剛・格蘭傑、西尼德・麥修斯（Sinead Matthews）、哈蒂・莫拉漢（Hattie Morahan）和賈斯汀・沙林傑（Justin Salinger）。在《伊斐姬妮雅在奧利斯》中，班・丹尼爾斯（Ben Daniels）所演出的阿格曼農（Agamemnon）相當出色。再者，奧利維耶劇院還上演了更多傑出的希臘戲劇。喬納森・肯特連同雷夫・范恩斯和克萊爾・希金斯，一同呈現了扣人心弦的《伊底帕斯王》。波莉・芬德利（Polly Findlay）導演的《安蒂岡妮》，擔綱演出的是茱蒂・惠特克（Jodie Whitaker）與克里斯多福・艾克雷斯頓（Christopher Ecclestone）。凱莉・克拉克內爾導演的《米蒂雅》則是有海倫・麥克羅伊和丹尼・薩帕尼。

* * *

《雅典的泰門》兩位曼妙舞者是克莉絲汀娜・阿瑞斯提斯（Christina Arestis）和克里絲汀・麥克南利（Kristen McNally），而班・鮑爾努力不懈地修改原作才完成了本劇腳本。在《奧賽羅》裡，幾位配角演員的超凡演出維繫著國家劇院的聲譽…湯姆・羅伯森（Tom Robertson）、羅伯特・迪門爵（Robert Demeger）、威廉・查布（William Chubb）和尼克・山普森。劇中在營房讓人拍案叫絕的暴力爭吵場面是由凱特・華特絲（Kate Waters）協排完成，而她也負責了《哈姆雷特》劇末的漂亮決鬥場面。在《無事生非》中，飾演道格培里（Dogberry）的馬克・阿迪非常搞笑，其喜劇手段絲毫不帶

矯揉造作。朱利安‧瓦達姆扮演了劇中的唐‧佩卓‧奧利佛‧福特‧戴維茲是李奧納多‧丹尼爾‧霍克斯福德（Daniel Hawksford）是克勞迪奧，而蘇珊娜‧菲爾汀（Susannah Fielding）則是扮演希羅。服裝設計是戴娜‧柯林斯（Dinah Collin），至於劇中令人陶醉的音樂則是出自瑞秋‧波特曼（Rachel Portman）之手。

我在這裡只有寫下自己曾經導演過的莎劇，而這可能會讓人覺得他是我的專屬劇作家。事實並非如此，國家劇院還有出自他人之手的迷人莎劇製作：賽門‧麥克伯尼（Simon McBurney）導演的《一報還一報》、瑪麗安‧艾利奧特的《終成眷屬》、彼得‧霍爾的《第十二夜》，以及多明尼克‧庫克（Dominic Cooke）的《錯誤的喜劇》，戲裡克勞蒂‧布雷克利（Claudie Blakley）、蜜雪兒‧萊尼‧亨利（Lenny Henry）和盧西安‧薩瑪蒂的演出光彩奪目。二〇一四年，山姆‧曼德斯和賽門‧羅素‧比爾一起做了《李爾王》，儘管花了十一年才促成了兩人的合作，但是這份等待絕對是值得的。

* * *

在《天上人間》的倫敦製作中，珍妮‧迪（Janie Dee）發光發熱地演出了凱莉‧派佩瑞吉斯。在紐約版中，莎莉‧墨菲（Sally Murphy）是心碎的茱莉‧喬登，而艾迪‧柯爾比奇（Eddie Korbitch）飾演的史諾先生讓人著迷。飾演吉格‧克雷根（Jigger Craigin）的演員在舞台上吟唱彷若大力水手（Popeye），倫敦版是菲爾‧丹尼爾斯（Phil Daniels），而紐約版則是費雪‧史蒂文斯（Fisher Stevens），兩人的演出都撼動人心。紐約林肯中心的演出製作人是安德烈‧畢夏普（André Bishop）

和巴納德・格斯騰（Bernard Gersten），讓身為觀眾的我們度過了一段最美好的時光。在《成功的滋味》中，閃亮耀眼的凱莉・奧哈拉（Kelli O'Hara）飾演了J・J・漢斯克的妹妹，而演出她男友的是傑克・諾斯沃斯（Jack Noseworthy）。除了《菲拉！》之外，還有兩部來自紐約的音樂劇。《卡洛琳的零錢》（Caroline, Or Change）有東尼・庫許納寫的劇本和歌詞，以及珍寧・泰索里（Jeanine Tesori）所譜的配樂，從猶太克萊茲默（klezmer）到摩城靈魂樂（Motown）相容並蓄且激動人心，並由大導喬治・C・沃爾夫（George C. Wolfe）執導。二○一四年的《愛在此處》（Here Lies Love）是根據大衛・伯恩（David Byrne）的概念專輯改編而成的歌舞劇，而那是他與流線胖小子（Fatboy Slim）合作完成的作品，內容描述了前菲律賓總統夫人伊美黛・馬可仕的一生。此劇是在紐約公共劇院（Public Theater）藝術總監奧斯卡爾・尤斯提斯（Oskar Eustis）的帶領之下登上舞台，可以說是創意戲劇製作的一次勝利之作，其傑出的導演是亞歷克斯・汀伯斯（Alex Timbers）。

《戰馬》的成功有大部分要歸功於參與的設計人員：瑞・史密斯（Rae Smith）設計了舞台布景和服裝、寶拉・康斯特寶（Paule Constable）設計了燈光，至於投射錄像則是由59製作的李歐・華納和馬克・葛林墨（Mark Grimmer）負責。劇中令人振奮的配樂是出自阿卓安・蘇頓（Adrian Sutton）之手。歌曲的創作人是優秀的民謠歌手約翰・塔姆斯（John Tams）。動作排練指導是托比・賽菊克（Toby Sedgwick）。《深夜小狗神祕習題》有邦妮・克里斯蒂設計的舞台布景、寶拉・康斯特寶的燈光，以及芬恩・洛斯（Finn Ross）的錄像。動作排練指導為瘋狂聚集劇團（Frantic Assembly）的史考特・格拉罕（Scott Graham）和史蒂芬・哈格特（Steven Hoggett）。路克・崔德威飾演劇中的克里斯多弗，呈現了漂亮的演出。以罕見的同理心飾演他雙親的是保羅・瑞特（Paul Ritter）和妮可拉・

沃克（Nicola Walker）。《倫敦保險》趣味十足的演員包括了馬克・阿迪、蜜雪兒・泰瑞・保羅・

瑞迪和尼克・山普森，而且尼克飾演的傲慢貼身男僕庫爾贏得了滿堂彩。其他的大型娛樂演出還有

卡爾・米勒（Carl Miller）所改編的美妙舞台劇，其取材自埃里希・凱斯特納（Erich Kästner）寫

於一九二九年的德國經典作品《小偵探愛彌兒》（Emil and the Detectives），以及布萊恩尼・拉弗里

（Bryony Lavery）的改編作品《金銀島》讓人耳目一新。

* * *

羅賓・洛（Robin Lough）是《費德爾》的攝影導演，而他的專業技術是「國家劇院現場」之

所以成功的關鍵。令人讚賞的《費德爾》，卡司包括了多明尼克・庫柏、史坦利・湯森德（Stanley

Townsend）、露斯・奈嘉和約翰・史瑞普奈爾（John Shrapnel）。國家劇院的巡演劇目繼續成長茁

壯，其中深受觀眾歡迎的大型戲碼包括了《高校男孩的歷史課》、《戰馬》、《深夜小狗神祕習題》和

《一夫二主》，除此之外，上路巡演的還有《藝術的習慣》、《人們》、《哈姆雷特》、尼古拉斯・萊特

的《輕旅行》（Travelling Light）、馬汀・麥克唐納的《枕頭人》、康納・麥克弗森的《討海人》、凱

蒂・米契爾的《浪潮》（Waves），以及麥克・李的《悲痛》。「國家劇院未來」（NT Future）的再開發

計畫經理是保羅・喬澤佛斯基，他和羅伯・巴納德（Rob Barnard）對劇院建築的每個角落都知之甚

詳。劇院每週會議的明星通常是食堂經理克莉絲汀・保羅（Christine Paul）。平台（Platforms）主任

安格斯・麥可克奇尼（Angus MacKechnie）。以及票房主任麥可・史傳漢（Michael Straughan），而

其繼任者是艾登・歐魯克（Aidan O'Rourke）。

我自己沒有寫日記的習慣，因此尋問了許多老朋友幫我追憶過往。我要對此感謝塞謬爾·巴奈特、理查·賓恩·艾倫·班耐特、麗莎·博格·奧利佛·克里斯·多明尼克·庫柏·鮑伯·克勞利、芙朗西斯·德拉圖瓦·瑪麗安·艾利奧特·納迪亞·佛·戴博拉·芬德利·亞歷克斯·杰寧斯·喬納森·肯特·萊斯莉·曼維爾·湯姆·莫利斯·維琪·莫蒂默·亞當·潘福德（Adam Penford）、班·鮑爾·露西·普雷柏·馬克·拉溫希爾·溫蒂·絲邦·羅素·托維，以及尼古拉斯·萊特、而最該感謝的就是妮爾芙·迪爾沃仕，她不僅在我十二年總監任期的最好時光幫我打理生活，而且還記得大部分的事情。

當我告別國家劇院的時候，我收到由林·海爾編輯的獨一無二完整節目單裝訂版，而那可以說是無價的資源，同樣無價的還有她所委製的「深入國家劇院」（National Theatre at Work）系列叢書，特別是強納森·克羅爾（Jonathan Croall）所書寫的《克萊普媽媽的娘炮房》；羅伯特·巴特勒（Robert Butler）論《黑暗元素》和《鍊金術士》；貝拉·梅林（Bella Merlin）論《亨利四世》；以及莫文·米拉（Mervyn Millar）論《戰馬》。艾琳·李（Erin Lee）花了好幾天的工夫幫我從國家劇院檔案室挖出我所不知道的保存資料。為了喚起記憶，我有時會上網爬梳以往的劇評，而戲劇評論的電腦運算偏好叫出麥可·比林頓（Michael Billington）、蘇珊娜·克雷普（Susannah Clapp）、查爾斯·史賓瑟（Charles Spencer）和保羅·泰勒（Paul Taylor）的文章，而最有用的可以算是丹尼爾·羅森塔爾（Daniel Rosenthal）絕對必須的大部頭著作《國家劇院的故事》（The National Theatre Story）。我很樂於向所有這些人士表達敬意。

我很感激書中援引其作品的劇作家，並且要特別感謝理查·賓恩·艾倫·班耐特、大衛·黑爾與

湯姆・史達帕德，讓我摘取大段劇作段落。

賽門・羅素・比爾・彼得・侯藍德、露辛達・莫里森和史蒂夫・奧喬亞都讀了此書早期的草稿，我因此要在此向他們所提出的建議表達衷心的謝意。當然絕對要感謝尼克・史塔爾，畢竟要是沒有他的話，根本沒有東西可以寫成此書。我期盼，本書深切表達我對他的感激之情。史蒂芬・格羅茲（Stephen Grosz）也給了我一些寶貴的建議。我何其有幸，才能夠有娜塔莎・費爾威勒（Natasha Fairweather）和安東尼・瓊斯當我的經紀人，以及由米莎爾・沙維特（Michal Shavit）和碧・亨明（Bea Hemming）來出版此書。安東尼建議了本書的書名，而他們給我的評點都比我的劇場評點高明多了。

這本書的極大部分是我在一處搖搖欲墜的法國農莊完成的，而那個地方與《無事生非》中李奧納多的住處可說是詭異地相似。我在寫書的時候，許多書中主角也光臨了農莊，就在陽台一邊喝著玫瑰紅酒，一邊給了我一些最棒的寫作素材。當我寫下大家一起做過的戲，其間可以說是帶來了與我們做戲時不相上下的樂趣。我實在是對他們懷抱著無限感激，並且對我們的未來有著更多的期許。

家圖書館出版品預行編目(CIP)資料

在英國國家劇院的日子：傳奇總監的12年職涯
紀實，看他如何運用「平衡的技藝」，讓戲劇重回
大眾生活 / 尼古拉斯・海特納（Nicholas Hytner）
著；周佳欣譯. -- 一版. -- 臺北市：臉譜出版：家
庭傳媒城邦分公司發行, 2019.06
面；　公分. --（藝術叢書；FI1046）
譯自：Balancing acts : behind the scenes at the
National Theatre
ISBN 978-986-235-754-5（平裝）
1.劇院　2.藝術行政
81　　　　　　　　　　　　108007075

邦讀書花園
ww.cite.com.tw

藝術叢書 **FI1046**

我在英國國家劇院的日子

傳奇總監的12年職涯紀實，看他如何運用「平衡的技藝」，
讓戲劇重回大眾生活
Balancing Acts: Behind the Scenes at the National Theatre

原著作者｜尼古拉斯・海特納（Nicholas Hytner）
譯者｜周佳欣
責任編輯｜陳雨柔
封面設計｜夏皮南
行銷企畫｜陳彩玉、林子晴、陳紫晴
內頁排版｜極翔企業有限公司

發行人｜涂玉雲
總經理｜陳逸瑛
編輯總監｜劉麗真
出　版｜臉譜出版
　　　　城邦文化事業股份有限公司
　　　　10483 台北市民生東路二段141號5樓
　　　　電話：(02) 886-2-25007696
　　　　傳真：(02) 886-2-25001952
發　行｜英屬蓋曼群島商家庭傳媒股份有限公司
　　　　城邦分公司
　　　　10483 台北市民生東路二段141號11樓
　　　　客服專線：(02) 2500-7718 ｜ 2500-7719
　　　　24小時傳真專線：(02) 2500-1990 ｜ 2500-1991
　　　　服務時間：週一至週五09:30-12:00 ｜ 13:30-17:00
　　　　劃撥帳號：19863813　　戶名：書虫股份有限公司
　　　　讀者服務信箱：service@readingclub.com.tw
　　　　網址：http://www.cite.com.tw
香港發行所｜城邦（香港）出版集團有限公司
　　　　　　香港灣仔駱克道193號東超商業中心1樓
　　　　　　電話：+852-2508-6231
　　　　　　傳真：+852-2578-9337
馬新發行所｜城邦（馬新）出版集團
　　　　　　【Cite (M) Sdn. Bhd. (458372U)】
　　　　　　41-3, Jalan Radin Anum, Bandar Baru Sri
　　　　　　Petaling, 57000 Kuala Lumpur, Malaysia.
　　　　　　電話：(603) 90563833
　　　　　　傳真：(603) 90576622
　　　　　　讀者服務信箱 :services@cite.my
一版一刷｜ 2019年6月
定價｜ 450元